இந்திய ஓவியம்

ஓர் அறிமுகம்

இந்திய ஓவியம்
ஓர் அறிமுகம்

அரவக்கோன்

இந்திய ஓவியம் : ஓர் அறிமுகம்
India Oviyam : Orr Arimugam

Aravakkon ©

First Edition: March 2008
Kizhakku First Edition: December 2018
216 Pages
Printed in India.

ISBN: 978-93-86737-44-1
Kizhakku 1092

Kizhakku Pathippagam
177/103, First Floor,
Ambal's Building, Lloyds Road
Royapettah, Chennai 600 014.
Ph: +91-44-4200-9603

Email : support@nhm.in
Website : www.nhm.in

◼ kizhakkupathippagam
◼ kizhakku_nhm

Author's Email: nagarajan63@gmail.com

Kizhakku Pathippagam is an imprint of New Horizon Media Private Limited

This book is sold subject to the condition that it shall not, by way of trade or otherwise, be lent, resold, hired out, or otherwise circulated without the publisher's prior written consent in any form of binding or cover other than that in which it is published and without a similar condition including this the rights under copyright reserved above, no part of this publication may be reproduced, stored in or introduced into a retrieval system, or transmitted in any form or by any means (electronic, mechanical, photocopying, recording or otherwise), without the prior written permission of both the copyright owner and the above-mentioned publisher of this book.

காலத்தைக் கடந்து நிற்கும்
அடையாளமில்லாத ஓவியர்களுக்கு

உள்ளே

	என் உரை 09
1.	சுவர் ஓவியங்கள் 15
2.	பழங்குடியின ஓவியங்கள் 31
3.	கிராமிய ஓவியங்கள் 42
4.	சிறு கோட்டோவியங்கள் 50
5.	சிற்றோவியங்கள்: ஓர் அறிமுகம் 56
6.	பாலா சிற்றோவியங்கள் 60
7.	முகலாய சிற்றோவியங்கள் 69
8.	ராஜஸ்தான் ஓவியங்கள் 77
9.	மலை சார் சிற்றோவியங்கள் 90
10.	சிற்றோவியங்களில் கீத கோவிந்தம் 100
11.	காஷ்மீர் ஓவியங்கள் 105
12.	தட்சிண சிற்றோவியங்கள் 110
13.	திபெத் தங்க்கா ஓவியங்கள் 116

14.	நேபாள ஓவியங்கள் 131
15.	மதுபானி ஓவியங்கள் 142
16.	பாட்னா கலம் 147
17.	சுவடி ஓவியங்கள் 150
18.	தஞ்சாவூர் ஓவியங்கள் 155
19.	பட்ட சித்ர ஓவியங்கள் 161
20.	கும்பினி ஓவியங்கள் 168
21.	காளிகாட் ஓவியங்கள் 174
22.	சீக்கிய ஓவியங்கள் 182
23.	அச்சுப் பிரதி ஓவியங்கள் 188
24.	ஃபூல்காரி 195
25.	இந்திய நவீன ஓவியம் - வங்க பாணி 199
	ஓவியமும் ஓவியனும் 208

என் உரை

நான் பணி ஓய்வு பெற்றபோது என் எதிர்கால முதுமை ஓர் அச்சமாக என் மனத்தில் இருந்திருக்கவில்லை. ஆனால், என்னால் ஓவியம் சார்ந்ததாகவே எல்லா நாட்களையும் கடக்கவும் முடிந்திருக்கவில்லை. 1998 ஆகஸ்டு மாதம் கொடைக்கானல் 'பவன்ஸ் காந்தி வித்யாஷ்ரம்' பள்ளியில் ஓவியத்தை முதற் பாடமாகப் பயிலும் மாணாக்கர்களுக்கு ஓவியம் கற்பிக்கும்படி என்னிடம் கேட்டுக்கொண்டது அதன் நிர்வாகம். உற்சாகமாக ஒப்புக்கொண்டு கொடைக்கானல் சென்றேன். ஓவியம் கற்பித்தல், ஓவியங்கள் படைத்தல், அது பற்றின நூல்களைப் படித்தல் இவை தவிர வேறு சிந்தனையே இல்லாத ஓர் அற்புதமான வாழ்க்கை அது. அங்குதான் சென்ற நூற்றாண்டில் உலக அரங்கில் நிகழ்ந்தேறிய ஓவியப் பரிசோதனைகளைப்பற்றி ஒருசேரப் படிக்கும் வாய்ப்பு கிடைத்தது. அதைத் தமிழில் எழுதவேண்டும் என்னும் ஆசையும் உருவானது. பின்னர் சென்னை மீண்டதும் 'க்ருஷாங்கினி'யும் நானும் 'நிகழோவியம்' என்னும் தலைப்பில் எழுதிய கட்டுரைகள் 2000ஆம் ஆண்டு 'கணையாழி' இதழ்களில் தொடர்ந்து வெளிவந்தன. ஆனால், கட்டுரைகளுடன் உரிய ஓவியங்களைக் கொண்டுவருவது சாத்தியமாகவில்லை.

2000 ஆண்டில் கணினி வீட்டுக்கு வந்ததும் 'ராயர் காபி கிளப்' 'மரத்தடி', 'உயிரெழுத்து' போன்ற இணையக் குழுக்களில் உறுப்பினராக ஆனதும் தமிழில் தட்டச்சு செய்யும் உற்சாகம் கூடியது. தொடர்ந்து ஓவியம் தொடர்பான கட்டுரைகளைக் குழுக்களுக்கு அனுப்பத் தொடங்கினேன். அவை நல்ல வரவேற்பைப் பெற்றன. அதன் தொடர்ச்சியாக, 'எனது ஓவியப் பயணம்' என்னும் தலைப்பில் எனது ஓவிய வாழ்க்கை பற்றிய பதிவுகளும் இடம் பெற்றன. ஓவியம் பற்றிய எனது பல மடல்கள் அவற்றில் இடம் பெற்றதும் அது தொடர்பான கருத்துப் பரிமாறல்களும் இந்திய ஓவியம் பற்றித் தமிழில் ஒரு நூல் கொண்டுவரவேண்டும் என்னும் எண்ணத்தை என்னுள் வளர்த்தன.

இந்த நூலுக்கான தகவல் தேடல்களின்போது, அவை தொடர்பான நூல்கள், தகவல்கள் எல்லாமே ஆங்கிலத்தில்தான் இருந்தன. பொதுவாகவே தமிழ் நாட்டில் ஓவியங்களின் செல்வாக்கு குறைவாகத்தான் உள்ளது. அதுவும் மேம்போக்காக, ஆங்கிலம் புழங்கும் வட்டத்தில், மற்றவர் அணுகத் தயங்கும் விதத்தில்தான் நடைமுறையில் உள்ளது. ஓர் ஓவியனுக்கு ஆங்கில நாளிதழில் தனது ஓவியம் பற்றின விமர்சனம் வருவதே மனதுக்கு ஒப்புதல் தரும் செய்தியாக உள்ளது. ஓவியக் காட்சிகளையொட்டி அனுப்பப்படும் அழைப்பிதழ், ஓவியங்களுக்குத் தலைப்பிடல், ஓவியங்களில் ஓவியனின் கையொப்பம் என்று அனைத்திலும் ஆங்கிலம்தான் கோலோச்சுகிறது. தமிழில் ஓவியம் பற்றி ஒரு நூல் வருவது வெகு அரிதாகவே நிகழ்கிறது. அண்மை ஆண்டுகளில் 'தேனுகா'வின் மேலை நாட்டு ஓவியர்கள் பற்றிய நூல்கள் சில வந்துள்ளன. ஆனால், அவை சொற்பமான வாசகரைத்தான் சென்றடைந்திருக்கும். வெகுஜன வாசகர் பரிச்சயப்பட்ட ஓவியத்துக்கும் 'தேனுகா' கொடுத்த ஓவியத்துக்கும் தொடர்பே இல்லை. அது 'தேனுகா'வின் குற்றமல்ல.

இக்கட்டுரைகளைத் தமிழில் எழுத முற்பட்டபோது நான் எதிர்கொண்ட தடைகளில் முதன்மையானது பல ஆங்கிலக் கலைச் சொற்களுக்கு இணையான தமிழ் சொற்களைத் தேர்ந்து பயன்படுத்துவதுதான். எடுத்துக்காட்டாக 'Miniature Paintings' என்னும் தொடருக்குப் பொருந்தும் விதத்தில் தமிழில் சொல்ல முடியவில்லை. அதற்குக் காரணம் என்று நான் நினைப்பது தமிழ் நிலத்தில் அவ்வித ஓவியங்கள் படைக்கப்படவில்லை என்பதுதான். எனவே அதன் பொருள் வரும் விதமாக, 'கையடக்க ஓவியங்கள்'

என்ற தொடரை நான் கட்டுரைகளில் பயன்படுத்தியிருக்கிறேன். இந்நூலில் 'சிற்றோவியங்கள்' என்ற சொல்லை அதற்கு இணையாகப் பயன்படுத்தியிருக்கிறேன். ஆங்கிலத்துக்கு இடையிடையே தமிழ்ச் சொற்களை விரவிப் பேசுவதையே இயல்பாக்கிக் கொண்டுவிட்ட நமக்கு ஓவியம் பற்றித் தமிழில் பேசுவது மிகக் கடினமானதுதான். அதுவும், மேலை வழியில் பயணப்பட்டு விட்ட ஓவியர்களுக்கும் கலைத் திறனாய்வாளர்களுக்கும் தமது மண்ணிலிருந்து விலகிப் போவது என்பது தவிர்க்க முடியாததாகி விட்டது.

இந்த நூலே சுவரிலிருந்து துணிக்கும் தாளுக்கும் இடம் பெயர்ந்த ஓவிய வழிகளை முதன்மைப்படுத்தும்விதமானதுதான். தமிழிலே கூடச் சுவர் ஓவியங்கள் பற்றின விரிவான ஆராய்ச்சிகளும் கட்டுரைகளும் கிடைக்கும். ஆனால் 'சிற்றோவியங்கள்' பற்றி நூல் ஏதும் இருப்பதாக நான் அறியவில்லை.

இந்திய நிலத்தின் வட பகுதியில் பரவலாக இருந்த ஓவிய உத்திகள் தென் பகுதியில், குறிப்பாகத் தமிழ் நிலத்தில் இருக்கவில்லை. நாயக்கர் ஆட்சியும் மராட்டிய ஆட்சியும் அறிமுகப்படுத்திய பல கலை உத்திகளில் இது இடம் பெறவில்லை. அவர்கள் காலத்தில் உருவான 'தஞ்சாவூர்' ஓவிய உத்தி மகாராஷ்டிராவில் இல்லாமற் போனது ஏன் என்பதுகூட ஆராய்ச்சிக்கு உரியதுதான். சோழர் காலத்து ஓவியர்களுக்குப் பின் தமிழ் மண்ணில் அவர்களின் பங்களிப்பு பற்றி செய்தி என்பது எனக்குக் கிட்டவில்லை.

தென் இந்திய ஓவியங்கள் என்று பொதுவாக அறியப்படும் நூல்களில் தமிழ் நிலப் பங்களிப்பு பற்றி ஏதும் இருப்பதில்லை. டாக்டர். இரா.நாகசாமி அவர்கள் தமது 'சொல்மாலை' என்னும் நூலில் தமிழ் நிலத்துக் கோயில் கல்வெட்டுகளில் உள்ள பல்வேறு செய்திகளை, அன்று இருந்த நடைமுறை பற்றின விவரங்களை விரிவாகவும் நுணுக்கமாகவும் தந்துள்ளார். ஆனால் அவற்றில் எங்கும் ஓவியர்களைப் பற்றிய செய்தி இல்லை. ஒருவேளை சிற்பியும் ஓவியரும் ஒருவராகவே இருந்தனரோ என்னவோ. முத்தமிழ் என்று அறியப்படும் நம் மொழியில் ஓவியத்துக்கோ சிற்பத்துக்கோ என்ன இடம்? அதிலும் ஓவியம் என்பது கோவில்களை விட்டு வெளியே வரவில்லை. சிற்பத்துக்குக் கிடைக்கும் தொடர் வரலாற்றுத் தடயங்கள் ஓவியத்துக்கு இல்லையா? இவ்விதப் பார்வையை என் ஆற்றாமையாகத்தான் பதிவு செய்கிறேன்.

பொதுவாகவே, கலைகள் மன்னர்களையும், சமயங்களையும் சார்ந்தே வளர்ந்து வந்துள்ளன. குடும்பத் தொழிலாகவே கலை பேணப்பட்டுள்ளது. நுண் கலைகளும், கைவினைக் கலைகளும் ஒரே தளத்தில் இயங்கியதும், ஒரே கலைஞன் இரண்டு தளத்திலும் வல்லவனாக விளங்கியதும் நமக்குத் தெரிகிறது.

இந்நூலில் திபெத், நேபாளம் ஆகிய இரு நிலப்பகுதிகளையும் சேர்த்துள்ளேன். அன்றும், இன்றும் அவை தனிநாடுகளாகவே இருந்தபோதும் அந்நாட்டுக் கலைகள் குறிப்பாக, ஓவியம் / சிற்பம் வளர்ந்தது இந்தியக் கலைகளின் பாதிப்பால் என்பதால் இடம் பெற்றுள்ளன.

ஓவியர் ரவி வர்மா நிகழ்த்திய ஓவியப் புரட்சியை இணைக்க விரும்பியும் தனி ஒருவரைப் பற்றிய கட்டுரை என்பதால் இடம் பெறவில்லை. 20 ஆம் நூற்றாண்டில் வங்க நிலத்தில் தோன்றி வளர்ந்த ஓவியப் பாணி (Bengal School) என்பது இந்திய நிலத்தின் ஓவியப் பயணத்தில் ஓர் இளைப்பறுதல் மட்டுமல்ல புத்தெழுச்சி கொண்ட புறப்பாடும் கூட. நூலை அங்கு முடிப்பது பொருத்தமாக இருக்கும் என்னும் எண்ணம்.

நூலில் காணப்படும் ஒவ்வொரு கட்டுரையும் ஒரு முழு நூலாகவே விரிவாக, ஓவியங்களுடன் ஆங்கிலத்தில் பதிப்பிக்கப்பட்டுள்ளன. தமிழிலும் எதிர் காலத்தில் அவ்வித நூல்கள் வரவேண்டும். படைப்பு மனோபாவமும் திறனாய்வு வல்லமையும் உள்ளவர் அந்தக் காரியத்தைச் செய்யவேண்டும். இந்நூலைப் படிப்பவரில் சிலரேனும் அதன் உந்துதலில் அவைபற்றி மேலும் அறிய முயற்சி செய்தால் அதுவே எனது முயற்சிக்கான பலனாக இருக்கும்.

நூலில் தகவல் சார்ந்த பிழைகள் ஏதும் இருக்குமாயின் சுட்டிக் காட்டினால் அவற்றை மறு பதிப்பில் களைந்துவிடலாம். ஏராளமான சொற்கள் தேவநாகரி வடிவ மொழிகள் சார்ந்து இருப்பதால் உச்சரிப்பின் தெளிவுக்காக அவற்றுடன் ஆங்கிலமும் சேர்க்கப் பட்டுள்ளது. ஓவியங்கள் தொடர்பான விவரணைகளைக் கூறும் போது, பயன்படுத்திய சொல்லே மீண்டும் வருவதைத் தவிர்க்க இயலவில்லை. பல வடமொழி சொற்கள் நடைமுறையில் பயன்படுத்தப்படுவதால் இங்கு இடம் பெற்றுள்ளன.

நூலைப் பதிப்பிக்க முடியும் என்றே நான் எண்ணவில்லை. ஓவியங் களுடன் நூல் கொண்டு வருவது என்பது ஏராளமான பொருட்

செலவில்தான் முடியும். அதன் விலையும் தனி நபர் வாங்கும்படி இருக்காது. தமிழுக்கான புத்தகச் சந்தையில் அவற்றை விற்பதும் கடினம் என்பதால் 'எழுதும் எண்ணம் தோன்றியது எழுதினோம்' என்பதுடன் அந்த எண்ணத்துக்கு முற்றுப் புள்ளி வைத்து விட்டேன். திரு ராஜாராம் அவர்கள் நூலைப் பதிப்பிக்க முன்வந்த செய்தி என்னுள் ஒரு பெரும் களிப்பையும் மகிழ்ச்சியையும் தோற்றுவித்தது. எனவே, அவருக்கும், நூலை வெளியிடும் 'எனி இந்தியன் டாட் காம்' (Any Indian.com) நிறுவனத்துக்கும் நன்றி சொல்வது உபசாரமானது அல்ல.

காலத்தை வென்று நிற்கும் எண்ணற்ற, அடையாளம் இல்லாத ஓவியர்களுக்கு இந்நூலைக் காணிக்கையாக்குகிறேன்.

ஜூலை 2007 அரவக்கோன்
சென்னை

• • •

1. சுவர் ஓவியங்கள்

உலகின் உன்னதமான ஓவியப் பாரம்பரியங்களைக் கொண்ட நாடு இந்தியா. ஆன்மிகம் அதன் அடி நாதமாக இருந்தது. அப்போதே மிக உயர்ந்த செய்நேர்த்தி ஓவியங்களில் கைவரப் பெற்றிருந்தது. இந்தியத் தொன்மைக்கால சுவர் ஓவியங்களை (Mural Paintings) பற்றி உலகின் மிகச் சில வல்லுநர்கள்தான் அறிந்திருந்தனர். இந்திய ஓவிய வரலாற்றை அவர்கள் இடைக்காலச் சுவடி ஓவியங்கள், சிற்றோவியங்கள் என்பதிலிருந்துதான் ஆராய்ச்சி செய்தனர். அஜந்தா ஓவியங்கள் என்பவை தொடர்பற்ற ஒளிக்கீற்று என்பதாகவே கொள்ளப்பட்டன. நாற்பது ஆண்டுகளுக்கு முன்பு வரலாற்று வல்லுநர் திரு க.சிவராமமூர்த்தி தென்னிந்திய சுவர் ஓவியங்கள் பற்றி விரிவான நூலொன்றை வெளியிட்டார். அதில் சில கோட்டுச் சித்திரங்களும் புகைப்படங்களும் இணைக்கப்பட்டு இருந்தன. ஆனால் புகைப் படங்களின் நேர்த்தி

இன்மையால் அது மெல்ல மக்கள் நினைவிலிருந்து அகன்று போனது.

இந்தியத் துணைக் கண்டத்தில் நமக்குக் காணக் கிடைத்த அஜந்தா ஓவியங்களே இயற்கை பாதிப்புகளுக்கு ஈடு கொடுத்து எஞ்சியவை. தென்கிழக்கு ஆசிய நாடுகளின் ஓவிய வரலாறு இங்கிருந்துதான் துவங்குகிறது. அது புத்தமதம் சார்ந்த ஓவியங்களுக்கு ஊற்றுக் கண்ணாகவும் அகத் தூண்டுதலுக்கானதாகவும் விளங்கியது.

அஜந்தா குகை ஓவியங்கள் இரண்டு காலகட்டங்களில் தீட்டப் பட்டன. முதலாவது காலகட்டம் கி.மு.இரண்டாம் நூற்றாண்டு என்றும், இரண்டாவது கி.பி. ஐந்தாம் நூற்றாண்டு என்றும் வரலாறு சொல்கிறது. இரண்டாவது காலகட்டத்தில் அப்போது வட இந்தியாவில் ஆட்சி செய்த குப்தர்களும் தட்சிண நிலப்பகுதியில் ஆட்சி செய்த வாகாடக மன்னர்களும் அதற்குப் பெரும் துணையாக இருந்தனர். அஜந்தா குகை ஓவியங்களில் ஹீனயானம், மஹாயானம் என்னும் புத்த மதத்தின் இரு பிரிவுகளின் ஓவியங்களும் உள்ளன. புத்தரின் வாழ்க்கையும் ஜாதகக் கதைகள் என்று குறிப்பிடப்படும் போதிசத்வர்களின் வாழ்க்கையும்தான் அவற்றில் கருப்பொருளாக உள்ளன.

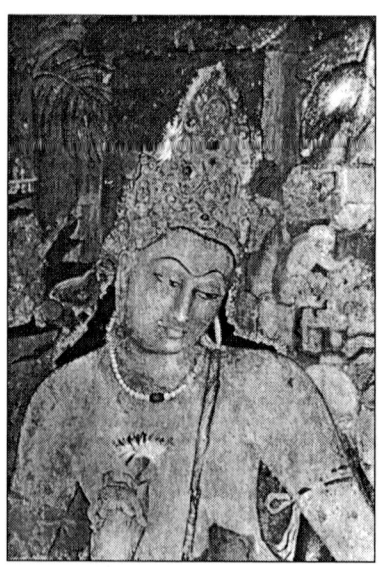 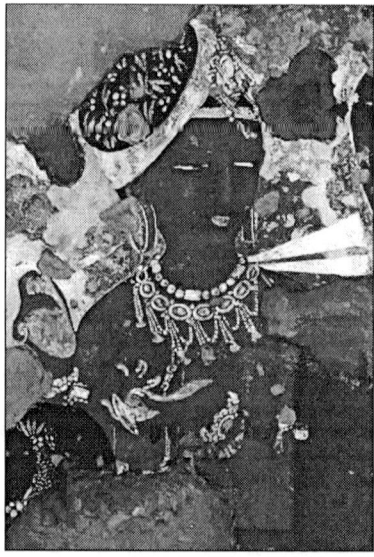

அஜந்தா குகை ஓவியங்கள்: போதிசத்வர் பத்மபாணி அப்சரா

இந்திய நில ஓவியமரபு அஜந்தா ஓவியர்களால் செழுமைப் படுத்தப்பட்டது. 'விஷ்ணு தர்மோத்தர புராண'த்தில் அது 'சித்ர சூக்ரா' என்று பதியப்பட்டது. கி.பி 5- 6 நூற்றாண்டுகளில்தான் அது எழுத்துருவம் பெற்றதென்றாலும் பல நூற்றாண்டுகளாக அது செவிவழியே பின்வந்த தலைமுறைகளுக்குக் கொண்டுசெல்லப் பட்டது. ஓவியர்கள் குழுக்களாகவும் குடும்பங்களாகவும் தொடர்ந்து செயற்பட்டிருக்கிறார்கள். 'காண்போரின் சிந்தையை ஆக்ரமித்து மேம்படுத்துவதால் மனித குலத்துக்கு ஒரு பெருமை மிக்க கருவூலம்' என்று ஓவியத்தைப்பற்றி 'சித்ர சூக்ரா' சொல்கிறது. ஓவியம் கற்போருக்கான வழிமுறைகளும் அவர்கள் பின்பற்ற வேண்டிய உத்திகளும் அவற்றில் உள்ளன. ஓவியத்துக்கான கருப் பொருளை எப்படி வெற்றிகரமாகக் காட்சிப் படுத்துவது, உரிய வண்ணங்களை எவ்வாறு தேர்வு செய்வது, மனித உணர்வுகளுக்குத் தகுந்தவிதத்தில் உடல் வடிவமைப்பை எப்படிப் படைப்பது என்பது போன்ற பல்வேறு இலக்கணங்களை உள்ளடக்கியதாக அது உள்ளது. ஓவியனுக்கு அது ஒரு பயில் நூலாக இருந்திருக்கிறது. என்றபோதிலும், பயிற்சியின் முதிர்ச்சியால் மட்டுமே ஓவியம் அமைந்துவிடாது. அவனது திறமையும் கற்பனைச் செறிவும்தான் ஓவியத்தின் பின்புலமாக அமையும் என்று அந்நூல் குறிப்பிடுகிறது. அந்த நூல் அறிவு சார்ந்தது என்பதாலும் மிகுந்த போற்றுதலுக்கு உரியது என்பதாலும் எப்போதும் புனிதமானதாகவே கையாளப்பட்டது.

இந்தியத் துணைக் கண்டத்தின் பல பகுதிகளிலும் இவ்வித ஓவிய எச்சங்கள் தொடர்ச்சியாக ஒவ்வொரு நூற்றாண்டிலும் நமக்குக் கிட்டியுள்ளன. கடந்த ஆயிரத்து ஐநூறு ஆண்டுகளுக்கான ஓவிய வரலாறு அதில் சொல்லப்பட்டுள்ளது. ஆனால், நமது ஓவியங்களில் காலத் தொடர்ச்சி இல்லை என்பது ஒரு பொதுவான கருத்தாக இருந்து வந்துள்ளது. அஜந்தா ஓவியங்கள் உருவான காலத்திலேயே படைக்கப்பட்ட சுவர் ஓவியங்களில் மிஞ்சியவை பிதல்கோரா, எல்லோரா போன்ற இடங்களில் உள்ள பல குகை மண்டபங்களில் இன்றும் உள்ளன.

கி.பி. நான்கு முதல் ஆறாம் நூற்றாண்டில் 'பாக்' (Bagh) நதி ஓடும் விந்திய மலை அடிவாரத்தில் குடையப்பட்ட ஒன்பது குகைகள் அகழ்வாராய்ச்சித் துறையால் கண்டெடுக்கப்பட்டுள்ளன. ஆனால் இயற்கையின் பாதிப்புகளில் இருந்து தப்ப முடியாமல் அவற்றிலிருந்த ஓவியங்கள் அழிந்துவிட்டன. ஆன போதிலும்

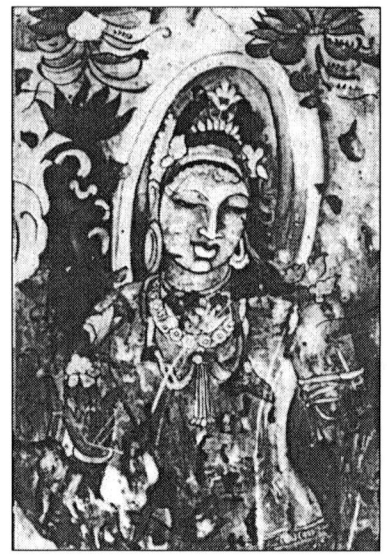
பாக் குகை ஓவியம்: போதிசத்வர்

பிதல்கோரா குகை ஓவியம்

எஞ்சியவற்றைப் பிரதியெடுத்துப் பார்த்ததில் அஜந்தா ஓவிய உத்தியின் பாதிப்பு அவற்றில் தெரிகிறது. அதைப்போலவே இங்கும் உருவங்கள் அசைவற்று உறைந்த தன்மையைக் கொண்டுள்ளன.

கி.பி. ஆறாம் நூற்றாண்டில் சாளுக்கிய ஆட்சியில் அவர்களது தலைநகரமாக விளங்கிய பாதாமியில் உள்ள கற்கோயில்களில் ஓவியங்கள் அநேகமாக அழிந்தே போய்விட்டன. 'பாக்' போலவே எஞ்சியிருக்கும் ஓவியங்கள் சுவர்களிலும் அறையின் உட்கூரையிலும் இருந்த ஓவியங்களின் வளம் பற்றிக் கற்பனை செய்ய வைக்கின்றன. அது ஒரு மலைக்க வைக்கும் அனுபவம்தான்.

கி.பி. ஏழாம் நூற்றாண்டில் அப்போது காஞ்சியைத் தலை நகராகக் கொண்டு, தென்னிந்தியாவில் ஆட்சிபுரிந்த பல்லவ அரசர்களும் குகை மண்டபங்களையும் கற்கோயில்களையும் குடைந்து அமைத்து, சைவ வைணவ சமயம் சார்ந்த சிலைகளையும் ஓவியங்களையும் அவற்றில் படைத்து, ஒரு புதிய கலை வழியை உண்டாக்கினார்கள். காஞ்சியிலுள்ள கைலாசநாதர் ஆலயத்திலும், பனமலையிலும் அவர்களின் கலை உன்னதம் எஞ்சியுள்ள ஓவியங்களில் தென்படுகிறது. கைலாசநாதர் ஆலயத்தில் அஜந்தா

ஓவியங்களில் நாம் கண்ட மென்மையும் எழிலும் கொண்ட ஓவியங்கள் உள்ளன. கூடவே அவற்றில் அரசர்களின் புகழ் சொல்லும் காட்சிகளும் உள்ளன. சிவபெருமானின் குடும்பம் அங்கு ஒருவிதத்தில் அரசனின் குடும்பமாகக் காட்சிப் படுத்தப்பட்டுள்ளது. ஆலயத்தின் வெளிச்சுற்றுச் சுவர்களிலுள்ள ஓவியங்களில் வேலைப் பாடுகள் கொண்ட கிரீடங்கள், அணிகலன்கள், உடைகள் போன்றவை அரச வாழ்வின் ஆடம்பரத்தைப் புலப்படுத்துவதாக உள்ளன.

ஒன்பதாம் நூற்றாண்டில் சித்தன்னவாசல் குகைக்கோயில் சமணர்களால் குடையப்பட்டது. அதன் உட்கூரையில் காணப்படும் ஓவியம் மிக உயர்ந்த கற்பனை வளமும் நளினமும் கொண்டதாக உள்ளது. ஒரு சமணத் துறவி குளத்திலிருந்து தீர்த்தங்கருக்குப் படைக்கத் தாமரை மலர்களைப் பறித்துச் சேகரிப்பது அங்கு காட்சிப்படுத்தப்பட்டுள்ளது. யானை, எருமை, வாத்துகள், மீன்கள் ஆகியவற்றை மனிதனுக்கு இணையாகக் குளத்தில் அமைந்துள்ள விதம் இறைவன் பார்வையில் அனைத்தும் சமம் என்ற உணர்வை வெளிப்படுத்துவதாக உள்ளது. தாமரை மலர்கள் அதன் இயற்கை அளவினைக் காட்டிலும் பன்மடங்கு பெரிதாக உள்ளன. உற்சாகம் கொப்பளிக்க ஒரு மகிழ்ச்சியான சூழ்நிலையை வெகு அற்புதமான ஓவியமாக்கி உள்ளதைக் கண்டுதான் உணர முடியும்.

இதனிடையில் எட்டாம் நூற்றாண்டில் எல்லோராவில் ஒரு மலையே கற்கோவிலாகச் செதுக்கி உருவாக்கப்பட்டது. இது ஓர்

காஞ்சி கைலாசநாதர் ஆலயம்

சித்தன்னவாசல் குகை ஓவியம்

உலக அதிசயம். நேரில் காண்போருக்கு இதன் பிரமாண்டம் இனம் புரியாத பிரமிப்பைத் தோற்றுவிக்கும். அதன் அழகை உள்வாங்கிக் கொள்வதே ஒரு பேரனுபவமாகும். காண்போர் அதன்முன் உருவம் சுருங்கி, இல்லாமற் போகும் அதிசயம் நிகழும். இதன் சுவர்களில் முன்பு ஓவியங்கள் மிளிர்ந்தன. மேற்கூரைகள் முழுவதும் ஓவியங்களால் நிரப்பப்பட்டிருந்தன. இன்றும் அங்கு எஞ்சி இருக்கும் ஓவியங்கள் அவற்றின் நேர்த்தியையும் கலை முதிர்ச்சியையும் பற்றிக் கட்டியம் கூறிக்கொண்டு உள்ளன. ஒன்பதாம் நூற்றாண்டின் இறுதிப்பகுதியில் அங்கு சமண மதக் கற்குகைகள் குடையப்பட்டன. அவற்றிலும் ஓவியங்கள் காணப்படுகின்றன. ஓவியர்கள் அங்கு தங்கள் ஓவியங்களைப் பழைய வழியில் தீட்டினாலும் அவற்றில் சமண மதக் கோட்பாடுகள் சார்ந்த கருப்பொருளைக் காட்சிப்படுத்தி இருக்கிறார்கள். அஜந்தாவின் இயற்கையெழிலும், உருவங்களின் ஒயிலும் உள்ள இந்த ஓவியங்களில் உருவங்களின் படைப்பில் ஒரு புதிய வடிவமைப்பு காணப்படுகிறது. இதை ஒரு முக்கியமான அணுகுமுறை, வளர்ச்சி என்று வல்லுநர்கள் அடையாளம் காண்கின்றனர். இந்தியாவெங்கும் அது பின் வந்த நூற்றாண்டுகளில் தொடர்ந்து கையாளப்பட்டுள்ளது.

பத்தாம் நூற்றாண்டில், சோழராட்சி தனது வல்லமையின் முழுமையையும் செழிப்பின் உச்சத்தையும் தொட்டது. மன்னன் ராஜராஜன் தனது கீர்த்தியைப் பறைசாற்றும் விதத்திலும் இறைவனைப் போற்றும்படியாகவும் தஞ்சையில் சிவனுக்கு ஆலயம் ஒன்றை எழுப்பினான். ராஜராஜேஸ்வரம் என்றும், பிரகதீஸ்வரர் ஆலயம் என்றும், மக்களால் பெரியகோவில் என்றும் அது அழைக்கப் படுகிறது. மன்னன் ஆலயத்தின் மூலவரின் மூன்று புறங்களிலும் இருக்கும் கற்சுவர்களில் சைவத்தின் பெருமைகளை எடுத்துரைக்கும் விதமாக ஓவியங்களைப் படைக்கச் செய்தான். சிவபிரான் முப்புரம் எரித்த காட்சி ஓவியமாக உள்ளது. அவரின் போர் முனைப்புடன் கூடிய எடுப்பான தோற்றமும், அது கண்டு அஞ்சி நடுங்கும் அரக்கர்களின் நிலையும் மிகுந்த திறமையுடனும் நுணுக்கமாகவும் ஓவியமாக்கப்பட்டுள்ளன. அவ்விதமே நடனமிடும் இரு மங்கையர் உடலில் ஓவியன் கொணர்ந்துள்ள நடன நெளிவுகள் தமிழ் நிலத்தின் அன்றைய ஓவிய நடன வளமைக்கு ஓர் எடுத்துக்காட்டு. அதிலுள்ள வண்ண அமைப்பு இதமாகவும் திடமாகவும் உள்ளது. அன்றைய மக்களின்

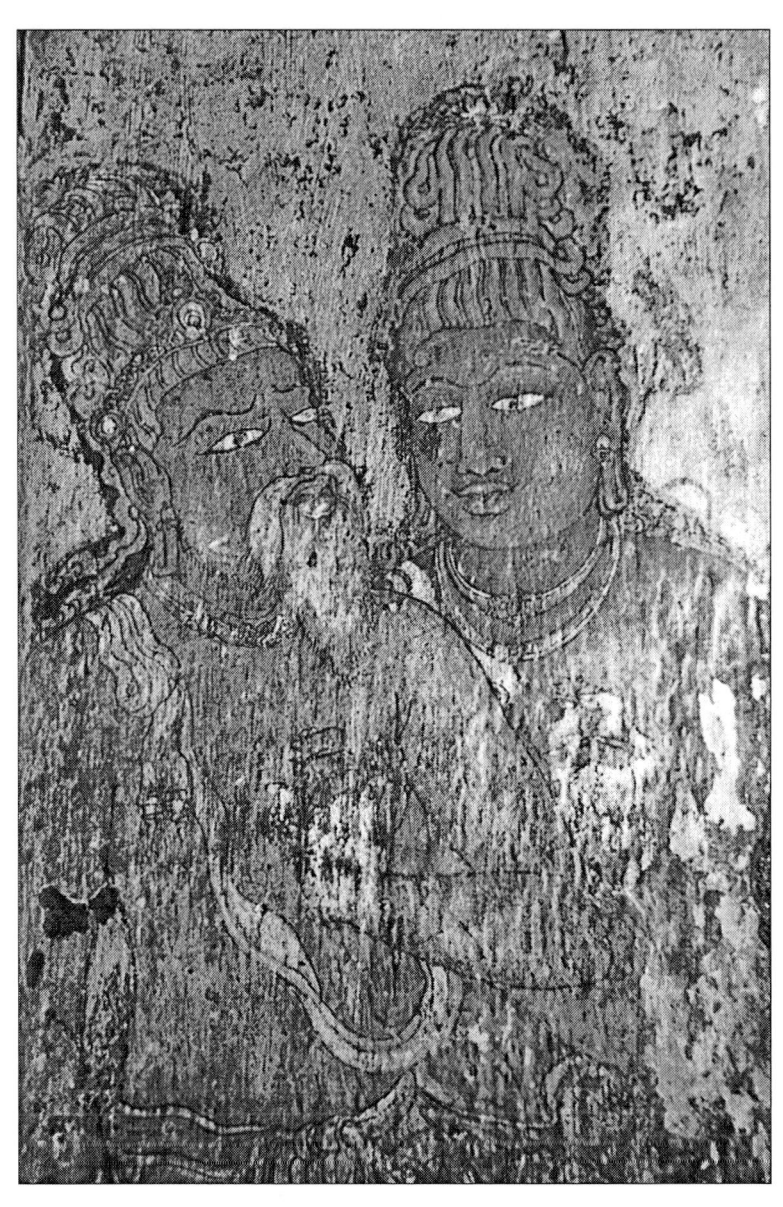

பிரகதீஸ்வரர் ஆலய உட்சுவரில்
ஓர் ஓவியம்

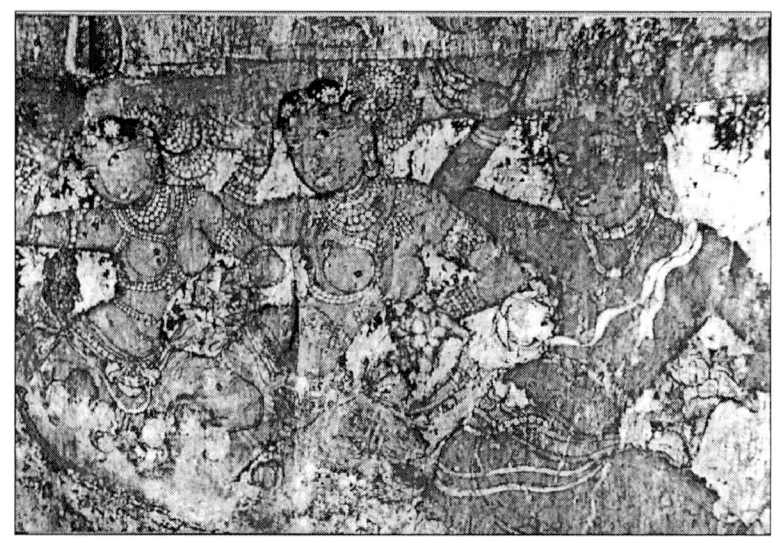

நடனமிடும் இரு மங்கையர்

சிவபிரான் முப்புரம் எரித்த காட்சி

வாழ்க்கையை, அன்று நிலவிய அரச வாழ்வின் மகோன்னத நிலையை இந்த ஓவியங்களில் நம்மால் காணமுடிகிறது. இந்த ஓவியங்களில் வேலைப்பாடுகள் மிகுந்த கிரீடங்களும், அணிகலன்களும் உடைகளின் நேர்த்தியும் நமக்கு இவற்றைத் துல்லியமாகத் தெரிவிக்கின்றன.

கடல் மட்டத்திலிருந்து மூவாயிரம் மீட்டர் உயரத்தில் இருக்கும் வறண்ட மேட்டுப் பகுதியான லடாக் பிரதேசம், உண்மையில் பல கலாசாரங்கள் சந்தித்த நிலம். கடந்துபோன காலங்களில் அது உயிர்த்துடிப்பு மிக்க வர்த்தக மையமாக விளங்கியது. 11ஆம் நூற்றாண்டில் லடாக், மேற்கு திபேத், கின்னௌர் (Kinnaur), லாஹூல் - ஸ்பிடி (Lahul and Spiti) நிலப்பகுதிகளை அடக்கிய தனது நாட்டில் மன்னன் எஷெ ஒட் (Yeshe-Ö) புத்த துறவிகள் வசிப்பதற்கென்று நூற்றியெட்டு விஹாரங்களை (விடுதி மண்டபங்கள்) நிர்மாணித்தான். அவற்றை நிர்மாணிக்கவும் அவற்றில் ஓவியங்கள் தீட்டவும் காஷ்மீரிலிருந்து ஓவியர்களும் கட்டடக் கலைஞர்களும் தருவிக்கப்பட்டனர். அதுவே பின்னாட்களில் இமயம் தாண்டிச் சென்ற புத்த மதத்தின் முதுகெலும்பாக அமைந்தது.

அஜந்தா ஓவியங்களில் நாம் காணும் புத்தர் ஜாதகக் கதைகள் புத்த மதத்தின் மஹாயானா பிரிவைச் சார்ந்தவை. அதிலிருந்து கிளைத்து வளர்ந்ததுதான் வஜ்ரயானா வழிபாட்டு முறை. வங்காளத்தில் பாலா ஆட்சியில் மக்களிடையே பிரபலம் அடைந்த அது நேபாளம், திபெத், லடாக் பகுதிகளில் நிலைகொண்டு விரிவடைந்தது. வஜ்ரயானா புத்தவழி, முக்தி அடைய ஒரு புதிய பாதையைக் காட்டுகிறது. பக்தன் கடவுள் உருவங்களை மனத்தில் நிறுத்தி, மனதை ஒருமுகப்படுத்தி தியானிப்பதன் மூலம் அந்தத் தெய்வங்களின் சக்தியை உள்வாங்கி, தானே அவையாக மாறுகிறான். இந்த வழிபாட்டு முறையில் ஓவியங்கள் பெரும் பங்கு வகிக்கின்றன.

வறண்ட, விளைச்சலற்ற பெரும் நிலப்பகுதியான லடாக்கில் உள்ள அல்சி (Alchi), புத்த துறவிகள் வாழும் விடுதி மண்டபம், பாலை நிலத்தில் உள்ள நீர்த் தடாகம் போன்றது. அதில் காணப்படும் சுவர் ஓவியங்கள் காண்போரின் மனதை மயக்க வல்லவை. அவலோகிதேஸ்வரா சிலையின் ஒற்றைத் துணி உடையில் காணப்படும் ஓவியங்கள் சிறப்பு மிக்கவை. இந்தச் சிலை மூன்றடுக்கு ஆலயத்தில் உள்ளது. காஷ்மீரின் அப்போதைய

லடாக் பகுதியின் அல்சி
மடாலயத்தில் சுவர் ஓவியம்

ஓவியக்கலை, கட்டடக் கலை ஆகியவை அடைந்திருந்த உயர்வு, முதிர்ச்சி போன்றவற்றை இவற்றின் மூலம் கண்டுகொள்ளலாம். பச்சை நிறத் தாராவின் ஓவியம் அங்குள்ளவற்றில் மிகச் சிறந்த கலையம்சங்கள் கொண்டது. பெண்ணுருவத்தின் வனப்பைக் காண்போர் மனம் கவரும் வண்ணம் ஓவியன் ஓவியமாக்கி யுள்ளான். அதன் பக்கவாட்டில் உள்ள முகத்தில் உண்மையில் மறைந்திருக்கும் விழியையும் முகத்தை ஒட்டி ஒரு மிதக்கும் மீன்போலக் காட்சிப்படுத்துவது எல்லோரா ஓவியர்கள் கையாண்ட உத்தியின் தொடர்ச்சியே. அங்குதான் இந்திய ஓவியத்தில் இந்த உத்தி முதன்முறையாக அறிமுகமாகியுள்ளது.

காஷ்மீர ஓவியர்கள் தங்களுக்குக் கிடைத்த இந்திய ஓவிய வழிமுறையின் துணையுடன் ஒரு புதியபாதை வகுத்து ஓவியங்களைப் படைத்துள்ளனர். காந்தாரக் கலைவழி, ஆசியக் கலைவழி இரண்டையும் இணைத்துத் தங்கள் ஓவியங்களில் உடை, அணிகலன்கள் போன்றவற்றைப் புதுமையானவிதத்தில் வடிவமைத்திருக்கிறார்கள்.

ஸ்பிடி பள்ளத்தாக்கில் உள்ள 'தாபோ' விஹாரத்திலும் இப்படிப்பட்ட சுவர் ஓவியங்களைக் காணலாம். இந்த விஹாரம்தான் 108 விடுதிகளில் முதலாவதாகக் கட்டப்பட்டது என்று தோன்றுகிறது. வரலாறு இதன் காலத்தை கி.பி. 996 என்று குறிப்பிடுகிறது. இங்குள்ள ஓவியங்கள் அல்சியின் ஓவியங்களுடன் பெரிதும் ஒத்துப்போகின்றன. இவ்வுருவங்களில் காணப்படும் நெளிவுகளும், உடல்கூறுகளின் தன்மையின்றும்

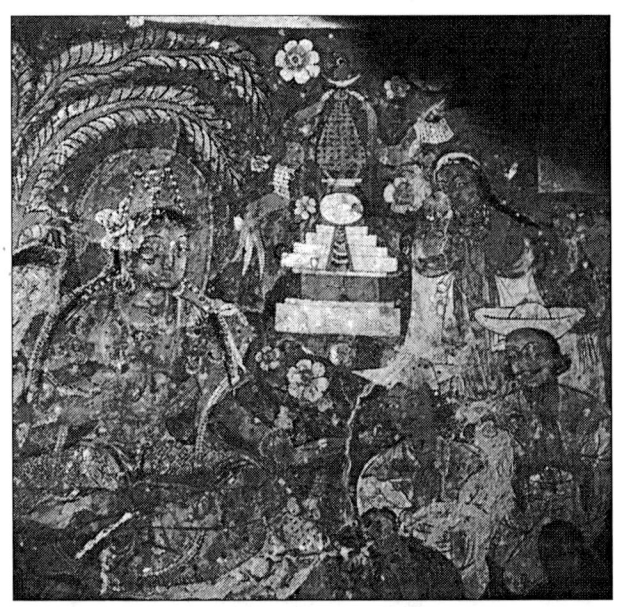

'தாபோ' விஹாரத்திலுள்ள சுவர் ஓவியம்

விலகி வடிவமைக்கப்பட்டுள்ளவிதமும், இசைவாக இணையும் கோடுகளும் காஷ்மீர் ஓவியத்தின் சிறப்புகள்.

ஹிமாசலப் பிரதேசத்தில் 'கின்னௌர்' தாலுக்காவில் அமைந்துள்ள 'நாகோ' விஹாரம் மண்ணாலான சுற்றுச் சுவர்களைக் கொண்டது. அங்கு நான்கு ஆலயங்கள் உள்ளன. அவற்றில் காணப்படும் ஓவியங்களும் முந்தைய ஓவிய வழியை அடியொட்டியே உள்ளன.

வஜ்ரயானா வழியில் படைக்கப்பட்ட ஓவியங்களின் தொடர்ச்சி நீண்டது; பல நூற்றாண்டு வளர்ச்சியைத் தன்னுள் அடக்கியது; அறுபடாது தொடர்வது; இன்றும் நடைமுறையில் உள்ளது.

உத்தரபிரதேசத்தில் லலித்பூர் ஜில்லா சமவெளியிலுள்ள சிவன், விஷ்ணு ஆலயங்கள் 13ஆம் நூற்றாண்டுகளில் எழுப்பப்பட்டவை. அவை அங்கு 'கச்சேரி' என்று அழைக்கப்படுகின்றன. 'சோட்டி கச்சேரி' என்னும் ஆலயத்தின் விதானத்தில் உள்ள எஞ்சியுள்ள ஓவியங்கள் மிகவும் கவனத்துக்குரியவை. நாலந்தா அகழ்வாராய்ச்சியின் மூலம் கிடைத்த ஓவியங்களுக்குப்பின் வடக்குச் சமவெளியில் நமக்குக் கிடைத்துள்ள ஓவியங்கள் இவைதான்.

11ஆம் நூற்றாண்டில் தோன்றிய ஓவியச்சுணக்கம் 14ஆம் நூற்றாண்டில், விஜயநகர ஆட்சியில்தான் நீங்கியது. ஓவியம் மீண்டும் பரவலாகக் காணப்படுவது அப்போதிலிருந்துதான். ஹம்பி போன்ற பன்னாட்டு நாகரிகம் கலந்து செழித்த நகரங்களில் ஓவியக்கலை மீண்டும் புதிய கதியில் இயங்கத் தொடங்கியது. ஹம்பியில் உள்ள விருபாக்ஷர் ஆலயத்தின் விதானம் ஓவியங்களால் நிரப்பப்பட்டுள்ளது. அவற்றில் வலிமையும் எளிமையுமான கோடுகள், காட்சிகளுக்கு ஏற்ப உருவங்களின் அசைவுகளைக் காட்டும்விதமாக உள்ளன. ஓவியன் அவற்றை எவ்விதத் தடையும் இன்றிப் படைத்திருக்கிறான். அவற்றில் விஜயநகர மன்னர்கள் பற்றியும் அவர்களது ஆட்சியின் சிறப்புகள் பற்றியுமான காட்சிகள் இந்துக் கடவுளர்களின் கதைகளுடன் பின்னப்பட்டுள்ளன. அந்த மன்னர்களின் பெருமைக்குரிய அரச குருவான 'வித்யாரண்யர்' இடம் பெற்றிருக்கும் ஊர்வலக் காட்சி ஒன்றும் அங்கு ஓவியமாக உள்ளது.

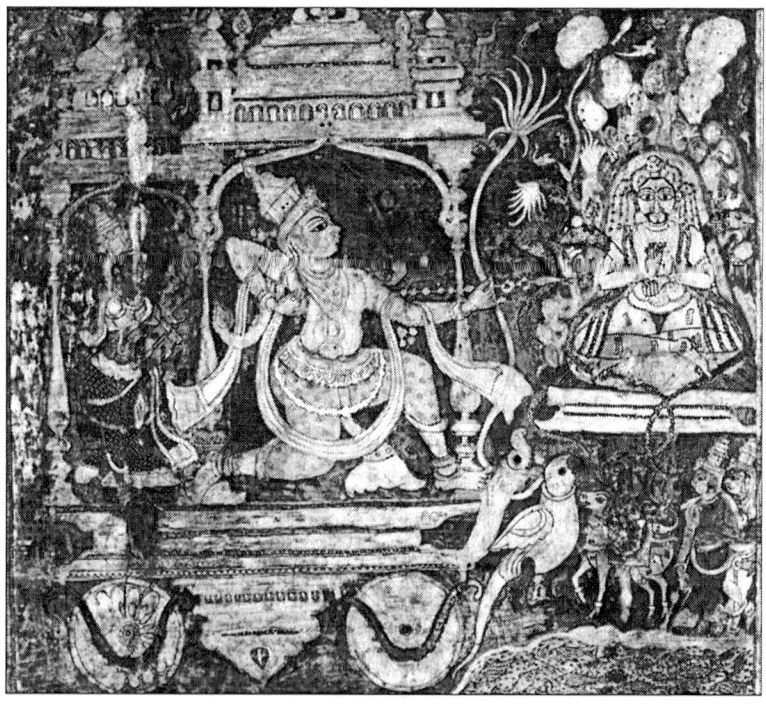

விருபாக்ஷர் ஆலயத்தின் விதானத்தில் உள்ள ஓர் ஓவியம்

விருப்பண்ணா, வீரண்ணா என்னும் இரு நாயக்கர் சகோதரர்களால் 16ஆம் நூற்றாண்டில் லேபாக்ஷியில் எழுப்பப்பட்ட ஆலயம் மிகவும் கவனத்துக்குரியது. அப்போது லேபாக்ஷி நகரம் மிக முக்கியமான வர்த்தக மையமாகவும் யாத்திரிகத் தலமாகவும் விளங்கியது. அக்கோயிலின் விதானத்தில் நாம் காணும் ஓவியங்கள் மத்தியகால இந்தியாவின் கலை வெளிப்பாடுகளுக்கு மிகச் சிறந்த எடுத்துக்காட்டு. அவற்றில் பல்வகை நாகரிகங்களின் பதிவுகள் உள்ளன. வண்ணங்கள் தேர்வு செய்யப்பட்டிருக்கும் நயம், முகத்திலிருந்து தனித்து மிதக்கும் விழி, உடலிலிருந்து விசிறிபோல விரியும் உடைகள் போன்ற உத்திகள் ஓவியங்களுக்கு ஒரு புதிய பரிமாணத்தைக் கொடுக்கின்றன. விதவிதமான கொண்டைகளுடனும் உயர்வகை அணிகலன்களுடனும் அலங்காரம் மிக்க உடைவகைகளுடனும் ஓவியமாக்கப்பட்டுள்ள பெண்டிர் அன்றைய செல்வச் செழிப்பான வாழ்க்கையைப் பிரதிபலிப்பதாக உள்ளனர்.

16 முதல் 19ஆம் நூற்றாண்டுவரை கேரளாவின் அரச மாளிகைகளிலும் ஆலயங்களிலும் தீட்டப்பட்ட சுவர் ஓவியங்கள் இன்றும் அவற்றின் மிடுக்கு குன்றாமல் காணக்கிடைக்கின்றன. சிவபார்வதி, வேணுகோபாலன், மஹா விஷ்ணு, இராமன் போன்ற கடவுளர்களின் புகழ் கூறும் கதைகள் அவற்றில் இடம் பெற்றுள்ளன. அந்த ஓவியங்களில் உள்ள உருவங்கள் இயல்பைக்

லேபாக்ஷி - தக்ஷிணாமூர்த்தி ஓவியம்

காட்டிலும் அளவில் பன்மடங்கு பெரியனவாக உள்ளன. திண்மையும் உறுதியும் கொண்டவை அவை. அஜந்தா பாணியின் இழைதான் இங்கும் ஓடுகிறது. ஆனாலும் கேரள மண்ணின் தனித்தன்மை விரவி இந்திய ஓவியத்தின் புதிய உத்தி அங்கு கிளைக்கிறது. அந்த மண்ணுக்குச் சொந்தமான நாட்டிய நடனங்களின் அழுத்தமான உறவுகளை நம்மால் அந்த ஓவியங்களில் உணர முடியும்.

16ஆம் நூற்றாண்டில் வட இந்தியாவில் தொய்ந்திருந்த ஓவியக்கலை, முகலாய மன்னர் அக்பரின் ஆட்சிக் காலத்தில் புத்துயிர் பெற்று உற்சாகமாக வலம் வரத் தொடங்கியது. உலகமே சிறப்பித்துக் கொண்டாடும் சிற்றோவியங்கள் அப்போதுதான் ஏராளமாகப் படைக்கப்பட்டன. மன்னரின் தலைநகரமான பதேபூர் சிக்ரியின் அரச மாளிகையில் சுவர் ஓவியங்கள் தீட்டப்பட்டன. ஆனால் ஓவியர்கள் சுவர் ஓவியத்துக்கான இலக்கணம் புரியாமலேயே ஓவியங்களைப் படைத்துள்ளனர். அந்த ஓவியங்கள் சிற்றோவியங் களின் பெரிதுபடுத்தப்பட்ட வடிவங்களாகவே உள்ளன. அவற்றில் மக்கள் கூட்டம் நிரம்பிய அங்காடிகள், யானை, குதிரைகளின் மீது பயணிப்போர், போன்ற காட்சிகளுடன் குழல் ஊதுபவன் ஓவியம் ஒன்றும் கவனம் பெறுபவை.

16ம் நூற்றாண்டில் மத்திய இந்தியாவில் நிலைகொண்டு இயங்கிய புந்தேலர் வம்சம் 'ஓர்ச்சா' நகரைக் கட்டியது. கோட்டையினுள் எழுப்பிய அரச மாளிகையின் சுவர்கள் ஓவியங்களால் நிரப்பப்பட்டன. 17ஆம் நூற்றாண்டில் 'ராஜ் மஹால்' முழுவதும் சுவர் ஓவியங்களால் அலங்கிக்கப்பட்டது. அவற்றில் மீதிமிருக்கும் ஓவியங்களிலிருந்து அப்போது வட இந்திய நிலப்பகுதியில் பரவலாக இருந்து வந்த முகலாய ராஜஸ்தான் ஓவியப் பாணிகளின் கலப்பு ஒரு புதிய கிளையாக வளர்ந்தது என்பது நமக்கு ஒரு செய்தியாகக் கிடைக்கிறது. பொதுவாக அந்த ஓவியங்களில் ஓர் எளிமை காணப்பட்டாலும் முகலாய ஓவிய வழிப் பதிவுகள் அழுத்தமாக உள்ளன.

ஜெய்பூர் நகரத்துக்கு அருகில் அமைந்துள்ள அமர் மாளிகையில் 'போஜன் சாலா'வில் உள்ள தேர்ந்த தொழில்முறை ஓவியர்கள் உருவாக்கிய சுவர்க் கோட்டுச் சித்திரங்கள் 17ஆம் நூற்றாண்டைச் சேர்ந்தவை. அவற்றில் வைணவ மதம் தொடர்பான கதைகள், நிகழ்ச்சிகள் ஓவியமாக்கப்பட்டுள்ளன. ஓவியன் அவற்றைப் படைக்கும்போது தன்வயமிழந்திருப்பானோ என்று

எண்ணைவைக்கும் படைப்புகள் அவை. அளவில் பெரிய நுழைவாயில்களுக்கு இருபுறமும் அவ்வித ஓவியங்கள் உள்ளன. சுவர் ஓவியங்களைக் காட்டிலும் இவை அளவில் சிறுத்து இருப்பினும், அவற்றின் முழுமை காண்போரைச் சேர்கிறது என்பது உறுதி.

ஒரு சமயம் மிக முக்கியமான வர்த்தக மார்க்கமாக விளங்கிய பகுதி ராஜஸ்தான். ஷெகாவதி நிலப்பகுதியில் உள்ள செறிவூட்டப்பட்ட 1920 நூற்றாண்டு கால மாளிகைகளில் பெருமளவில் சுவர் ஓவியங்கள் காணப்படுகின்றன. அவற்றில் அங்கு வர்த்தகம் செய்துவந்த மார்வாரிகளின் செல்வச் செழிப்பு விரவியுள்ளது. அந்த சமயத்தில் அங்கு நிலைகொள்ளத் தொடங்கிய ஆங்கிலக் கலாசாரத்தின் பாதிப்பு இவ்வோவியங்களில் உள்ளது. மதத்துக்கு அப்பாற்பட்ட பல செய்திகள், மார்வாரி வர்த்தகர்களின் கடல்கடந்த பயண அனுபவங்கள் போன்றவை அவ்வோவியங் களில் இடம் பெற்றுள்ளன.

பசுமை நிறைந்த இமாலயப் பள்ளத்தாக்குகள், எவ்விதத்தடையும் இல்லாத சுவர் ஓவியங்களின் தொடர் நிகழ்ச்சிக்கான களமாக விளங்கின. 18, 19ஆம் நூற்றாண்டுகளில் சம்பா பகுதியில் உள்ள 'ரங்க்மஹால்' இல் எஞ்சியுள்ள சுவர் ஓவியங்களே 'பஹாடி' சுவர் ஓவியங்களின் மேதைமையைச் சொல்பவை. அவற்றின் கருப் பொருள் என்பது பெரும்பாலும் இந்து சமயம் சார்ந்ததாகவும் அப்போதைய அந்தப் பகுதியின் சிற்றோவியங்களின் பாதிப்புடனும் தான் உள்ளன. உணர்ச்சி மிக்க அந்த ஓவியங்களில் வாழ்க்கையின் செல்வச் செழிப்பும் இழையோடுவது நன்கு தெரிகிறது.

இந்திய நிலப்பகுதியின் கிழக்கு சமவெளியில் உள்ளது ஒடிஷா. அங்கு தொன்மையான கலை, நாகரிகம் இரண்டும் தடையற்றுச் செழித்தன. 'பெகுடா' என்னும் ஊரில் இருக்கும் 18ஆம் நூற்றாண்டு 'விரஞ்சி நாராயண்' ஆலயத்துச் சுவர் ஓவியங்கள் அந்தக் காலகட்டத்தின் மிகச்சிறந்த உதாரணமாகும். இவை சிற்றோவியங் களைப் பெரிதுபடுத்தியதுபோல இல்லாமல், அஜந்தா பாணியைப் பின்பற்றி இந்திய சுவர் ஓவியங்களின் வழியிலேயே படைக்கப் பட்டுள்ளன. இவற்றின் கருப்பொருள் இராமாயணம்தான். இவற்றில் காணப்படும் பணிவும் மனித இனத்தின் நிலைப்பாடும் கவனத்துக்குரியவை.

பஞ்சாப் நிலத்தில் காணப்படும் சுவர் ஓவியங்களை இந்திய நிலத்தின் இறுதிக்காலப் படைப்புகளாகக் கருதலாம். இவற்றில்

முகலாய ஓவிய வழியின் தடம் நன்கு தெரிந்தாலும் பஞ்சாப் பாணி கைவிடப்படவில்லை. உருவங்களின் முகங்கள் இதை உறுதி செய்கின்றன. மேலும் அவற்றின் கருப்பொருள் அந்த நிலத்தின் சமூக, வாழ்க்கை முறையை வெளிப்படுத்துகிறது. மக்கள் கூட்டம் மிகுந்து இருக்கும் அமிர்தசரஸ் அங்காடி வீதிகளில் உள்ள கோயில் களிலும், கிஷன்காட் போன்ற கிராமங்களிலும், பாடியாலா கோட்டையில் கிலா முபாரக், கிலா அந்த்ரூன் போன்ற மாளிகைகளிலும் இந்த ஓவியங்கள் விரவிக் கிடக்கின்றன.

சிகிரியா மலை (5ஆம் நூற்றாண்டு), பொலனருவா (12ஆம் நூற்றாண்டு) ஆகிய இலங்கைப் பகுதியில் காணப்படும் சுவர் ஓவிங்களும், 12,13ஆம் நூற்றாண்டுகளில் மியான்மரில் 'பகன்' (Bagan) பகோடாகளில் படைக்கப்பட்ட சுவர் ஓவியங்களும், ஜப்பானில் உள்ள 'ஹோரியூஜி' (Horyuji) ஆலயத்தில் உள்ள சுவர் ஓவியங்களும் இந்திய (அஜந்தா) ஓவிய மரபின் பிரதிபலிப்பு என்பது அனைவரும் அறிந்ததுதான்.

இவ்விதமாக, அஜந்தாவில் தொடங்கிய இந்திய ஓவியவழி, இந்தியாவில் தோன்றிய புத்தமதத்துடன் இணைந்து பயணம் செய்து, ஆசியக் கண்டத்தில் தடம் பதித்து நிலைகொண்டு, ஒரு புதிய கலாசாரத்தை அங்கு நிர்மாணித்துவிட்டது.

• • •

2. பழங்குடியின ஓவியங்கள்

வார்லி பழங்குடியினரின் ஓவியங்கள்

வார்லி (Warli) பழங்குடியினர் பெருமளவில் காணப்படும் பகுதி மேற்கிந்தியக் கடலோர நிலமான 'தானே' மாவட்டமாகும். மும்பை இதற்கு வெகு அருகிலேதான் உள்ளது. 10ஆம் நூற்றாண்டிலிருந்து இந்த இனம் பற்றித் தெரியவந்துள்ளதாக வரலாற்று வல்லுநர்கள் கணிக்கின்றனர். இவர்களின் மூதாதையர் பற்றின தகவல்கள் ஏதும் கிடைக்கவில்லை.

பெரும்பாலும் எல்லா வார்லி இனமக்களும் ஓவியம் தீட்டுகிறார்கள். ஓவியமென்பது அவர்களது இனம்சார்ந்த செய்திகளை, சடங்கு களைச் சொல்லும் மொழியாகப் பயன்படுகிறது.

எழுதுவதென்பது அவர்களிடம் இல்லை. வார்லி மக்கள் ஓவியங்களைத் தங்கள் இல்லத்தின் உட்சுவர்களில் தீட்டுகிறார்கள். அவை மண்ணாலானவை. ஓவியங்களின் கருப்பொருள் என்பது இயற்கை சார்ந்ததாகவே உள்ளது. அறுவடை பற்றிய ஓவியம் அவற்றில் ஒன்று. திருமண விழா, பரவலாக ஓவியமாக்கப்படும் மற்றொன்று. செழித்து வளர்ந்து அறுவடைக்கு உகந்ததாக இருக்கும் பயிர் நிலம், வானத்தில் பறக்கும் பல்வேறு பறவையினம், இசைக்கருவியை மீட்டும் ஒருவனைச் சுற்றிக் கைகோர்த்து நடனமிடும் மக்கள், தினசரி வேலைகளைச் செய்யும் பெண்டிர், விளையாடும் சிறார் போன்ற காட்சிகளை அவர்கள் திரும்பத் திரும்ப ஓவியங்களில் காட்சிப்படுத்தினர்.

வார்லி இன மக்களின் இல்லங்களில் காணப்படும் சுவர் ஓவியங்கள் அவற்றின் தன்மையால் வரலாற்றுக்கு முற்பட்ட சுவர் ஓவியங்களின் சாயலைக் கொண்டுள்ளன. வார்லி இனப் பெண்டிர்தான் பெரும்பாலும் இவ்வோவியங்களைப் படைக்கிறார்கள். பசுஞ்சாணத்தையும் கரிப் பொடியையும் நீரில் கரைத்துக் கலந்த குழம்பால் இல்லத்தின் மண்சுவரை முறைப்படிப் பூசி, வெயிலில் உலர்த்திக் காயவைத்த அரிசியைப் பொடிசெய்து உண்டாக்கிய வெள்ளை வண்ணம் கொண்டு அதன்மீது ஓவியங்களைப் படைத்தனர். அவை நேர்க்கோடுகள் இல்லாதவை. அந்த இடத்தில் புள்ளிகளும் தொடர்ந்த சிறுகோடுகளும்கொண்டு உருவங்கள் வரையப்பட்டன.

அவர்களது ஓவியங்களில் நாம் இந்துமத இதிகாச புராணக் கடவுளரையோ, அவற்றில் உள்ள கதைகளையோ காண முடியாது. அவர்களுடைய திருமணக் கடவுளான 'பால்கட்' ஓவியத்தில் மணமக்கள் புரவியின்மேல் ஊர்வலம் செல்லும் காட்சி தவறாது இடம்பெறும். புரவி என்பது அவர்களது பொருளாதார எல்லைக்கு அப்பாற்பட்டது. அந்த ஓவியம் அவர்களுக்கு மிகவும் புனிதமானது. அது இல்லாமல் ஒரு திருமணம்கூட அங்கு நிகழாது. இம் மாதிரியான கருப்பொருள் கொண்ட ஓவியங்கள் மீண்டும் மீண்டும் படைக்கப்பட்டன. மறைமுகமாக அவை அவர்களுக்கு அருள் பாலித்தன. அல்லாமலும் அவ்வோவியங்கள் தங்கள் தெய்வங்களின் சக்தியையும் ஆற்றலையும் வெளிக்கொணரப் பயன்படுத்தும் கருவிகள் என்ற ஆழ்ந்த நம்பிக்கையும் அவர்களிடம் நிலவுகிறது.

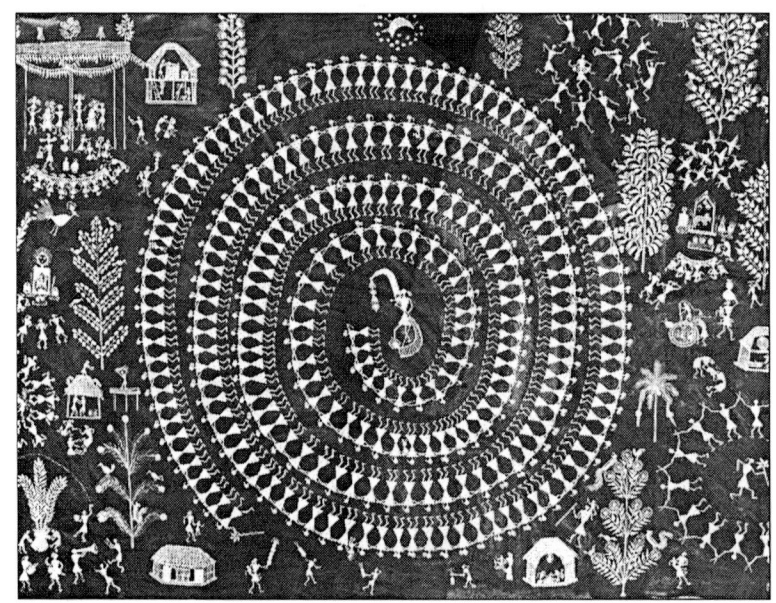

வார்லி பழங்குடியினரின் ஓவியம்

அவர்களுக்குத் தங்கள் ஓவியங்களின் பெருமை நன்றாகவே தெரிந்திருக்கிறது. சுற்றுலாப் பயணிகள் அவற்றைப் பெரிதும் விரும்பி வாங்கிச் செல்கிறார்கள் என்பதில் அவர்களுக்கு மகிழ்ச்சிதான். இந்நாளில் இவ்வோவியங்கள் சுவரிலிருந்து இடம்பெயர்ந்து சிறிய தாள்களுக்கும் கைத்தறித் துணிகளுக்கும் வந்துவிட்டன. மரபை அவை பின்பற்றும் அதே நேரத்தில் நவீனத்தையும் ஒப்புக்கொள்கின்றன. அவற்றில் வண்ணங்களும் இடம் பெறுகின்றன. இந்திய அரசின் 'கைத்தொழில், நெசவு மையம்' அவர்களுக்கு இந்த ஓவியங்களைக் காகிதத்தில் தீட்டத் தேவையான உபகரணங்களைத் தந்து உதவுகிறது. மேலும் அவற்றைக் கலைச் சந்தையில் விற்றும் கொடுக்கிறது.

ஒடிஷா பழங்குடியினரின் ஓவியங்கள்

ஒடிஷா மாநிலம் பழங்குடி இனத்தினரின் பல பிரிவுகளைப் பெருவாரியாகக் கொண்டது. அவற்றில் 'சௌரா', 'சந்தால்' பிரிவு மக்கள் தமது இல்லங்களின் உட்சுவற்றில் ஓவியங்கள் தீட்டுகிறார்கள். சுதந்திரமான வாழ்க்கையில் கிட்டும் மகிழ்ச்சி

அவர்களது கலைகளில் வெளிப்படுகிறது. அவர்களது கலை சார்ந்த உணர்வுகளின் வெளிப்பாடு இசை, நடனம், என்று மட்டு மல்லாமல் உடை, அணிகலன்கள், சுவர் ஓவியங்கள், மரச் செதுக்கல்கள் போன்றவை மூலமாகவும் வெளிப்படுவதைக் காணமுடிகிறது.

'சந்தால்' ஓவியங்கள்

'சந்தால்' (Santhal) இன மக்களின் அழகுணர்ச்சி அவர்களது இல்லங்களின் உட் சுவர் ஓவியங்களில் வெளிப்படுகிறது. அவை அம்மக்களின் உள்ளுணர்வுகளையும், சுற்றுச்சூழலின் மேல் அவர்களுக்கு இருக்கும் நேசத்தையும், அக்கறையையும், அவர்கள் பின்பற்றும் சமய நம்பிக்கைகளையும் உள்ளடக்கியனவாக உள்ளன. மேலும், அவை அவர்களது கடந்த கால வரலாற்று வெளிப்பாடுகளாகவும்கூட உள்ளன.

'சந்தால்' இனப் பெண்டிர்தான் சுவர் ஓவியங்கள் தீட்டுவார்கள். மழை காலம் முடிந்தவுடன் அவர்கள் தங்கள் இல்லங்களைச் சுத்தம் செய்து, மண் கொண்டு சுவர்களைப் பூசுவார்கள். டிசம்பர் ஜனவரி மாதங்களில் வருடாந்திர அறுவடைக்கு முன்பு கொண்டாடப்படும் 'ஷோரே' என்னும் விழாவுக்கு முன்னர் மிக நேர்த்தியானவிதத்தில் பூசப்பட்ட இல்லத்தின் உட்புறச்சுவர்களில் ஓவியங்கள் படைக்கப்படும். இயற்கை சார்ந்த வண்ணங்களைத் தாங்களே செய்த தூரிகைகள் கொண்டு உருவங்களில் பூசுவார்கள். பல சமயங்களில் சிறு துணியும் கை விரல்களும்கூடத் தூரிகையின் தொழிலைச் செய்யும்.

ஓவியங்களில் வண்ணங்கள் சீராகவும் அடர்த்தி கொண்டதாகவும் பூசப்பட்டிருக்கும். நெளி கோடுகள் மற்றும் கோணம், நீள் சதுரம், நாற் கோணம் கொண்ட வடிவங்கள் போன்ற கணித வடிவியல் களையும் ஓவியங்களில் கலந்து அவற்றுக்கு எழிலூட்டுவார்கள். அவ்வோவியங்களின் சிறப்பம்சம் அவர்கள் மலர்களையும் தாவரங்களையும் பல வேறு நூதன வடிவங்களில் தீட்டுவதுதான். புலி, யானை, பறவைகள், மீன், பாம்பு போன்றவற்றின் வடிவங் களை உருமாற்றம் செய்தும், அன்றாடச் செயற்பாடுகளையும், அனைவருக்குமான பொது விழாக்களையும் சித்திரித்தும் ஓவியங்கள் அமையும். மத்தளம்கொட்டுவோர், பாடல்களை இசைப்போர், கைகோர்த்த மக்கள் வட்டமாக ஆடுதல் ஆகியவை அவற்றில் இடம்பெறுகின்றன.

நாகரிக உலகுக்கு இவர்களின் ஓவியங்கள் அறிமுகமாகி அதன் கலைநயம் பற்றிப் பரவலாகத் தெரியத் தொடங்கிய பின் அந்த ஓவியங்களிலும் வெளி உலகின் தடம் பதிந்துள்ளது. என்றாலும், உள்ளடங்கிய கிராமங்களில் இன்னும் அவர்களது ஓவியங்கள் வெளி பாதிப்பு அற்றதாகவே உள்ளன.

'சௌரா' ஓவியங்கள்

தங்கள் இல்லத்து உட்சுவர்களை ஓவியங்களால் நிரப்பும் 'சௌரா' (Saura) இனத்தவர் இன்னொரு பிரிவினர். அவர்களது ஓவியங்களின் கருப்பொருள் பெரும்பாலும் சடங்குகள் சார்ந்ததாகவும், அவர்கள் வணங்கும் கடவுளரின் உருவங்களைக் கொண்டதாகவும் இருக்கும். இடிடால் (Idital) என்று குறிக்கப்பெறும் கடவுள் உருவங்கள் மிகுந்த வணக்கத்துக்கும் கொண்டாட்டத்துக்கு மானது. அவர்களது மதச்சடங்குக்கு ஏற்ப அவற்றின் உருவமும் அமைப்பும் மாறுபடும். ராய்கடா, கஜபடி, கோராபுட் நிலப் பகுதிகளில் வாழும் அவர்கள் இல்லங்களில் இவ்வகை ஓவியங்கள் அதிக அளவில் தென்படுகின்றன. 'லஞ்சியா சௌரா' பிரிவுப் பழங்குடியினர் இன்றளவும் தமது மரபு வழியிலேயே சுவர் ஓவியங்கள் தீட்டி வருகின்றனர். 'சபரா', 'சவுர்', 'சரா', 'சௌரா' என்று பல பெயர்களில் வாழும் இடத்துக்கு ஏற்றாற்போல

வார்லி பழங்குடியினரின் ஓவியம்

அவர்கள் அழைக்கப்படுகின்றனர். மகாபாரத்து ஏகலைவனும், இராமாயணத்து சபரியும் தங்கள் இனம்தான் என்பது அவர்களது நம்பிக்கை.

அவர்களது கடவுள் உருவங்கள், வணங்கப்படுவதற்கும் முன்னோர்களைத் திருப்தி செய்யவும் தீட்டப்படுபவை. சடங்குகள் நிகழும்போது பழையவை அழிக்கப்பட்டு புதிய ஓவியங்கள் தீட்டப்படும். சடங்கு சார்ந்த, நியதிகளுக்கு உட்பட்டு இருக்கும் அவற்றில் பழுதில்லாத எழிலும், கலைச்செறிவும் இருப்பதைக் காணலாம். உண்மையில் இவைதான் அவர்களது மொழியும் தத்துவமும் எனலாம். ஒவ்வொரு கடவுளரின் உருவமும் ஒரு குறிப்பிட்ட செய்தி சொல்வதற்கென்று அமையும். அவற்றின் நுணுக்கமான விவரங்கள் ஓவியத்தில் இடம் பெறும். அந்த இனமக்களின் தினசரி வாழ்க்கையையும் அவற்றில் நாம் காணமுடியும். விதை விதைக்கும் திருநாள், கடவுளரின் வழி, செழிப்பான அறுவடை, அம்மை ஒழிப்பு, இறந்தவர் கீழுலகம் சேரும் சடங்கு என்று பல வகைகளில் அவர்களது ஓவியங்களின் கருப்பொருள் அமையும்.

'சௌரா' இனத்து மக்கள் மூங்கில் குச்சிகளைத் தூரிகையாகப் பயன்படுத்துகிறார்கள். விளக்குப் புகையிலிருந்து கிடைக்கும் கறுப்பையும் வெயிலில் காயவைத்துப் பொடி செய்த அரிசியை மாவாக்கி நீரில் கூழாகக் கரைத்துக்கொண்டு, அதில் வேர், மூலிகைகளிலிருந்து பெறப்படும் சாற்றைக் கலந்து, கிடைக்கும் வெள்ளையையும் கொண்டு ஓவியங்களைத் தீட்டுகிறார்கள். இம்முறை பல காலமாகப் பின்பற்றப்பட்டு வருகிறது. பழங்குடி மக்களின் ஓவியங்களில் வண்ணம் என்பது இருப்பதில்லை என்னும் செய்தி சிந்தனைக்குரியது. அதுபோலவே அவர்கள் வெள்ளை வண்ணம் உண்டாக்கும் முறையும் ஒரே மாதிரியாக இருப்பதும் அவ்விதமான ஒன்றுதான். இந்நாட்களில் நகர்புறச் செல்வந்தர் தமது இல்லச் சுவர்களிலும், அலுவலகச் சுவர்களிலும் இந்த ஓவியங்களைத் தீட்டச்செய்து அலங்கரிப்பது அதிகமாகி உள்ளது.

பிதொரா ஓவியங்கள்

மத்தியப்பிரதேசத்திலும் குஜராத்திலும் வாழும் பழங்குடியினர் 'ராத்வா', 'பிலால்', 'நாயகா' என்று பல பிரிவுகளாக வாழ்கிறார்கள். திருமணம், குடும்பத்தின் மற்ற நன்நிகழ்ச்சிகள்

ஆகியவை நிகழும்சமயம் அவர்கள் 'பிதொரா' என்னும் கடவுள் உருவத்தைச் சுவற்றில் ஓவியமாகத் தீட்டி, அந்த நாளைக் கொண்டாடுகிறார்கள். தங்கள் எதிர்கால வளம், நோயற்ற வாழ்வு, இனப்பெருக்கம், அமைதியான வாழ்க்கை, போன்றவற்றுக்கும்; வந்த நோய் அகல, வாட்டும் துயர் விலக, வேண்டிக்கொண்டு நேர்த்திக்கடன் செலுத்துதல் போன்றவற்றுக்கும் 'பிதொரா பாபா'வின் ஓவியம் தீட்டுவதன் மூலமாக, தொழவும் நன்றி சொல்லவும் செய்கிறார்கள்.

ஒருவன் தான் தொடங்கும் ஒரு செயல் பலன் தருவதாக முடியவேண்டி, 'பிதொரா பாபா'வை மனத்தில் தொழுது வீட்டுச் சுவற்றில் ஐந்து புள்ளிகள் வைப்பதன் மூலம் மற்றவர்களுக்கு அதைத் தெரியப்படுத்துவான். இதை 'டிப்னா' என்று அவர்கள் குறிப்பிடுகிறார்கள். நினைத்த காரியம் கை கூடியபிறகு அதற்கு நன்றிகூறும் விதமாக 'பிதொரா பாபா' வின் உருவம் ஓவியமாக அவன் வீட்டில் தீட்டப்படும். அது மிகுந்த சடங்குகள் சார்ந்த கட்டுப்பாடுகளைக் கொண்ட விழாவாக் கொண்டாடப்படும்.

'லக்காரா' என்னும் ஓவியர்கள் சுவற்றில் ஓவியம் தீட்டிமுடிக்கும் வரை 'பத்வா' என்னும் தலைமைப் பூசாரி குழுவாக 'பிதொரா' கடவுளுடைய புகழ் மிகுந்த கதையைப் பாடலாகப் பாடி வருவான். பலமணி நேரம் கொண்ட அந்த நிகழ்ச்சியின் முடிவில் பூசாரி 'சாமி' வந்து ஆடுவான். அப்போது ஓவியத்தில் நேர்ந்துள்ள தவறுகளை, விடுபட்டுப்போன இடங்களைச் சுட்டிக்காட்டுவான். அவை உடன் சரி செய்யப்படும். கேளிக்கைகளும் பலிகொடுத்தலும் அதைத் தொடரும். முன்பு குதிரைகள் பலிகொடுக்கப்பட்டு வந்தன. இந்த விழாவுக்கா அவர்கள் ஏராளமான பணம் செலவு செய்வார்கள். பொதுவாக அந்த ஓவியர்களின் தொழில் விவசாயம் தான். ஆனால், ஓவியம் படைக்கும் உரிமை அவர்களுக்கு வழிவழி யாக வருவது. ஆனால், பெண்களுக்கு இதில் பங்கு கிடையாது.

'பிதொரா' ஓவியம் தீட்டுவது மதச்சடங்குகள் நிறைந்த ஒரு நிகழ்ச்சி. இல்லத்தில் நோய்கண்ட குழந்தை, கால்நடைகளின் மரணம் போன்ற இடையூறுகளுக்குத் தீர்வாக 'பிதொரா பாபா'வின் உருவத்தை அவன் வீட்டில் தீட்டும் சடங்கை பூசாரி முன் வைப்பான். உடனே அதற்கான ஏற்பாடுகள் தொடங்கும்.

இல்லத்தின் நடு, வலது, இடது என்று மூன்று பக்கச் சுவர்களையும் பசுஞ்சாணத்தால் இரண்டு முறை மெழுகி, அதன்மேல்

சுண்ணாம்புப் பொடிகொண்டு பூசி, ஓவியம் படைப்பதற்கு ஏற்றவாறு அமைத்துக் கொள்வார்கள். ஓவியம் படைக்கத் தேவையான வண்ணக் கலவைகளும் மற்ற பொருள்களும் திருமணமாகாத கன்னிப் பெண்களால் அங்கு கொண்டுவரப்படும்.

நடுவில் இருக்கும் சுவரில் நீண்ட சதுரமான பரப்பு அழகிய கோடுகளால் ஆன எல்லையால் கட்டப்பட்டிருக்கும். அந்தப் பரப்பை நீளவாட்டில் மூன்று சமபாகங்களாகப் பிரிப்பார்கள். மேலே உள்ள பகுதி கடவுளர் உலகத்தைக் குறிக்கும். நடுவில் 'பிதொரா பிதொரி' திருமணக்காட்சி விரியும். கீழ்ப் பகுதியில் புலிகள், யானைகள் இவற்றுடன் ராஜா போஜ் இருப்பார். இவற்றுடன் வேட்டையாடும், நடனமிடும், தொழும், தொழில் செய்யும் ஆண் பெண் உருவங்களும் இடம் பெறும். இப்போது போர் வீரர்கள், வான் ஊர்தி, துப்பாக்கிகள் போன்றவையும் அங்கு இடம் பெறுகின்றன.

பக்கவாட்டுச் சுவர்களில் குட்டி தேவதைகள், பேய் பிசாசுகள், மந்திரவாதி, மூதாதையரின் உருவங்கள் போன்றவை இடம் பெறும். ஓவியங்களில் நீலம், மஞ்சள், கருநீலம், காவி, பச்சை, ஒளிர் சிவப்பு, கருப்பு, வெள்ளை போன்ற வண்ணங்களின் பயன்பாடு மிகுந்திருக்கும். நடுச் சுவற்றில் பிதொரா உருவத்தை மூங்கில் குச்சி கொண்டு வரைந்துகொள்வார்கள். வணக்கத்துக் குரிய குதிரை, பிற மிருகங்கள், பலவிதமான பறவைகள் ஆகியவற்றின் உருவங்களை முன்பே வெட்டி வடிவமைக்கப் பட்டவாளை சுவற்றில் பரப்பி விளம்பிக்கொள்வார்கள். ரங்கோலி வண்ணப்பொடிகளை பால், இலுப்ப மரத்தின் பிசின் ஆகியவை கொண்டு கலக்கிப் பயன்படுத்துவார்கள். ஒருபுறம் நன்கு நசுக்கப் பட்டு மெல்லிய பிசிறுகளாக்கிக்கொண்ட சிறு மூங்கில் குச்சிகளே அவர்களுடைய தூரிகைகள்.

வண்ணங்கள் வெளிறி, பொலிவிழந்த தோற்றம் கொள்ளும்போது இந்த ஓவியங்களைத் தண்ணீர்கொண்டு கழுவி அழிப்பார்கள். புதிய ஓவியங்கள் அதே இடத்தில் மதச்சடங்குகளுடன் படைக்கப்படும். செல்வம் படைத்தவர்கள் அவற்றைப் புதுப்பிப்பதும் உண்டு. அப்போது அங்கு வேண்டுதல் இருக்காது. 'பிதொரா' ஓவியம் மினிரும் வீட்டின் ஆண்மகன் அவர்களிடையே மிகுந்த வணக்கத்துக்கு உரியவனாகிறான்.

'பாஷா', 'தேஜ்கார்' பழங்குடி வாரியம் இவ்வகை ஓவியங்களைத் துணி, காகிதம் போன்றவற்றில் படைக்கச் செய்து அவற்றைக்

கலைச்சந்தையில் விற்க உதவுகின்றது. அறைச் சுவற்றில் தொங்கல்களாகவும், அன்பளிப்பாகக் கொடுக்கச் சிறிய அளவிலும் அவை தீட்டப்படுகின்றன. பழைய வண்ணம் தூரிகை எல்லாம் இன்று ஓரம் கட்டப்பட்டுவிட்டன. ஆனால், இந்தவகைப் படைப்புகளில் ஓவியர்கள் சில மாற்றங்களைச் செய்கிறார்கள். ஏனெனில், அவர்களது ஓவியம் கடவுளுக்கானது; தவறாகப் பயன்படுத்தக் கூடாதது.

ராபரி பழங்குடி 'பபுஜி கே பட்'

ராபரி பழங்குடி இனத்தினர் ராஜஸ்தான் மாநிலத்தில் ஷாபுரா என்னும் பகுதியில் வசிக்கிறார்கள். அவர்கள் ராம்தேவ் ராத்தோர் என்னும் வீரனைத் தங்களது கடவுளாகப் பாவித்து 'பபுஜி' (பிரபுஜி என்று ஹிந்தியில் சொல்வார்கள்) என்று வணங்கி வருகிறார்கள்.

பபுஜியின் வீரச்செயல்கள் 18ஆம் நூற்றாண்டிலிருந்து எவ்வித மாறுதலும் இல்லாமல் ஓவியங்களாகக்படுகின்றன. சுமார் 30அடி நீளமும் 5அடி அகலமும் கொண்ட, கையால் நூல் நூற்று நெய்யப்பட்ட துணியில் பபுஜியின் வீரச் செயல்களை ஓவியங்களாகத் தீட்டி, ஒரு கம்பில் சுருட்டி, தங்கள் குடும்பத்துடன் ஊர் ஊராகச் சென்று, அந்த ஓவியங்களை மக்களுக்குக் காட்டி, பாடல்களைப் பாடுவார் பாட்டுக்கார். பாடல்களில் வரும் நிகழ்ச்சிக்கு ஏற்றவாறு படங்களைச் சுட்டிக்காட்டி வருவார் அவரது மனைவி. இவ்விதம், மக்களிடம் பபுஜி ராத்தோரின் வீரச்செயல்களைச் சிறப்பித்துப் போற்றி, ஓவியங்களாகத் தீட்டியும், பாடல்களாகப் பாடியும் வருபவர்கள் 'போபா' (Bopa) என்று அறியப்படுகிறார்கள்.

ஓவியத்தில் நடுநாயகமாக அமைந்திருக்கும் பபுஜியும், அவர் அமர்ந்திருக்கும் 'கேசர் கலிமி' என்னும் கருங்குதிரையும், அவர் நிகழ்த்திய வீர சாகசங்களும், ஒளிரும் சிவப்பு, காவி, கருப்பு போன்ற வண்ணங்களில் தீட்டப்படும். அவற்றில் ஓவிய நுணுக்கங்கள் இராதபோதும் உயிர்த்துடிப்புள்ள கோடுகளைக் கொண்ட மனித உருவங்களும், ஒளிரும் பின்புலமும் ஒரு திரைச் சீலையின் தோற்றத்தைக் கொடுக்கும். அங்கு ஓவியனுக்கும் பாடகனுக்கும் உள்ள தொடர்பு மிக நெருக்கமானது. ஓவியனின் படைப்பாற்றலுக்கு ஏற்ப, தனது கதை சொல்லும் கற்பனையை வளப்படுத்தும், பாடஜனும் பாடகனின் தேவைக்கேற்ப ஓவியம்

படைக்கும் ஓவியனும் ஒன்றுபட்டு நிகழ்த்துவதுதான் இந்த நிகழ்ச்சி.

பபுஜி தவிர, தேவ் நாராயண், கிருஷ்ணா, ராம்தல் (ராமாயணம்), ராம் தேவி ஆகியோரும் இம்மாதிரி ஓவியங்களாக்கப்பட்டு பாடல்களால் போற்றப்படுகின்றனர். என்றாலும், 'பபுஜி'யைப் போற்றும் வழக்கம்தான் மிகவும் பரவலாக உள்ளது. இந்தப் போற்றுதலும் ஓவியமாக்குதலும் எழுநூறு ஆண்டுகாலமாக நடைமுறையில் உள்ள ஒன்று என்பதாக வல்லுநர்கள் கண்டறிந்துள்ளனர். ஷாபுரா என்னும் குறுநிலப்பகுதியில் இந்தக் கலைப்பாணி தோன்றியது. தொடர்ந்து அரச அரவணைப்பைப் பெற்றதனால் அது இன்றும் நடைமுறையில் உள்ளது. இது அல்லாமல், இன்னொரு வகை 'பட்' காளி என்பதாகும். ஆனால், இன்று அது கைவிடப்பட்டுவிட்ட ஒன்று. கடைநிலை ஜாதிப் பாடகனுக்காகப் படைக்கப்பட்ட அது மெழுகுகொண்டு படைக்கப்பட்டு, தெளிவான வேறுபாட்டுடன் ஆனது.

தொடக்கத்தில் காய்களிலிருந்து கிடைக்கப்பெற்ற வண்ணங்களில் அவை தீட்டப்பட்டனவென்றாலும், வண்ணங்களைப் பெற ஆகுங்காலம் தொடர்ந்து செயல்படத் தடையாகவே, பின்னாட்களில் நீரில் அழியாத பொடி மணலால் ஆன வண்ணங்கள் (Earthern Colours) நடைமுறைக்கு வந்தன.

ஓவியம் படைப்பது ஒரு தேர்ந்தெடுக்கப்பட்ட நன்னாளில் நிகழும். பாட்டுக்காரர்கள் அங்கு வந்தவுடன், கலைவாணிக்குத் தேங்காய் கொண்டு நிவேதனம் செய்வார்கள். ஓவியர் துணியில் மனித, மிருக உருவங்களைக் கோடுகளில் படைப்பார். உருவங்களுக்கு இடைப்பட்ட பிரதேசத்தில் மரம், செடி, பூக்கள் போன்றவை வரையப்படும். பின்னர் உருவங்கள், வெளிறிய மஞ்சள் நிறத்தில் நிரப்பப்படும். அந்த நிலையில் இதை 'கச்சா'(முடிவுறாத நிலையில் உள்ளது) என்று கூறுவார்கள். முதல் வண்ணம் பூசுதல் என்பது எப்போதும் ஓவியனின் குடும்பத்தைச் சேர்ந்த அல்லது உயர்குலக் கன்னிப்பெண் மூலம்தான் நிகழும். ஓவியன் ஒரு சமயத்தில் ஒரு வண்ணத்தை மட்டுமே பயன் படுத்துவான். துணியில் எங்கெல்லாம் அந்த வண்ணம் வர வேண்டும் என்பதை முன்பே முடிவு செய்துகொண்டு, அதன்படி வண்ணத்தை நிரப்புவான். மனித உடல், கால், கை போன்ற பகுதி காவியிலும், அணிகலன்கள், உடைவகைகள் மஞ்சளிலும், வீடுகள் சாம்பல் நிறத்திலும், நீரும், திரைச்சீலையும் நீலத்திலும்,

மரம், அதுசார்ந்தவை பச்சையிலும், உடை சிவப்பிலும் என்பதாகவே ஓவியம் எப்போதும் அமையும். கருப்பு மசியால் உருவங்கள் கட்டப்படும். மத்தியில் பிரதானமான உருவத்தின் அருகில் ஓவியன் தன் பெயரை எழுதுவான். ஓவியத்துக்கான விலை முதலிலேயே முடிவாகிவிடும்.

ஓவியத்துணி பழையதாகி நைந்து போனால், அது கோயில் குளத்தில் சடங்குகளுடன் அழிக்கப்படும். பின்னர், புதிய ஓவியம் தீட்டப்படும். இப்போதெல்லாம் அவற்றுக்கு நல்ல புகழும், விலையும் கிடைப்பதால் இந்த வழக்கம் பின்பற்றப்படுவதில்லை. அவற்றை விரும்பி வாங்கும் கூட்டம் ஒன்று இருக்கிறது. இக்காரணத்தால் இந்தப் பாணி புத்துயிர் பெற்றுள்ளது. இதனால் அந்த ஓவியத்தின் மரபு என்பது குழப்பமான ஒன்றாகவே உள்ளது. ஓவியமும் தனது பழைய வழியிலிருந்து விலகி வாங்கு வோருக்கானதாகிவிட்டது. அவற்றில் மஹாபாரதக் காட்சிகள் கூட இடம் பெறுகின்றன. சிற்றோவியங்களாகவும் கிடைக்கின்றன. தொன்மை என்று சொல்லி புதியதை விற்பதும் அறியாதார் அவற்றை வாங்கிச் செல்வதும் நடக்கிறது. இப்போது இந்தத் தொழிலில் வெகு சிலரே நிலைத்துள்ளனர். ஓவியமும் ஒரு அருங்கலைப் பொருள் போலவே தீட்டப்படுகிறது.

அறுபதுகளில் கலை வல்லுநர்களால் பிரபலப்படுத்தப்பட்ட இந்தப் பாணி இன்றுவரை அயலாரைப் பெரிதும் ஈர்க்கும் ஒன்றாகவே தொடர்ந்து இருந்து வந்துள்ளது.

•••

3. கிராமிய ஓவியங்கள்

(15 முதல் 19ஆம் நூற்றாண்டு வரை)

இந்திய மரபு சார்ந்த கிராமிய ஓவியங்களைக் காட்சிப்படுத்துவது எனபது ஐம்பது ஆண்டுகளுக்கு முன்பு நினைத்தும் பார்த்திருக்க முடியாத ஒன்றாக இருந்தது. அந்தக் காலகட்டத்தில் அநேகமாக இந்திய நிலத்தில் பல்வேறு கிராமப் பகுதிகளில் நடைமுறையில் இருந்து வந்த ஓவியங்கள் பற்றிய விவரங்கள் யாருக்கும் தெரிந்திருக்கவில்லை. தெரிந்த சிலவும் அருங்காட்சியகத்திலோ தனியார் திரட்டிலோ இடம் பெற்றிருக்கவில்லை. நாட்டில் பல பகுதிகளில் உள்ள நாட்டுப்புற இசை, மானுட வாழ்வியல் ஆகியவற்றைப் பற்றிய ஆராய்ச்சியில் ஈடுபட்டிருந்தவர்களுக்கு இந்த ஓவியங்களைப் பற்றிய ஆர்வமோ மற்ற கலை வெளிப்பாடு பற்றிய அக்கறையோ இருக்கவில்லை. தெரிந்த சில கிராமங்களிலும், புனிதப் பயணிகள் பெரும்

அளவில் வருகை தந்த நகரங்களிலும் புழங்கிய ஓவியங்கள் அவர்களுக்குப் பழமையானதாகவும் அழகற்றதாகவும் தோன்றின.

உண்மையில் 20ம் நூற்றாண்டின் தொடக்கத்தில்தான் நம்மவருக்கு நமது ஓவிய முறைகளில் இருக்கும் கலை அழகைப் புரிந்து கொண்டு பாராட்டும் மனப் பக்குவம் ஏற்பட்டலாயிற்று. அதற்கு முன்பு அவர்கள் ஆங்கிலேயர் பாராட்டிப் புகழ்ந்த முகலாய ஓவியப் பாணியையத்தான் ஏற்றுக்கொண்டிருந்தனர். 1916ல் ஆனந்த குமாரசாமியின் பெரும் முயற்சியால் 'பஹாடி', 'ராஜஸ்தானி' ஓவியங்கள் தமக்கு உரிய மதிப்பைப் பெற்றன. முகலாய ஓவியங்களில் காணக்கிடைக்கும் அழகியல், செய் நேர்த்தி ஆகியவை இவற்றில் இருக்கவில்லை. கிராமியத்தன்மையும் படைப்பில் முரட்டுத்தனமும் மேலோங்கிக் காணப்பட்டன. என்ற போதிலும் அவற்றில் காணப்பட்ட வசீகரமும் அணுகுமுறையில் இருந்த எளிமையும் பற்றிய அவரது ஆர்வமூட்டும் தர்க்கரீதியான கட்டுரைகள் இந்தியாவின் அனைத்துக் கலைமுறைகளுக்கும் ஒரு புதிய சுவையையும் அழகியல் மதிப்பீடுகளையும் தோற்றுவித்து அவற்றின் தனிச்சிறப்பை மேலை உலகம் அழுத்தமாக உணரச் செய்யக் காரணமாயின. அதன் பின்பு, இந்தியக் கலை ஆர்வலர்டுகள் கிராமிய ஓவியங்களின் உணர்வுகளைத் தேடி அலையத் தொடங்கினார்கள்.

தொடக்கத்தில் இந்தத் தேடல் வங்காளம் சார்ந்த கிராமப் புறத்தில்தான் நிகழ்ந்தது. 1900-ல் ஐரோப்பாவில் நிகழ்ந்த கலைப் புரட்சியின் தாக்கத்தை முதலில் கவனித்தவர்கள் வங்காளிகள் தான். எனவேதான் இந்தத் தேடல் அங்கு தொடங்கியது. இந்தக் கலைப்புரட்சிக்கு அந்த நூற்றாண்டின் தொடக்கத்தில் செயல்பட்ட ஃபிரான்ஸ் மற்றும் ஜெர்மனி நாட்டு ஓவியர்கள் வித்திட்டார்கள். ஐரோப்பிய முப்பரிமாண, தத்ரூப வடிவங்களை ஓவியங் களினின்றும் களைந்து எறிந்தார்கள். வண்ணங்களை அவற்றின் எழிலுக்காகவோ ஒரு பொருள் மேல் ஏற்றிச் சொல்வதற்காகவோ தங்கள் தனித் தன்மையுடன் கையாண்டார்கள். உருவங்களைச் சிதைத்து புதிய வடிவங்களைத் தோற்றுவித்தார்கள். எளிமைதான் அவர்களது அணுகுமுறையாக அமைந்தது. ஆப்பிரிக்கச் சிலை வடிவங்களும் ஜப்பான் நாட்டு மர அச்சுகளும் இந்த மாற்றங்கள் தோன்றக் காரணமாய் அமைந்தன. 'வங்காளத்தின் 'மக்கள் ஓவியம்' (popular painting) இந்தவிதத்தில் ஆப்பிரிக்கச் சிலை வடிவங்களினின்றும் வேறுபட்டதல்ல. வங்காள எழுத்தாளர்கள், ஓவியர்கள் மற்றும் ஆராய்ச்சியாளர்கள் தேசிய எழுச்சியுடன் கூடிய

புதிய ஆர்வத்துடன் காளிகாட் ஓவியங்களைப் பற்றின பழைய கருத்துகளை மறுஆய்வு செய்யத் தொடங்கினர். அத்துடன் இன்னொரு தனித்தன்மை கொண்ட 'படுவா'களால் (Patua) வங்கால கிராமங்களில் படைக்கப்பட்ட 'சுருள் ஓவியங்களை' (Scroll Painings) தேடிச் சேகரிக்கத் தொடங்கினர்' என்று திருமதி ஆர்ச்சர் குறிப்பிடுகிறார். கலை விமர்சகர் அஜீத் கோஷ், ஓவியர் முகுல் டே, ஐ.ஏ.எஸ். அதிகாரி சதய் தத் ஆகியோரின் பணி குறிப்பிடத்தக்கது. அவர்கள் இந்த ஓவியங்களின் சிறப்பை மக்களிடம் எடுத்துச் செல்லத் தொடங்கினர். அதைத் தொடர்ந்து இவ்வோவியங்களைத் தேடும் முயற்சிகளும் தொடங்கின.

'மக்கள் ஓவியம்', 'கிராமிய ஓவியம்' இரண்டுக்கும் ஒரு நிலையான இடமும் மரியாதையும் கிடைத்ததன் விளைவாக, மேலும் பல கிராமங்கள் அவர்களது தேடும் எல்லைக்குள் வந்தன. இவ்வோவியங்களின் சிறப்பும், எழிலும், எளிமையும் மேலும் மேலும் புரியத் தொடங்கின. அவற்றின் தோற்றம், வளர்ச்சி ஆகியவற்றை வரலாற்று வரிசைப்படி அடுக்கும் பணியும் தொடங்கியது. இந்த எழுச்சிக்கும் உற்சாகத்துக்கும் காரணம் 1950 களின் தொடக்கத்தில் இந்திய நிலப்பகுதியுடன் குறுநில மன்னர்களின் ஆட்சியில் இருந்த நிலங்களின் இணைப்பு சட்டபூர்வமாக நடைமுறைப் படுத்தப்பட்டதுதான். அதைத் தொடர்ந்து மன்னர்களின் கருவூலங்களில் இருந்த ஏராளமான ஓவியங்கள் கலைச் சந்தைக்கு வரத் தொடங்கின. கலை வியாபாரிகள் அவற்றை வாங்கி அதிக விலைக்கு விற்றார்கள். அரசவைக்கான ஓவியங்களும் அல்லாதவையும அவற்றில் அடங்கும்.

'கிராம ஓவியங்கள்' என்பதில் கிராம மக்கள் வணங்கிய தேவதைகள், அது தொடர்பான விழாக்கள், இல்லங்களில் கொண்டாடிய நன்நிகழ்ச்சிகள் ஆகியவற்றை ஓவியங்களாக்கியதும், ஆண் பெண் இருபாலராலும் ஓவியங்களால் அழகு செய்யப்பட்ட இல்லங்களும் அடங்கும். அத்துடன் அங்காடிகளில் உள்ளூர் தொழில் முறை ஓவியர்களால் நகரம் சார்ந்த மக்களுக்காகத் தீட்டப்பட்ட ஓவியங்களும், மக்கள் பெருமளவில் புனிதப் பயணம் மேற்கொள்ளும் ஆலயங்கள் சார்ந்த நகரங்களில் வாழ்ந்த பரம்பரை ஓவியர்களின் படைப்புகளும் கூட இதில் அடங்கும்.

இவை எல்லாவற்றிலும் வரலாறு, சமூக அடையாளம், நிலம் சார்ந்த பாதிப்பு போன்றவை இருந்தன. அவற்றில் கையாண்ட

பாணியிலும் கருப்பொருளிலும் வேறுபாடுகள் இருந்தன. அந்தந்த நிலம் சார்ந்த பயன்பாட்டுப் பொருள்கள் கூட ஓவியத்தின் தன்மையை வேறுபடுத்திக் காட்டின. இந்த வேறுபாடுகளே அவற்றை அதன் நிலம் சார்ந்ததாக இனம்காண ஆராய்ச்சியாளர்களுக்கு உதவின. ஆனாலும் இவ்வித வேற்றுமைகள் உள்ளடங்கிய இந்த ஓவியங்களின் அடி நாதமாக இந்திய மண்ணின் கலாசார இழை ஒன்று இவற்றை ஒருங்கிணைத்தது.

இந்திய ஓவியங்கள் பொதுவாக அரசவை ஓவியங்கள், ஆலயங்கள் சார்ந்தவை, மக்களுக்கானவை என்று மூன்று தளங்களில் வைத்துப் பேசப்படும். ஆனால், இது ஏற்கக்கூடியது அல்ல. 16ம் நூற்றாண்டின் தொடக்கத்தில் அமைந்த முகலாய ஆட்சிக்காலம் வரை இந்திய அரசுகளின் அரசவை எல்லோருக்குமானதாகவே இருந்தது. அப்போது அரசர், செல்வந்தர், வியாபாரி, நிலக்கிழார் என்று எல்லோருக்கும் ஓவியங்கள் தீட்டியவர்கள் பல நேரங்களில் ஒருவராகவே கூட இருந்தனர். அவர்கள் சுதந்திர ஓவியர்கள். தமக்குக் கிடைக்கும் சன்மானத்துக்கும் ஒதுக்கப்படும் நேரத்துக்கும் தக்கபடி ஓவியங்கள் படைத்தனர். சன்மானம் ஓவியங்களின் தரத்தை முடிவு செய்தது. முகலாய ஆட்சியில்தான் ஓவியர்கள் முழுநேர அரசவைப் பணியாளர்களாக அமர்த்தப்பட்டனர். அவர்களைப் பின்பற்றி மற்ற குறு நில மன்னர்களும் ஓவியர்களை அரசவைகளில் நிரந்தரமாகப் பணியில் அமர்த்தினர். 'அக்பாரி' ஓவியங்களில் காணப்படும் வீரியம், புதிய உத்திகளின் கண்டுபிடிப்பு, கவிதை நயம் ஆகிய சிறப்புத் தன்மைகள் குஜராத் போன்ற நிலம்சார்ந்த பரம்பரை தொழில்ரீதி ஓவியர்களின் பங்களிப்புதான். அவர்களுக்கு அரசவைகளில் இதற்கான பயிற்சியும் வாய்ப்பும் முன்பே கிடைத்திருந்தன.

இந்தக் கூற்றை மேற்கிந்தியாவில் குறிப்பாக குஜராத், தெற்கு ராஜஸ்தான் பகுதி ஜைன மதம் சார்ந்த சுவடி சிற்றோவியங்கள் (12ம் நூற்றாண்டு) மெய்ப்பிக்கின்றன. பின்னர் 15ஆம் நூற்றாண்டில் குஜராத்தில் அமைந்த சுல்தான் ஆட்சியிலும், முகலாய ஆட்சியிலும் கூட மேற்கு இந்தியாவில் ஓவியங்கள் ஒளிரும் வண்ணங்களுடனும் கோட்டுருவக் கோணங்கள் (Angular Features) கொண்டதாகவும் பக்கவாட்டு முகம் கொண்ட உருவங்கள் உடையதாகவும் இருந்தன. இவற்றை எவ்விதத் தயக்கமுமின்றி கிராமிய ஓவியங்கள் என்று அடையாளம் காட்ட முடிந்தது.

மத்திய இந்திய ராஜ்புத் பகுதி ஓவியங்கள் தனித்தன்மையும்

நளினமும் கொண்டவை. இந்தப் பகுதி ஓவியர்களுக்கு ராமாயணம், கிருஷ்ணலீலை, உள்ளூர் தேவதைகள் பற்றிய கதைகள் போன்றவற்றின்மீது மிகுந்த ஈடுபாடு இருந்தது. அவர்களின் கற்பனைக்கு அவைதான் ஊற்று மையமாக இருந்தன. இவற்றைக் கிராம மக்களும் பெரிதும் விரும்பினர். இந்த ஓவியங்களில் எளிமையான கட்டமைப்பு, நேரடியான குழப்பமில்லாத அணுகுமுறை, மிளிரும் வண்ணங்களின் தெளிவு ஆகியவற்றைக் காணலாம். முகலாய ஓவியங்களின் *சாயலும்*, அவர்களின் உடைகளும் இவற்றில் படிந்து இருக்கும். குறு நில மன்னர்கள் இந்து மதம் சார்ந்தவர்களாக, அதைப் பேணுபவர்களாக இருந்ததால் கிராமியச் சூழலில் ஓவியங்கள் அதற்கு ஒத்த வண்ணத் தேர்வுகளையும் உடை அமைப்பையும் கொண்டிருந்தன.

ராஜபுத்திர அரசவை ஓவியங்களையும் அவர்களின் ஆட்சியின் கீழ் இருந்த பஞ்சாப் மலைப்பகுதி ஓவியங்களையும் 'பஹாடி' ஓவியங்கள் என்று குறிப்பிடுவார்கள். இந்திய ஓவியம் என்னும் வைரத்தின் பட்டை தீட்டிய பகுதி அது. அவற்றில் காணப்படும் உருவங்களின் உயிரூட்டும் தன்மை கிராமக் கலைகளிலிருந்துதான் பெறப்பட்டது என்பதில் இரு கருத்து கிடையாது. உரம் வாய்ந்த 'பசோலி' (Basoli) ஓவியங்களும் *(1660)*, கிராமிய அணுகுமுறை கொண்ட 'குலு' (Kulu) 'மண்டி' (Mandi) *(1675)* ஓவியங்களும், மற்ற மலைப் பகுதி 'பஹாடி' ஓவியங்களுடன் ஒப்பு நோக்கி வற்றுக் கொள்ளத்தக்க ஒரு எடுத்துக்காட்டாக அமைந்தன. அந்த ஓவியங்களின் எளிமையான கட்டமைப்பும், அளவுடன் பயன்படுத்திய வண்ணங்களுமா, தன் நிலம்சார்ந்த பாதிப்புடன் கித்தானில் உருவங்களை விரவிய விதமும், அவர்களின் கலைத் தேர்ச்சியைச் சொல்கின்றன. மேலும் அவை கிராமிய ஓவியத்தின் எழில் மிகுந்த பகுதிகளின் ஒருங்கிணைந்த தோற்றத்தையும் அவர்களின் முழுமையான சமயப்பற்றையும் வெளிப்படுத்து கின்றன. இன்றளவும் இந்திய நிலத்தின் பல பகுதிகளில் மிகவும் பழமையானதும் பிரபலமானதுமான ஓவியங்கள் மூலமாக நன்னெறி சார்ந்த அறிவு வளர்ச்சிக்கும் மன மகிழ்ச்சிக்குமான நிகழ்ச்சிகள் நடந்துகொண்டுதான் இருக்கின்றன. இவ்வித ஓவியங்களைக் காட்டிக் 'கதை சொல்லிகள்' குஜராத், ராஜஸ்தான், வங்காளம், ஒடிஷா, மராட்டா மற்றும் ஆந்திரப்பிரதேசம் ஆகிய நிலப் பகுதிகளில் வெகு காலமாக இருந்துவருகின்றனர். ஓவியச் சுருள்களுடன் அவர்கள் கிராமம் கிராமமாகப் பயணம் செய்து அங்கு நிகழும் கோயில் சார்ந்த விழாக்களிலும் சந்தை

கூடுமிடத்திலும், பாடலுடன் கூடிய கதைகளைச் சொல்லியவாறே தாங்கள் தீட்டிய ஓவியங்களை மக்களுக்குக் காட்டுவார்கள். ஆந்திரச் சுருள் ஓவியங்கள் உயர்ந்த கைத்தறித் துணிகளில் தீட்டப்பட்டன. வங்காளத்தில் கைவினை முறையில் செய்யப்பட்ட காகிதத்திலும், மகாராஷ்டிரத்தில் ஆலையில் உற்பத்தி செய்த தாளிலுமாக 'கதை சொல்லிகள்' ஓவியங்களைத் தீட்டினர்.

ஆந்திர நிலப்பகுதியில் இந்த ஓவியங்கள் கிராமிய ஓவியம் என்று சொல்ல இயலாதபடி செய்நேர்த்தியிலும் வடிவ அமைப்பிலும் முதிர்ச்சி கொண்டவையாக இருந்தன. இதற்குக் காரணம் மேட்டுக்குடி மக்களுக்கும் இந்த கிராமிய ஓவியர்கள்தான் ஓவியங்கள் தீட்டிக் கொடுத்தனர். இந்தச் சுருள் ஓவியம் ஒவ்வொன்றும் எட்டு முதல் பத்து மீட்டர் நீளம் கொண்டதாகவும் ஒரு மீட்டர் அகலம் கொண்டதாகவும் இருக்கும். ஒரு குறிப்பிட்ட ஜாதி மக்களுக்கான இந்த ஓவியத்தில், அந்த இனத்தின் தலைவன் ஒருவனின் வீர வரலாறு ஓவியமாக்கப்பட்டு இருக்கும். அது அந்த ஜாதி மக்களுக்கு மட்டுமே காட்டப்படும். ஓவியங்கள் கீழிருந்து மேல் நோக்கி அடுக்கடுக்காகத் தீட்டப்பட்டிருக்கும். ஒரு நிகழ்வுக்கும் மற்றொரு நிகழ்வுக்கும் இடையே உள்ள வெற்றிடம் அவற்றைப் பிரிக்கும். அந்த ஓவியங்களில் அழுத்தமானதும் அறுபடாததுமான திண்மைக்கோடுகள் உருவங்களைப் பிணைத்தன. செந்நிறப் பின்புலம் கொண்ட அவை ஒளிரும் தட்டையான வண்ணங்களுடன் தென்னிந்திய உடைகளையும் அணிகலன்களையும் கொண்டவையாக இருந்தன.

வங்காளம், பிஹார் நிலப்பகுதிச் சுருள் ஓவியங்கள் அளவில் சிறியவை. அங்கு அவை பல நிலப்பகுதிகளில் தீட்டப்பட்டன. எனவே, ஓவியங்கள் பகுதிக்குப் பகுதி வேறுபாடு கொண்டதாக இருந்தன. ஆனால் இவற்றின் அடிப்படை ஒற்றுமை என்பது மதமும் ஜாதியுமாகவே இருந்தது. படைப்பிலும் ஒளிரும் வண்ணங்கள், திண்மைக் கோடுகள் என்ற பொது அணுகுமுறை இருந்தது. நிலம் சார்ந்த வீரமகன் கதை அல்லது கிருஷ்ணலீலை நிகழ்வுகள் வங்காளச் சுருள் ஓவியங்களின் கருப்பொருளாக இருந்தன. இன்னொரு வகை 'சந்தால்' மக்களுக்கானது. வங்காளத்திலும் பிஹாரிலும் அவர்கள் பரவலாக வாழ்ந்தனர். இறந்தவரைப் புகழும் சுருள் ஓவியமும் நடை முறையில் இருந்தது. அதை அவர்கள் 'விழி மீட்டல்' என்று விளித்தார்கள்.

மராட்டிய நிலத்தின் சவந்தவாடி ஜில்லாவில் உள்ள பிங்குலி கிராமத்தில் இந்தச் சுருள் ஓவியர்கள் 'சித்திரகதி' என்று அழைக்கப்பட்டனர். அவர்களின் ஓவியப்பாணி வெளி உலக பாதிப்பு இல்லாதது. ஓவியங்களின் கருப் பொருள் அநேகமாகப் போர்க் காட்சிகள்தான். அவற்றின் வீரர்கள் பீமன், அர்ச்சுனன் போன்ற பெரும் வலிமை பெற்றவர்களாகக் காட்சிப்படுத்தப் பட்டிருப்பார்கள். 19ம் நூற்றாண்டு முழுவதும் இந்த உத்தி எவ்வித மாற்றமுமின்றி இருந்துவந்தது. நாடகத் தன்மை மிகுந்த உருவங்கள் சீரான வண்ணங்கள் பூசியதாகவும் திண்மையான தொடர் கோடுகளால் வரையறுக்கப்பட்டதாகவும் இருந்தன. இவர்களே உண்டாக்கிய தோல் பொம்மை உருவங்களின் படிமம் இவ்வோவியங்களில் மிகுந்து காணப்பட்டது. வீரம் செறிந்த கதைகளையே மராட்டியர் கேட்க விரும்பினர். எனவே அவர்கள் விருப்பம் சார்ந்து இந்துமதம் தொடர்பான நிகழ்வுகளும் ஓவியமாக்கப்பட்டன.

மக்கள் புனித யாத்திரை செல்லும் நகரங்களிலும், அங்கு அமைந்திருக்கும் ஆலயங்களைச் சுற்றியும் ஓவியர்களின் கடைகள் மிகுந்து காணப்பட்டன. தங்கள் வருகைக்கு ஓர் அடையாளமாக மக்கள் அவ்வோவியங்களை வாங்கிச் சென்றனர். 19ஆம் நூற்றாண்டில் எல்லோரையும் ஈர்த்த ஒரு புதியபாணி ஓவியம், கல்கத்தாவில் காளி கோவிலைச் சுற்றிய அங்காடிகளில் தோன்றியது. இந்துக் கடவுளர்களையும், அவை தொடர்பான கதைகளையும் ஓவியங்களாக்கியதோடு அந்த ஓவியர்கள் அன்றைய நகர மாந்தர்களின் மேலை நாட்டுக் கலாசார மோகத்தையும் ஓவியங்களில் பதிவு செய்தனர். தரம்குறைந்த ஆலைக் காகிதத்தில் மேலை நாட்டிலிருந்து கிட்டிய நீர் வண்ணங்களைக் கொண்டு அவர்கள் படைத்த ஓவியங்கள் பின்னாளில் இந்தியாவின் ஓவிய மறுமலர்ச்சிக்குத் தொடக்கமாக அமைந்தன.

இந்த ஓவியங்களில் உருவங்கள் தட்டையாக இல்லாமல் உருளை வடிவமாக அமைந்திருந்தன. குழப்பமில்லாத நேரிடை அணுகல் கொண்டவையாகவும் அவை இருந்தன. உருவங்களைச் சுற்றி வரையப்பட்ட கனத்த கருமைக் கோடுகள் அவற்றை ஓவியப் பரப்பிலிருந்து மிதக்கச் செய்தன. அவ்வாறே பூரி கோவிலிலும் அதன் அருகமைந்த கிராமங்களிலும் ஓவியர்கள் அங்கு வழிபட வரும் மக்களுக்கு என்று ஓவியங்கள் படைத்தனர். பூரி ஆலயத்தின் மூன்று முக்கியக் கடவுளரின் உருவங்கள் பதப்படுத்தப்பட்ட துணியில் பெரும் எண்ணிக்கையில் ஓவியமாக்கப்பட்டன.

அதுவல்லாமல், கேட்பவர்களின் விருப்பத்துக்கு ஏற்றவாறும் அவர்கள் ஓவியங்கள் படைத்துக் கொடுத்தார்கள். ஒடிஷா கையெழுத்துப் பிரதிகள் பெரும்பாலும் ஓலைச்சுவடிகளில்தான் எழுதவும் ஓவியமாக்கவும்பட்டன. வெகு அரிதாக அவை தாளிலும் படைக்கப்பட்டன. பின்னாட்களில் காலத்தின் மாறுதல்களுக்கு ஏற்றபடி ஓவியர்கள் பயன்படுத்திய பொருள்கள் மாறின. ஆனால் கருப்பொருளும் பாணியும் மாறாது தொடர்ந்தது.

• • •

4. சிறு கோட்டோவியங்கள்

இந்தியாவின் சிற்றோவியங்கள் கடந்த நாற்பது ஆண்டுகளில் இங்கும், மேலை நாடுகளிலும் அவற்றின் ஓவிய எழிலுக்காக, அதிரும் வண்ணக் கலவைகளுக்காக, பல்விதமான உத்திகளுக்காக, அவற்றில் காணக்கிடைக்கும் பரந்துபட்ட கருப்பொருள் காரணமாக, ஓவியனின் வித்தகத்துக் காகப் பெரும் போற்றுதலுக்கு உள்ளாயின. அவற்றின் சிறப்பும் நேர்த்தியும் அனைவரையும் தம்வயப்படுத்தின. கலை மேதைகளும், கலை வரலாற்று வல்லுநர்களும், கலைப் பொருள் சேகரிப்போரும், கலைஞர்களும் அவைபற்றித் தெரிந்துகொள்ள முனைப்புடன் செயல்பட்டனர்.

ஆனால், அந்த ஓவியங்களுக்கு உறுதுணையான கோட்டு வடிவங்களை (Drawings) அவர்களால் கண்டுகொள்ள முடியவில்லை. அந்த ஒளிரும் ஓவியங்களைப் படைத்த அதே ஓவியர்கள்தான்

அவற்றுக்கான கோட்டு வடிவங்களையும் படைத்தார்கள். என்றபோதிலும் அவற்றின் உண்மையான உயர்வும் சிறப்பும் கண்ணில் படாததாகவே இருந்தது. கலை வல்லுநர் ஆனந்த குமாரசாமி அதுவரை அனேகமாகத் தெரியாமலிருந்த அந்தப் பகுதியை இரண்டு கோட்டோவியங்கள் மூலம் அறிமுகப்படுத்திய போதிலும், அவ்வகைச் சித்திரங்கள் தொடர்ந்து கிடைக்காததால், அந்த முயற்சியைத் தொடர வாய்ப்பின்றிப் போயிற்று.

1950-களின் தொடக்கத்தில் இந்திய சமஸ்தான மன்னர்களின் கருவூலங்களிலிருந்து, ஆங்கிலக் கனவான்களின் சேகரிப்புகளிலிருந்து ஏராளமான சிற்றோவியங்கள் கலைச் சந்தைக்கு வரத் தொடங்கின. அப்போதும் அவற்றில் கோட்டோவியங்கள் இருக்கவில்லை. இதற்குக் காரணம், அவை ஓவியனுக்குச் சொந்தமானவை; விற்பதற்கானவை அல்ல என்பதுதான்.

1950-களின் இறுதிகளில் இரண்டு கலை வர்த்தகர்கள் ஓவியக் குடும்பங்களிலிருந்து ஆயிரக்கணக்கான கோட்டுச் சித்திரங்களை விலை கொடுத்து வாங்கினார்கள். அந்த ஓவியக் குடும்பங்களின் வாரிசுகள் ஓவியம் படைப்பதிலிருந்து விலகி வெவ்வேறு தொழில்களில் ஈடுபட்டிருந்தனர். அவர்களுக்கு அவைபற்றின அருமையோ, பெருமையோ தெரிந்திருக்கவில்லை. அவை இன்னமும் அவர்கள் இல்லங்களில் இருந்ததே ஆச்சரியம்தான். ஜெய்பூரைச் சேர்ந்த ராம்கோபால் விஜய் வர்கியா என்பவர், கோட்டா, ஜெய்பூர் போன்ற ராஜஸ்தான் பகுதி ஓவியக் குடும்பங்களிலிருந்தும், டில்லியைச் சேர்ந்த பி.ஆர்.கபூர் என்பவர், குலேர், காங்ரா, பசோலி போன்ற மலைப்பகுதி ஓவியக் குடும்பங்களின் இல்லத்துப் பரண்களில் கேட்பாரற்று மக்கி, அழிந்துகொண்டிருந்த அந்தப் பொக்கிஷங்களை விலை கொடுத்து வாங்கினார்கள்.

1949-57களுக்கு இடையில் ஓவியரும் கலை ஆய்வாளருமான ஜெகதீஷ் மிட்டல் என்பவர், சம்பா ஓவியர்களின் இரு முக்கிய வம்சாவளியினரிடமிருந்து இவ்விதக் கோட்டோவியங்களை வாங்கினார்.

ஓர் ஓவியத்துக்கு, அது எந்த வகையானதாக இருப்பினும், கோடு மிகவும் இன்றியமையாதது. அரூப ஓவியத்திலும் காண்போருக்குத் தெரியாவிடினும் அது இருக்கும். கோடு, ஓவியனுக்கும் ஓவியத்துக்கும் உள்ள உறவை, கற்பனையைக் கூறுவது;

காண்போரை ஓவியத்துடனான தளத்துக்குக் கூட்டிச் செல்லும் ஊர்தி. அவற்றில் காணப்படும் உறுதி, வல்லமை, வலிமை, போன்றவை, வண்ணங்கள் கொண்டு முடிவற்ற ஓவியங்களில் இல்லாமல் போவதும் நிகழ்ந்துள்ளது.

தங்கள் ஓவியங்களில் உருவங்களை முகத்தில் உணர்ச்சிகளை வெளிப்படுத்தும்விதமாகப் படைப்பதைவிட, உருவ அசைவுகளில் அவற்றைக் கொண்ர்வதிலேயே இந்திய ஓவியர்கள் அக்கறை காட்டினார்கள். அவர்களுக்கு, பென்சில், க்ரெயான் போன்றவை அன்னியமாகவே இருந்தன. பேனாவின் அலகு வெகு அரிதாகவே பயன்படுத்தப்பட்டது. ஆனால், கிராமியத்தளத்தில் புல் கொண்டு வரைவது இயல்பாகவே நிகழ்ந்தது. தூரிகை கொண்டு எழுதுவதில் சீனா, ஐப்பான் நாட்டு ஓவியர்களுக்கு இணையாக அவர்கள் விளங்கினார்கள். இளம் வயதிலேயே அந்தப் பயிற்சிமுறை அவர்களுக்கு அறிமுகப்படுத்தப்பட்டது. இந்திய ஓவியனின் தூரிகை அணிலின் வால் ரோமத்திலிருந்து செய்யப்பட்டது. அவர்கள் வரைவதற்குக் கரிக்குச்சி அல்லது செம்மண் கட்டியைப் பயன்படுத்தினார்கள். அந்த உருவங்களில் வெள்ளை வண்ணம் கொண்டு திருத்தங்கள் செய்து, வண்ணம் கொண்டு தூரிகையால் ஒற்றைக்கோட்டின் மூலம் பழுதற்ற உருவங்களை வரைந்து, அவற்றில் நேர்த்தியையும் அழகையும் கொணர்ந்தார்கள்.

கோட்டுருவங்கள் கையாலான தாளில் வரையப்பட்டன. சில சமயம் காகிதங்களை ஒன்றிணைத்து பெரிய பரப்பிலும் வரைவது நிகழ்ந்தது. காகிதத்தில் முதலில் வெள்ளை வண்ணத்தைச் சீராகப் பூசி, அது காய்ந்தபின் அதன்மீது கல்கொண்டு நன்கு தேய்த்து வழுவழுப்பு உண்டாக்கி பின் அதன்மீது உருவங்களை வரைந்தார்கள். தாளின் இருபுறமும் வரைவதும் வழக்கமாக இருந்தது.

இந்திய ஓவியர்கள் இயற்கையை நேரிடையாகப் பார்த்து வரையும் முறையைப் பின்பற்றவில்லை. இளம் வயதிலிருந்தே மனத்தில் பதிவு செய்துகொண்டு, பின்பு வரையும் வித்தையைக் குருவிடமிருந்து கவனமாகக் கற்றுத் தேர்ந்தார்கள். எனவே அது நிலமும் காலமும் சார்ந்ததாக ஓவியத்தில் அமைந்தது. இந்து, முஸ்லிம், ஆங்கிலப் பிரபு என்று பணியின் அடிப்படையில் யாருக்கு ஓவியங்கள் தீட்டியபோதும், தங்களது மூதாதையரிடமிருந்து பெற்ற கலைச் செழுமையை, கற்பனை வளத்தை, நுண்ணிய

பார்வைத் திறனை, ஒருமித்த மனத்துடன் அதில் கொணர்வதில் வேறுபாடு காட்டவில்லை. தங்களது கலைத்திறனைப் பழுதற்ற விதத்தில் எல்லோருக்கும் வழங்கினார்கள். உலகின் மற்ற பகுதிகளைப் போலவே இந்திய ஓவியர்களும் பெரும்பாலும் பொருளாதார நிலையில் கீழ்த்தட்டுக் குடிமகன்களாகவே இருந்தார்கள். மற்ற கைவினைக் கலைஞர்களைப் போலவே, அவர்களது ஓவியங்களும் அடையாளம் ஏதும் இன்றியே சமூகத்தில் உலவி வந்தது.

இந்திய ஓவியர்கள் எல்லாக் காலங்களிலும் தேர்ந்தெடுத்த பரப்பில் முதலில் கோடுகளாலான உருவங்களை வரைந்துகொண்டு, பின் அவற்றின் இடைப்பட்ட பரப்பில் வண்ணங்களைப் பூசி ஓவியங்கள் தீட்டினார்கள். இருந்தபோதிலும், 16 முதல் 19ஆம் நூற்றாண்டுகளில் முகலாய, தட்சிண, ராஜஸ்தான் பஹாடி பாணி ஓவியர்கள் கோட்டு ஓவியங்கள் படைப்பதை மிகவும் விரும்பினார்கள். ஓவியங்களுக்கான உருவங்களைப் பலவிதங்களிலும் வரைந்து, அவற்றிலிருந்து சிறந்தது என்று தாம் முடிவு செய்ததை ஓவியங்களாக்கினார்கள். கோட்டு ஓவியங்கள் அவர்களது படைப்புக்கூடங்களில் பாதுகாக்கப்பட்டன. தேவைக்கேற்ப அவை குறிப்புகளாகப் பயன்பட்டன. சில கோட்டோவியங்கள் ஓவியனின் மகிழ்ச்சிக்காகவே படைக்கப்பட்டன.

முகலாய அரசவை ஓவியர்களுக்கு அரசு சார்ந்த நிகழ்ச்சிகளையும், அரசர்களின் உருவங்களையும் ஓவியங்களாக்கும் பணி கொடுக்கப்பட்டது. எனவே, இவ்வகைக் கோட்டுருவங்கள் புதிதாக ஓவியங்கள் படைக்கும்போது அவர்களுக்குப் பேருதவியாக இருந்தன. இதனால்தான் ஓவியத்தின் கட்டமைப்பு, புதிது புதிதாக அமைந்தது. ஓவியர்கள் தங்களைச் சுற்றியிருந்த இயற்கையை, உலவும் உயிரினங்களை, மனிதர்களை வெகு நுணுக்கமாக நினைவிலிருத்தி அவற்றை ஓவியங்களில் பதிவு செய்வதில் முழுத்திறமை பெற்றிருந்தார்கள்.

தட்சிண நிலத்து ஓவியர்கள் தமது ஓவியங்களில் கோடு, வண்ணங்கள் போன்றவை இலாகவமும் எளிமையும் கொண்டவையாக இருக்கும்படி அமைத்தார்கள். முகலாய, தட்சிண, பிகானிர், ஜெய்ப்பூர் ஓவியர்களின் கோட்டு உருவங்களில் நுணுக்கமான விவரங்களும், காட்சிகளும் தவறில்லாதவிதத்தில் படைப்பாற்றல் கொண்டவையாகக் காட்சிப்படுத்தப்பட்டுள்ளன. ஓவியக் கட்டமைப்பு, உருவங்களை அவற்றில் விரவிய பாங்கு, வண்ணக் கோர்வைகள் போன்றவை அதிசயிக்கத்தக்க விதத்தில் அவற்றில் அமைந்துள்ளன.

மாறாக, ராஜஸ்தான் ஓவியங்கள் நேரிடை அணுகுமுறை, எளிமை யான வெளிப்பாடு, சிக்கனம் மிகுந்த கோடுகள் ஆகியவற்றுடன் அமைந்தன. குறிப்பாக, புந்திகோட்டா ஓவியர்களின் படைப்பு களில் கோடுகளே முதன்மை நிலையில் மிகுந்து நின்றன. வண்ணங்கள் அவற்றுக்குத் துணையாக அமைந்தன. மற்ற ராஜஸ்தானி ஓவியர்களைக் காட்டிலும் இவர்களுடைய படைப்பு களில் கட்டுப்பாடற்ற கற்பனை வெளிப்பாடு 17ஆம் நூற்றாண்டின் பிற்பகுதியிலிருந்து காணப்படுகிறது. புந்திகோட்டா ஓவியர்களின் தூரிகை திடம்கொண்டவையாகவும், தட்டைப் பரப்பு கொண்டவையாகவும், ஒரு கேளிக்கை மனோபாவம் கொண்டவையாகவும் வடிவங்களைப் பதிவு செய்தது. சில சமயம், தீர்மானம் இல்லாதபடிக் கிறுக்கலான கோட்டுருவங்களும் சிறு சிறு காகிதப் பரப்பில் வடிக்கப்பட்டன. அவை வெறும் வரையும் மகிழ்ச்சிக்காகவே வரையப்பட்டன.

17ஆம் நூற்றாண்டிலிருந்து புந்திகோட்டா ஓவியர்கள் வழக்கத்துக்கு மாறான அளவில் பெரிய பரப்பில் ஓவியங்கள் தீட்டினார்கள். அதைப் பின்பற்றி கோயில்கள், அரச மாளிகைச் சுவர்கள் போன்ற இடங்களில் பெரிய அளவில் ஓவியங்கள் தீட்டும் வழக்கம் தொடர்ந்தது. அல்லாமலும், தமது மன்னரின் பயண நிகழ்வுகளை, வேட்டை விவரங்களை அளவில் குறைந்த கோடுகள் கொண்ட ஓவியங்களாக உடனுக்குடன் வரைந்து குவித்தார்கள். அவற்றில் அரசனைக் காட்டிலும் சிங்கங்கள், யானைகள் போன்றவற்றின் சண்டைக் காட்சிகளே அதிகம் இடம்பிடித்தன.

17-19 ஆம் நூற்றாண்டின (இ)டைப்பட்ட காலத்துப் பஹாடி கோட்டு உருவங்களில் அமைதிகூடிய, முரட்டுத்தனம் குறைந்த, ஒயிலான வளைவுகள் கொண்ட, காவியம் பேசும் தன்மை போன்ற சிறப்புகள் எளிதாகத் தென்படுகின்றன. 18 ஆம் நூற்றாண்டின் 'குலேர்சம்பா' ஓவியங்களில் பிஹாரி பாணியின் அனைத்துச் சிறப்பு அம்சங்களும் இயல்பாக இடம் பெறுகின்றன. அவற்றில் முகலாய பாணியின் பாதிப்பு இருந்தபோதிலும் அதன் குணமும் தளமும் வேறுபட்டன.

19ஆம் நூற்றாண்டிலிருந்து இந்திய ஓவியர்கள் ஆங்கிலேயப் பிரபுகளுக்காக ஓவியங்களைப் படைக்கத் தொடங்கினார்கள். 'கும்பினி பாணி' என்று அது இக் காலத்தில் அழைக்கப்படுகிறது. மேலை நாடுகளிலிருந்து இங்கு வந்த சுற்றுலாவாசிகளையும் அது சென்றடைந்தது. அவற்றில் பெரும்பாலானவை வண்ணங ்களுடன் கூடிய கோட்டுச் சித்திரங்கள்தாம். அவற்றை முழு

ஓவியம் என்று கூறவியலாது. வெறும் கோட்டுச் சித்திரம் என்றும் இனம் பிரிக்கவியலாது. பனையோலைச் சித்திரங்களை நாம் இங்கு நினைவுகூர வேண்டும். இது ஒடிஷா பகுதியில் பெருமளவில் படைக்கப்பட்டது. அங்கிருந்து தமிழ்நாட்டுக்கும் அந்த உத்தி கொண்டுவரப்பட்டு தஞ்சாவூரில் அவ்வித ஓவியங்கள் படைப்பது நிகழ்ந்தது. இவ்வகைப் படைப்புகளை ஓவியங்களுக்கு இணையாகவே வைத்துப் பேசவேண்டும்.

இந்தியக் கோட்டுச் சித்திரங்கள் தமக்கென ஒரு மொழியைக் கொண்டவையாக உள்ளன. அதை வெறும் சொற்களினால் விளக்கிவிட இயலாது. ஓவியங்களுக்கு இணையான ஒரு பெருமையைக் கொண்டவை அவை என்பது முற்றிலும் உண்மை.

• • •

5. சிற்றோவியங்கள்: ஓர் அறிமுகம்

உலகக் கலைக்கும் கலாசாரத்துக்கும் இந்தியாவின் பங்கு என்ன என்பதற்கான பதிலாக அஜந்தா, எல்லோரா, மாமல்லபுரம், புத்த-சமண ஓலைச் சுவடிகள், தட்சிண, முகலாய, ராஜஸ்தான் சிற்றோவியங்கள் போன்றவற்றின் வரலாறு அமைந்துள்ளது.

சிற்றோவியங்கள் வட இந்தியாவிலும் தட்சிண நிலத்திலும் கடந்த நூற்றாண்டுகளில் ஏராளமாகப் படைக்கப்பட்டன. பாலா, ஒடிஷா, ஜைனம், மொகல், ராஜஸ்தான் என்று அவை பலவடிவங் களில் கிளைத்தன என்றாலும், அவற்றின் அடிநாதம் அஜந்தா எல்லோராவாகத்தான் இருந்தது.

இவ்வகை ஓவிய வடிவம் தோன்றிய காலத்தை உறுதியாகக் கூறமுடியவில்லை. 6-7ஆம்

நூற்றாண்டுகளில் காஷ்மீர் நிலத்தில் அவை இருந்ததாக ஒப்புக் கொண்டாலும், அதற்கான வரலாற்றுச்சான்றுகள் ஏதும் நம்மிடம் இல்லை. எனவே, சான்றுகளுடன் கிடைத்த 11ஆம் நூற்றாண்டின் பாலா சுவடி ஓவியங்களைத்தான் தொடக்கமாகக் கொள்ள வேண்டும். பாலா பாணி ஓவியங்களின் முக்கியப் பங்களிப்பு, பொருள் பொதிந்த வண்ணத் தேர்வுதான். அந்த உத்தி தாந்திரிக வழிபாட்டு முறையிலிருந்து எடுத்துக் கையாளப்பட்டது. ஆனால் பஹாடி, ராஜஸ்தான் பாணி ஓவியங்களில் ஒளிரும் பின்புல வண்ணங்கள் ஓவியத்துக்கு எழில்கூட்டுவதற்கு மட்டு மானதாகவே பயன் படுத்தப்பட்டன.

ஓலைச்சுவடிகளில் ஜைனமத அறவுரைகளுடன் தீட்டப்பட்ட ஓவியங்கள் 11ஆம் நூற்றாண்டில் குஜராத், தென்மேற்கு மத்திய ராஜஸ்தான் நிலப் பகுதிகளில் நடைமுறையில் இருந்தன. அவற்றில் எல்லோரா சுவர் ஓவியங்களின் வழியும் வடிவமும் பின்பற்றப்பட்டன. அவ்விதமே, வங்காளம், பிஹார், ஒடிஷா பகுதிகளில் புத்தமத அறவுரைச் சுவடிகளில் ஓவியங்கள் படைக்கப் பட்டன. அவை அஜந்தா குகை ஓவியப் பாணியின் தொடர்ச்சி யாகவே இருந்தன.

16ஆம் நூற்றாண்டை இந்திய ஓவியக்கலை அதன் புதிய வடிவின் முழுமையைத் தொட்ட காலம் என்று கொள்ளலாம். அது முகலாய, ராஜபுத்திர, சுல்தான் மன்னர்களின் அரவணைப்பில் வளர்ந்து, விழுதுகளுடன் கூடிய பெரும் ஆலாக உருக்கொண்டது.

பாபருக்குப்பின் இங்கு நிலைகொண்டு ஆட்சிசெய்த முகலாய மன்னர்களின் காலத்தில் இந்திய ஓவியம் புத்துயிர் பெற்றது. அவர்கள் மூலமாக அதில் பாரசீக பாணியின் அறிமுகம் கிட்டியது. அப்போது ஏராளமான அரசவை சார்ந்த சிற்றோவியங்கள், கைகொண்டு செய்த தாள்களில் கனிமம், தாவரங்கள் மூலமாகப் பெறப்பட்ட வண்ணங்களைக் கொண்டு படைக்கப்பட்டன. இந்தியப்பாணியுடன் கல்ந்த பாரசீகப்பாணி அப்போது ஒரு புதிய கிளையாய்ச் செழித்து வளர்ந்தது. அவற்றில் பின்புலம் என்பது வெறும் ஒற்றை வண்ணமாக இல்லாமல் மலைகள் சார்ந்தும், மரங்களும் மலர்ச் செடிகொடிகளும், பல்வித உயிரினங்களுமாய் தோற்றம் கொண்டது. தடையற்ற கற்பனையுடன் ஓவியர்கள் ஓவியங்களைப் படைத்தனர். முகலாய அரசவையில் அவர்கள் முழுநேரப் பணிக்கு அமர்த்தப்பட்டனர். அங்கு தனித்தும் குழுவாகவும் அவர்கள் செயற்பட்டனர்.

ராஜஸ்தான் நிலப்பகுதியில் தனித்தன்மைகொண்ட பல்வேறு ஓவியப்பாணிகள் கிளைத்து வளர்ந்தன. அவற்றில், மேவார், மார்வார், புந்திகொட்டா, ஆம்பர்-ஜெய்ப்பூர் பாணிகள் சிறப்பித்துப் பேசப்படுபவை. மார்வார் பகுதியில் பிகானிர், ஜோத்பூர் நகரங்களின் ஓவியங்கள் முகலாய்ப் பாணியில் நன்கு தேர்ந்த ஓவியர்களைக்கொண்டு படைக்கப்பட்டன. ஒவ்வொரு நிலப் பகுதியிலும் அந்தக் குறுநில மன்னர்களின் போற்றுதலுடன் ஓவியங்கள் காகிதத்திலும், மரப்பலகைகளிலும், தந்தத்திலும், தோலிலும், பளிங்கு கற்பரப்புகளிலும், துணியிலும் தீட்டப் பட்டன.

ராஜபுத்திர ஓவியங்கள் (ராஜஸ்தானி ஓவியங்கள்) இரண்டு பாதைகளில் பயணப்பட்டன. ஒன்று ராஜஸ்தான் பாணி மற்றது 'பஹாடி' என்று அறியப்படும் இமயமலைப் பள்ளத்தாக்கு நாடுகளில் கையாண்ட பாணி. இன்றைய ஹிமாச்சல் பிரதேசப் பகுதியில் ஆட்சி செய்த பல்வேறு ராஜபுத்திர குறுநில மன்னர்களின் (மொத்தம் 22 நாடுகள்) அரவணைப்புடனும், ஆதரவுடனும் அது வளர்ந்தது. இத்துடன் ஜம்மு-காஷ்மீர் மற்றும் இப்போது பாகிஸ்தான் நாட்டின் பகுதியாக ஆகிவிட்ட நிலப்பகுதி ஓவியங்களை 'பஹாடி' ஓவியங்கள் என்று அழைக்கிறார்கள். 'பஹாட்' என்னும் ஹிந்தி சொல்லுக்கு 'மலை' என்பது பொருள். 'பஹாடி' என்றால் 'மலை சார்ந்த' என்று பொருள்படும். 'பஹாட்' 'பஹார்' இருவிதமான சொற்கள் பேச்சுவழக்கில் அங்கு உள்ளன.

'பஹாடி' பாணி ஓவியங்களில் ஒடிஷா பாணித் தாக்கம் ஏதும் இருக்கவில்லை. ஆனால், மேற்கு இந்திய (குஜராத்) பிரதேசத்தின் ஜைன சமயச் சுவடி ஓவியப் பாணி, பின்வந்த இந்திய ஓவியங் களில் அழுத்தமான அடையாளத்தைப் பதித்தது. அவற்றில் இருந்த மதம் சார்ந்த கருப்பொருள் பின்வந்தோருக்கு எவ்வித எழுச்சியும் தரவில்லை. ஆனால், அந்தப் பாணியில் பயன்படுத்தப்பட்ட திடமான முதன்மை வண்ணங்கள், வனப்புமிக்க பெண்ணுருவங்கள், அவற்றைக் கட்டிய தங்கக் கோடுகள், எளிமையாக்கப்பட்ட உடை வடிவங்கள், அகன்ற விழிகள் போன்றவை 'பஹாடி' ராஜஸ்தானி இருவகைப் பாணிகளிலும் இடம்பெற்றன. அது முகலாய, தட்சிண பாணியையும் விட்டுவைக்கவில்லை.

இவ்வகை ஓவியங்கள் ஒளிரும் வண்ணங்களுடனும் நுணுக்கம் மிகுந்த வேலைப்பாடுகள் கொண்ட கட்டமைப்புடனும், அளவில் சிறியதாகவும் இருந்தன. மிகுந்த முனைப்புடன் இலாகவம் மிகுந்த

தூரிகைக் கையாளுடனும் ஓவியர்கள் அவற்றைத் தீட்டினார்கள். தங்கள் சமகால மேலைநாட்டு ஓவியர்களைப்போல் அல்லாமல், இந்திய ஓவியர்கள் தங்கள் படைப்புகளில் பல நிலைப்பாடுகளைக் கொண்ட உருவங்களையும் வடிவங்களையும் ஒருங்கிணைத்து அனைத்தும் தெளிவாகத் தெரியும் முறையைப் பின்பற்றினார்கள். தாவரங்களின் பல்வேறு பசுமைத் தீற்றுகள் (Shades), அடர்ந்த பின்புலன், பல்வித மலர்களடக்கிய பூஞ்சோலைகள், சிற்றோடைகள், நீர்ச்சுனைகள் என்பன போன்ற காட்சிகள் திரும்பத் திரும்ப அவ்வோவியங்களில் இடம்பெற்றன. மானுடரும் கடவுளர்களும் பல்வித உயிரினங்களும், நெருக்கமான மாளிகைகளும், பல்வித காலநிலைப் பதிவுகளும், காண்போரைக் கிறங்க அடிக்கும் பெண்ணின் உடல் வனப்பும், எழில் வடிவங்களும் அவற்றில் ஏராளமாக இடம் பெற்றன.

18ஆம் நூற்றாண்டின் இறுதிப்பகுதியில் காஷ்மீர் பாணி ஓவியங்கள் மீண்டும் புத்துயிர்பெற்று 20ஆம் நூற்றாண்டுவரை பரவலாக இருந்தன. தட்சிண நிலத்துச் சுவர் ஓவியங்களும் சிற்றோவியங்களும் பெரும்பாலும் ஒரு தனியான வழியிலேயே பயணித்தன. அவற்றில் முகலாயப் பாணியின் பாதிப்பு நிகழவில்லை. ஆனால், பாரசீகப் பாணியின் பாதிப்பு அவர்களது அரபிக்கடல் மார்க்க வர்த்தகம் காரணமாக நிகழ்ந்தது. அதேபோல 'பஹாடி' பாணி ஓவியங்களில் தட்சிண பாணியின் பிரதிபலிப்பு இருக்கவில்லை.

ஆங்கில ஆட்சியின் காரணமாக மேலை நாடுகளின் ஓவிய வழி, எண்ண ஓட்டம், கலாசார பாதிப்பு, கற்பித்தல் என்று பல்வேறு கூறுகள் ஊடுருவி இங்கு இடம்பிடித்து வேர்விட்டு வளர்ந்துவிட்ட போதிலும், இன்றும் இவ்வித ஓவியங்களையும் படைப்பது தொடர்கிறது. மரபு வழியில் தொடர்வதும், அவற்றை பிரதியெடுப்பதும், நவீன தாக்கங்களை அவற்றில் உட்புகுத்தி புதிய பாணியைத் தோற்றுவிக்கும் முயற்சிகளில் ஈடுபடுவதும் நிகழ்ந்துகொண்டு தான் உள்ளன. கடந்த ஒவ்வொரு நூற்றாண்டிலும் அப்போதைய கலாசாரமும், மன்னர்களின் விரோதமும், அவற்றால் விளைந்த போர்களும், இவ்வோவியங்களில் தங்களது அழுத்தமான பதிவுகளை விட்டுச் சென்றன. இன்றைய நாகரிகமும், கலாசாரமும் அதில் கலந்து தமது அடையாளத்தைப் பதித்துச்செல்லும் என்பது உண்மை.

• • •

6. பாலா சிற்றோவியங்கள்

பாலா வம்சத்து அரசன் முதலாம் மஹிபாலன் (c 983 AD) ஆட்சி செய்தபோது எழுதப்பட்ட, 'அஷ்ட சகஸ்ரிகாப்ரஞ்ஞாபாரமிதா' என்னும் பௌத்தநூலின் ஓலைச்சுவடிப்பிரதிகளில் காணப்படும் 12 ஓவியங்கள்தான் வங்கச் சிற்றோவியங்களின் முதல் மாதிரிகளாகக் கருதப்படுகின்றன. இந்த அரிய ஓலைச்சுவடிகள் இப்போது கொல்கத்தாவில் 'ஏஷியாடிக் சொசைட்டி'யின் பாதுகாப்பில் உள்ளன. இது தவிர அதே அரசன் ஆட்சிக் காலத்திய சில ஓலைச்சுவடிகள் ஓவியங்களுடன் உள்ளன. ஆனால் அவை காலத்தால் பிற்பட்டவை. தொடர்ந்த இரண்டு நூற்றாண்டுகளில் புத்தரின் அறிவுரைகளும், ஓவியங்களும் கொண்ட இன்னும் பல ஓலைச்சுவடிகள் இருந்தது இப்போது தெரிய வந்துள்ளன. இவை பாலா 'சிற்றோவியங்கள்' என்று வகைப்படுத்தப்படுகின்றன. கலைச் செறிவும், செயல் நேர்த்தியும், கொண்ட

அவ்வோவியங்களைக் காண்போருக்கு அவை வங்கத்தின் தொடக்ககால ஓவிய வெளிப்பாடுகள் என்பது வியப்பூட்டும் செய்தியாக உள்ளது. உண்மையில் ஒரு தொடர்ந்த ஓவியப் பரம்பரையின் அனுபவத்தை உள்ளடக்கியதாகவும், தமக்கென ஒரு முதிர்ந்த பாணியை உருவாக்கிக் கொண்டவையாகவுமே அவை உள்ளன. ஆனால் ஓவியங்கள் எளிதில் அழிந்துவிடக் கூடியதும், பாதுகாக்க முடியாததுமாக இருப்பதால் இவற்றுக்கு முந்தைய தலைமுறைகளின் ஓவியங்கள் நமக்குக் கிட்டவில்லை என்பது வருத்தம்தரும் செய்தியாம்.

புத்தமத ஓலைச் சுவடி நூலான 'திவ்ய வதனா'வில் 'விடஷோக வதனா' என்னும் பகுதியில் காணப்படும் ஒரு கதையில் கி.மு. மூன்றாம் நூற்றாண்டிலேயே வங்க நிலத்தில் ஓவியம் புழக்கத்தில் இருந்ததாகக் கூறுகிறது. புண்டரவர்தனா என்னும் ஊரில் (இது வடக்கு வங்கத்தில் உள்ளது) இருந்த 'நிர்கிரந்தி' உபாசகர்கள் புத்தர் ஒரு கோசாலையின் முன் பூமியில் விழுந்து வணங்குவது போன்ற ஓவியம் ஒன்றைப் படைத்ததாகவும், அதன் பலனாக மன்னன் அசோகன் அவர்களை முற்றுமாக அழித்துவிட்டதாகவும் காணப்படுகிறது. இதன் வரலாற்று உண்மை என்பது எவ்வாறு இருப்பினும் நமக்கு இதிலிருந்து கிட்டும் செய்தி சிற்றோவியம் படைப்பது ஏசு பிறப்பதற்கு முன்பே வங்க மக்களிடையே புழக்கத்தில் இருந்துள்ளது என்பதே.

பாலா வம்ச மன்னர்களின் ஆட்சி வங்கத்தில் அறுபடாத நானூறு ஆண்டுகள் தொடர்ந்தது (c 750-1200 AD). வங்க மண்ணில் அதன் கலாசார வளர்ச்சி என்பது அப்போதுதான் நிகழ்ந்தது. வங்காள நுண்ணறிவு கட்டடக் கலை, ஓவியம், சிற்பம் என்று பல கலை வடிவங்கள் மூலம் வெளிப்பட்டது. பாலா ஆட்சிக்கு முந்தைய காலத்தில் வங்கத்தில் சிற்றோவியங்கள் இருந்ததற்கான ஆதாரம் ஏதும் கிடைக்கவில்லை. பாலா ஆட்சிக்காலத்தில் அந்த ஓவியங்கள் தொடர்ந்து படைக்கப்பட்டு வந்தது மட்டுமன்றி, அந்த ஆட்சிக்குப் பின்னரும்கூட அவற்றைப் படைப்பது வீரியம் குறைந்த தோற்றத்தில் புழக்கத்தில் இருந்துவந்தது. இந்த ஆதாரங் களால் வங்க ஓவியங்களின் வெளிப்பாடும், பாலா ஓவியங்களின் வெளிப்பாடும் ஒரே பொருளும் தன்மையும் கொண்டவை என்பது புலப்படுகிறது. பாலா மன்னர்கள் புத்தமதத்தைத் தழுவி இருந்தபோதும் மற்ற மதங்களை அவற்றுக்கு உரிய மரியாதை யுடனேயே நடத்தினார்கள். அவற்றின் சுதந்திரத்தில் குறுக்கிட வில்லை. புத்த மதத்தின் 'மஹாயானா' வழி அப்போது

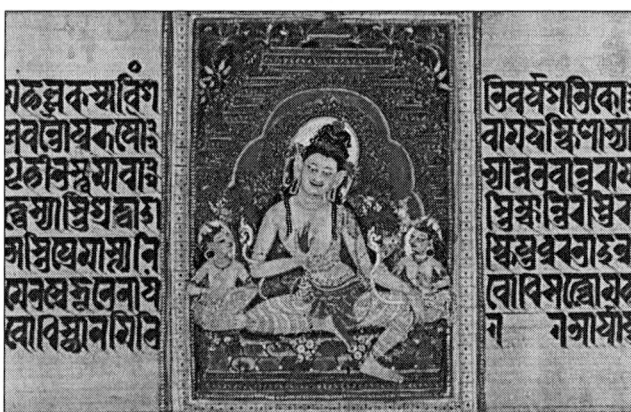

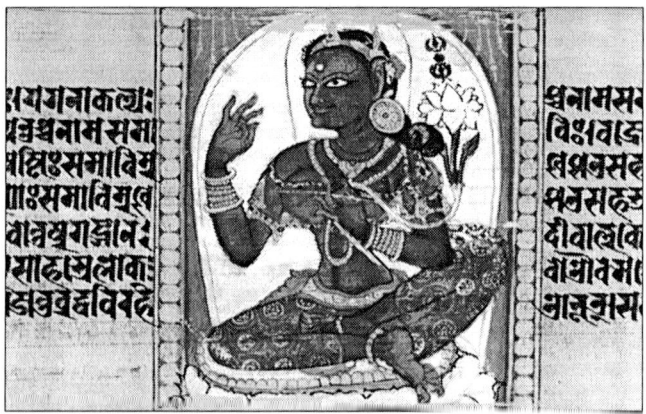

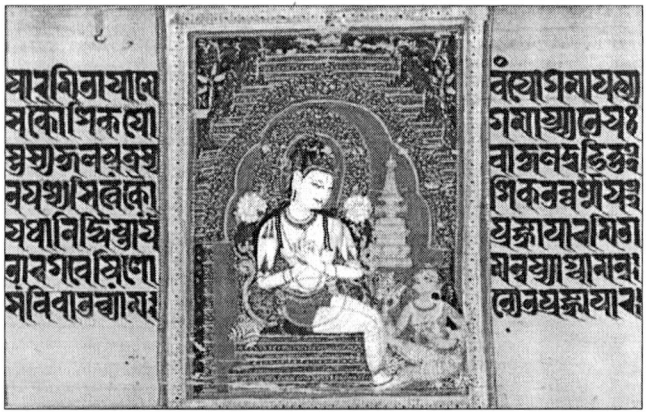

பாலா சுவடி ஓவியங்கள்

'தந்திரயான, வஜ்ரயான, காலச்சக்ரயான' ஆகியவற்றைப் பற்றின வழிபாட்டு முறைகளை விரிவுபடுத்தியது. பாலா சிந்றோவியங்களை இவற்றின் விழி வழி வெளிப்பாடுகள் என்று கொள்ளலாம்.

ஆயிரம் ஆண்டுகளுக்குப் பின்பும் நமக்கு அந்த ஓலைச்சுவடிகள் கிடைத்திருப்பது மிகவும் வியப்பளிக்கும் ஒன்றுதான். அந்தக் காலகட்டத்தில் கல்/ உலோகம் போன்றவற்றில் பெருமளவில் படைக்கப்பட்ட சிற்பங்களைப்போலவே ஏராளமான ஓவியங்களும் தீட்டப்பட்டு இருக்கவேண்டும் என்னும் எண்ணம் இதன் மூலம் வலுப்பெறுகிறது. கிடைத்திருக்கும் காலம் பற்றின விவரங்கள் தெரிந்த ஓலைச்சுவடிகளில் உள்ள ஓவியங்கள் முந்நூறுக்கும் மேல் உள்ளன. அவ்வித விவரம் கூற முடியாதவற்றையும் சேர்த்தால், அவற்றின் எண்ணிக்கை அதிகரிக்கும்.

புத்தமத போதனைகள் தொடக்க காலத்தில் பிக்குகளால் பனை ஓலைகளில் எழுதப்பட்டன. அவற்றில் ஓவியங்களும் தீட்டப்பட்டன. அவை இப்போது காலத்தால் மக்கி சிதிலமுறும் நிலையில் உள்ளன. பின்னாளில் தேர்ந்தெடுத்த இளம் பனை ஓலைகளை ஒரு மாதம் தண்ணீரில் முக்கி ஊற வைத்துப் பதப்படுத்தி, பின் அவற்றை நன்கு உலர்த்தி முறையாகப் பாதுகாத்தார்கள். சங்கு கொண்டு ஓலைகளைத் தேய்த்து வழுவழுப்பாக்கித் தேவைக்கு ஏற்ப வெட்டிக்கொண்டார்கள். நூல் கொண்டு கட்டுவதற்கு ஓலைகளில் துளையிட்டுப்பின் அவற்றில் இரு ஓரங்களிலும், நடுவிலும் ஓவியங்களுக்கு என்று இடம் ஒதுக்கி ஆறு அல்லது ஏழு வரிகள் கொள்ளும்படி புத்தரின் அறிவுரைகளை எழுத்தாணி கொண்டு எழுதினார்கள். ஓலைச்சுவடி தொண்ணூறு செ.மீ. நீளமும், ஏழு செ.மீ. அகலமும் கொண்டதாக இருந்தது. ஓவியங்கள் ஆறு x ஏழு செ.மீ. பரப்பில் படைக்கப்பட்டன.

ஓலைச்சுவடியில் ஓவியம் படைப்பது எளிய செயல் அல்ல. ஆனால், சுவரில் தீட்டும் ஓவிய முறையுடன் ஒப்பிட்டால் அது எளிதானதுதான். பொதுவாக, ஓலைப்பரப்பில் ஒரு வண்ணம் பூசப்பட்டுப் பின்னர் உருவங்கள் கீறப்படும். என்றாலும் சிலவற்றில் உருவங்கள் நேரடியாக வரையப்பட்டு அதன் பின் வண்ணம் கொண்டு ஓவியமாக்கப்பட்டன. உருவங்களின் தட்டைத் தன்மையைப் போக்க ஒளி விழாத நிழல் பகுதியை இருள் வண்ணம் கொண்டும் ஒளிவிழும் இடங்களை ஒளிர் நிறம் கொண்டும் நிரப்பினார்கள். பின்பு இந்திய முறைக்கு ஏற்ப உருவங்களைச் சுற்றி அதன் வண்ணத்தில் வெளிர் தன்மை

கொண்ட கோடுகளை வரைந்து அதைச் சுற்றிக் கறுப்பு வண்ணத்தில் கோடிட்டு உருவங்களைக் கட்டினார்கள். இந்தக் கோடுகள் மெல்லியதாகவும், தடையற்றதாகவும் இருந்தன.

பெரும்பாலும் மஞ்சள், கருநீலம், வெள்ளை (கிளிஞ்சல்), கருப்பு (விளக்குப் புகை) சிந்தூரச் சிவப்பு, நீலமும் மஞ்சளும் கலப்பதால் கிடைக்கும் பச்சை ஆகிய வண்ணங்களே அந்த ஓவியங்களில் மிகுந்து காணப்படுகின்றன. வண்ணங்களில் சிறிது வெண்மை சேர்ப்பதின் மூலம் அவை திண்மையாக்கப்பட்டன. ஓவியங்களின் கருப்பொருள் என்பது புத்த மதக் கடவுளரும் பெண் தெய்வங்களும் என்பதால் 'சாசன மாலா' போன்ற நூல்களில் விவரித்துள்ளவிதத்திலேயே அவற்றை ஓவியங்கள் ஆக்கினார்கள். என்றபோதிலும், ஓவியங்களின் பின்புலமாக அமைந்த கட்டடங்கள், தாவரங்கள் போன்றவற்றில் தமது படைப் பாற்றலையும் கற்பனை வீச்சையும் ஓவியர்கள் வெளிப்படுத்தினார் கள். இந்தக் கடவுளர் உருவங்கள் பெரும்பாலும் மஞ்சள், காவி சார்ந்த வண்ணங்களையே கொண்டிருந்தன.

பாலா ஓவியங்களின் உத்தியின் சிறப்பியல்புகள் பற்றின செய்திகளை நாம் தாரநாத் என்னும் திபேத்திய வரலாற்று வல்லுநர் கூற்றின் மூலம் விளங்கிக் கொள்ளலாம்.

தர்ம பாலா (781-821 AD), தேவ பாலா (821-861 AD) என்னும் இரு பாலா வம்சத்து அரசர்களின் ஆட்சியில் கலை செழித்து ஓங்கியது. அவ்வமயம், வடகிழக கு வங்காளத்தைச் சேர்ந்த (வரேந்திரா என்பது அதன் பழைய பெயர்) தந்தையும் மகனுமான இரண்டு ஓவியர்கள் புகழும் திறமையும் மிக்கவர்களாக விளங்கினர். தந்தை திமனாவும் மகன் விடபாலனும் சிற்பம், ஓவியம், கை வினைக்கலை மூன்றிலும் தேர்ச்சி பெற்றிருந்தனர். ஆனால், திமனா கிழக்கு உத்தியையும், மகன் விடபாலன் 'நடு நாட்டு' உத்தியையும் பின்பற்றினர் (நடு நாடு என்பது புத்த மதம் பரவியிருந்த தெற்கு பிஹார் அல்லது மகதம் என்று அழைக்கப்பட்ட நிலப்பகுதியைக் குறிக்கும்). தாரநாத் கூற்றுப்படி பாலா வம்ச ஆட்சியில் அங்கு இரு வித உத்திகள் ஓவியத்தில் பின்பற்றப்பட்ட செய்தி தெரிகிறது. ஒன்று 'வரேந்திரா' மற்றது 'மகதா'. ஆனால் இவற்றின் சிறப்பு இயல்புகளைப் பற்றித் தெரிந்துகொள்ள 5-6ம் நூற்றாண்டுகளில் வட இந்தியாவில் நடைமுறையில் இருந்த ஓவியங்களின் பக்கம் நமது பார்வையைச் செலுத்தவேண்டும்.

குப்த சாம்ராஜ்யத்தின் ஆட்சிக்காலத்திலும், (320-675 A.D) அதை அடுத்த நூற்றாண்டுகளிலும் இந்தியக் கலைகள் புகழின் உச்சியை எட்டின. அஜந்தா, பாக் (BAGH), பாதாமி குகை ஓவியங்கள் அவற்றின் கலை நேர்த்திக்காகவும், செயல் திறமைக்காகவும் வெகுவாகப் பாராட்டப்படுபவை. அழகில் முதிர்ந்த அவை இன்றளவும் இந்திய ஓவியங்களுக்கு எடுத்துக்காட்டுகளாக உள்ளன. தடையற்ற நளினம், எழில் மிகுந்த உருவங்கள், கோடுகளின் நேர்த்தி, உருவ அமைப்பின் முழுமை போன்றவை அவற்றிலுள்ள பல சிறப்பம்சங்களில் சில. வண்ணங்களைப் பயன் படுத்திய அறிவு முதிர்ச்சி, ஒளி நிழல் உத்தியைப் புகுத்திய மேதமை, கோடுகளை ஓவியத்தின் அடிநாதமாகக் கையாண்ட உத்திச் சிறப்பு போன்ற உயர் அம்சங்கள் கொண்டவை அவை. அப்போது ஓவியமும் சிற்பமும் இணைந்து வளர்ந்தன. ஒன்றின் சிறப்பும் உன்னதமும் மற்றதை வளர்த்துச் சிறப்பித்தது.

ஓவியர்கள் திமனாவும், விடபாலனும் இந்தப் பழமை சிறப்பு மிக்க கலை உத்தியை உயிர்ப்பித்து பாலா ஆட்சியில் உலவவிட்டனர் என்று கருத இடம் உள்ளதாக தாரநாத் குறிப்பிடுகிறார். திமனா 'நாகா' பாணியைப் பின்பற்றி ஓவியங்கள் படைத்தார். நாகர்களின் ஆட்சி மதுரா பிரதேசத்தில் இருந்த சமயம், அங்கு கலைகள் மிகச் செழிப்பான நிலையில் இருந்தன. பாலா சிற்றோவியங்களில் இவற்றின் சிலை சார்ந்த உருவ அமைப்பும் கோடுகளின் சிறப்பும் தெளிவாகத் தெரிகின்றன. உண்மையில் இந்த ஓவியங்களை அளவில் பெரிதாக்கிப் பார்த்தால் பழமைச் சிறப்புமிக்க சிற்ப, ஓவியங்களின் உன்னதங்களைத் தம்மிடையே கொண்டவையாகவே காணப்படுகின்றன.

பாலா சிற்றோவியங்களின் உத்தி, காலத்தின் பாதிப்பால் பல மாற்றங்களை அடைய நேர்ந்தது. அதற்கு பாலா வம்சத்தின் நீண்ட ஆட்சியும் ஒரு காரணம். வங்கத்தின் பல பகுதிகளை மையமாகக் கொண்டு அவை தீட்டப்பட்டதாலும் மன்னர்களின் ரசனைக்கேற்ப அணுகுமுறையில் மாற்றம் ஏற்பட்டதாலும் இவ்வித பாதிப்பு களுக்கு அவசியம் ஏற்பட்டன.

பாலா பேரரசின் ஆட்சிக்காலத்தில் படைக்கப்பட்ட ஓவியங்களின் வளர்ச்சியை இரண்டு தெளிவான காலகட்டத்தில் பிரிக்கலாம். முதலாம் காலகட்டம் என்பது முதலாம் மஹிபாலன் (995-1043 A.D.) அவன் மகன் நய பாலன் (1043-1058 A.D) ஆகியோரின் ஆட்சிக் காலமாகிய பத்தாம் நூற்றாண்டின் இறுதிப்பகுதியிலும்

பதினோராம் நூற்றாண்டின் தொடக்கத்திலும் காணப்படும் ஓலைச்சுவடிகளில் இருக்கும் ஓவியங்கள். இரண்டாம் காலகட்டம் என்பது ராம பாலன் அவன் வாரிசுகள் என்று, பதினொன்று முதல் பனிரெண்டாம் நூற்றாண்டுகளாகும். முதல் காலகட்டத்து ஓவியங்கள் தன்மையிலும் வடிவ உத்தியிலும் பெரும்பாலும் அஜந்தா ஓவியங்களை ஒத்திருந்தன. நாலந்தாவில் அகழ்வாய்ந்து கண்டுபிடிக்கப்பட்ட புத்தர் கோவில் ஒன்றில் சுவர் ஓவியங்களும் அப்போது இருந்ததற்குச் சான்றுகள் கிடைத்துள்ளன.

இரண்டாம் காலகட்டத்தில் வெவ்வேறான அழகுணர்ச்சி சார்ந்த இரண்டு பாதைகள் இணையாகச் செழித்து வளரத் தொடங்கின. அதில் அதிக ஆளுமை கொண்டதாக ராமபாலன், அவனது உடனடி வாரிசு கோவிந்தபாலன் ஆகியோரின் ஆட்சியில் பின்பற்றப்பட்ட வழி இருந்தது. அப்போதைய ஓவியங்களில் பெண் கடவுளரை எழிலும் கவர்ச்சியும் கொண்டவர்களாகவும் மனக்கிளர்ச்சியூட்டும் விதத்திலும் படைத்தார்கள். வண்ணங்கள் மிகுதியாகவும் பூரித மாகவும் இருந்தன. இந்தச் சிறப்பு இயல்புகள் கொண்டவையாக உள்ள ஓவியங்கள் 'அஷ்டசகஸ்ரிகாப்ரஞ்னக்ஷூபாரமிதா' எழுதப்பட்ட ஓலைச்சுவடிகளில் காணப்படுகின்றன. அவை ராஜ்ஷாகியில் உள்ள வரேந்திர ஆய்வு அருங்காட்சியகத்தில் பாதுகாக்கப்பட்டு வருகின்றன.

ஆனால், அதே காலகட்டத்தில் எழுதப்பட்ட 'பஞ்சவிம்ஸாஷ்டி சஹஸ்ரிகாப்ரஞ்னக்ஷூபாரமிதா' என்னும் சுவடிகளில் காணப்படும் ஓவியங்கள் முற்றிலும் வேறு ஒரு பாணியைப் பின்பற்றுவதாக உள்ளன. அந்த ஓவியங்கள் பரோடா அருங்காட்சியகத்தில் உள்ளன. இரு பரிமாணத் தளத்தில் மெல்லிய கோடுகளால் வரையப் பட்டிருக்கும் உருவங்கள் தட்டையான வண்ணங்கள் கொண்டவையாக உள்ளன. நளினம் கூடிய விரல்களும் கூர்மையான மடிப்புகள் கொண்ட கை கால்களும், காதளவோடிய கண்களும் மத்தியகால ஓவிய முறையைக் கொண்டவையாக உள்ளன. இவ்வழி ஓவியங்கள் எல்லோரா குகை சுவர் ஓவியங்களில் தென்படுகின்றன. பின்னர் அவை 12ஆம் நூற்றாண்டில் குஜராத்தின் மேற்குப் பகுதியில் மெருகு கூடியதாகக் காணக் கிடைக்கின்றன. பாலா ஆட்சியில் சில ஓலைச்சுவடிகளில் இந்த வழி ஓவியங்கள் கிடைத்திருப்பினும், அது மெலிந்தே இருந்து வந்துள்ளது. சில தாமிரத்தட்டு உருவங்களில் (12-13ஆம் நூற்றாண்டு) அவை காணப்படுகின்றன. இப்பாணி இந்திய மேற்கு நிலப்பகுதியில் வேர்விட்டு வளர்ந்ததுபோல் கிழக்கில்

நிகழவில்லை.

பாலா மன்னர்களின் ஆட்சியில் ஓவியங்களுடன் கூடிய பெரும் பாலான ஓலைச்சுவடிகளில் புத்த மதத்தின் 'மஹாயான' பிரிவு அருளுரைகள்தான் எழுதப்பட்டன (அஷ்டசஹஸ்ரிகா ப்ரஞ்னக்ஞு பாரமிதா). இதுவன்றி, 'வஜ்ரயான' பிரிவைச் சேர்ந்த 'பஞ்சரக்ஷா' 'கரன்தாவ்யுகா' 'காலசக்ராயனா தந்த்ரா' போன்ற ஓலைச் சுவடிகளிலும் ஓவியங்களைக் காணலாம். இதில் வியப்புக்குரிய செய்தி என்ன வென்றால், இந்த ஓவியங்கள் சுவடிகளில் உள்ள உரைகளுடன் தொடர்பு கொண்டவை அல்ல என்பதும், அவை உரைகளுக்கு விளக்கம் கொடுக்கும்விதத்தில் அங்கு இடம் பெறவில்லை என்பதும்தான். அவை தன்னிச்சையாகச் சுவடிகளில் இடம்பெற்றன. அந்த ஓவியங்கள் பொதுவாக, புத்தரின் வாழ்க்கை யிலிருந்தும் புத்தர் ஜாதகக் கதைகளிலிருந்தும் தேர்ந்தெடுத்த காட்சிகளைக் கருப்பொருளாகக் கொண்டிருந்தன. அவற்றில் புத்தரின் வாழ்க்கையில் நிகழ்ந்த எட்டு அற்புதங்களும் அடங்கும். அப்போது வங்கத்தில் 'வஜ்ரயான தந்திரயான' வழிபாடு மிகுதியாக இருந்ததால் இந்த ஓவியங்களிலும் அதன் தாக்கம் மிகுதியாகக் காணப்பட்டது. தாந்திரிக புத்த உருவங்கள், லோகநாதா, மைத்ரேயா, வஜ்ரபாணி, பத்மபாணி, வசுதாரா, மஹாகாலா, குருகுலா, சண்டா, வஜ்ர சத்வா, மஞ்சுஸ்ரீ, பெண் தெய்வங்கள் ப்ரக்ஞு பாரமிதா, தாரா ஆகிய கடவுள் உருவங்கள் பெருமளவில் இடம் பெற்றன.

நம்முன் இப்போது இரண்டு வினாக்கள் எழுகின்றன. ஒன்று, இந்த ஓலைச்சுவடிகளை எழுதப் பொருளுதவி செய்தவர் யார்? இரண்டு, ஏன்?

முதல் கேள்விக்கு, 'தனபுஷ்பிகா' என்னும் சுவடிப்பிரதியில் விடை கிடைத்துவிடுகிறது. ஓலைச்சுவடிகளைப் பதப்படுத்தி, ஓவியங்கள் தீட்டி, புத்தரின் அறிவுரைகளை எழுதப் பொருளுதவி செய்த பிக்குகள், தாங்களே அது செயலாக்கப்படுவதை கவனமாய் மேற்பார்வை செய்தனர். 'ஸ்தவிரா', 'உபாசகா', 'பிஷு' என்று அவர்கள் குறிப்பிடப்படுகிறார்கள். அல்லாமலும், புத்த மதத்தைப் பின்பற்றும் செல்வந்தர், உயர் அரசு பதவிகளிலிருந்தோர், பிரபுக்கள் போன்றோரும் பொருளுதவி செய்ததாகக் குறிப்புகள் சொல்கின்றன. இவ்வாறு அவர்கள் தாமே முன்வந்து பொருளுதவி செய்தமைக்குக் காரணம், வாழ்வில் ஒழுக்கத்தைக்

கடைபிடிக்கும் மனோபலம் பெறவும், பெற்றோரும் ஆசிரியரும் குருவும் அதன் பங்கை அடையவும் என்பதாக இருந்தது.

இந்த வெளிப்படையாகத் தெரியும் செய்திக்குப் பின்னால் அவர்களின் ஆழமான உற்சாகத்துக்கு ஒரு காரணம் இருந்தது. 'ப்ரஞ்க்ஞன பாரமிதா' என்னும் நூலிலேயே இது சொல்லப் பட்டுள்ளது. தன்னை முழுவதுமாக அறிந்துகொள்ளும் அறிவும், அதை மற்ற உயிரினங்களுக்கும், சக மானுடனுக்கும் முறைப்படிக் கொண்டுசெல்வதும் என்ற கோட்பாட்டைப் பெருமைப்படுத்தும் விதமாக சமய அறிவுரை உபதேசிக்கிறது. எனவே, வங்கத்து புத்த மதத்தினர் இந்த நூல் பகுதியை எல்லா மதச்சடங்குகளிலும் படிக்கும் வழக்கம் ஏற்பட்டது. அதன் தொடர்ச்சியாக, பிக்குகள் அந்த நூலையே தொழும் வழக்கமும் உண்டாயிற்று. பல சுவடிகளில் சந்தனம் பூசிய அடையாளமும், வத்தி கொளுத்திய தடமும் காணப்படுகின்றன. மேலும், அந்த அருளுரைகளைப் புதிதாகப் பிரதி எடுப்பதும் ஒரு புனிதமான செயல் என்று பல இடங்களில் சொல்லப்பட்டுள்ளது.

வங்காளத்திலிருந்து கிழக்கு நாடுகளுக்குப் பரவிய 'மஹாயான' புத்தமத வழிபாட்டுமுறை பாலா பாணி ஓவியங்களையும் அங்கு பரப்பியது. அதிலிருந்து காலப்போக்கில் புதிய ஓவியப்பாணிகள் தோன்றுவதற்கான வித்து அப்போதுதான் விதைக்கப்பட்டது.

●●●

7. முகலாயச் சிற்றோவியங்கள்

இந்தியாவின் வடபகுதி கி.பி. 16 ஆம் நூற்றாண்டின் தொடக்கம் வரை சுல்தான் மன்னர்களின் ஆதிக்கத்தின் கீழ்தான் இருந்தது. 1526 ஆம் ஆண்டில் உஸ்பெக் இளவரசன் பாபர் தனது படைகளுடன் அப்போது ஆட்சியிலிருந்த சிகந்தர் லோடி சுல்தானை பானிபட் என்னும் இடத்தில் போரில் வென்று சுல்தான் ஆட்சியை அங்கு முடிவுக்குக் கொண்டுவந்தான். அப்போது தோன்றிய முகலாய ஆட்சி 1858-ல் ஆங்கில அரசிடம் கைமாறும்வரை தொடர்ந்தது.

பாபருக்குத் தனது நாட்டை விட்டு ஓடவேண்டிய கட்டாயம் 1504-ல் ஏற்பட்டது. இதனால் அவரது கவனம் இந்தியாவின் பக்கம் திரும்பியது. அதன் மீது படையெடுப்பதற்கான ஆயத்தங்களின்போது

மத்திய ஆசியாவில் அப்போது மிகச் சிறந்த நகரமாக விளங்கிய ஹெரட் (Herat) நகரத்தில் அவர் பல ஆண்டுகள் தங்கினார். அந்த நகரத்தின் இலக்கிய, நுண்கலை சூழ்ந்த பின்புலன் அவர் மனத்தில் அழிக்க முடியாத பாதிப்பை ஏற்படுத்தியது.

இந்தியாவில் கிடைத்த வெற்றிக்குப்பின் அதன் இயற்கை எழிலும், செல்வச் செழிப்பும், கலைகளின் மேன்மையும் இயற்கையிலேயே புதியவற்றை விரும்பிய அவரை மனம் கவர்வதாக இருந்தன. தனது இடைவிடாத அரசு அலுவல்கள், தொடர்ந்த போர்கள் இவற்றுக்கிடையிலும் கவிஞர், ஓவியர் போன்றவருடன் ஒரு மன்னனாக அல்ல, கலா ரசிகனாக இயற்கை வெளியில் மரங்களின் நிழலில் அமர்ந்து, அளவளாவி, தனது நேரத்தைப் பகிர்ந்துகொள்வதில் அவர் பேருவகை கொண்டார்.

அவரது வாழ்க்கை வரலாற்றில் (பாபர் நாமா) புதிய இன தாவரங்கள், பறவைகள், மிருகங்கள் போன்றவற்றின் விவரங்கள் விவரமாகக் காணப்படுகின்றன. அவற்றையும் இன்னும் பல முக்கிய நிகழ்வுகளையும் தாமே ஆவணப்படுத்தினார். நாட்குறிப்பு போல அவை உள்ளன.

முகலாய ஆட்சியின் உதயம் ஆக்ராவைத் தலைநகராகக் கொண்டு தொடங்கியது. அதற்கு நான்கு ஆண்டுகளுக்குப் பின் 1530-ல் பாபரின் மரணம் நிகழ்ந்தது. அப்போது அவருக்கு வயது 46தான். பொதுவாக எல்லா முகலாய மன்னர்களுமே தங்கள் வாழ்க்கை நிகழ்வுகளை (ஆட்சி சார்ந்ததும் அல்லாததும்) பதிவு செய்வதில் முனைப்பாக இருந்தனர். அந்நிய நிலத்தில் நிலைகொண்டு வாழ்ந்த அவர்களுக்கு, அவை ஆவணமாக்கப்படுவது மிகத் தேவையானதாக இருந்தது.

ஹுமாயூன் காலம்

பாபருக்குப் பின் அரியணை ஏறிய ஹுமாயூன் (1556) தந்தையைப் போலத் தொலை நோக்கு கொண்டவரோ, போர் நுணுக்கங்களில் வல்லவரோ அல்ல. தமது மூன்று தம்பிகளை ஆட்சியில் நம்பியதும் தவறாகவே முடிந்தது. அரியணையில் அமர்ந்தபோது அவரது வயது 21. 1538-ல் ஷெர்ஷா சூரியிடம் போரில் தோல்வியுற்று இந்தியாவிலிருந்து தப்பித்து ஓடி, அப்போது ஈரான் மன்னராக ஆட்சியிலிருந்த தமது உறவினர் (Cousin) ஷா தமஸ்ப் (Sha Thamasp) பின் தயவில் பாரசீகத்தில் அடைக்கலம் புக

இஸ்லாமியத் துறவிகளிடமிருந்து ஆசி பெறும் ஹுமாயூன்

உலக உருண்டையின்மீது பேரரசர் ஷாஜஹான்

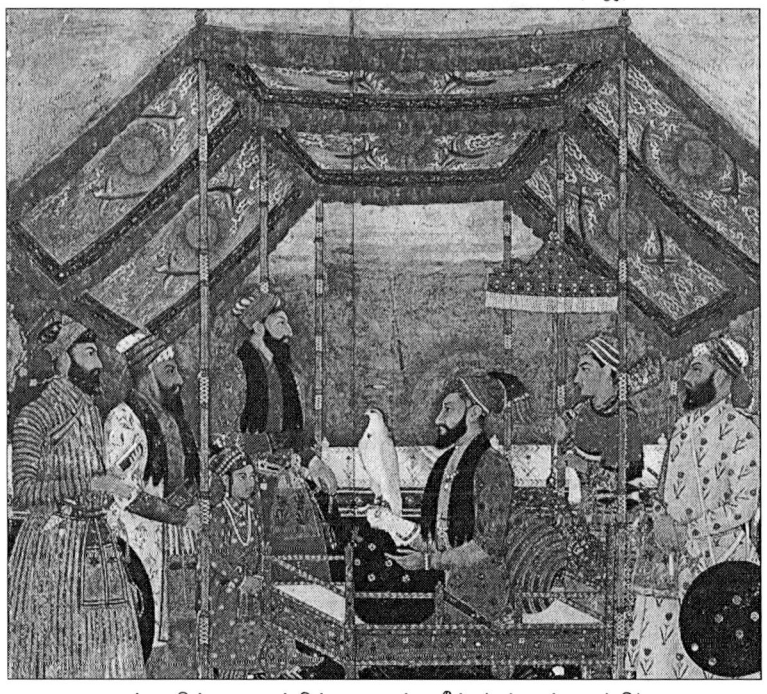
தங்க சிம்மாசனத்தில் ஔரங்கஜீப் (தர்பார் காட்சி)

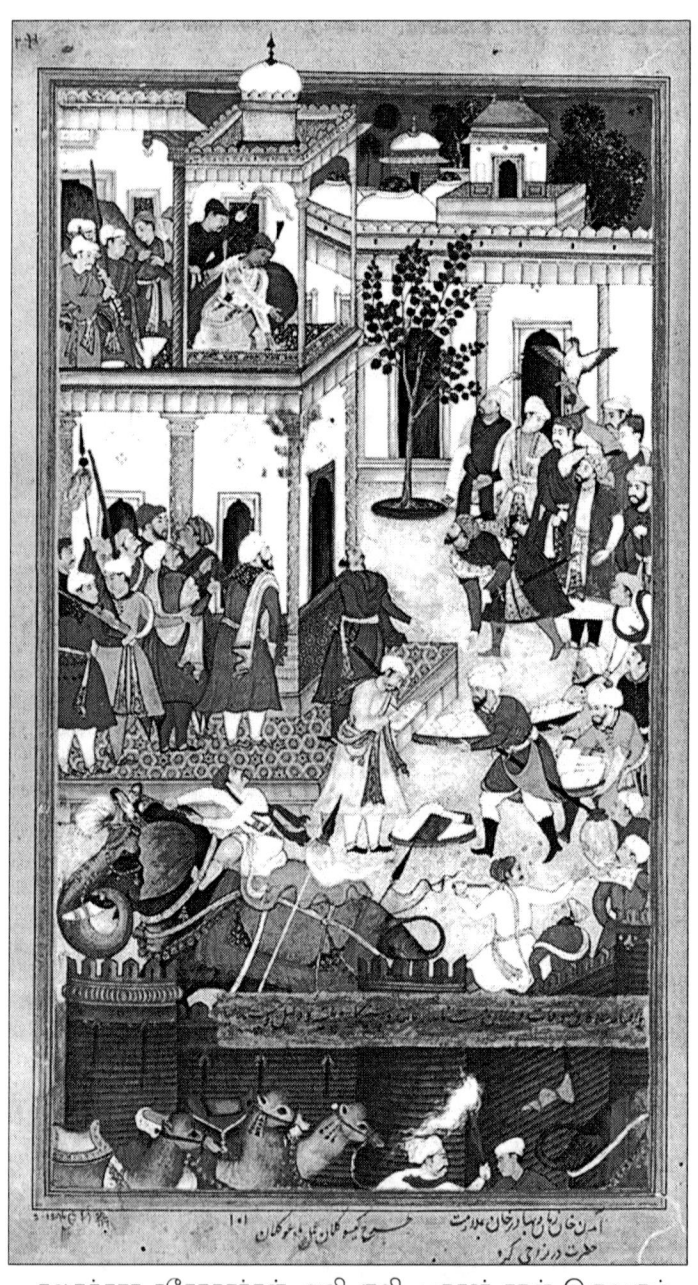

கலகக்கார சகோதரர்கள் அலி குலி, பகதூர் கான் இருவரும் சரணடைகிறார்கள், அக்பர்நாமா

நேர்ந்தது. போரில் உடன் பிறந்தவர்கள் உதவவில்லை. அங்கு 12 ஆண்டுகள் தங்கி இந்தியாவின் மீது மீண்டும் படையெடுக்கத் தம்மை ஆயத்தம் செய்துகொண்டார் ஹுமாயூன். அந்த சமயம் தான் அவருக்கு ஈரானிய சிற்றோவியங்களின் அறிமுகம் கிட்டியது. தாமும் ஓர் ஓவியராக விரும்பி, கற்றுத் தேர்ந்த ஓவியரானார்.

1554-ல் ஒரு வலிமையான படையோடு புறப்பட்ட அவர் 1555-ல் டில்லியைத் தாக்கிக் கைப்பற்றினார். அப்போது ஈரானின் அரசவையிலிருந்த மீர் ஸயதலி, அப்துல் ஸமத் என்ற இரண்டு தேர்ந்த பாரசீக ஓவியர்களைத் தம்முடன் இந்தியாவுக்குக் கூட்டி வந்தார். ஆனால் அடுத்த ஆண்டே மாடியிலிருந்து இறங்கும்போது படிதடுக்கி விழுந்து அவரது மரணம் நிகழ்ந்துவிட்டது. அவருக்கு அப்போது வயது 48.

அக்பர் காலம்

ஹுமாயூனின் மகன் அக்பர் மன்னரானபோது அவருக்கு வயது 12 தான். தமது இளம் வயதில் எதிரிகளையும், அரசியல் சூழ்ச்சி களையும் எதிர்கொள்ள அவரது மாமன் பைராம்கான் உதவினார். பின்னர் ஒரு தேர்ந்த அரசியல்வாதியாகவும், மக்களை நேசித்த மன்னராகவும், மற்ற மதங்களை மதிக்கும் குணம் படைத்தவ ராகவும், கலைகளையும் இலக்கியத்தையும் போற்றி, தமது அவையில் அவற்றுக்கு முதல் இடம் கொடுத்தவராகவும் விளங்கினார். அவர் இந்திய மண்ணில் பிறந்தார். அநேகமாக வட இந்தியா முழுவதும் அவரது ஆட்சியின் கீழ் வந்தது.

சிற்றோவியங்கள் அவரது நேரிடிப் பார்வையின்கீழ் வளர்ந்தது முகலாய ஓவியப் பாணி அப்போதுதான் தோன்றியது. பாரசீக- இந்தியப் பாணிகளின் கலவைதான் முகலாய ஓவியப்பாணி. அரசவையில் நூற்றுக்கும் அதிகமான ஓவியர்கள் முழு நேரப் பணியில் அமர்த்தப்பட்டனர். இரண்டு பாரசீக ஓவியர்களின் மேற்பார்வையில் ஓவியங்களைச் செய்து குவித்தனர். மன்னருக்குக் கதையில் தனி ஈடுபாடு இருந்தது. ஒரு குழந்தையைப் போல அவற்றை விரும்பினார். எனவே மஹாபாரதம், இராமாயணம், பாகவதம், பாரசீகப் பழங்கதைகள் போன்றவை ஓவியங்களாக்கப் பட்டன. ஓவியர்கள் குழுக்களாகப் பிரிந்து ஓவியங்களைத் தீட்டினார் கள். ஒவ்வொரு ஓவியரும் ஒரு குறிப்பிட்ட தனித் திறமை கொண்டவராக இருந்தார். ஒருவர் ஓவியத்தின் கட்டமைப்பில் வல்லவராக இருந்தால் இன்னொருவர் தாவரங்களை

ஓவியமாக்குவதில் வல்லவராயிருந்தார். ஒரே ஓவியம் இம்மாதிரியான குழுவால் தீட்டப்பட்டது. உன்னிப்பாகப் பார்ப்பவர்களுக்கு அவற்றில் பாரசீகப் பாதிப்பு, முகலாய, இந்திய, மேலை நாட்டைய பாணிகளின் ஒருங்கிணைந்த பாங்கு நன்கு தெரியவரும்.

அந்த ஓவியங்களில் பாரசீக பாணியிலிருந்து வந்த செங்குத்து அமைப்பு (Vertical Format), வெளிறிய சாம்பல்பூத்த நிறத்தில் அமைந்த பாறைகள், குத்துக்குத்தாகக் காணப்படும் ஒழுங்கற்ற மலைத்தொடர், போன்றவை கவனத்துக்குரியன. அங்கிருந்து வந்த அதை மேலை நாடுகளின் பாதிப்பு என்றும் கூறலாம். அமைப்பு முறை, ஓவியத்தின் மேல்பகுதியில் நிலமும் வானமும் கூடும் காட்சி, பின்புலத்தைத் தட்டையாக்கி உருவங்களைக் கீழே தள்ளிவிடுவதுபோன்ற தோற்றம் கொடுக்கும். அந்த ஓவியங்களில் பின்புலம் என்பது உருவங்களுக்கு மேலே அடுக்கியதுபோலக் காட்சிதரும் அணுகுமுறை. கீழ்ப்பகுதி சிவப்பு, காவி நிறங்களில் இருப்பது இந்திய ஓவியர்களின் பங்களிப்பு. மேலை நாட்டு அரசு தூதுவர்கள் மன்னருக்கு அளித்த பரிசுகளில் ஓவியங்களும் அடங்கும். அவற்றில் காணப்படும் மாவிகையின் அடுக்குகள் முகலாய ஓவியங்களில் எடுத்தாளப்பட்டன. மன்னர் அவற்றை தமது அரசவை ஓவியர்களுக்கு காட்டி அவ்விதம் ஓவியமாக்கும் படி அவர்களை உற்சாகப்படுத்தியதால் பின்புலம் அது சார்ந்ததாக அமைந்தது. பாரசீகக் கட்டடக் கலைஞர், ஓவியர் என்று பலர் அவரது அரசவையில் நிரந்தரமாகத் தங்கி ஓவியங்களும் கட்டடங்களும் உருவாகக் காரணமானார்கள். 'பாபர் நாமா' ஓவியங்களாக்கப் பட்டது அப்போதுதான். பொதுவாக, முகலாய ஓவியங்களில் நிதர்சனம் என்பது கூடுதலாகத் தென்படுகிறது. வெகு துல்லியமும் நுணுக்கமும் கொண்ட பின்புல இயற்கையின் கட்டமைப்பும், இதமான வண்ணக்கலவையும் அதன் சிறப்புகள். தனி நபர் உருவம் ஓவியங்களானதும், அதுவரை வழக்கிலிருந்த கதைகளுக்கு விளக்கமாக அமைந்த இந்திய ஓவிய முறையிலிருந்து விரிந்து அவற்றில் மதம் சாராத பல்விதப் பொது நிகழ்வுகள் இடம் பெற்றதும் அப்போதுதான் இந்தியாவில் நிகழ்ந்தது. அக்பரின் 49 ஆண்டுகால ஆட்சியில் கலைஞன் எவ்வித அச்சமோ தடைகளோ இன்றித் தனது கலைப்பயணத்தைத் தொடரமுடிந்தது. 'அக்பர் நாமா'வில் அவரது வாழ்க்கை வரலாறு ஓவியங்களில் காட்சிப் படுத்தப்பட்டுள்ளது.

ஜஹாங்கீர் காலம்

அக்பருக்குப் பின் அரியணையில் சலீம் என்னும் ஜஹாங்கீர் அமர்ந்தபோது அவரது வயது 36. தந்தையைப் போலவே அவரும் கலைகளுக்குப் பெரும் மதிப்பளித்தார். ஓவியம் அவரது விருப்பக் கலையாக இருந்தது. அப்போதைய ஓவியங்களில் வண்ணங்கள் பலவிதக் கூட்டுக்கலவையான நிறபேதம் கொண்டவையாகவும், விழிகளுக்கு உறுத்தல் இல்லாதவாறும் மாற்றம் கொண்டன. தூரிகையின் கையாள்முறை தேர்ச்சிகூடியதாக வளர்ந்தது.

பல்விதமான மலர் வகைகள், மரம் செடி கொடிகள், மிருகங்கள், பறவைகள் என்று அவை முதன்மைப்படுத்தப்பட்டு ஓவியங்களில் பதிவு செய்யப்பட்டன. ஒரு கற்பனைத் திறன் மிக்க கவிதைபோல அவை காண்போரைக் களி கொள்ளச் செய்தன. மேலும், ஒரு ஓவியத்துக்குத் தேவையான அனைத்து குணங்களும் கொண்டவையாக அவை இருந்தன. அவரது விலங்கியல், தாவரவியல் அறிவு அவற்றில் வெளிப்பட்டன. கோவாவில் இருந்த போர்ச்சுகீசியர் அவருக்கு ஒரு டர்க்கி (வான்கோழி இனத்தில் ஒருவகை) பறவையைப் பரிசாக அனுப்பிவைத்தனர். அந்த நாளில் அந்தப் பறவை இந்தியாவில் இருக்கவில்லை. மன்னர் தமது அவையில் இருந்த பறவைகளை ஓவியமாக்குவதில் மிகுந்த வல்லமை படைத்த ஓவியர் அல்மன்ஸூர் என்பவரிடம் அதை ஓவியமாக்கப் பணித்தார். ஓவியர் அதன் மிகச் சரியான அடையாளங்கள் கொண்டவிதத்தில் அதை வரைந்தார்.

அவரது வாழ்க்கை ஓவியங்களாக்கப்பட்டபோது அவரது முகம் அவற்றில் அடையாளம் காணும்விதத்தில் அமைந்தது. அவற்றில் மற்ற அரசவை மாந்தரும் அவர்களது அடையாளங்களுடன் இடம் பெற்றனர். 'ஜஹாங்கீர் நாமா'வில் துறவி பெண்புலியுடன் உடலுறவுகொள்வதும், இரண்டு சிலந்திகள் சண்டை இடுவதும், அவருக்கு விரோதமாகச் செயல்பட்ட மகனின் ஆதரவாளர்களின் தலையைக் கொய்வதும்கூட இடம் பெற்றுள்ளன. அவை அவரது விநோதமான மனப்போக்கை வெளிப்படுத்துகின்றன. சிற்றோவியங்களின் அளவு சிறுத்ததும் அப்போதுதான்.

ஜஹாங்கீரின் மனைவி நூர்ஜஹான் அவரது அனைத்து இயக்கங்களிலும் பங்கு கொண்டிருந்தாள். அவள்தான் உண்மையில் அரசாட்சி செய்தாள் என்று கூறுவோரும் உள்ளனர். அவரது

கலையார்வத்தில் அவளுக்கும் பெரும் பங்கு இருந்தது. கலைகளுடன் தன்னை ஈடுபடுத்திக் கொண்டதுபோல் மன்னர் அரசியலில் செய்யவில்லை.

ஷாஜஹான் காலம்

கி.பி. 1628 முதல் 1658 வரை ஆட்சி செய்த ஷாஜஹான் காலத்திலும் இந்த அரசவை ஓவியக்கூடம் தொடர்ந்தது. அப்போது நாட்டில் நிகழ்ந்த பல்வேறு அரசியல் குலுக்கங்கள் கலைஞர்களைப் பாதிக்கவில்லை என்றே தோன்றுகிறது. ஆனால், ஓவியங்களில் முன்பு இருந்த எழிலும் துல்லியமும் குறைந்து இப்போது அவற்றில் ஒரு கற்பனை வறட்சியும் உறைந்ததன்மையும் தோன்றத் துவங்கின. அவற்றில் இசைக்குழு, மாளிகைகளின் உப்பரிகையில் உல்லாசமாக இருக்கும் காதலர், வனத்தில் நெருப்பில் குளிர்காயும் துறவிகள், என்பது போன்ற கருப்பொருள் கொண்ட காட்சிகள் திரும்பத் திரும்ப இடம் பெற்றன. அவர் ஒரு கட்டடப் பிரியனாக இருந்தபோதும் மற்ற நுண்கலைகள் எப்போதும்போல வளமாகவே இயங்கின.

ஒளரங்கஜீப் காலம்

அடுத்து பதவிக்கு வந்த ஒளரங்ஜீப் பற்றிக் கலை சார்ந்த பகுதியில் குறிப்பிட அதிகமில்லை. அரசவைக் கலைக் கூடத்தை இழுத்து மூடிவிடவே கலைஞர்கள் டில்லியை விட்டு இடம்பெயர்ந்து குறுநில மன்னர்களின் ஆதரவைத் தேடிப் போனார்கள்.

அவருக்குப் பின் ஆட்சிக்கு வந்த இரண்டாம் முகமது ஷா (1719-48) காலத்தில் அவற்றை மீட்டெடுக்கும் போக்கு தோன்றினாலும் கலைகளின் இறங்கு முகம் தொடர்ந்தது. இரண்டாம் ஷா ஆலம் காலத்தில் (1759-1806) அது அநேகமாக இல்லாமலே போய் விட்டது.

• • •

8. ராஜஸ்தான் ஓவியங்கள்

கி.பி.8ஆம் நூற்றாண்டில் மத்திய ஆசியாவிலிருந்து இடம் பெயர்ந்து இந்தியாவுக்கு வந்து, அதன் வடமேற்கு நிலப்பகுதியில் வாழத் தொடங்கிய குழுவினர்தான் ராஜபுத்திரர்கள் என்று வரலாறு கூறுகிறது. அவ்விதம் வந்தவர்கள் தங்களை இந்து மதத்துடன் பிணைத்துக் கொண்டனர். வீரமும் சுதந்திர வேட்கையும் அவர்தம் போற்றத்தக்க சிறந்த குணங் களாக விளங்கின. முகலாயப் பேரரசின் கடுமையான தாக்குதல்களை எதிர் கொண்டு அதற்கு எளிதில் பணிந்துவிடாத பகுதியாக ராஜஸ்தான் திகழ்ந்தது. ஆனால் உட்பகை, விரோதம் ஆகிய குணங்களால் பின்னர் அம்மன்னர்கள் முகலாய அரசுக்குப் பணிய நேர்ந்தது.

சிற்றோவியங்கள்

சிற்றோவியங்களின் அறிமுகம் என்பது பதினொன்றாம் நூற்றாண்டு சமணப் படிப்பினைகளைத் தாங்கிய

ஓலைச்சுவடி ஓவியங்களிலிருந்துதான் ராஜஸ்தான் பிரதேசத்தில் தொடங்கியது. அதன் ஓவிய வளர்ச்சிக்கு அவைதான் தூண்டுகோலாக அமைந்தன. அதன் பாணி நிலத்துக்கு நிலம் வேறுபட்டது என்ற போதும், அந்த மண்ணின் தொன்மை அடித்தளமாகவும், அழுத்த மாகவும் அவற்றில் படிந்தது. தொடக்கத்தில் ஓவியங்களின் கருப்பொருள் இந்து மதம் சார்ந்ததாகவே அமைந்தது. பின்னால் முகலாய ஓவியப் பாணியின் பாதிப்பினால் அவற்றில் அரசவை நிகழ்வுகள், வரலாற்றுப் பதிவுகள், வேட்டை விவரங்கள் தனி மனித உருவங்கள் போன்ற காட்சிகள் கருப்பொருளாயின.

சிற்றோவியங்கள் ராஜஸ்தான் நிலப்பகுதிகளில் முதலில் மிகவும் நேரிடையான அணுகுமுறை கொண்டவையாகவும் ஒரு குழந்தையின் மனவெளிப்பாட்டினை நினைவுறுத்தும் விதமுமாகவே இருந்தன. அவற்றில் நளினமோ, இலாகவமோ, பரிமாண அனுபவமோ இருக்கவில்லை. முதன்மை வண்ணங்களே மாறுதலின்றி திரும்பத் திரும்ப இடம் பெற்றன. ஒளியின் பாதிப்பு இல்லாத தட்டைப் பரிமாணத்தில் அவை பயன்படுத்தப்பட்டன. அனைத்து மனித முகங்களும் எவ்வித வேறுபாடுமின்றி ஒன்றுபோலவே தோற்றம் கொண்டிருந்தன. உருவங்கள் தடித்த உடலமைப்புடனும், குட்டையான கால் கைகளுடனும் வடிவமைக்கப்பட்டிருந்தன. அங்கு ஆண்டு கொண்டிருந்த பல்வேறு ராஜபுத்திர மன்னர்களின் அரசவைகளில் வளர்ந்த ஓவியம் அவற்றுக்கான தெளிவான நில அடையாளங்களுடனேயே காணப்பட்டது. தொடக்கத்தில் மதம் சார்ந்த நூல்களுக்கான விளக்கங்களாக இருந்த ஓவியம் காலப்போக்கில், மன்னர், அவரது குடும்பம் சார்ந்த நிகழ்வுகளைப் பதிவு செய்யப் பயன்படத் தொடங்கியது.

கி.பி. 16 ஆம் நூற்றாண்டின் தொடக்கத்தில் ஓவியம் என்பது அரசவைப் பொழுதுபோக்குக்கலையாக வளர்ந்தது. அதில் முகலாய பாணியின் அழுத்தமான பாதிப்பு ஏற்பட்டு ஒரு புதிய பாணி பிறந்தது. ஓவியங்களின் கருப் பொருள் எப்போதும் மதம் சார்ந்ததாகவே இருந்தது. வைணவத்தின் புதிய எழுச்சியின் காரணமாக கிருஷ்ணர்-ராதை என்னும் படிமம் மக்கள் மனத்தில் வெகு அழுத்தமாகப் படிந்தது. அதன் எதிரொலி ஓவியங்களையும் சென்றடைந்தது. ராதாகிருஷ்ண பக்திவழியில் இறைவன் அவர் களுக்கு அருகில் தங்களுடனேயே உலவுவதாகத் தோன்றியது. எளிதில் இறைவனிடம் தொடர்பு கொள்வது என்ற உணர்வு உண்டானது. எனவே அது சார்ந்த காட்சிகளை ஓவியர்கள் மிகுந்த ஆர்வத்துடன்

ஓவியமாக்கினார்கள். ஓவியர்களுக்கு ராதைகிருஷ்ணர் புரிந்த காதலும், கொண்ட ஊடலும்; கோபி கிருஷ்ண லீலைகள், பால கிருஷ்ணனின் குழந்தை குறும்புகள், அவனது தெய்விக சக்திகள் என்று கருவூலத்தினின்றும் எடுக்க எடுக்கக் குறையாது கருப் பொருள் கிடைத்தது. வனம், பசும்புல் வெளி, நதிக்கரை, ஏராளமான தாவர வகைகள், அங்கு உலவிய பறவைகள், மிருகங்கள் போன்றவை ஓவியங்களில் பின்புலமாக அமைந்தன. ஜெயதேவரின் 'கீத கோவிந்தம்' தொடர் ஓவியங்களாகத் தீட்டப் பட்டது. அந்தக் கவிதைகளில் இருந்த உல்லாசமும் சல்லாபமும், காதலும் ஊடலும் காமமும் வண்ணங்களில் ஓவியர்களால் வடிக்கப்பட்டு விழிகளுக்கு விருந்தாயின.

பின்னர் முகலாய ஓவியப் பாணியில் அரசியல் நிகழ்வுகள், அரச குடும்பத்துப் பெண்டிரின் விளையாட்டுகள், மன்னரின் வேட்டைக் காட்சிகள் போன்றவை ஓவியங்களாக்கப்பட்டன. அரச குடும்பத்தினரின் உருவங்கள் ஓவியமாக்கப்பட்டதும் நிகழ்ந்தது. ஆனால் முகலாய மன்னர்களைப் போல ராஜபுத்திர மன்னர்களின் வரலாற்றுப் பின்னணி ஓவியங்கள் தீட்டப்படவில்லை. 17 ஆம் நூற்றாண்டு முதல் அவற்றில் கற்பனை, யதார்த்தம் என்ற இரு எதிர் அணுகுமுறையிலும் பரிசோதனைகள் ஓவியங்களில் நிகழ்ந்தன. அவற்றில் ஒளி உண்டாக்கிய பரிமாணத்தாக்கம் இடம் பெறத் தொடங்கியது.

அரசவை ஓவியம்

ராஜஸ்தான் மாநிலத்தில் பல்வேறு குறுநில மன்னர்கள் ஆட்சி செய்த போதும் ஓவியத்தின் வளர்ச்சிக்கு உற்சாக மூட்டிய ஏழு அரச வம்சங்கள் கவனத்துக்குரியவை. அவை: 1) பிகானிர், 2) புந்தி 3) கோட்டா, 4) கிஷன்கார், 5) ஜெய்ப்பூர், 6) மார்வார், 7) மேவார். அவைபற்றி இப்போது பார்ப்போம்.

பிகானிர் அரசு

பாலைவனப் பகுதியான ராஜஸ்தானில் தோன்றி வளர்ந்து செழித்த சிற்றோவியப்பாணியின் பயணத்தில் ஒரு மைல்கல் என்று பிகானிர் பாணியைக் குறிப்பிடலாம். கி.பி.16 ஆம் நூற்றாண்டு முதல் பிரபலமான அது முகலாய ஓவியப் பாணியால் பெரிதும் பாதிக்கப்பட்டது. அரசவையில் இரண்டு வழி ஓவியர்களும் போட்டி போலத் தோன்றுமாறு தங்கள் தங்கள் பாணியில்

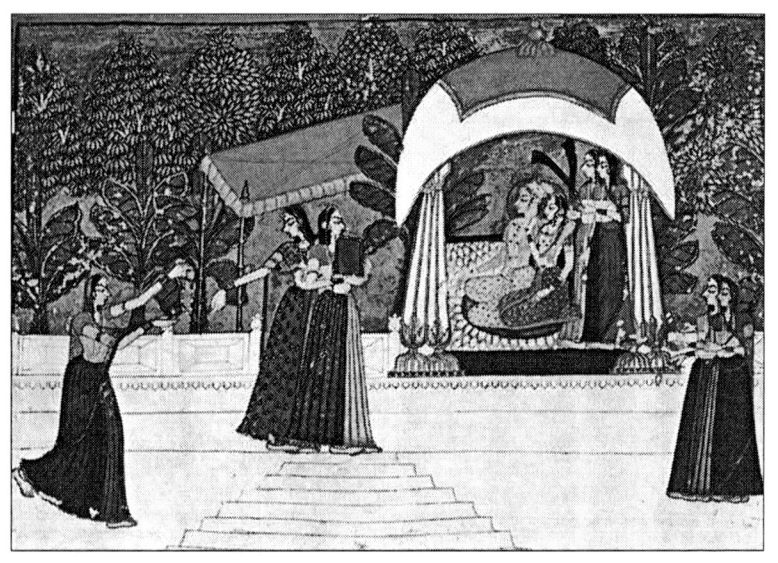

18ம் நூற்றாண்டு ராஜஸ்தானிய சிற்றோவியம் -
கோபியரிடையே ராதா கிருஷ்ணன்

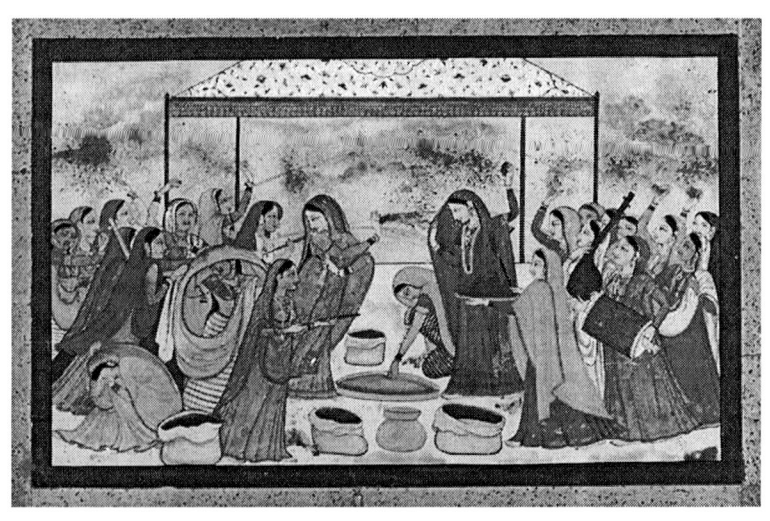

பஹாரி பாணி சிற்றோவியம் -
ராதா ஹோலி விளையாடும் காட்சி

ஓவியங்களை வரைந்தனர். சில சமயங்களில் காண்போருக்கு எது யாருடைய பாணி என்பதை முடிவு செய்வது என்பது கடினமாயிற்று. அந்த ஓவியர்கள் தங்கள் ஓவியங்களின் பின்புலத்தில் விழிகளுக்கு இதம் அளிக்கும் வண்ணக் கலவையாலான இயற்கைக் காட்சிகள் இடம்பெறச் செய்தனர். ஒரே குடும்பத்தைச் சேர்ந்த ஓவியர்களின் பங்களிப்பு 200 ஆண்டுகள் வரை தொடர்ந்தது.

பிகானிர் ஓவியங்களில் மூன்று நிலைகள் (Modes) கொண்ட அணுகுமுறையை நாம் காணலாம். ஒரே ஓவியத்தில் அவை அமைந்ததும் உண்டு. ஓவியத்தில் அரச குடும்பத்தினரின் ஆண் உருவம் முகலாய முறையில் அவர்களது விருப்ப விளையாட்டான பருந்தைக் கொண்டு புறா வேட்டையாடும் கேளிக்கையில் ஈடுபட்டவாறு புரவியில் அமர்ந்தவிதத்தில் வடிவமைக்கப் பட்டது. சில போதுகளில் அவர்களின் தலையைச் சுற்றி ஒரு ஒளிவட்டமும் இடம் பெற்றது. அது மன்னர் இறைவனுடைய அம்சம் என்பதைக் கூறுவதாக அமைந்தது. என்றாலும், அவற்றின் பின்புலம் ராஜஸ்தான் நிலம் சார்ந்ததாகவும் அது தட்சிண நில ஓவிய முறையிலும் ஓவியமாக்கப்பட்டன. ஓவியப்பரப்பை ஓவியர்கள் கீழ்ப்பகுதி, நடுப்பகுதி, மேற்பகுதி என்று மூன்றாகப் பிரித்து ஒன்றன்மேல் ஒன்றாக அடுக்கி ஓவியமாக்கினார்கள்.

புந்திகோட்டா

ராஜஸ்தானில் தென்கிழக்கில் அமைந்துள்ள புந்திகோட்டா கி.பி.1624 வரை ஒரே நாடாகத்தான் இருந்தது. ஹரா ராஜபுத்திர பிரிவினர் அங்கு இரண்டு பகுதிகளாக ஆட்சி செய்து வந்தனர். மன்னர் சுர்ஜன் சிங் முகலாய அரசவையில் இடம் பெற்றிருந்தார். அங்கு பொறுப்பான பதவி வகித்தார். முகலாயப் பேரரசர் ஷாஜஹான் அவருக்கு 'ராவ் ராஜா' என்னும் பட்டமளித்து வராணசிக்கு அருகில் சுனார் பிரதேசத்தை சாசனமாக எழுதி வைத்தார். கி.பி.1625-ல் முகலாய மன்னர் புந்தி அரசை இரண்டாகப் பிரித்தார். அதுமுதல் புந்தியிலிருந்து பிரிந்து கோட்டா தனி நாடாக விளங்கியது. முகலாய அரசவையின் நெருக்கம் காரணமாக ஓவியர்கள் புந்தியிலிருந்து டில்லிக்கும் அங்கிருந்து புந்திக்கும் சென்று தங்கி ஓவியங்கள் செய்வதும் இயல்பாகவே நிகழ்ந்தது.

பிந்தைய ஆண்டுகளில் அதனதன் தனித்தன்மைகளுடன் வளர்ந்த போதும் தொடக்கத்தில் இந்த இரு அரசுசார்ந்த ஓவியங்களும்

மிகுந்த ஒத்த குணங்களுடன்தான் இருந்தன. 'ராகமாலா' 'ரசிகப்ரியா' போன்ற கவிதை நூல்களுக்கு ஓவியவடிவம் கொடுப்பதாகவே அவை அமைந்தன. பின்னர் அவை தம் மன்னர், அவர் சார்ந்த புகழ்ச்சிகளுக்காகவும் விரிவடைந்தன. அரசுகுலத்தினரின் உருவங்களும் அரசசவை நிகழ்வுகளும் ஓவியமாக்கப்பட்டன. ஏனைய சக அரசுகள் போலவே, அங்கும் வேட்டைக் காட்சிகள் ஓவியனின் உற்சாகக் கருப் பொருளானது. நிலக்காட்சி, வனக்காட்சி போன்றவை உருவகப்படுத்தப்பட்ட விதம், பசுமைச் சாயத்தை (Shade) அவற்றில் பயன்படுத்திய கற்பனை போன்றவை, அவற்றில் தொடர்ந்து கையாளப்பட்டன. பெண்களைக் குழுவாக அமைத்த கற்பனையும் மிகுந்த நேர்த்தியானவிதத்தில் காட்டப் பட்டது. வனப்பும் ஒயிலும் கொண்ட அவற்றுக்குக் கண்கவர் வண்ணக் கோர்வைகள் அழகு சேர்த்தன. கட்டடங்கள் கொத்தளங் கள் போன்றவையும் பின்புலத்தில் அமையப்பெற்றன. இவ்வகை ஒற்றுமைகள் இரண்டிலும் தெளிவாகத் தெரிந்தாலும் அவற்றின் தனி அடையாளங்களும் அழுத்தமாகவே இடம்பெற்றன.

புந்தி பாணியில் ஓவியங்களின் பின்புலம் அடர்ந்த மரங்களின் கூட்டமாகவும், மேலே வானம் ஏராளமான மேகங்களைக் கொண்டவையாகவும், பரிதி மறையும் நேரமாகவும் உருக் கொண்டிருந்தன. கோட்டா ஓவியர்கள் மிருகங்களைக் காட்சிப்படுத்துவதில் வல்லவர்களாக விளங்கினார்கள். குறிப்பாக, யானைகளை அவற்றின் வலிமையுடன் கூடிய உடல் வளைவுகளை எடுப்பாகக் காட்டுவதில் அவர்களின் முழுமையான அனுபவம் தெரிந்தது. முகலாய பாணி ஓவியங்களில் இருக்கும் யானைகள் இவற்றிலிருந்து வேறுபட்டு இருப்பது காண்போருக்கு விளங்கும்.

கிஷன்கார் அரசு

ஜோத்புர் மன்னனின் மகன் கிஷன் சந்த் 1597 இல் கிஷன்கார் அரசைத் தோற்றுவித்தார். மார்வார், மேவார், ஆம்பர் போன்ற வலிமை மிகுந்த அரசுகளுக்கு இடையில் அமைந்த கிஷன்கார் அரசு முதலில் முகலாய அரசுக்கும் பின்னர் ஆங்கில அரசுக்கும் கீழ்படிந்தே இருந்தது. ராத்தோர் வம்ச மன்னர்களின் ஆட்சியில் தொடக்ககால ஓவியங்கள் மார்வார் நிலத்து வழியையே பின்பற்றின. 18 ஆம் நூற்றாண்டின் முன் பகுதியில் மன்னர் சாவந்த் சிங் ஆட்சியில் அங்கு ஒரு புதிய பாணி கிளைத்து வளர்ந்தது.

கிஷன்கார் அரசவை ஓவியர்களில் பெரும்பாலோர் முகலாயப் பேரரசின் அரசவை ஓவியர்களிடம் பயிற்சி பெற்றவர்களாக இருந்தார்கள். அவர்களில், கிரிதர் தாஸ், பவானிதாஸ், அவரது மகன் தால் சந்த், அவரது உறவினர் கல்யாண் தாஸ், உள்ளூர் ஓவியன் நூரோதாடி, நிஹால் சந்த் (1710-1782) அவரது மூத்த மகன் சீதாராம், இளையவன் சூரத் மல், பேரன் சூர்தாஜ் நானக்ராம், அவனது மகன் சூர்தாஜ் ராம்நாத் என்று பட்டியல் நீளுகிறது.

மன்னர் சாவந்சிங்குக்கு (1747-57) தமது சித்தி பங்காவத்ஜியுடனான உறவு சுமூகமானது அல்ல. புகழ்பெற்ற 'பானிதானி' (Bani Thani) ஓவியங்களுக்குக் காரணமாக இருந்தவள் பங்காவத்ஜியிடம் இருந்த பானிதானி என்னும் சேடிப் பெண். இதனால் அவளுக்குக் கல்வி கற்கும் வாய்ப்பு கிட்டியது. கலைகளில் ஈர்ப்பும் அவளிடமிருந்த புலமையை வெளிக்கொணர்ந்தன. 'ரஸிக் பிஹாரி' என்னும் புனைப் பெயரில் கிருஷ்ணரின் பல்வித லீலைகளை அவள் கவிதை களாக்கினாள். அல்லாமலும் அரசவையில் சிறந்த பாடகியாகவும் விளங்கினாள். மன்னர் சாவந்சிங் கிருஷ்ணரிடத்தில் ஆழ்ந்த பக்தி கொண்டவர். அவர் கவிஞர்; அத்துடன் ஓவியருங்கூட. ராதாகிருஷ்ணர் தொடர்பான காதல் கவிதைகளை 'நாகரி தாஸ்' என்னும் புனைப்பெயரில் படைத்தார். ஓவியங்களிலும் தமது பெயரை 'நாகரி தாஸ்' என்றே எழுதிவைத்தார். பானி தானியின் கொடிபோன்ற உடலும், சிவந்த நிறமும், மயக்கும் புன்னகையும், சொக்கவைக்கும் நீண்ட விழிகளும், உயரமான தோற்றமும், எவரையும் மயக்குவதாக இருந்தது. மன்னரின் மனம் பானிதானியிடத்தில் லயித்தது. இருவருள்ளும் ஆழ்ந்த காதல் உண்டானது.

மன்னர் அவையில் இருந்த ஓவியர்களில் நிஹால் சந்த் மன்னரின் அபிமானத்துக்கு உரியவராக விளங்கினார். மன்னர் அவரிடம் தமது கவிதைகளை ஓவியங்களாக்கும் பணியைக் கொடுத்தார். ஓவியர் 'நிஹால் சந்' அவற்றுக்கு உயிர்கொடுத்து ஓவியங்களில் உலவவிட்டார். தமது ஓவியங்களில் ராதையின் முகச்சாயல் 'பானி தானி' என்று அன்புடன் விளிக்கப்பட்ட மன்னரின் காதலியினுடையதாகவே அமைந்தது. கிருஷ்ணரின் முகமும் மன்னரின் சாயலை ஒட்டியே அமைந்தது. மன்னரும் பானி தானியும் கிருஷ்ணரும் ராதையுமாகவே தங்களை உணர்ந்து உலவினார்கள். ஒரு கட்டத்தில் மன்னருக்குத் தங்களது காதலுக்கும், பக்திக்கும், கலைப் பயணத்துக்கும் அரசப் பொறுப்பு என்பது தடங்கலாகத் தோன்றத் தொடங்கிவிட, அவர் 1757-ல் தனது மன்னர் பதவியைத் துறந்து காதலி பானி தானியுடன்

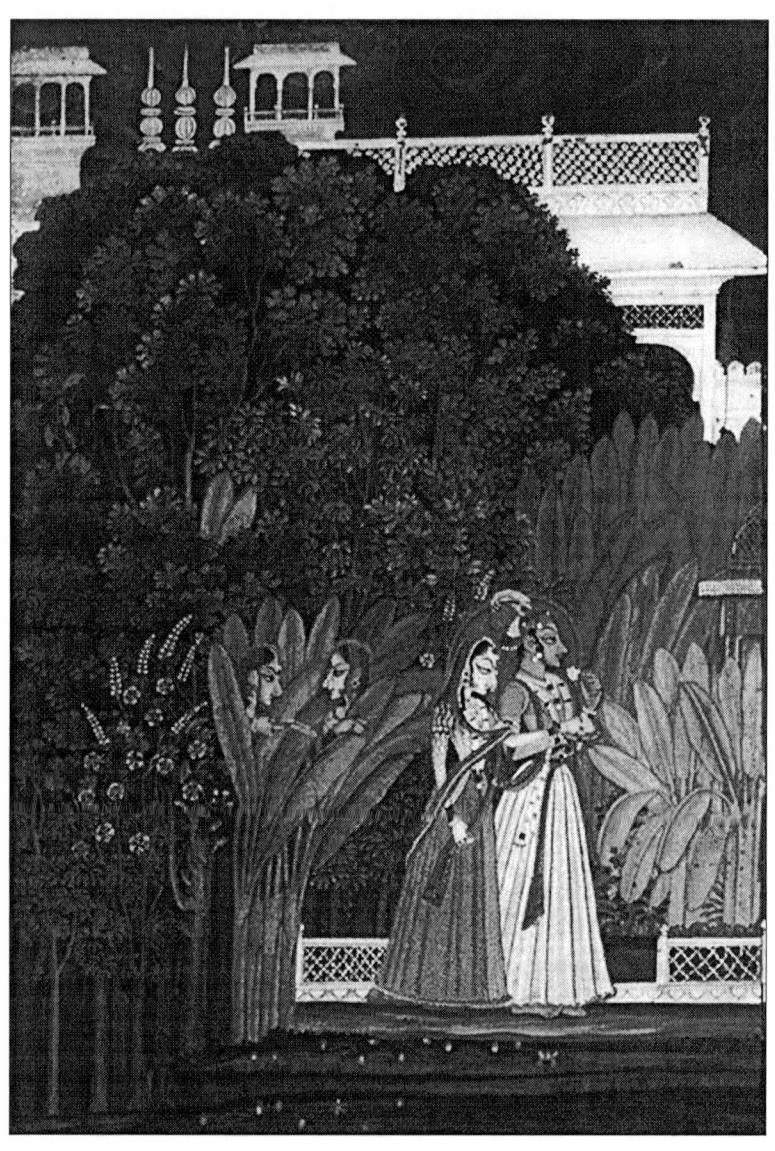

'பானி தானி' சிற்றோவியம் -
மன்னரும் பானி தானியும் கிருஷ்ணரும் ராதையுமாக

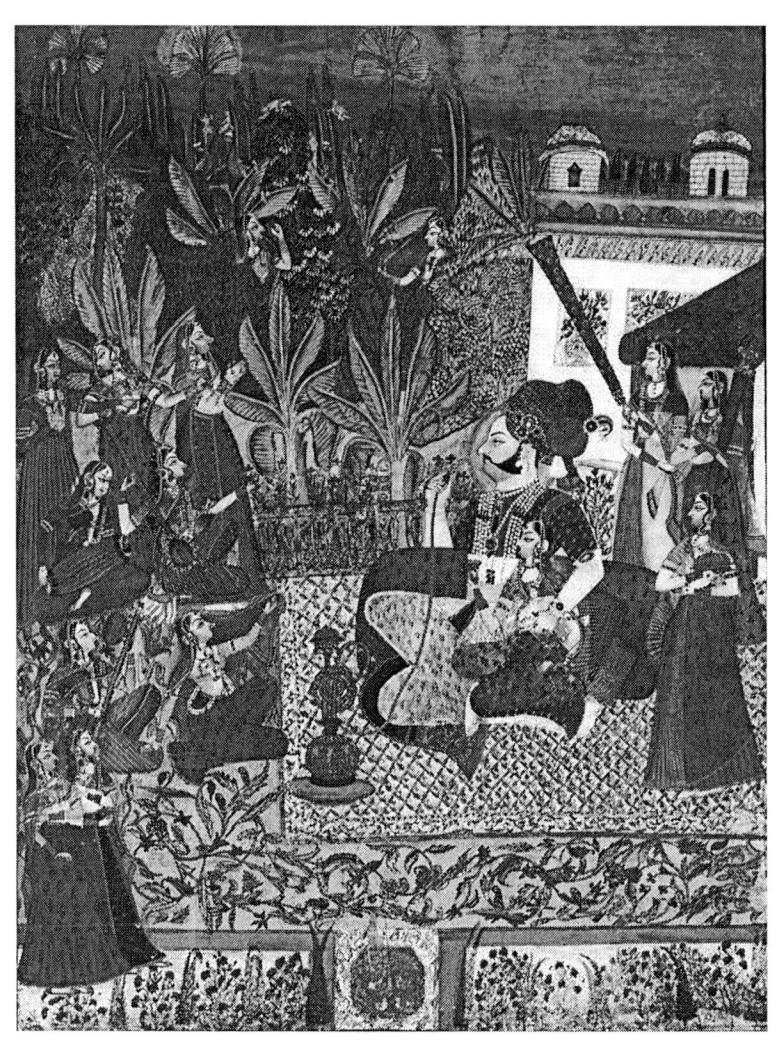

மகாராஜா விஜய் சிங் தனது அந்தப்புரத்தில், ஜோத்பூர்

பயணம் மேற்கொண்டு கோவர்தனகிரிக்குப் போனார். அங்கு பல ஆண்டுகள் தங்கி இருவரும் கிருஷ்ணின் புகழ் பாடிக் கொண்டிருந்தனர். பின்னர் அங்கிருந்து மீண்டும் கிருஷ்ணின் பிறப்பிடமான மதுராவுக்குச் சென்றனர். தொடர்ந்து அங்கேயே தமது வாழ்நாட்களைக் கழித்தனர். ஸ்வாமி ஹரிதாசருக்கு பானி தானி பாடுவதற்குப் பாடல்களை எழுதிக் கொடுத்தாள். சாவந் சிங் இறந்த (1764) மறு வருடம் அவளும் இயற்கை எய்தினாள்.

இன்று அவை மிகச் சிறப்பாகப் பேசப்படும் ஓவியங்கள். மிக அற்புதமாக ஓவியமாக்கப்பட்ட மாலை நேரம், நளினம் கூடிய உருவங்கள், விவரணை நிறைந்த முகலாயப் பாணிப் பின்புலங்கள், மிகுந்த கவனத்துடன் இடம்பெற்ற வண்ணக் கோர்வைகள் போன்றவை இந்த ஓவியங்களில் காணப்படும் சிறப்புகளாகும். 'பானி தானி' யின் உருவ ஓவியம் ராஜஸ்தானின் 'மோனாலிஸா' என்று புகழப்படுகிறது. இந்தப்பாணி குறுகிய காலத்திலேயே கைவிடப்பட்டு இல்லாமல் போனது என்பது வருத்தம் தரும் செய்திதான் என்றாலும் அது விட்டுச் சென்ற தடங்கள் காலத்தால் அழிந்துவிடாத பொற்றடங்கள்.

மார்வார் அரசு

இங்கும் ராத்தோர் வம்சத்தின் கிளைதான் ஆட்சியில் இருந்தது. ராத்தோர் வம்ச அரசினர் தங்களுக்குள் விரோதம் பாராட்டியது வரலாறு. அதுபோலவே கலை வளர்ச்சிக்கும் தமது அரசவையில் முதன்மை அங்கம் கொடுத்தார்கள். அதைப் பாதுகாத்தார்கள். அவர்களது காலத்தில்தான் வடமொழி, தாய்மொழிக் காவியங்கள் ஓவிய வடிவமாயின. ஜோத்பூர் ஓவியர்கள் மனித உருவங்களை நேர்த்தியாக வரைவதில் மிகுந்த திறமை பெற்றிருந்தார்கள். 18ஆம் நூற்றாண்டில் அது ஒரு உச்சத்தை எட்டியது. முகம் என்பது மிகுந்த கவனம் பெற்றது. வனிதையரின் பெரிய வளைந்த விழிகள் 'ஜோத்பூர் விழிகள்' என்ற சிறப்புடன் பின்னாளில் பெருமை பெற்றன. தலையை அலங்கரித்த விதவிதமான அமைப்புகள் கொண்ட உருமால்கள் உருவங்களின் கம்பீரத்தைக் கூட்டின. ஓவியங்களில் மன்னர் தமது மதம் சார்ந்த வழிபாட்டின்போதும் மிடுக்கும் எடுப்பும் தோன்றும்விதமாகவே சித்திரிக்கப்பட்டனர். தொடர் மேகங்களும், பல்வித மரம் செடி கொடிகளும், அவற்றின் வண்ண கலவைகளும் ஓவியங்களின் பின்புலமாக அமைந்தன. வண்ணங்கள் குறைந்தும், விழிகளுக்கு இதமாகவும் ஓவியங்கள் அமைந்தது அவற்றின் சிறப்புகளில் சில.

மேவார் அரசு

ராஜஸ்தான் அரசுகளில் அளவில் பெரிய அரசவை ஓவியக்கூடம் கொண்டதாக உதய்பூர் நகரம் விளங்கியது. அங்கு 17 ஆம் நூற்றாண்டு முதல் 19 ஆம் நூற்றாண்டுவரை இடர், தடை ஏதுமற்ற சூழலில் ஓவியம் வளர்ந்தது. கி.பி. 1605-ல் 'நசிர்உத்தீன்' என்னும் புகழ் மிக்க ஓவியனால் முதன்முறையாகத் தீட்டப்பட்ட 'ராகமாலா' ஓவியங்கள் இன்றும் உதய்பூர் நகரில் பாதுகாப்பில் உள்ளன. மேவார் பாணியிலும் புராண, இதிகாசங்கள், கிருஷ்ணரின் கதை, 'நாயிகா' (தமிழில் நாயகி) பேதங்கள், 'ராகமாலா' போன்ற வடமொழிக் கவிதைகள் ஏராளமான ஓவியங்களுக்குப் பின்னணியாக விளங்கின. ஓவியங்களில் மனித உருவங்கள் பின்புலத்துடன் ஒத்திசைவுகொண்டவையாக இருந்தன. முகலாய பாணியின் நுணுக்கமான அணுகுமுறையும் பதிவுகளும் இவற்றிலும் தென்பட்டன. பின் நாட்களில் சிசோதையர் பரம்பரை மன்னர் ஆட்சியில் அரச குடும்பத்தினரின் உருவங்கள் மேலைநாட்டு முறையைப் பின்பற்றிப் பெரிய அளவில் (Life Size) ஓவியமாக்கப் பட்டன. இது ஆங்கில வருகையின் பாதிப்பு. அவற்றின் பின்புலமாக மன்னர்களின் மாளிகைகளின் தோற்றம் இடம் பெற்றன.

இவையல்லாமல், சிறிய நிலப்பகுதிகளும் தமது தனித்துவத்துடனான ஓவியங்களை அளித்துள்ளன. அவற்றில் கிராமியச் சாயல்களின் பாதிப்பு தெளிவாகத் தெரிகிறது. ஓவியன் அங்கு எந்தவித வெளி பாதிப்புகளும் இல்லாத சூழ்நிலையில் தனது படைப்புலகில் பயணித்தான். சிறிய யுனியாரா (Uniara)-விலிருந்து எந்தப் பாணியின் ஊடுருவலும் இல்லாமல் 'ஹிதோபதேச' கவிதைகளை ஓவியமாக்கியது நிகழ்ந்தது. பொதுவாக, நீதிக்கதைகளை ஓவியங்களாக்குவது நிகழவில்லை. முகலாய ஓவியங்களில் ஈசாப் கதைகள் ஓவியங்களாக்கப்பட்டன. என்ற போதும் 'தானு' என்னும் ஓவியனால் பஞ்சதந்திரக் கதைகள் 133 ஓவியங்களாக விரிந்தன. அவற்றில் பொது அம்சமாகப் பசுமைச் சாயம் கொண்ட மஞ்சள் மலைகள், கம்பீரமான ஒற்றை மரம், அதன் அடிப்புறத்தில் நுரை கொப்பளிக்க ஓடும் சாம்பல்நிற ஓடை போன்றவை இடம் பெற்றன.

கனேரோ இப்படியான இன்னொரு அரசு. அங்கு மேவார், பிகானிர், ஜோத்பூர் போன்ற அரசு ஓவியர்கள் வந்து தங்கி ஓவியங்கள் படைத்தனர். ஆனால், தங்கள் தங்கள் பாணியையே பின்பற்றினர். எனவே, பன்முக ஓவியப் பாணியை அங்கு காணமுடிந்தது.

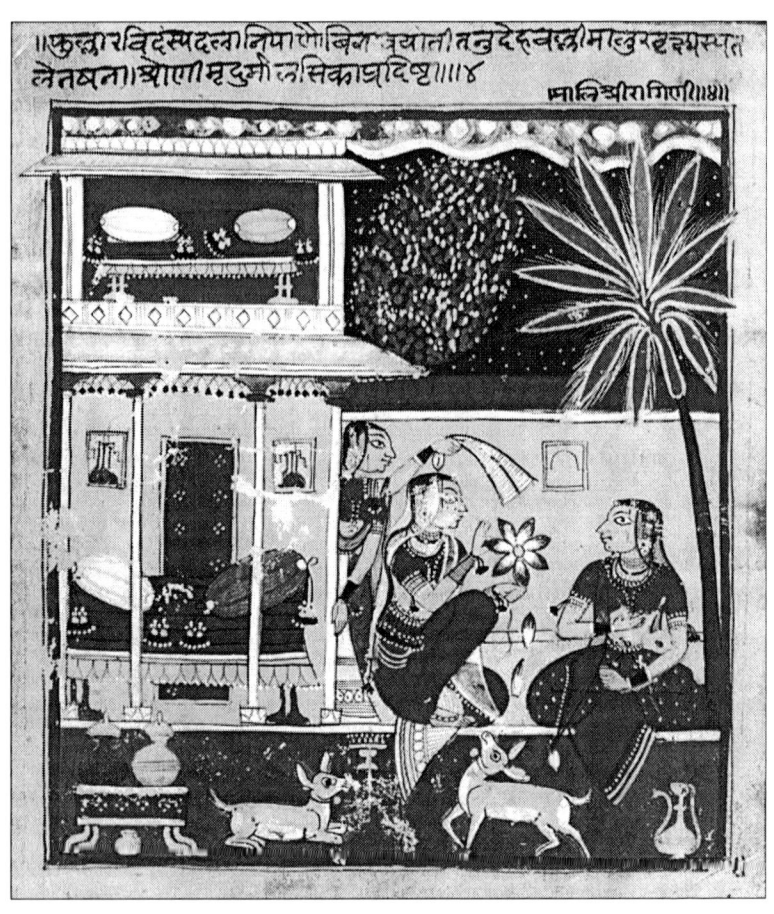

நசிர்உத்தீன் என்னும் புகழ் மிக்க ஓவியனால்
முதன்முறையாகத் தீட்டப்பட்ட 'ராகமாலா' ஓவியங்கள்

இன்று இந்தச் சிற்றோவியப் பாணி வெளிநாட்டு சுற்றுலா பயணிகளை மனத்தில் கொண்டே பின்பற்றப்படுகிறது. அது அவர்களை மகிழ்விக்கும்விதமாக மாற்றம் கொண்டு விட்டது. அவர்கள் இந்தியாவுக்கு வந்ததன் நினைவாக அவற்றை வாங்கிச் செல்கின்றனர். ஆனால் அந்த ஓவியங்களில் புதிய கற்பனை எதும் இருப்பதில்லை. மூலத்திலிருந்து படியெடுக்கப்பட்ட, தரம் குறைந்த, தொழில் முறை ஓவியங்கள் அவை. பெருங்காயம் வைத்த பாத்திரம்தான். அங்கு வர்த்தகம்தான் பிரதானம்!

பிச்வாய் ஓவியங்கள்

ராஜஸ்தான் மாநிலத்தில் உதய்பூர் நகரத்திலிருந்து 48 கிலோ மீட்டர் தொலைவில் உள்ள யாத்திரிகத் தலம் நாத் துவாரா. (கடவுளின் இல்லம் என்பது அதன் பொருள்) 17 ஆம் நூற்றாண்டில் முகலாய மன்னன் ஔரங்கஜீப் நாட்டில் உருவ வழிபாட்டைத் தடைசெய்து, பல இந்து ஆலயங்களை அழித்தான். மதுரா நகரத்து இந்து பக்தர்கள் இந்த இடரிலிருந்து தப்பிக்க முக்கிய சிலைகளை அங்கிருந்து அகற்றிப் பாதுகாப்பான இடங்களுக்குக் கொண்டு செல்ல முடிவு செய்தனர். ஸ்ரீ நாத்ஜி உருவச்சிலை இவ்வாறாக மேவாரை அடைந்தது. இப்போது ஆலயம் அமைந்துள்ள இடத்தில் சிலையை எடுத்துச்சென்ற தேர் நின்றுவிட, அதையே ஒரு சுப சகுனமாகக் கருதி அங்கேயே ஆலயத்தை அமைத்தார்கள். இதனால் அக்கிராமம் நாத் துவாரா என்று பெயர் பெற்றது.

வைணவ பக்தி மார்க்கத்தில் ஒரு பிரிவான வல்லப சம்பிரதாயத்தை (புஷ்டி மார்கம்) வல்லபாச்சாரியார் தொடங்கிவைத்தார். அவருடைய ஏற்பாட்டின்படி, கிருஷ்ணரின் திரு உருவங்கள் 24 விதங்களில் கைத்தறித் துணிகளில் ஓவியமாக்கப்பட்டன. ஒவ்வொன்றும் ஒரு பண்டிகையுடனோ, ஆலயத்தின் விசேஷ நாட்களுடனோ இணைக்கப் பட்டன. ஆலயத்தின் மூல விக்கிரகத்துக்குப் பின்னால் அது அலங்காரமாகத் தொங்கவிடப்பட்டது. ஒவ்வொரு ஓவியமும் கிருஷ்ணனின் குறிப்பிட்ட அடையாளங்களுடன் படைக்கப் பட்டது. அதில் உருவங்கள் அசைவற்று உறைந்த வடிவங்களில் உள்ளன.

இந்த ஓவியங்கள் சிறு அளவில் தாள்களிலும் கெட்டி அட்டையிலும்கூட இப்போது கிடைக்கின்றன. ஆனால், அவை தரம் குறைந்த தாள்கள். ஆலயத்துக்கு வரும் மக்கள் அவற்றைப் பெரும் அளவில் விலை கொடுத்து வாங்கிச் செல்கிறார்கள். இயற்கை வண்ணத்திலிருந்து ஓவியங்கள் இப்போது நவீன வண்ணங்களுக்கு நகர்ந்துவிட்டன.

●●●

9. மலை சார் சிற்றோவியங்கள்

கலை தேவிக்கு இந்திய நிலம் அணிவித்த அணிகலன்களில் சிற்றோவியம் என்னும் உத்தியை மிகச் சிறப்பாகக் குறிப்பிடலாம். இன்றைய ஹிமாசல பிரதேச மாநிலம் பல்வேறு குறுநில மன்னர்களால் ஆளப்பட்டுவந்த சமயம் அது. குறிப்பாக, 17 முதல் 19ஆம் நூற்றாண்டு கால இடைவெளியில் அங்கு தோன்றி வளர்ந்த ஓவிய உத்திக்கு 'பஹாடி சிற்றோவியங்கள்' (Pahari Miniature Paintings) என்று பின்நாட்களில் கலை வல்லுநர்களால் பெயர் சூட்டப்பட்டது. அவை நிலம், குடும்பம் என்ற அடிப்படையில் அவர்களால் இனம் பிரிக்கப்பட்டன.

அந்தப் பகுதி அப்போது இருபத்து இரண்டு பகுதிகளாகப் பிரிந்திருந்தது. அவற்றைக் குறுநில

மன்னர்கள் ஆட்சி செய்தனர். அவை அனைத்துமே இந்து ராஜபுத்திர வம்சங்களே. அப்போது பேரரசாக விளங்கிய முகலாய மன்னர்களுக்கு அடங்கியவர்களாகவே அவர்கள் ஆட்சிசெய்தனர். முகலாய அரசவைகளில் அவர்களுக்கு ஒரு மரியாதைக்குரிய இடமும் இருந்தது. அந்த மரியாதையை அடிக்கடி அரசவையில் கலந்துகொள்வதன் மூலம் தக்க வைத்துக்கொண்டும் இருந்தனர். இதனால் அவர்களுக்கு முகலாய நாகரிகம், அவர்களின் கலை ஆர்வம் போன்றவற்றின் சரியான புரிதல் இருந்தது. அவையில் முறையான பாரசீக வழி ஓவியப் பயிற்சி பெற்றுத் தேர்ந்த ஓவியர்களைத் தங்களுடன் தமது அரசவைகளுக்கு அழைத்துச் சென்று அவர்களுக்கு சிறப்புகள் செய்து தமக்கென ஓவியங்கள் படைக்கச் செய்தனர். அந்த இயற்கை எழிலும் மலைகளின் கம்பீரமும் அந்தக் கலைஞர்களை மயக்கித் தம்மிடமே இருத்திக் கொண்டன. அதன் பலனாக, பிலாஸ்பூர், சம்பா, கார்வால், குலேர், ஜம்மு, ஜஸ்ரோடா, காங்ரா, குலு, மண்டி, மான்கோட், நர்பூர் போன்ற பகுதிகளில் 'பஹாடி' ஓவியப் பாணி கிளைத்துச் செழித்தது.

பஸோலி பாணி

இமயமலைப் பள்ளத்தாக்கில் ராவி நதிக்கரையில் அமைந்தது பஸோலி நிலப்பகுதி. அங்கு படைக்கப்பட்ட ஓவியங்களின் கருப்பொருளில் அதிகம் இடம் பெறுவது: தேவி (சக்தி) குறித்தவை மற்றது, 'ரஸமஞ்சரி'. இந்தப் பிரதேசத்தில் தோன்றிய பாணிதான் பின்னர் மான்கோட், நர்பூர், குலு, மண்டி, சுகேத், குலேர், காங்ரா போன்ற பகுதிகளில் பரவியது.

பஸோலி பாணி (Basoli) ஓவியங்களில் நிலம் சார்ந்த கிராமிய வடிவங்களுடன் முகலாய பாணியின் பங்களிப்பும் காணப்படும். ஒளி ஊடுருவி உடல் வனப்பைக் காட்டும்விதமாக அமைந்த மஸ்லின் உடைவகைகளும், தலைப்பாகை அமைந்தவிதமும் முகலாயப் பாணியென்றால், மனித முகங்களின் அமைப்பு, நிலம் சார்ந்த கிராமியத்தாக்கம் கொண்டவையாகவே இருந்தது. முகலாய மன்னன் ஔரங்கஜீப் அரசவை கலைக்கூடத்தை இழுத்து மூடிவிடவே அவைக் கலைஞர்களுக்கு தமது எதிர்காலம் ஒரு கேள்விக்குறியாகிப்போனது. அவர்கள் தலைநகரிலிருந்து சிதறி நாட்டின் பல்வேறு பகுதிகளுக்கு இடம் பெயர்ந்தனர்.

இந்துக்கள் பெருமளவில் இந்த மலை நாடுகளில் தஞ்சம் புகுந்தனர். அப்போதைய பஸோலி மன்னன் சங்ராம்பால் பெருத்த

கலை ஆர்வம் கொண்டவனாகவும் அதைக் காத்து வளர்க்கும் புரவலனாகவும் திகழ்ந்தான். இதனால் அங்கு இந்து மதமும் அதுசார்ந்த வாழ்க்கைமுறையும், கலைகளும் பாதுகாப்புடன் செழித்தன. ஒளரங்கஜீப்பின் ஆட்சிகாலத்தில் மற்ற நிலப் பகுதிகளில் இந்து ஆலயங்களைச் சேதம் செய்வதும், இந்துக்களை அச்சுறுத்தல் மூலம் இஸ்லாத்துக்கு மதமாற்றம் செய்வதும் தீவிரமாக நிகழ்ந்து வந்தது. ஆனால் அது பஸோலியில் இடம்பெற வில்லை. பஸோலி மன்னனின் பாதுகாப்புடன் மக்கள் இந்து சமய வழி வாழ்க்கையை இடரின்றிப் பின்பற்றினர்.

பஸோலி ஓவியங்களின் எழில் அவற்றின் வண்ணங்களில்தான் பொதிந்திருந்தது. அதிரும் சிவப்பும் மஞ்சளும் காண்போரின் விழியினுள் பாய்ந்து அவற்றின் உணர்ச்சிக் கொந்தளிப்புகளுடன் காண்போரைப் பயணிக்கச் செய்யும் வலிமை கொண்டவையாக இருந்தன. ஏராளமான பொன், வெள்ளி வண்ணங்களின் பயன்பாடும், ஓவியத்திலிருந்து மேலெழுந்து திரண்டு நின்ற, மினிரும் வெண் முத்துக்களாக வெண்நிறமும், அலங்காரமான நிலக் காட்சிகளும், தொடு வானமும் அவற்றின் அடையாளங்களாக இருந்தன. மங்கையரின் தாமரை விழிகளும், பின்சரியும் நெற்றியும், தூக்கிய நாசியும் பஸோலி பாணி ஓவியத்தின் அங்கங்களாக விளங்கின.

பிரபஞ்சத்தின் அன்னையாகிய தேவியின் பலவித லீலைகளை, நிலைகளை தொடர் ஓவியங்களாகத் தீட்டியது மட்டுமின்றி, அவற்றில் அணிகலன்களுடன் வான வில்லின் வண்ணம் கொண்ட வண்டுகளும் பதிக்கப்பட்டன. 'ரஸமஞ்சரி' தேவிதாசன் எனனும் ஓவியனாலும், 'கீதகோவிந்தம்' மனாகு என்னும் ஓவியனாலும் தொடர் ஓவியங்களாகப் படைக்கப்பட்டன.

குலேர் ஓவியங்கள்

அதே காலகட்டத்தில் ஓவியர் சேவு தமது குடும்பத்துடன் குலேர் (Guler) பகுதியில் நிலைகொண்டு ஓவியங்கள் படைத்தார். அவ்விதமே, ஓவியர் நயன்ஸுக் முகலாய அரசவையை விட்டு வெளியேறி, குலேர் வந்து வாழத் தொடங்கினார். அதுதான் காங்ரா பாணிக்கு வழிவகுத்தது. 1800களில் தொடங்கி ஒரு 200 ஆண்டுகள் அற்புதமான ஓவிய மாற்றம் அங்கு நிகழ்ந்தது. பின்னாளில் அது குலேர்காங்ரா பாணி என்று பெயரிட்டு அழைக்கப்பட்டது. ஓவியம் படைப்பதில் ஒரு புதிய அணுகுமுறை அப்போது

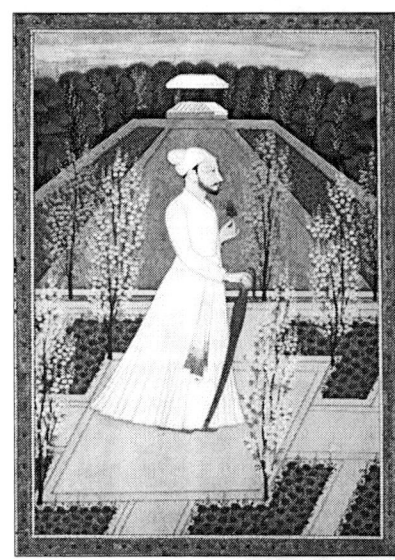

பஸோலியை ஆண்ட ராஜா அம்ரித் பால் (1757-1776) - பஸோலி பாணி ஓவியம்

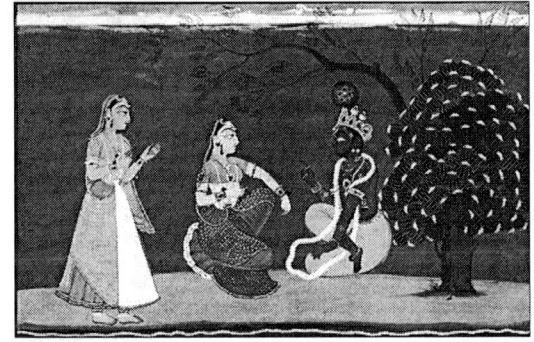

ராதா கிருஷ்ணா - கீதகோவிந்தம், பஸோலி பாணி ஓவியம்

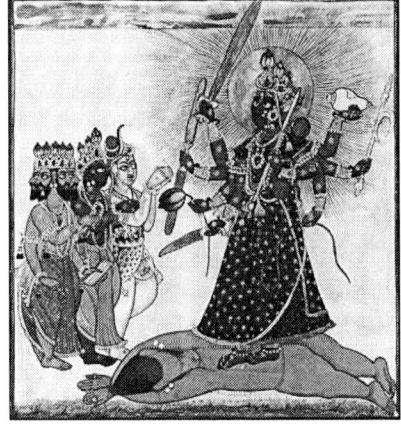

பத்ரகாளி, பஸோலி பாணி ஓவியம்

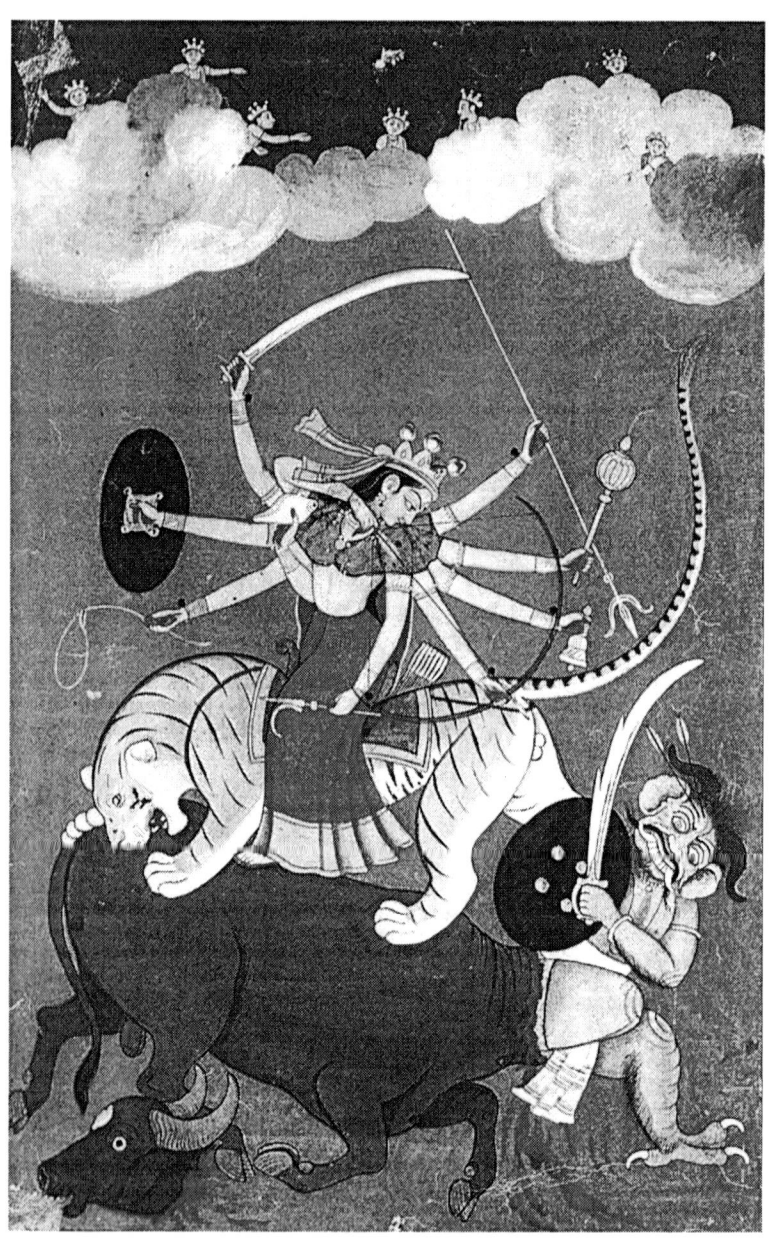

துர்கை
குலேர் பாணி ஓவியம்

தோன்றியது. பழைய தட்டையான வடிவங்கள் மனம் கவரும் விதத்தில் மாற்றம் கொண்டன. இயற்கை வனப்பு மிகுந்த பின்புலன் கொண்ட ஓவியங்கள் தோன்றின. தட்டையான மங்கையர் இப்போது உயிரோட்டமுடையவர்களாக ஆனார்கள். அவர்களின் முகம், அவற்றில் விழிகள் அமைந்தவிதத்திலிருந்து இது தெரியும். முகத்தில் மன உணர்வுகளுக்கு வடிவம் கொடுத்ததும் அப்போது தான் நிகழ்ந்தது. இதனால் குலேர் பாணி ஓவியம் பெரும் போற்றுதலுக்கு உரியதாயிற்று.

காங்ரா பாணி

பஹாடி ஓவியப் பாணியில் காங்ரா (Kangra) பகுதியின் பங்களிப்பு தலையாயது. 18 ஆம் நூற்றாண்டில் இங்கு அந்தப் பாணி ஓவியங்கள் படைப்பது தொடங்கியது. முகலாய ஓவிய வழியின் பாதிப்பு பெருமளவு அவற்றில் இருந்தபோதிலும், தனது தனித் தன்மையுடனேயே அது வளர்ந்து செழித்தது. காங்ரா மன்னர் சன்சார் சந்த் ஆட்சியில் பஹாடி ஓவியப்பாணியின் மையக்களமாக அது விளங்கியது. அந்த வழி ஓவியப்படைப்பு சம்பா உள்ளிட்ட மற்ற மலைப்பகுதிகளில் பெரிதும் உள்வாங்கிப் பின்பற்றப் பட்டது. அவற்றுக்கு காங்ரா ஒரு முன் உதாரணமாக விளங்கியது. அப்போது ஓவியர் சேவுவின் குடும்பத்தினரால் மிகச் சிறந்த ஓவியங்கள் படைக்கப்பட்டன. அவற்றில், 'பாகவத புராணம்' 'கீத கோவிந்தம்', 'நள தமயந்தி', 'ராக மாலா', பிஹாரியின் 'ஸ்த் சயி' கேசவதாஸின் 'பாராமசா' (12 மாதங்கள்) போன்றவற்றிலிருந்து தேர்ந்தெடுத்த காட்சிகள் ஓவியங்களாக்கப்பட்டன. வண்ணங்கள் தூயதாகவும் மிருதுவாகவும் பயன்படுத்தப்பட்டன. மங்கையரின் அங்கச் செழிப்பு, இயற்கையின் பல்வேறு பசுமை நிற வேறுபாடுகள் போன்றவை அவற்றில் நுணுக்கமாகவும் தெளிவாகவும் துல்லியமாகவும் சித்திரிக்கப்பட்டன.

அங்கு பிற்கால ஓவியங்களில் தாரகைகள் மினுக்கும் வானத்தின் வனப்பு, மழைகாலங்களில் வானத்துக்கும் பூமிக்கும் சீறி கொடியாய்க் கிளைக்கும் மின்னலின் ஆச்சர்யம் போன்ற புதிய காட்சிகள் இடம் பெற்றன. மற்ற பாணி ஓவியங்களில் இக்காட்சி காணக் கிடைக்கவில்லை. அடுத்தகட்டமாக, அவற்றில் நகரத்தின் அமைப்பும் நெருக்கம் மிகுந்த வீடுகளும் பின்புலமாக அமைந்தன. ஆனால், 13,000 அடிகள் கடல் மட்டத்திலிருந்து உயர்ந்த அந்த நிலப்பகுதியில் பிரமாண்டமாக விளங்கிய மலைத் தொகுதிகளை அவற்றில் ஓவியர்கள் காட்சிப்படுத்தாதது விநோதமான உண்மை.

மன்னர் சன்சார் சந்த் தமது அரசவை நிகழ்வுகளை ஓவியங்களில் பதிவாக்கினார். அந்த உத்தி முகலாய மன்னர்களினின்றும் பெறப்பட்டதுதான். ஆனால், அவற்றில் உருவங்களில் ஒரு இறுக்கம் காணப்பட்டது. அங்கு ஓவியர்களின் தடையற்ற கற்பனையைக் காண இயலவில்லை.

பிலாஸ்புர், சம்பா பகுதி ஓவியர்கள் ஆண்கள் தலைக்குக் கட்டும் துணியில் ஓவியங்கள் படைத்தார்கள். அதை அலங்காரமான விதத்தில் தலையில் கட்டிக்கொண்டு அவர்கள் திருமண விழாக்கள், அரசவை களியாட்டங்கள், பண்டிகை நாட்கள் போன்ற சமயங்களில் கம்பீரமாக உலவினார்கள்.

நர்பூர் நிலப்பகுதி சம்பாவுக்கும் பஞ்சாப் சமவெளிக்கும் இடையில் ஒரு தங்கும் இடமாக அமைந்தது. சம்பா ஓவியர்கள் பஞ்சாப் பயணத்தின்போது அங்கு தங்குவதும் நிகழ்ந்தது. அது, நர்பூர் ஓவியர்களுக்கும் அவர்களுக்கும் கலைபரிமாற்றம் நிகழக் காரணமாயிற்று. நர்பூர் ஓவியங்களில் பின்புலன் ஒளிரும் ஒற்றை வண்ணமாகவே அமைந்தது. பின்னால் அவற்றில் ஒளிர்வை ஒதுக்கிய வண்ணங்கள் (Muted Colors) இடம் பெற்றன.

●

கலை வரலாற்று வல்லுநர்கள் பஹாடி பாணி ஓவியங்களை இரண்டு வழியாகப் பிரிக்கிறார்கள். முதலாவது 'பசோலிகுலு' பாணி; மற்றது 'சுபேர் காங்ரா' பாணி.

பசோலிகுலு பாணி

17 ஆம் நூற்றாண்டில் கையாளப்பட்ட பாணியின் அடையாளங்களாக மனித உருவங்களில் கூர்மையான நாசியும், புடைத்துப் பின்சரியும் நெற்றியும், வட்ட முக அமைப்பும், மீன்வடிவ விழிகளும் இருந்தன. உருவங்கள், அமைப்பில் நளினம் குறைந்து உறுதியான அங்கங்களைக் கொண்டிருந்தன. சிவப்பு, பச்சை, மஞ்சள் அல்லது பழுப்பு போன்ற ஒற்றை நிறத்தில் ஓவியங்களின் பின்புலம் அமைந்தது. ஓவியத்தில் குட்டையான மரங்கள் ஆழத்தைக் (Depth) கொணர்ந்தன. ஆனால் ஓவியங்களின் மேற்புறத்தில் தொடுவானத்தில் மேகக் கூட்டங்கள் நீண்ட தொடர் வடிவங்களாகவே அமைந்திருந்தன.

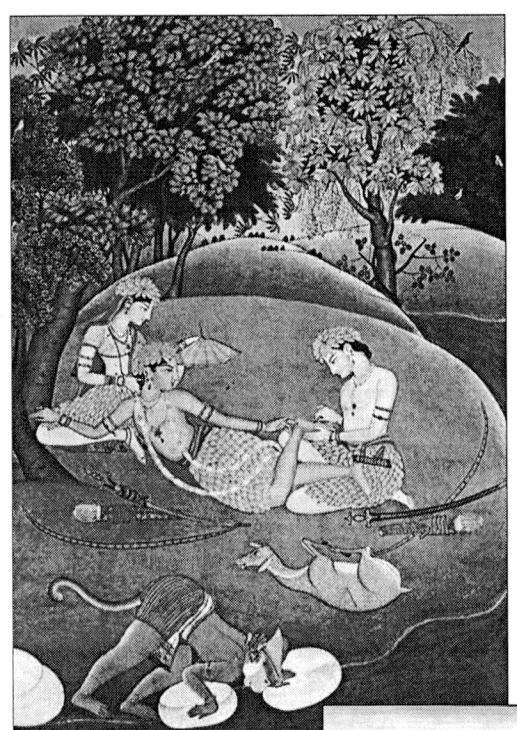

ராமர் - சீதை,
காங்ரா பாணி
ஓவியம்

ராதா கிருஷ்ணா -
கீதகோவிந்தம் காட்சி,
காங்ரா பாணி ஓவியம்

குலேர்காங்ரா பாணி

18 ஆம் நூற்றாண்டின் இரண்டாம் கால்பகுதியில் ஒரு புதிய பாணியின் நுழைவினால் முந்தைய பசோலிகுலு பாணியில் ஒரு மாற்றம் நிகழ்ந்தது. அதன் களம் குலேர் பகுதியாக இருந்தது. அப்போதைய ஓவியங்களில் இயற்கையின் தாக்கம் வலுவாக இடம் பெற்றது. கோடுகளில் அழுத்தம் குறைந்து அவற்றில் முன்பு காணப்பட்ட முரட்டுத்தனம் அகன்றுபோனது. இப்போது அவற்றில் ஒரு பூங்கொடியின் நெளிவும் மென்மையும் இடம் பெற்றது. அதுமட்டுமன்றி வண்ணங்களிலும் பெரும் மாற்றம் நிகழ்ந்தது. விழிகளை உறுத்தாது இதமான தன்மையில் அவை ஓவியங்களில் தோன்றலாயின. ஓவியர்களின் அனுபவ முதிர்ச்சியுடன் கூடிய கற்பனை, நிறங்களில் புதிய தோற்றங்களை உண்டாக்கியது. இந்தவகை ஓவியங்களில் புல்வெளிப் பரப்புகளும், தாவரங்களின் பல்விதப் பசுமை பேதங்களும், வண்ண மலர்க் கொத்துகளும், சிற்றாறுகளும், ஓடைகளும் திரும்பத் திரும்பச் சலிப்பின்றி இடம் பிடித்தன. பெண்மையின் மென்மையும் அங்கங்களின் முழுமையும் குலேர்காங்ரா பாணியில் ஓர் உச்சத்தை எட்டியது. தூரிகை கையாளலில் அவர்கள் நயம் மிக்க நுணுக்கங்கள் கொண்ட பாணியைத் தோற்றுவித்தனர். பயன்படுத்திய வண்ணங்களும் 'எனாமல்' (Enamel) தன்மையில் மினுக்கின.

அப்போது முழு மூச்சோடு பரப்பப்பட்ட வைணவமும் ஓவியர்களுக்கு ஓர் அகத் தூண்டுதலாக்க் செயற்பட்டது. இறைவனிடம் காதல் என்னும் வடிவ வழிபாட்டுமுறை வலிமைபெற்றுப் பின்பற்றப் பட்டது. பக்தி இயக்கத்தின் காரணமாக பிராந்திய மொழிகளின் பயன்பாடு இலக்கியத்தில் அதிகரித்தது. இறைக் காதல் சார்ந்த பாடல்களும் கவிதைகளும் மீராபாய், சூர்தாஸ், பிஹாரிலால் போன்றோரால் படைக்கப்பட்டன. ராதையும் கிருஷ்ணனும், அவர்தம் காதல் லீலைகளும், மக்களைப் பெரிதும் கவர்ந்து, அவர்களிடம் பெரும் தாக்கத்தை உண்டாக்கின.

ஆண்பென் உறவு என்பது மானுடன் இறைவன் (ஜீவாத்மா-பரமாத்மா) தத்துவத்தைக் கொண்டதாகப் போற்றப்பட்டது. 'கதை சொல்லி'கள் (கதா வாசகா) அந்தப் புராண, இதிகாசக் கதைகளில் வரும் நிகழ்ச்சிகளை ஓவியங்களின் துணையுடன் மக்களிடம் எடுத்துச் சென்றனர். அங்காடிகள், ஆலயங்கள் போன்ற மக்கள் குழுமும் இடங்களில் அவர்கள் அவற்றை வாழ்க்கையின்

முறையான நல்வழி பற்றியும், மன ஒழுக்கத்தின் அவசியம் பற்றியும் சிந்திக்கும் விதத்தில் விளக்கிச் சொன்னார்கள். இது ஒரு கலாசாரப் புரட்சியாக மாறியது. அவை, பஹாடி பாணி ஓவியங்களில் கருப்பொருள் தேர்ந்தெடுக்கப் பெரிதும் காரணமாக அமைந்தன. இவற்றினால் அகத்தூண்டுதல் பெற்ற ஓவியர்கள் காதலும் பக்தியும் சார்ந்த கருப்பொருளை மையப்படுத்தி ஏராளமான ஓவியங்களைப் படைத்தனர். கிருஷ்ணர் இராமர் சார்ந்த ஓவியங்களில் பிராந்திய மொழிக் கவிதைகள் இடம் பெற்றன.

என்றாலும், காலப்போக்கில் நிகழ்ந்த அரசியல் மாற்றங் களினாலும், புரவலராக விளங்கிய மன்னர்கள் இல்லாமற் போனதாலும் அந்த ஓவியப் பாணியும் ஓவியர்களும் பற்பல பின்னடைவுகளைச் சந்திக்க நேர்ந்தது. இன்று அந்தப் பாணி ஓவியங்கள் படைப்பது மெல்ல மெல்ல அழிந்து கொண்டிருக்கிறது. ஓவியக் குடும்பங்கள் பிழைப்புக்காக தடம்மாறிப் போய், வெவ்வேறு தொழில்களில் தங்களைப் பிணைத்துக்கொண்டு விட்டதனால் குடும்பப் பங்களிப்பு என்பது இன்று இல்லை. தொடர் அறுபட்டுவிட்ட ஓவியப் பாணியை மீட்டெடுக்கும் முயற்சிகள் அவற்றைப் பதிவெடுத்தல் என்பதாகவே நிகழ்ந்து வருகிறது.

குலேர்காங்ரா பாணி ஓவியம்

10. சிற்றோவியங்களில் கீத கோவிந்தம்

பக்தி காலத்தில் வைணவத்தை மக்களிடம் பரப்பிய நிகழ்வுக்கு மத ஆச்சாரியார்கள் தவிர, கவிதைகளும் ஓவியங்களும் கூடத் தம் பங்கை அளித்தன. ஜெய தேவரால் வடமொழியிலும் ஒரியா மொழியிலும் படைக்கப்பட்ட 'கீத கோவிந்தம்', ராதைகிருஷ்ணர் இருவரின் காதலையும், ஊடலையும் கவிதை வடிவில் தந்த உன்னதமான படைப்பு. ஒடிஷா மாநிலத்தில் 'பிர்பூம்' (Birbhum) பகுதி அதன்பின் வைணவத்தைப் பரப்பிய நீரூற்றாக விளங்கியது. ஜெயதேவருக்கு சில நூற்றாண்டுகளுக்குப்பின் அதே பகுதியில் 'நன்னூர்' கிராமத்தில் தோன்றிய 'சண்டி தாஸ்' (1420) மனம் நெகிழும் கவிதைகளை உலகுக்குத் தந்தார். அதுபோலவே, மிதிலா பகுதி கவி 'வித்யாபதி' (1400-1470) ராதாகிருஷ்ண காதல் காவியம் படைத்து பெரும் புகழ் பெற்றார். மிதிலை மன்னர் சிவ சிங் அவருக்கு 'அபிநவ ஜெயதேவர்' (புதிய ஜெயதேவர்) என்னும் பட்டம் கொடுத்து அவரைச் சிறப்பித்தார். அவ்விதமே சைதன்ய மஹாபிரபு (1486-1534) 'கீத கோவிந்த' கவிதைகளில் மயங்கி, நாளும் அவற்றைக் கேட்பதை வழக்கமாகக் கொண்டிருந்தார்.

ஒடிஷா வங்காள நிலப் பகுதிகளில் இசைவழியில் நாம சங்கீர்த்தனம் மக்களை மயக்கி இறைவழி இட்டுச் சென்றது.

அதன் தொடர்ச்சியாக 'கீத கோவிந்தம்' குஜராத், உத்திரப் பிரதேசம், ராஜஸ்தான் மற்றும் பஞ்சாப் மலைப்பகுதிகளில் ஓவியங்களாகக் காட்சிப்படுத்தப்பட்டது. முதல் முதலாக அது 1450-களில் குஜராத்தில் ஓவிய வடிவம் பெற்றது. பின்னர், 1590-களில் கிழக்கு உத்திரபிரதேசத்தில் ஜன்பூரில் அது ஓவியங்களாகியது. அவை இப்போது மும்பையில் வேல்ஸ் இளவரசர் அருங் காட்சியகத்தில் உள்ளன. முகலாய மன்னர் அக்பர் அதன் கவிதை எழிலில் மயங்கி 1615 -ல் புதிதாக எழுதச் செய்தார். அத்துடன் அவற்றில் ஓவியங்களும் இடம் பெற்றன. அந்த ஓவியங்களில் முகலாய பாணியின் மேன்மையை காணலாம். மத வேறுபாடு இன்றி 'கீத கோவிந்தம்' அனைவராலும் போற்றப்பட்டது.

16-17 ஆம் நூற்றாண்டுகளில் வைணவம் ராஜஸ்தான் நிலப்பகுதியில் மக்களிடம் பெரும் தாக்கத்தை ஏற்படுத்தியது. கிருஷ்ண பக்தி காலம் என்று அழைக்கப்பட்ட அப்போது, 'கீத கோவிந்தம்' பரவலாகப் பாடப்பட்டது. அனைவருக்கும் பிடித்தமான ஒன்றாக அது விளங்கியது கி.பி.1610-களில் மேற்கு ராஜஸ்தான் பகுதியில் அது ஜைன ஓவிய பாணியை ஒட்டிய வழியில் ஓவியங்களாயிற்று. கி.பி.1723-ல் மேவார் மன்னர் இரண்டாம் சங்ராம் சிங்கின் மேற்பார்வையில் அவை ஓவியங்களாயின. இன்று அவை உதய்பூர் 'சரஸ்வதி பண்டார்' இன் பாதுகாப்பில் உள்ளன. கி.பி.1820-ல் கிஷன்கார் மன்னர் கல்யாண் சிங் அரசவையில் படைக்கப்பட்ட 'கீத கோவிந்தம்' ஓவியங்கள் இன்றும் அவ்வம்ச அரச குடும்பத்தின் கருவூலத்தில் உள்ளன. கி.பி.1730-ல் பசோலியில் மன்னர் மேதினி பால் அரசவையில் அவை ஓவியங்களாயின. அவை தற்போது லாகூர், சண்டிகார், டில்லி நகரங்களில் அருங்காட்சியகங்களில் காட்சிப்படுத்தப் பட்டுள்ளன. சில, தனியார் வசமும் உள்ளன. அதன் தொடர்ச்சியாகக் காலப்போக்கில் நாட்டியங்களிலும் அவை இடம்பெறத் தொடங்கின. பரத நாட்டியம், ஒடிசி, குச்சுப்புடி போன்ற நாட்டியங்களிலும் அக்க விதைகளை அபிநயிப்பது இப்போது நடைமுறையில் உள்ளது.

இந்த ஓவியங்கள் எந்த நிலப்பகுதியில் தீட்டப்பட்டன என்பது பல சமயங்களில் குழப்பமாக இருப்பதுண்டு. ஒரு நிலப்பகுதியின் ஓவியம் வேறொரு நிலப்பகுதியில் இருப்பது இயல்பானதாகவே உள்ளது. பெரும்பாலும் மன்னர் குடும்பத்துத் திருமணங்களின் போது அவை மணமகளுக்கு சீதனமாகக் கொடுக்கப்பட்டன. இதனால் அவை வேறு நிலத்தின் சொத்தாகி நிலைத்தன. ஒரு

ஓவியத்தை அதன் பாணி, பின்புல அமைப்பு, அதில் காணப்படும் எழுத்துக் குறிப்புகள் போன்றவற்றின் உதவியின் மூலம்தான் அது படைக்கப்பட்ட நிலத்தை இனம் காணமுடிகிறது.

எடுத்துக்காட்டாக ஒன்றைப் பார்க்கலாம்.

அது ஒரு வட்டப்பரப்பில் ராதையும் கிருஷ்ணரும் பூங்கா மாளிகை உப்பரிகையில் அமர்ந்துள்ள காட்சி. ஓவியத்தின் மேற்புறத்தில் (on the top side) நீல நிறப் பரப்பில் வடமொழியில் தங்கநிற எழுத்துக்கள் காணப்படுகின்றன. 'விக்ரம ஸம்வஸ்ரத்தில் அதற்கு ஏற்ற நிலா, மலை, உயர் கற்கள் கூடிய நன்னாளில் (அதாவது, கி.பி.1787 இல்) அஜாவின் பக்தனுடைய விருப்பத்தின் பேரில் 'கீதகோவிந்தம்' கவிதையிலிருந்து ஒரு காட்சியை மனாகு என்னும் ஓவியன் தனது லலிதமான தூரிகையினால் உருவாக்கினான்' என்று அது பொருள்படுகிறது.

மனாகு அல்லது மனாக் என்னும் ஓவியன் யார் என்பதில் குழப்பம் உள்ளது. பசோலியில் ஒரு மனாகுவும் காங்ராவில் ஒரு மனாகுவும் அரசவைகளில் இருந்துள்ளனர். இருவருமே தத்தமது மன்னர்களின் விருப்பத்துக்கு ஏற்றபடி 'கீதகோவிந்தம்' கவிதைகளைத் தொடர் ஓவியங்களாக்கினர். கி.பி.1730-களில் பசோலி அரசவை ஓவியன் மனாக் அவற்றைப் படைத்துள்ளான். மற்றொரு மனாக் கி.பி.1790-1805களில் அவற்றை காங்ரா அரசவையில் ஓவியங் களாக்கியுள்ளான். வல்லுனரின் நுணுக்கமான ஆராய்ச்சிகளுக்குப் பின்பு முன்பு விவரிக்கப்பட்ட அந்த ஓவியம் காங்ரா அரசவையில் இருந்த சேவு என்னும் ஓவியனின் மகனால் படைக்கப்பட்டது என்பது தெளிவாகிறது. இவனது இளைய சகோதரன் நயன் சுக் என்னும் ஓவியன். காங்ரா மன்னர் சன்சார் சந் ஆழ்ந்த கிருஷ்ண பக்தர். அந்தக் காட்சி அவருடைய விருப்பத்தின் பேரில் ஓவியமாக்கப்பட்டது.

சன்சார் சந் கி.பி. 1776 இல் அரியணையில் அமர்ந்தபோது அவருக்கு வயது பத்துதான். அப்போது பஞ்சாப் சமவெளியில் பெரும் குழப்பம் நிலவியது. சீக்கிய அரசர் ரஞ்சித் சிங் தனது ஆதிக்கத்தில் அதைக் கொணரும் முயற்சியில் இருந்தார். முகலாய பேரரசின் வீழ்ச்சி என்பது தொடங்கிவிட்ட நேரம். மன்னர் சன்சார் சந், ராஜபுதிரர், ஆப்கானியர், ரோஹிலா ஆகியோரைக் கொண்ட கூலிப்படை ஒன்றை அமைத்துக்கொண்டு தமது நாட்டைச் சுற்றியிருந்த ராஜபுத்திர அரசுகளின்மீது படையெடுத்தார். சில ஆண்டுகளில் காங்ரா கோட்டை அவர் வசம் வந்தது. முகலாய அரசின் கட்டுக்கோப்பு உடைந்து வட இந்திய சமவெளிகளில்

சச்சரவுகள் மிகுந்து ஒரு குழப்பமான சூழல் ஏற்பட்டிருந்த அந்த நேரத்தில் தான் ஆட்சியில் நிலைபெற்று, அங்கு அமைதியை அவரால் கொணர முடிந்தது. காங்ரா பள்ளத்தாக்கு பாதுகாப்பான பகுதியாக அமைந்தது. மன்னர் கவிஞர்களையும் ஓவியர்களையும் தமது அரசவைக்கு அழைத்து இருத்திக்கொண்டார். கலைகள் அங்கு செழித்து வளர்ந்தன. 'தாரிக்-இ-பஞ்சாப்' என்னும் நூலில் அதன் ஆசிரியர் மன்னர் சன்சார் சந் பற்றி 'பெருந்தன்மையும் பிரஜைகளிடம் பாசமும் கொண்டவருமான அவர் இரண்டாவது அக்பர் என்றும், 'ஹதீம்' என்றும், 'ருஸ்தும்' என்றும் பலவாறு புகழப்பட்டார்' என்று குறிப்பிடுகிறார்.

ஆனால், இந்த நிலை மன்னரின் மரணத்துக்குப்பின் தொடரவில்லை. மகன் அனிருத்துக்கு சீக்கிய மன்னர் ரஞ்சித் சிங்கிடம் நாட்டைப் பறிகொடுத்து ஓடும் நிலை உண்டாயிற்று. அப்போது அவர் தமது இரு சகோதரிகளுடன் தந்தையின் கருவூலத்தில் இருந்த 'கீத கோவிந்தம்', பிஹாரி 'ஸத் சயி' ஓவியங்களைத் தம்முடன் எடுத்துச் சென்றார். கார்வால் மன்னர் சுதர்சன் சிங்குக்குத் தமது இரு சகோதரிகளையும் திருமணம் செய்து கொடுத்தார். அப்போது அந்த ஓவியங்கள் சீதனமாகக் கொடுக்கப்பட்டன.

சன்சார் சந் ஆழ்ந்த கிருஷ்ண பக்தராகத் திகழ்ந்தார். அப்போது வைணவ இலக்கியங்கள் மக்களிடையே பெரும் வரவேற்பைப் பெற்றிருந்தன. மன்னரின் அரவணைப்பில் ஓவியர்கள் 'பாகவத புராணம்', பிஹாரிலாலின் 'ஸத் சயி', ஜெயதேவின் 'கீத கோவிந்தம்' போன்ற வடமொழி, ஹிந்தி கவிதைகளிலிருந்து காட்சிகளைத் தேர்ந்தெடுத்து அவற்றை ஓவியங்களாகத் தீட்டினார்கள். அவர்கள் மொழியிலும் முதிர்ந்த வல்லமை பெற்றிருந்ததால் கவிதைகளின் மிக நுண்ணிய உணர்வுகளைக் கூடத் தமது ஓவியங்களில் கொணர முடிந்தது. ஓவியங்களில் அவை தொடர்பான கவிதை வரிகளை வடமொழியிலும், அப்போது காங்ராவில் நடைமுறையிலிருந்த பஞ்சாபி மொழியிலும் ('தேவநாகிரி' எழுத்து வடிவில்) எழுதி வைத்தனர்.

கவிதையும் ஓவியமும் உடன் பிறப்புகள். கவிதை ஒரு ஓவியம் போலத் தோற்றம் கொடுப்பதும், ஓவியம் ஒரு கவிதையைப் படிக்கும் அனுபவம் கொடுப்பதும் அவற்றின் வெற்றியாகக் கருதப்படுகிறது. இந்த இரண்டின் இணைந்ததன்மை உலகெங்கிலும் காணப்படுவதுதான். 'ஓவியம் ஒரு ஒலியில்லாத கவிதை, ஒரு கவிதை வாய்வழி வரும் ஒலியின் ஓவியம்' என்ற ஒரு சீனப் பழமொழி இங்கு நினைவுக்கு வருகிறது.

காங்ரா ஓவியன் மனாக் 'கீத கோவிந்தம்' கவிதைகளை ஓவியங்களாகத் தொடங்கிய நேரம் அதற்கு மிகவும் ஏற்றதாக அமைந்தது. ஒரியா மண்ணின் கவி ஜெயதேவரின் அற்புதக் கற்பனை வடிவை, யமுனை சமவெளியின் எழிலை, காங்ரா பள்ளத்தாக்குகளின் இயற்கைப் பின்புலத்தில் அவன் தனது ஓவியங்களில் வடிவமைத்தான். அவற்றில் தெள்ளிய ஓடையும், அதன் கரைகளில் உலவிய கொக்குகளும் சாரசப் பறவை போன்ற நீர்சார்ந்த இனங்களும், மாமரத் தோப்புகளும் இடம்பெற்றன. ஓவியன், பியாஸ் நதி நிலவளத்தை அவற்றில் அற்புதமாகப் பதிவு செய்தான். அந்த ஓவியங்கள் வண்ணங்களை இசையாக்கிக் கொடுத்தன. அவற்றில் கலப்படமற்ற நீலமும், பச்சையும், பெரும் விகிதத்தில் இடம் பெற்றன. காங்ரா ஓவியர்கள் பியாஸ் நதி தீரத்தில் அமைந்திருந்த ஆலம்பூர், சுஜான்பூர், நாதான் போன்ற கிராமங்களில் அமைதியான சூழலில் எந்தவிதத் தடங்கலுமின்றி மூங்கில் காடுகளும் மாமரத் தோப்புகளும், வாழைத் தோட்டங்களும் சூழ்ந்திருந்த தமது குடில்களில் அந்த ஓவியங்களைப் படைத்தனர். எனவேதான் அந்த ஓவியங்களிலிருந்து எழும் இயற்கை எழிலின் மணம் உயிர் காற்றாய் நம்மைக் கிறங்க அடிக்கிறது.

சைத்தன்ய மஹாபிரபு இயற்கையின் அனைத்து வடிவங்களிலும் கண்ணனைக் கண்டு மோனநிலை அடைந்தார் என்று சொல்வதுண்டு. காங்ரா ஓவியனும் அவ்வித அனுபவத்தைத்தான் தனது 'கீத கோவிந்த' ஓவியங்களில் வண்ணங்களில் கொணர்ந்தான். இரவின் வனப்பை அவன் ஓவியமாக்கியது எவரையும் பரவசப்படச் செய்யும் ஒன்றாகும். இருள் பரவிய மழைகாலக் குளிர் அவற்றில் அற்புதமாக வடிவமைக்கப்படுள்ளன. அவ்விதமே, நிலவில்லாத வானத்தில் மின்னும் தாரகைகளின் ஒளி மரங்களின் ஊடே நுழைந்து நிலத்தில் வரைந்த கோலங்களைக்கூட அவனால் ஓவியமாக்க முடிந்தது. ராதையின் காதலும் ஊடலுமான உணர்ச்சிக் கொந்தளிப்புகளை அவன் வெகு திறமையுடன் அவற்றில் கொணர்ந்துவிடுகிறான். காண்போரையும் அங்கு அழைத்துச் சென்றுவிட அவனால் முடிந்துமிருக்கிறது.

ஆங்கிலக் கலை ஆய்வாளர் ஆர்ச்சர் கூறுவதைப் போல, 'கீத கோவிந்தம் என்னும் நூலின் சாரத்தை, அதன் காவிய வடிவை ஓவியமாக்கும் கடினமான பணியில் காங்ரா ஓவியர்கள் பெரும் வெற்றி கண்டனர்' என்பதில் சிறிதும் ஐயமில்லை.

• • •

11. காஷ்மீர ஓவியங்கள்

கட்டடக்கலை, இசை நாட்டியக் கலைகளில் மட்டு மல்லாமல் ஓவியங்களின் மூலமாகவும் காஷ்மீர அழகியலின் சிறப்பு வெளிப்பட்டது. காஷ்மீர் ஓவியன் தனது நிலத்துக்கென ஒரு பாணியை உருவாக்கிக்கொண்டான். அதை 'கஷ்மீரி கலம்' என்று பெயரிட்டு அழைத்தனர் மக்கள். காஷ்மீர நிலம் சார்ந்த 'நிலக்காட்சி'களின் பல்வேறு அணுகுமுறை கொண்ட அவற்றில் அதுவே சிறப்பான அம்சமாக விளங்கியது. அந்த நிலத்தின் இஸ்லாமியக் கலைஞர்கள், மலர்கள் சார்ந்த அலங்காரக் கட்டமைப்புகள், நடனமிடும் எழுத்து வரவெங்கள் மூலம் தங்கள் பங்களிப்பைத் தந்து அதற்குச் சிறப்புச் செய்தனர். அத்துடன், 'காஷ்மீர் பண்டிதர்' என்று அறியப்படும் அந்தண ஓவியர் களின் பங்களிப்பும் சேர்ந்ததுதான் அந்நில ஓவியம்.

காஷ்மீர் நிலத்தின் கலையென்பது, வரலாற்றுக்கு முந்தைய கற்காலப் பின் பகுதியின் பாறை

ஓவியத்திலிருந்து தொடங்கியது என்பது ஆராய்ச்சியாளரின் கண்டுபிடிப்பு. அது ஒரு வேட்டையாடும் காட்சி. 'பர்ஸஹாம்' (burzaham) என்னும் இடத்தில் அது கண்டுபிடிக்கப்பட்டது. அதன் வளர்ச்சி பின்னர், 'ஹார்வான்' (Harwan) சுட்ட மண் ஓடுகளிலும், 'உஷ்கர்' (Ushkar) காரை சிற்பங்களிலும் காணப்படுகிறது. முற்கால காஷ்மீரில் ஓவியங்கள் இருந்ததை 'நிலமதா' புராணம் உறுதி செய்கிறது. அதுபற்றின விவரங்கள் அதில் உள்ளன.

ஏழு எட்டாம் நூற்றாண்டுகளிலிருந்து அங்கு ஒரு தெளிவான பாணி உருவாகி, வளரத் தொடங்கியது. அப்போது அப்பகுதியில் பரவியிருந்த காந்தார, குப்தக் கலை அம்சங்களின் பாதிப்பு அவற்றில் படிந்தது. என்றாலும், மன்னன் லலிதாதித்யாவின் ஆட்சிக்காலத்தில் அது புகழின் உச்சியைத் தொட்டது. அந்த நிலை, 10-11 ஆம் நூற்றாண்டுகள் வரை தொடர்ந்தது. அப்போது இமாலயப் பகுதி எங்கும் வேண்டிப் பெறப்பட்டது காஷ்மீர் ஓவியத்தின் சிறப்பு. புத்த சமயத் துறவிகள் வழிபடும், வசிக்கும் அமைப்புகளிலும் ('விஹாரம்' 'சைத்தியம்') காஷ்மீர் ஓவியர்கள் சுவர்ச் சித்திரங்களைப் படைக்கவென்று அழைத்துச்செல்லப் பட்டனர். லடாக் பகுதியில் 'அல்சி' (Alchi), மேற்கு திபேத்தில் 'மான் நன்' (Mang Nang), ஹிமாசல பிரதேஷில் 'ஸ்பிதி' (Spiti) போன்ற இடங்கள் அவற்றுக்கு சான்றாய் விளங்குகின்றன. அவற்றை காஷ்மீர நில வெண்கலச் சிலை (9 முதல் 11 ஆம் நூற்றாண்டு) வடிவங்களின் ஓவிய வெளிப்பாடு என்பதாகக் கலை வல்லுநர் காண்கிறார்கள்.

காஷ்மீர் கலை வளர்ச்சிக்குக் குந்தகம் என்பது கி.பி. 14 ஆம் நூற்றாண்டு முதல் அங்கு நிகழ்ந்த மதம், அரசியல் சார்ந்த மாற்றங்களால் ஏற்பட்டது. கலைஞர்களுக்குப் புரவலர் இல்லாமல் போயினர். மதம் சார்ந்த தொடர் துயரமும் அவர்களை அச்சுறுத்தியது. அது அவர்கள் அண்டை நிலமான ஹிமாசல பிரதேசத்தின் பகுதிகளில் அடைகலம் புகக் காரணமானது. தொடர்ந்து காஷ்மீரில் நிகழ்ந்த அழிவுகளாலும் கொள்ளைகளாலும் கலைகள் பெரும் பின்னடைவை எதிர்கொள்ள நேர்ந்தது.

அவ்வாறு இடம் பெயர்ந்த கலைஞர்கள் தமது நிலம் விட்டுப் புதிய சூழலில் தங்கள் வாழ்க்கையைப் புதுப்பித்துக் கொண்டனர். அவர்களது ஓவியக்கலை அந்த மண்ணின் கலை பாதிப்புகளுடன் கலந்து புத்துயிர் பெற்று, புதிய தோற்றத்துடன் உலவத் தொடங்கியது. குறிப்பாக, சிந்றோவியப் பாணியில் 'பஸோலிகாங்ரா' ஓவிய வழியின் பாதிப்புகள் அழுத்தமாகவே இடம் பெற்றன.

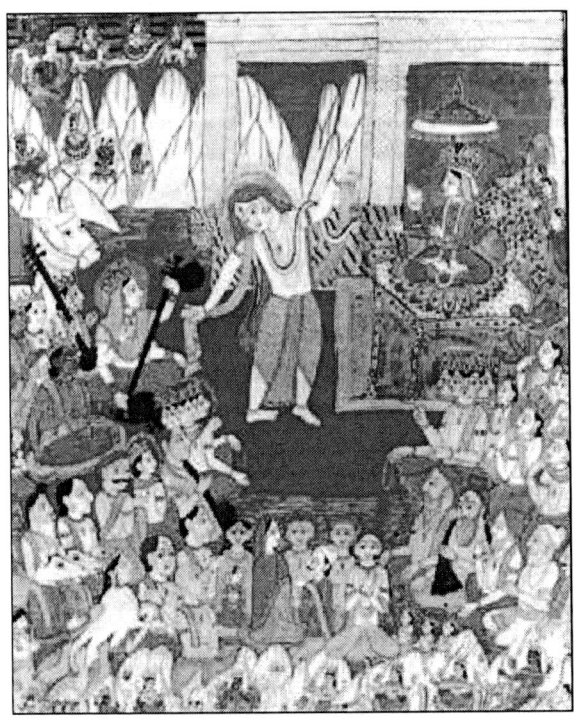

சபையில் நடனமாடும் சிவன்
(காஷ்மீர் சுவடி ஓவியம்)

இஸ்லாமியக் கலைஞர்களில் 'முஹம்மத் ஹாசன்' (Muhammad Hassan) என்பவர் மாமன்னர் அக்பரின் அரசவையில் இடம்பெற்று, எழுத்துகளை வடி வமைப்பதில் (Calligrapher) ஒரு சிறப்பை எட்டினார். மன்னர் அவரது வித்தகத்தைப் பாராட்டி அவருக்கு 'ஜரின் கலம்' (Zarin Qalam) என்னும் பட்டம் கொடுத்துச் சிறப்பித்தார். 'ஜரின் கலம்' என்பதன் பொருள், 'தங்க எழுதுகோலைத் திறமையாகக் கையாள்பவன்' என்பதாகும். பிறவியிலேயே தனக்கு இருந்த ஆர்வத்தின் காரணமாக, தனது கலைத்திறமையுடன் கற்பனையையும் சேர்த்து, இந்த வகைக் கலையில் அவர் நிகரில்லா பெருமை பெற்றார். தன் நிலம் சார்ந்த நாணல் புல்வகை அவருக்கு எழுதுகோலாகப் பயன்பட்டது. அழிக்க முடியாத மசி கொண்டு எழுத்துகளை வடிவமைத்தார். அவை இன்றளவும் புத்தம் புதியதாக, கண்களுக்கு விருந்தளிக்கின்றன.

17 ஆம் நூற்றாண்டின் இறுதிப்பகுதியிலும், 18 ஆம் நூற்றாண்டின் தொடக்கத்திலும், மதமாற்ற அச்சம் காரணமாகப் பல காஷ்மீர் அந்தணர் குடும்பங்கள் காங்ரா பள்ளத்தாக்கு நோக்கிப் பயணப் பட்டன. பண்டிட் ராஜநாகா அந்தணர் குடும்பத்தின் சந்ததிகள் (அவர்கள் 'ரஸ்டான்' என்றும் 'ரைனா' என்றும் அறியப் படுவார்கள்) ஹிமாலய பகுதிகளில் முற்றிலுமாகப் பரவி, ஓவிய வளர்ச்சியில் ஒரு புதிய தடம் அமைத்து வெற்றி கண்டார்கள். பண்டிட் சேவு (சிவ்) ரைனா என்னும் ஓவியன்தான் இதன் தொடக்கமாகக் காணக்கிடைக்கிறான். 1660-ல் மதமாற்ற அச்சத்தால் அவன் காஷ்மீரை விட்டு வெளியேறி, குலேர் பகுதிக்கு இடம்பெயர்ந்தான். அப்போது அங்கு ராஜா துலிப் சிங், விக்ரம் சிங் மன்னர்கள் ஆட்சியிலிருந்தனர். அங்குதான் அவன் ஓவியத்தில் ஒரு புதிய வழியை அறிமுகப்படுத்தினான். அது பின்னர் 'காங்ரா பாணிக்கு வித்திட்டது' என்று கூறுவர் வல்லுநர். அவனது இரண்டு மகன்களில் 'நைன் சுக்' மூத்தவன்; 'மானகு' (அல்லது 'மானக்') இளையவன். தந்தையின் கலை முதிர்ச்சியில் உருவாகிய அவ்விருவரும், பின்னர் அவர்களது வழித் தோன்றல்களுமாக அறுபடாத ஒரு கலைப்பாதையில் 200 ஆண்டுகள் பயணித்து, 'ஐஸ்ரோடா', 'பசோலி', 'குலேர்', 'ஜம்மு', 'சம்பா', 'நூர்புர்' 'காங்ரா' என்று அதன் அனைத்துப் பகுதிகளிலும் பரவி, 1658 முதல் 19 ஆம் நூற்றாண்டின் இறுதிவரை பல்வேறு மன்னர்களின் அரசவைகளில் ஓவியங்கள் படைத்து முகலாய ஓவியப் பாணிக்குப்பின் தொய்ந்த அதற்குப் புத்துயிர் கொடுத்தார்கள்.

சிற்றோவியங்கள் படைப்பது குடும்பத்தின் குலத் தொழிலாகவே வளர்ந்தது; மற்ற நிலங்களைப்போல. அதன் உத்தி, அணுகுமுறை, பாணி போன்றவை குடும்பத்துக்குக் குடும்பம் வேறுபட்டது. ஆனாலும், அவற்றைக் காலத்தின் பொது இழை ஒன்றிணைத்தது. ஓவியர்கள் ஒரு குழுவாகவும் இயங்கினார்கள். ஒரே ஓவியத்தில் வண்ணங்கள் தீட்டுவதை ஒருவரும், உருவங்கள் வடிவங்களைக் கோடுகளால் வரைவதை மற்றொருவரும், ஓவியத்தைக் கட்டும் எல்லையை அலங்காரமாக அமைப்பதை இன்னொருவருமாக இணைந்து படைப்பது நிகழ்ந்தது. அஜந்தா குகை ஓவியங்கள் படைத்த காலத்திலிருந்து இந்தக் குழு இயக்கம் தொடர்ந்து வரும் ஒரு வழிமுறைதான். அண்மைக் காலத்தில்தான் (அதாவது மேலை ஓவியப்பாணி பாதிப்பின் காரணமாக) இது கைவிடப்பட்டது. இன்று ஓவியன் தனதான ஒரு உலகில் தனக்கேயான ஒரு வண்ண

மொழியில், தனித்துப் பயணிக்கிறான். அதன் பயனாக, அவன் தனிப்பட்டுப் போவதும் தவிர்க்க இயலாததாகிவிட்டது.

காஷ்மீர் சிற்றோவியங்களில் கோடுகளில் காணப்படும் இலாகவம் நிறைந்த மென்மை, அவை பரந்த தளத்தில் அமைந்த பேருருவங்களை அணைத்தவிதம், இதமான விகிதத்தில் தேர்ந்தெடுக்கப் பட்ட வண்ணக் கலவைகள் விழிகளை உறுத்தாத விதமாக அமைந்தது போன்றவை அதன் சிறப்பம்சங்களாகும். Dr.A.K.Sing அவர்களின் கூற்றுப்படி, ஓவியத்தில் நங்கையின் முக அமைப்பு 'முட்டை வடிவமாகவும், கொழுத்த கன்னக் கதுப்புகளும், இரட்டை முக வாயும், நீண்டு வளைந்த நாசியும், மேலும் கீழும் சம அளவிலான உதடுகளும், வில்லொத்த நுதலும், வாதாமி பருப்பின் வடிவைக் கொண்ட விழிகளும்' கொண்டவையாக விளங்கியது. ஓவியத்தின் பின்புலமும் முன் புலமும் ஒன்றுக் கொன்று இசைவானவிதத்தில் பிரிக்கப்பட்டன. ஓவியத்தைக் கட்டிய அலங்கார அமைப்பில் தங்கம் இடம் பெற்றது. உயர்ந்த கற்களும் பதிக்கப்பட்டன. இது, காஷ்மீர பாணி ஓவியங்களில் காணப்படும் கவனத்துக்குரிய உத்தியாகும்.

ஆனால், கலை வல்லுநர், வரலாற்றுப் பண்டிதர் போன்றோர் இதற்குரிய இடத்தை உறுதிப்படுத்தாமல் அலட்சியம் காட்டியதால், காலம் சார்ந்த அதன் வளர்ச்சியை முடிவு செய்ய இயலாமல் போய்விட்டது.

●●●

12. தட்சிண சிற்றோவியங்கள்

இந்தியாவின் தட்சிணப் பகுதி என்பதில் ஆந்திரம், கர்நாடகம் இரண்டும் அடங்கும் (தமிழ் நிலமும் கேரளமும் அத்துடன் சேர்த்துப் பேசப்படுவதும் உண்டு). அதன் வட பகுதியில் சிற்ப/ஓவியக் கருவூலமாகத் திகழும் அஜந்தாவும் எல்லோராவும், தென்பகுதியில் லேபாக்‌ஷி சுவர் ஓவியங்களும், அங்கு இஸ்லாமிய மன்னர்களின் ஆட்சி நிலை கொள்வதற்குப் பல நூற்றாண்டுகளுக்கு முன்பே சிறப்புடன் விளங்கின. ஓவியங்களுடன் கூடிய சமணமத அறவுரைகளைக் கொண்ட ஓலைச் சுவடிகளும் அப்போது நடைமுறையில் இருந்தன. சமணர்களும், பௌத்தர்களும், இந்துக்களும் தங்கள் தொழும் இடங்களில் 'கலம்காரி' ஓவியங் களைத் தொங்கவிட்டனர். ஓவியத்துக்கு அங்கு குறைவே இல்லை.

கி.பி.1320-ல் டில்லி சுல்தான் துக்ளக், முதல் முறையாக தட்சிணத்தில் தனது ஆட்சியை விரிவபடுத்தினான். பின்னர் சுல்தான் ஆட்சி கோல் கொண்டா, பீஜப்பூர்,

பீடார் என்னும் மூன்று நகரங்களை மையமாகக் கொண்டு வளர்ந்தது. பின்னர், டில்லி முகலாய ஆட்சியிலிருந்து விடுபட்டு அவை, தனித்தனி அரசுகளாக நிலைகொண்டன. கி.பி. 1565-ல் இம் மூன்று அரசும் ஒன்று கூடி, அப்போதைய மிகப் பெரிய தட்சிண அரசான விஜயநகர ஆட்சியை முடிவுக்குக் கொண்டு வந்தன. அப்போது சிறைப்பிடிக்கப்பட்ட பல இந்து ஓவியர்களைத் தங்களது அரசவைகளில் இருத்திக்கொண்டன.

தட்சிண சுல்தான்கள் ஷியா பிரிவு முசல்மான்கள். சாவித் அராபிய கலாசாரம் அங்கு பின்பற்றப்பட்டது. முகலாய வம்சம் சன்னி பிரிவு. கிழக்கு ஈரான், மத்திய ஆசியாவின் பாதிப்பும் கலாசாரமும் அங்கு இருந்தது. தட்சிண சுல்தான்கள் துருக்கி, பாரசீக நாடுகளுடன் வர்த்தகம் செய்தனர். இது அரபிக் கடல் பகுதியில் இருந்த இந்தியத் துறைமுகங்களினூடாக நிகழ்ந்தது. அந்த நாடுகளுடன் திருமணங்கள் மூலம் உறவுகள் ஏற்பட்டன. அரசகுமாரிகள் தங்களுடன் ஓவியர்களையும் இந்தியாவுக்குக் கூட்டி வந்தனர். இதனால், சுல்தான் அரசவை ஓவியங்கள் பாரசீக ஓவியப்பாணியின் கட்டமைப்பும், வண்ணக் கட்டுக் கோப்பும் கொண்டதாக அமைந்தன. இது டில்லி முகலாய ஓவியப் பாணியிலிருந்து விலகி, ஒரு புதிய வழியைத் தோற்றுவித்தது. கி.பி.1565-க்குப் பின்னர், அவற்றில் தென் இந்திய ஒளிரும் வண்ணங்கள் இடம் பெறத் தொடங்கின.

கோல்கொண்டாவை 1527 முதல் 1687 வரை குதுப்ஷா வம்சம் ஆட்சி செய்தது. பாரசீக நாட்டுடன் கோவா துறைமுகம் வழியாகக் கடல் வழியாகவும், நிலவழியில் ஒட்டகங்கள் மூலமாகவும் அது வர்த்தகம் செய்தது. இரும்பு, பருத்தி ஆடை, கலம்காரி ஓவியத் துணிகள் அங்கு மிக விரும்பி வாங்கப்பட்டன. 17ஆம் நூற்றாண்டில் அங்கு தங்கச்சுரங்கம் கண்டுபிடிக்கப்பட்ட பின், வைரங்களும் வர்த்தகத்தில் இடம் பெற்றன. இதனால் கோல் கொண்டா அரசு மிகுந்த செல்வச் செழிப்பு கொண்டதாக வளர்ந்தது. இவையெல்லாம் அங்கு படைக்கப்பட்ட ஓவியங்களில் பிரதிபலித்தன. பொன்னும், பலவித உயரிய அணிகலன்களும் பூட்டியவாறு பெண்கள் அவ்வோவியங்களில் உலா வந்தனர். சுல்தானின் ஆட்சியில் இந்துக்களின் விகிதாசாரம்தான் அதிகம் என்றாலும், மன்னரின் மத நல்லிணக்கக் கொள்கையால் பாரசீக இந்திய கலப்பின ஓவியப்பாணி அங்கு தோன்றி வளர்ந்தது.

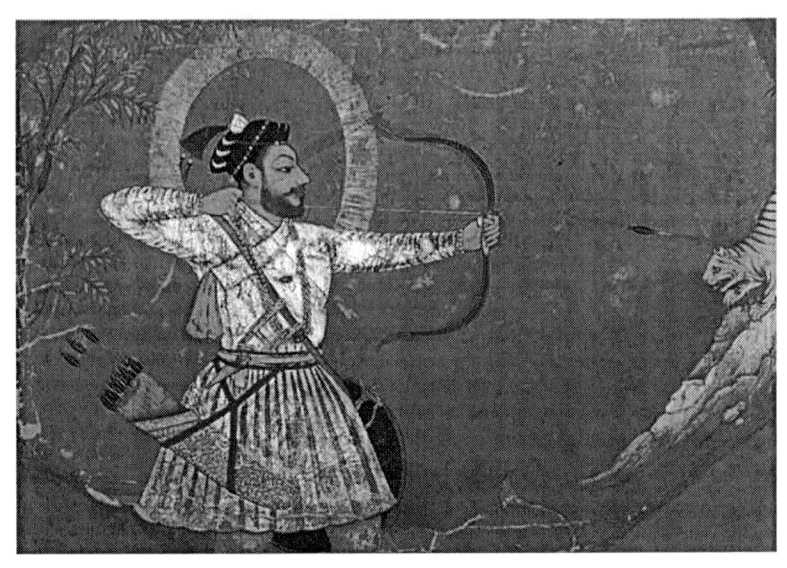

தட்சின ஓவியம் - பீஜப்பூர் சுல்தான் ஆதில் ஷா
புலியை வேட்டையாடும் காட்சி, 1680

தட்சின சிற்றோவியங்கள், கோல்கொண்டா (1700 - 1750)

பீஜப்பூர், கோல் கொண்டா ஆகிய இரண்டு நகரங்களிலும் ஓவியக் கலை வளம்பெற்று செழித்தது. ஆனால், பீடார் ஓவியர்கள் மெல்லப் பின்தங்கிப் போனார்கள். கி.பி.1689-ல் முகலாய மன்னர் ஔரங்கஜீப் ஆட்சியில் பீஜப்பூர், கோல் கொண்டா அரசுகளின் ஆட்சி முடிவுக்கு வந்தன. தான் அரச குமாரனாக இருந்தபோது ஔரங்கஜீப் ஔரங்காபாத் என்னும் ஒரு நகரத்தைத் தோற்றுவித்து அங்கு நிலைகொண்டு தட்சிணப் பகுதியின் ஆட்சிப் பொறுப்பில் இருந்தார். சிலகாலம் அங்கும் அரசவையில் ஓவியம் இருந்தது. ஆனால், விரைவிலேயே இல்லாமற் போனது.

தட்சிண ஓவியங்களில் வளமையும் செழிப்பும் பிரதிபலித்தாலும் செய் நேர்த்தி என்பது குறைவாகவே இருந்தது. பாரசீக புராணக் கதையான 'தாரிப்ஃ -இ-ஹுசேன் ஷாஹி' (Tarif E-Hussein Shahi) ஓவியங்களுடன் கூடியது. அதில் தட்சிண நிலத்தின் முந்தைய படைப்பான 'நிமத் நாமா' (Nimat Nama) என்னும் நூலில் காணப் படும் ஓவியங்களின் பாதிப்பு மிகுதியாகக் காணப்படுகிறது.

தட்சிண சுல்தான் அரசவை ஓவியங்களின் கருப்பொருள், முகலாய அரசவை ஓவியங்களின் கருப்பொருள்போல வரலாறு சார்ந்ததாகவோ அரசவை நிகழ்வுகளை விவரிப்பதுபோலவோ இருக்கவில்லை. மாறாக, காதல் கவிதைகள், 'ராகமாலா' அல்லது மன்னரின் உருவங்கள் என்பதாக இருந்தது. அவை (portraits) மிகுந்த கம்பீரமும் இந்தியச் செழிப்பின் அங்கமும் கொண்டவையாக இருந்தன.

பீஜப்பூரில் ஆட்சிசெய்த மன்னர் இப்ராஹிம் அடில்ஷாவின் அரசவையில் 'ராகமாலா' தொடரோவியங்கள் படைக்கப்பட்டன. அவற்றில் 'கர்நாடக ராகங்கள் ஓவியமாக்கப்பட்டன. ஏனைய 'ராகமாலா' ஓவியங்களில் இந்துஸ்தானி ராகங்கள்தான் இடம்பெற்றன. அதுபோலவே, ஜோதிடக் கலையை விளக்கும் 'நுஜூம் அல் உலும்' (Nujum Al Ulum) என்னும் பாரசீக மொழி நூலில் அவற்றுக்கு விளக்கங்களாக ஓவியங்கள் இடம் பெற்றன. அது கி.பி.1575-ல் எழுதப்பட்ட நூலின் மறுவடிவம்தான். தட்சிணபாணி ஓவியங்கள் இந்த நூலுக்கு எழிலூட்டுகின்றன. இவை இரண்டுமே மன்னர் இப்ராஹிம் அடில்ஷாவின் விருப்பத்தின் பேரில்தான் ஓவியங்களாயின. மன்னரே சிறந்த ஓவியராகவும் இசையைப் பேணியவராகவும் விளங்கினார்.

17 ஆம் நூற்றாண்டின் இறுதிப் பகுதியில் கோல்கொண்டா தொடங்கி வைத்த அந்த ஓவியப் பாணியை, ஹைதராபாத் ஆட்சி

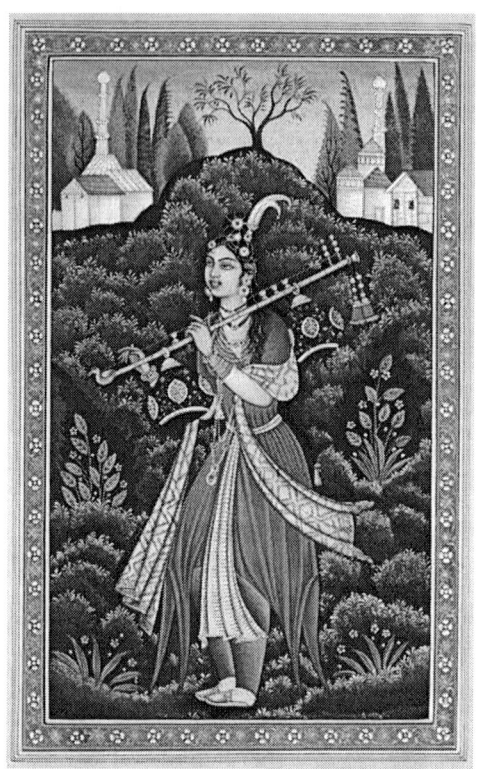

தட்சிண சிற்றோவியம் - 'யோகினி'

எடுத்துச் சென்றது. ஆனால் மெள்ள மெள்ள அவற்றின் வீரியம் குன்றிக் கரைந்து, இல்லாமல் போனது அப்பாணி.

தட்சிண சிற்றோவியங்களில் 'யோகினி'

17-18 ஆம் நூற்றாண்டின் தட்சிண நிலச் சிற்றோவியங்களில் நமக்குக் காணக்கிடைக்கும் பெண் வடிவம் கலைநயம் மிக்கதாகவும் மிகவும் நுட்பமாகவும் உள்ளன. மிக நேர்த்தியான உடையணிந்த இப்பெண்கள் இளமையும் அழகும் வசிகரமான முகமும் கொண்டவர்களாகக் காணப்படுகின்றனர். இந்த ஓவியங்களில் அவர்களின் கேசம் மிக அலங்காரமாக முறுக்கப் பட்டு கொண்டையாகக் கூம்பி நிற்கிறது. மயில் இறகு உச்சியை அலங்கரிக்கிறது. அவர்கள் தங்கள் கைகளில் திரிசூலம் அல்லது

ஒற்றைத் தந்தி இசைக் கருவி அல்லது மயில் இறகினால் ஆன நீண்ட விசிறி வைத்திருக்கிறார்கள். அழகிய வேலைப்பாடுகள் கொண்ட மேலங்கியும் இடையிலிருந்து உடலைப் பிடிக்கும் குழாய் அங்கியும் (பைஜாமா) அணிந்திருக்கிறார்கள். வெள்ளி, தங்க சரிகை நூலிழையால் உண்டாக்கப்பட்ட பூ வேலை பாடமைந்த மெல்லிய துணியை இடையில் சுற்றிக் கட்டியிருக்கும் அவர்கள் பலவித மணிமாலைகளையும் கல்பதித்த நகைகளையும் ஏராளமாக அணிந் துள்ளனர். இவ்வகை ஓவியங்களின் பின்புலம் பெரும்பாலும் பசுமை மிகுந்த இடையர் வாழும் நிலப்பகுதியா யிருக்கிறது. இந்த ஓவியங்களில் இவர்களைத் தவிர வேறு மனிதர்கள் காணப்படுவது அரிது. இவர்களின் சீடர்களாகப் பெண்கள் காணப்படுவது உண்டு.

இந்தப் பெண்கள் யார்? யாரை நமக்கு அடையாளம் காட்டுகிறார்கள்? இந்த ஓவியங்களைப் படைத்த ஓவியர்கள் யார்? இவ்வாறான சில கேள்விகள் நம்முன் இந்த ஓவியங்களைக் காணும்போது எழுகின்றன. வரலாற்று வல்லுநர்கள் இந்த ஓவியப்பெண்டிரை 'யோகினி' என்றே குறிப்பிடுகின்றனர்.

• • •

13. திபெத் தங்க்கா ஓவியங்கள்

இந்திய வட எல்லையில் இருக்கும் லடாக் பகுதியிலும் இமாச்சலப் பிரதேசத்தில் சில பகுதிகளிலும் திபேத்திய புத்த மதத்தைப் பின்பற்றுவோராலும் அகதிகளாக இங்கு வந்து வாழ்ந்து வரும் திபேத் மக்களாலும், தங்கள் மதம் சார்ந்து நிகழும் வழிபாட்டின் போது வணங்குவதற்கென்றே படைக்கப்படுபவை, தங்க்கா துணி ஓவியங்கள். அவை ஆழ்ந்து சிந்தித்துப் பெறும் அனுபவத்துக்கு ஒரு வழிகாட்டி போல, புத்தரின் படிப்பினைகளை ஓலைச்சுவடிகளில் சொல்லி யுள்ளதற்கு முற்றிலும் தொடர்புடையதாகவும், கடவுள் பற்றின ஓவிய விளக்கங்களாகவும் பயன் பட்டன. அவ்வோவியங்கள் அவர்களுடைய வழிபாட்டுத்தலங்களில் உள்ள (Monastic shrines) சுற்றுச்சுவர்களிலும் வழிபாட்டு மேடையிலும்

வழிபட வருவோருக்காகத் தொங்கவிடப்பட்டன. தங்க்கா ஓவியங்களில் காணப்படும் வடிவங்கள் இந்திய ஓவியப் பாணியிலிருந்து பெறப்பட்டன. சீன ஓவியப் பாணியிலிருந்து அவர்கள் இயற்கையை விழி வழி அனுபவமாக ஓவியமாக்கக் கற்றுக் கொண்டனர். அவர்கள் இந்த இரண்டு பாணிகளையும் ஒருங்கிணைத்து ஒரு புதிய கவர்ச்சியான பாணியில் ஓவியங்கள் தீட்டினார்கள்.

கித்தானும் ஓவியமும்

தங்க்கா (Thangka) ஓவியங்கள் ஒரு சிக்கலான முப்பரிமாணம் கொண்டவை. அவை வண்ணங்கள் கொண்டு தீட்டப்பட்டன; நூலும் ஊசியும் கொண்டும் (Embroidered) உருவாக்கப்பட்டன. பின்பு அவை நெசவு செய்யப்பட்ட துணியின் மீது தைக்கப் பட்டன. ஓரங்கள் தோல் கொண்டு கடினப்படுத்தப்பட்டன. ஓவியத்தின் மேலும் கீழும் நீண்ட மரஉருளைகள், மரஆணிகள் கொண்டு பொருத்தப்பட்டன. கீழ் உருளையின் இரு முனைகளிலும் உலோகக் குமிழ்கள் அலங்காரமாகப் பொருத்தப்பட்டன. ஓவியத்தின் மேலிருந்து ஓவியத்தைப் பாதுகாக்கும்விதமாக ஒரு பட்டுத்துணி தொங்கவிடப்பட்டது. ஓவியத்தை தாங்கிய பின்புறத் துணி (Mounted Cloth) மிகுந்த வேலைப்பாடுகள் கொண்டதாக இருந்தது.

கித்தான் அமைக்கும் செயல்முறை

நார் இழை கொண்டு பின்னப்பட்ட துணிப்பரப்பில் தாளை ஒட்டி, நாற்புறமும் சட்டத்தில் இழுத்துக்கட்டி, பொடிசெய்யப்பட்ட சீமைச் சுண்ணாம்புடன் பசை கலந்து தாளின் மீது பூசுவார்கள். அது நன்கு உலர்ந்தபின் கிளிஞ்சல் கொண்டு தேய்த்துப் பளபளப்பு ஏற்றுவார்கள். பின்னர் ஓவியர்கள் ஒரு குழுவாக (ஓவியனும் அவரது சீடர்களும்) செயற்படுவார்கள். உருவங்களைக் கறுப்பு அல்லது சிவப்பு வண்ணத்தில் வரைந்து எந்தெந்தப் பரப்பில் என்ன என்ன வண்ணம் வரவேண்டும் என்பதை குரு குறித்துக் கொடுப்பார். வண்ணங்களை உணர்வுகளுடன் தொடர்ப்படுத்தியே அவர்கள் பயன்படுத்தினர்; உருவங்களைத் தீட்டினார். வெண்மை எப்போதும் அமைதி, பிறர்படும் துயர் கண்டு மனம் வருந்துதல் என்பதையே எங்கும் அடையாளப்படுத்தியது. அவ்வாறே, பச்சை வண்ணம், இளமையையும், இயக்கத்தையும் சொல்லப் பயன்பட்டது. அவர்கள் காய்களிலிருந்தும் கனிமப் பொருள்களிலிருந்தும்

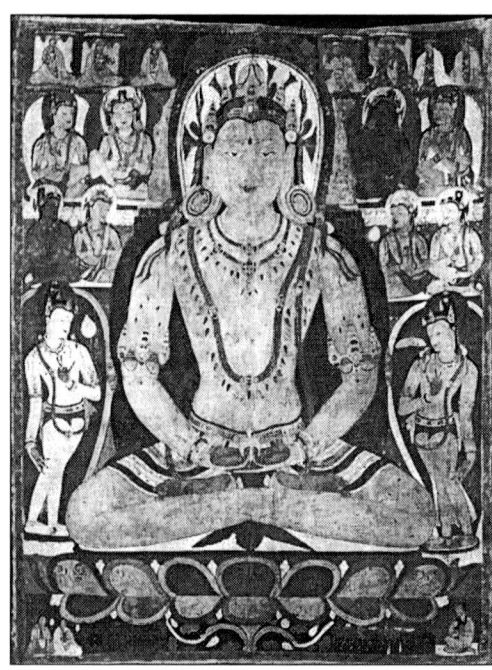

12ம் நூற்றாண்டு
தங்கா ஓவியம் -
அமிதாப புத்தர்

17ம் நூற்றாண்டு
தங்கா ஓவியம் -
கூஹ்யசமாஜ
அக்ஷோப்யவஜ்ரா

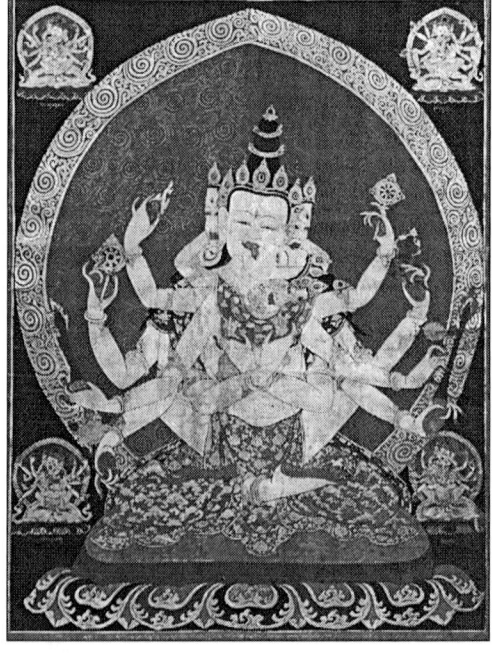

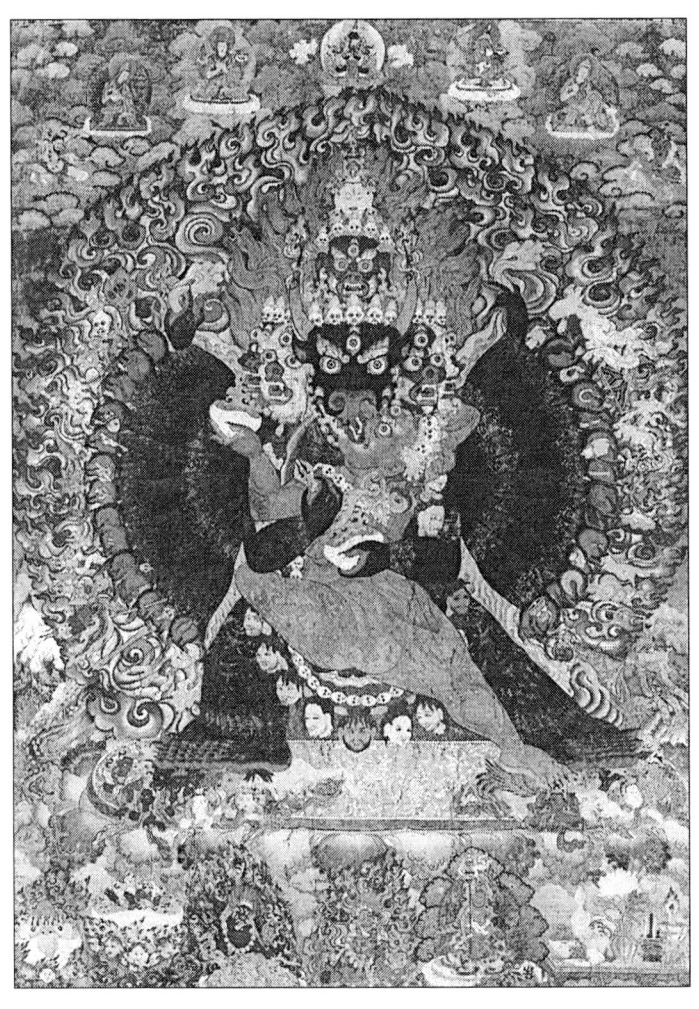

தங்கா ஓவியம் - வஜ்ரபைரவர்

வண்ணங்களை உண்டாக்கிக்கொண்டனர். மரப்பிசினை அதனுடன் கலந்து, நீர் கொண்டு குழைத்துக் கொண்டு அவை தீட்டப்பட்டன. முடிவில், கலப்படமற்ற சுத்த தங்கப் பொடியை, தேர்ந்தெடுக்கப் பட்ட இடங்களில் தீட்டி ஓவியங்களைப் பூர்த்திசெய்தார்கள். தங்கா ஓவியங்கள் சதுரமான அல்லது செவ்வக அமைப்பில் மட்டுமே படைக்கப்பட்டன. அளவிலும் பெரியதாகவே அமைந்தன.

ஓவியர்களின் பெயர் இல்லாமலேயே படைக்கப்பட்ட அவ்வோவியங்களில் பின்பற்றப்பட்ட உத்தி, வண்ணங்கள் இடம் கொண்ட விதம், உருவங்களின் வடிவங்கள் போன்றவை எவ்வித மாற்றமுமின்றித் தொடர்ந்து பின்பற்றப்பட்டன. என்றாலும், அடிப்படை ஓவியம் தீட்டும்முறை, நிலம், ஓவியனின் திறமை, தங்கம், வண்ணங்கள் போன்ற பொருள்வாங்கும் நிதி நிலை ஆகியவற்றைச் சார்ந்து மாறுபட்டன. ஓவியனின் கற்பனை அவற்றில் அநேகமாக இருக்கவில்லை. முன்பே துறவிகளால் முடிவு செய்யப்பட்ட வடிவங்கள், அவற்றுக்கான வண்ணத் தேர்வுகள், ஓவியத்தின் கட்டமைப்பு போன்றவற்றை அடியொட்டியே ஓவியர்கள் அவற்றைப் படைத்தனர். அவர்கள் அங்கு வெறும் கருவியாகத்தான் செயற்பட்டனர். அது போலவே ஓவியத்தைத் துணியில் வைத்துத் தைத்த தையல்காரர்களுக்கும் ஓவியர்களுக்கும் அறிமுகமோ தொடர்போ இருக்கவில்லை. எப்போதேனும் வெகு அரிதாக, ஒரு கற்றறிந்த துறவி தனது அனுபவத்தையும் அது பற்றிய விளக்கங்களையும் சொல்ல ஓவியத்துக்கு ஒரு புதிய வடிவம் கொடுப்பதுண்டு. அரிதாகச் சில ஓவியங்களில் ஓவியனின் கையெழுத்துக் காணக் கிடைப்பதும் உண்டு.

ஓவியங்களைத் தாங்கிய துணி (Textile Mountings) ஓவியத்துக்கு ஈடான கவனம் பெற்றது. ஆனால், அதற்கான துணியைத் தேர்ந்தெடுத்தது ஓவியனா, தையல்காரரா, அல்லது ஓவியம் தீட்டப் பொருள் கொடுத்த ஆர்வலரா என்பன போன்ற விவரங்கள் கிடைப்பதில்லை. ஓவியம் படைக்கப்பட்ட நிலத்திலிருந்து இல்லாமல் வேறு நிலப்பகுதியிலிருந்தும் அந்தத் துணிகள் பயன்படுத்தப்பட்டன. நலிந்த துணிகள் நீக்கப்பட்டு புதிய துணிகள் ஓவியங்களை அலங்கரித்தன. இதனால் ஓவியத்துக்கும் அவற்றைத் தாங்கும் துணிக்கும் இருந்த கால ஒற்றுமை தொலைந்து போனது.

தங்கா ஓவியங்களில் காணப்படும் உருவங்கள் பற்றின நுணுக்கமான விவரங்கள் அவற்றைக் கூர்ந்து கவனித்தால் தெரிய வரும். வண்ணம் உதிர்ந்த இடங்களில் வண்ணம் பற்றின தேர்வையும் படிக்க

முடியும். உருவங்களின் பெயர்களும் நிகழ்ச்சிகளின் விவரங்களும் கூட எழுதப்பட்டிருக்கும். ஆனால் இவையெல்லாம் ஓவியன் தனது சீடர்களுக்குக் கொடுத்த உதவிக் குறிப்புகள்தான். பார்வை யாளனுக்கானவை அல்ல. ஓவியங்களை மீண்டும் மீண்டும் தீட்டிப் புதுப்பிப்பது நிகழ்ந்ததால் இன்று அவ்வோவியங்களில் பார்வையாளன் காணும் வண்ணங்கள் ஓவியன் முதன் முறையாகத் தீட்டிய வண்ணமாக இருக்க முடியுமா என்பது ஐயத்துக்கு உரியதுதான்.

ஓவியங்களின் சிதைவுகளுக்கான சில காரணங்கள்

பல சமயங்களில் ஓவியங்கள் நீரின் காரணமாகச் சிதைவுற்றன. யாக் எருமைத் தோலிலிருந்து பெறப்படும் பசை கொண்டுதான் வண்ணங்களைக் குழைத்தனர். ஆனால், அப்பசை நீரில் கரையும் தன்மை கொண்டது. எனவே, ஓவியத்தில் வண்ணம் கரைந்து அதற்கு முன்பாகத் தீட்டிய வண்ணம் வெளிப்பட ஆரம்பித்தது. சில சமயங் களில் இவ்வித நீரின் பாதிப்பு, விளக்குப் புகை படிந்த தடம், வத்திகள் எரிந்து உதிரும் துகள் ஓவியங்களில் ஒட்டிக் கொள்வது போன்றவை ஓவியத்தில் முடிவாகப் பூசப்பட்ட வண்ணத்தை (Final Shade) பாழ் செய்துவிடுகின்றன.

ஓவியங்களின் சிதைவுக்கு இன்னொரு காரணம் துறவிகள் அவற்றைத் தங்கள் பயணத்தின்போது கூடவே எடுத்துச் சென்றது. புத்தத் துறவிகள் அவற்றை நெடும் பயணங்களின்போது தங்களுடன் எடுத்துச் சென்றனர். ஆங்காங்கு தண்டு இறக்கிக் கூடாரங்கள் அமைத்து (Camping) இந்த ஓவியங்களைப் பிரித்துக் கூடாரங்களைச் சுற்றித் தொங்கவிட்டு அங்குள்ள மக்களுக்கு மதச் சொற்பொழிவுகள் நிகழ்த்தினார்கள். இவ்வாறு ஓவியங்களைத் தொடர்ந்து சுருட்டுவதும், பிரிப்பதும் அவற்றைச் சிதைவுறச் செய்தன. முறைகேடான கையாளலும் ஈரம் படிந்த சுவர்களில் அவற்றைத் தொங்கவிடுவதும் தொடர் நிகழ்வாக இருந்தது. வருடத்தில் சில குறிப்பிட்ட வழிபாட்டு தினங்களில் அளவில் பெரிய ஓவியங்கள் புகை படிந்த ஈரமான ஆலயச்சுவர்களில் தொங்கவிடப்பட்டன. பின்னர் அவை காற்றோட்டம் அற்ற தகரப் பெட்டிகளில் சுருட்டிப் பத்திரப்படுத்தப்பட்டன. இதனால் ஓவியங்களில் காளான் முளைத்து அவை நைந்தன. அந்தத் தகரப் பெட்டிகள் எலி போன்ற உயிரினங்களிடமிருந்து ஓவியங்களைப் பாதுகாக்கும் விதத்தில் அமைந்தவை மட்டுமே.

ஓவியங்களின் கட்டமைப்பும் கருப்பொருளும்

தங்கா ஓவியங்கள் புத்தரையும் மானுட வாழ்க்கைச் சுழற்சியையும் கருப்பொருளாகக் கொண்டு படைக்கப்பட்டன. அவை மண்டலங்கள் என்று அழைக்கப்பட்டன. மண்டலம் என்பது தாந்திரிக யோகாவின் செயல் மற்றும் நிகழ்வு என்னும் இரண்டு பகுதிகளை அடக்கியது. தியானத்தில் மண்டலம் ஒரு ஊர்திபோலச் செயல்பட்டு தியானம் செய்பவரை மண்டலத்தின் மையத்தை நோக்கிப் பயணம் செய்ய உதவுவதாக அமைந்துள்ளது. எல்லா மண்டல அமைப்புகளும் வடிவியல் சார்ந்ததாகவே இருக்கும். பல திறப்பட்ட வட்டங்களும் சதுரங்களும் கொண்ட அமைப்புகள் மிகுந்த பரிசீலனைக்குப்பின் முடிவு செய்யப்பட்டு ஓவியப் பரப்பில் இடம் பெறும். காண்போரை அவை ஓவியத்தின் ஓரங்களிலிருந்து மையப்பகுதிக்கு இழுத்துச் செல்லும். குழப்பமான வாழ்க்கைச் சுழற்சியிலிருந்து விலகி உன்னதமான பேரமைதி குடிகொண்டிருக்கும் மையப் பகுதியை நோக்கிப் பயணிக்க அது துணை செய்யும்.

ஓவியத்தில் காணப்படும் முதல் வட்டம் பிறப்பு இறப்பு தொடர்பானது. மறு பிறவியை மையக்கருத்தாகக் கொண்ட அது வாழ்க்கையின் மூன்று நச்சுகளை உள் வட்டங்களாகக் கொண்டிருந்தது. அறியாமையின் சின்னமாகப் பன்றியும், அவாவின் சின்னமாகக் காக்கையும், பகைமையின் சின்னமாகப் பாம்பும் அவ்வட்டங்களில் சித்திரிக்கப்பட்டன. அதையடுத்த வட்டம், மனிதனின் ஆவியைப் பற்றிச் சொல்லுகிறது. ஆவிகள் அவ்வட்டத்தில் சுழன்று சுழன்று மறு பிறவி அடையக் காத்திருக்கின்றன. அந்த வட்டத்தின் பரப்பில் போதிக்கும் புத்தரின் உருவம் அமைந்துள்ளது. அம்மாதிரியான உருவங்கள் பல சுற்றிலும் இடம் பெற்றிருக்கும். வட்டத்தின் மேல் அச்சிலிருந்து வலஞ்சுழியாக, பெரிய உருவங்களாக அவை தீட்டப்பட்டிருக்கும். அசுரன், பசி கொண்ட பூதம், நரக உலகம் சார்ந்த கோர உருவங்கள், அச்சம் தரும் உயிரினங்கள், மனித இனம் என்று வரிசைப்படுத்தப்பட்டிருக்கும். இந்த முழுச் சுழற்சி வட்டத்தையும் 'மஹா காலா' என்னும் கடவுள் தாங்கிக் கொண்டிருப்பதாக ஓவியம் அமையும். பிரபஞ்ச வெளி உயிர்களின் மறுபிறவி, மனித ஆன்மா தியானத்தின் மூலம் இறைவனை அடைவது போன்ற செய்திகளைக் கொண்டவை அவ்வோவியங்கள். இந்த ஓவியங்களில் காணப்படும் பெண் தெய்வத்துக்குப் பெயர் 'தாரா'. இந்த உருவம் இரண்டுவிதமாகச்

சித்திரிக்கப்படுகிறது. ஒன்று பச்சை தாரா, மற்றொன்று வெண்மை தாரா.

சொன்று தங்க்கா பாதுகாப்பு மையத்தில் (Tsondru Thangka Conservation) அவை வெகு கவனமாகப் பாதுகாக்கப்பட்டு புதுப்பிக்கவும்படுகின்றன. அதுபற்றி அங்கு இருபத்து ஐந்து ஆண்டுகளாகப் பணிபுரியும் ஆன் ஷாஃட்டல் (Aan Shate), 'தங்க்கா ஓவியங்களைப் புதுப்பித்துப் பாதுகாப்பது என்பது மிகவும் சிக்கல் நிரம்பிய செயல். எடுத்துக்காட்டுக்கு, ஓவியத்தில் வண்ணம் உதிர்ந்த பகுதியில் காணப்படும் குறிப்புகளைக் கவனமாகப் படித்துப் புரிந்துகொண்டு பின்பே செயல்பட வேண்டும். சிறு தவறுகூட ஓவியத்தில் பெரும் மாற்றத்தை ஏற்படுத்தி விடமுடியும். அந்த ஓவியம் எந்த நிலப் பகுதியிலிருந்து வந்தது என்பதை அதன் அமைப்பின் மூலம் கண்டறிந்து, முறையான வண்ணக்கலவை பாணியைப் பின்பற்றிச் சிதைந்த பகுதியைச் சீர்செய்யவேண்டும். ஒற்றை ஓவியனின் படைப்புத்திறன் அவற்றில் இருப்பதில்லை. மாறாகப் பல்வேறு ஓவியர்களின் பங்களிப்பு என்பது பல கால கட்டங்களில் நிகழ்வதால் அவை தமது சுயத் தன்மையையும், அழகையும் இழந்து நிற்கின்றன' என்று பாதுகாப்பது பற்றிக் கூறுகையில் குறிப்பிடுகிறார்.

சாக்லி சிற்றோவியங்கள்

திபேத்திய சமய சமூகச் சடங்குகளில் பயன்படுத்தப்படும் பல்வகைப் பொருள்களில் சிற்றோவியங்களும் ஒன்று. அது அந்நாட்டு மொழியில் சாக்லி (Tsakli) என்று குறிக்கப்படுகிறது. அதிகார மாற்றம், மண்டலங்களின் உச்சாடனம், சமயப் படிப்பினைகளின் போது, சடங்குகளில் பயன்படுத்தும் பொருள்களுக்கு மாற்றாக, காட்சி வழி விவரிக்க, இறுதி யாத்திரை போன்ற பல்வித சடங்கு சார்ந்த நிகழ்ச்சிகளில் சாக்லி ஓவியங்கள் இடம்பெருகின்றன. இந்த ஓவியங்களின் கருபொருள் என்பது முதன்மைக் கடவுள் என்பதிலிருந்து விலகி, அவர்களால் நியமிக்கப்பட்ட துணைக் கடவுளர் என்று சடங்கின் தேவைக்குத் தக்கவாறு அமைந்துள்ளது. தங்க்கா ஓவியங்களில் ஏராளமான காட்சிகளும் விவரணைகளும் இடம் பெற்றிருக்கும் என்பதை முன்பே கண்டோம். ஆனால், சாக்லி ஓவியங்களில் ஒரு குறிப்பிட்ட செய்தியே கருப்பொருளாக அமைந்திருக்கும். அதைக் குறியீடாகவும் கொள்ளலாம். எடுத்துக் காட்டாக, ஒன்றில் மஹாகாலாவின் உருவம் இருந்தால், இன்னொன்றில் கபால ஓடு காணப்படும். தோராயமாக இத்தகைய

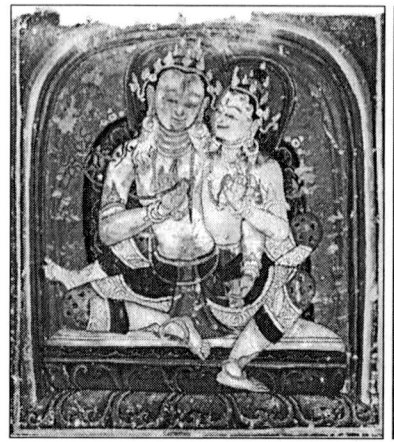 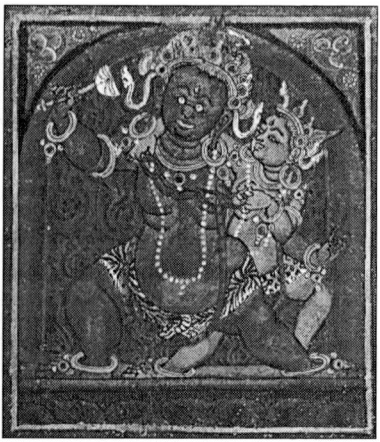

13-14ம் நூற்றாண்டு சாக்லி சிற்றோவியங்கள்

நூறு சிறு ஓவியங்களை ஒன்றுசேர்த்தால் அது ஒரு தங்க்கா ஓவியமாகி விடும். சாக்லி ஓவியங்கள் ஒரே அளவுடையதாக இருக்கும்; ஒரு சீட்டுக்கட்டின் அமைப்புபோல.

வழிபாட்டுத்தலத்தில் குழுமியிருப்போருக்கு அதை வழிநடத்தும் துறவி சாக்லி ஓவியங்களை விரல்களில் பற்றிக் கையை நீட்டிக் காண்பிப்பார். ஓவியங்கள் ஒரு நீண்ட கம்பில் தொங்கவிடப் பட்டும் காட்சிப்படுத்துவது உண்டு. பலநாள் தொடரும் சடங்கானால் சடங்கு மேடையில் ஓவியங்கள் தினமும் மாற்றப்படுவதும் நிகழும். அது அந்த நாள் சடங்குடன் தொடர்பு கொண்டதாக இருக்கும். புதிதாகக் கட்டப்படும் புத்த சமய வழிபாட்டுக் கட்டடத்தின் நான்கு மூலைகளிலும் தீய சக்திகளின் தீண்டுதலில் இருந்தும் அதைப் பாதுகாக்கும்விதமாக சாக்லி ஓவியங்கள் முறையாக ஆவாகனம் செய்யப்படும். நீண்ட பயணங்களின்போது உடன் எடுத்துச் செல்லவென்று காவு கீ (Gau) என்று அழைக்கப்படும் சிறு மண்டபத்தில் மந்திர உச்சாடனங்களுடன் அவை பதிக்கப்படுவதும் உண்டு. விழாக்கால ஊர்வலங்களில் சாலைகளில் காட்சிப்படுத்த முடியாத அரிய கற்கள், பிசாசின் உரித்த தோல் போன்ற வழிபாட்டுச் சின்னங்களுக்கு மாற்றாகவும் சாக்லி ஓவியங்கள் இடம் பெறுவது உண்டு.

மரணம், இறுதி யாத்திரை, உயிர் இவ்வுலகைவிட்டுப் பயணம் செய்து ஆவி உலகம் சென்றடையும் காலத்தில் அதற்கு வழித்துணையாகவென்று, சாக்லி ஓவியங்கள் இடம்பெறும்.

'பார்டோ' (Bardo) என்று அழைக்கப்படும் அந்தச் சடங்கு 49 நாட்கள் தொடரும். இறந்தவரின் இல்லத்திலோ சடங்கு நடத்தும் 'லாமா'வின் வீட்டிலோ ஆவியைக் குறிக்கும் கல் ஒன்று ஆவாகனம் செய்யப்படும். மரப்பலகையில் செதுக்கிப் படைத்த உருவத்தை ஒற்றை வண்ணத்தில் பதிவெடுத்து அதைக் கல்லுடன் வைத்து சடங்கு நிகழும். இறந்தவருடைய ஆவியாக அதைப் பாவித்து அதன் ஆவியுலகப் பயணத்தில் துணையாக இருக்கவும், தடை செய்யும் தீய சக்திகளை வெருட்டவும் பலவித வண்ண உருவங்களைக்கொண்ட சாக்லி ஓவியங்களை அங்கு காட்சிப் படுத்துவர். அவை பத்து முதல் எண்பதுக்கும் மேற்பட்டு இருக்கும். பொதுவாக, இவ்வித ஓவியங்கள் பல இமாலயத் தாள்கள் கொண்டு ஒட்டப்பட்ட கெட்டி அட்டையிலோ துணியிலோ பிரதி எடுக்கப்படும். மிக மெல்லிய இமாலய மைக்காவில் தீட்டப்பட்ட ஓவியங்களும் அரிதாகக் காணக் கிடைக்கும். ஓவியங்கள் இரு பலகைகளுக்கு நடுவில் அடுக்கப்பட்டுப் பாதுகாக்கப்படும். பயணத்தின் போதும் அவை எடுத்துச் செல்லப்படும்.

இவ்விதச் சடங்கு முறையில் சாக்லி ஓவியங்கள் இடம்பெறுதல் என்பதற்கான தடயங்கள் தொன்மையான இந்திய, சீன, தென் கிழக்கு நாடுகளில் இதுவரை கிடைக்கவில்லை. எனவே, இது திபேத் நிலத்துக்கு மட்டுமேயான சடங்கு என்று கொள்ளலாம். அங்கு இந்தச் சடங்கு எப்போது தொடங்கியது என்பதற்கான தடயங்கள் ஏதும் இல்லை.

தங்கா ஓவியங்களில் புத்த தேவியர்

திபேத், நேபாள நாடுகளில் பின்பற்றப்படும் புத்த மதம் சார்ந்த தங்கா ஓவியங்களில் தாரா என்று குறிப்பிடப்படும் பெண் தெய்வம் புத்தரின் பெண் வடிவமாகப் போற்றி வணங்கப் படுகிறார். அங்கு தாராவை மனத்தில் இருத்தி, தியானிப்பது பரவலாகப் பின்பற்றப்படும் வழிபாட்டு முறை. மன உணர்வுகளுக்கு ஏற்ப பலவித கடவுள் வடிவங்களை நம்மால் அவற்றில் காண முடிந்தாலும் தாரா, மிகவும் போற்றப்படும் பெண் கடவுள் ஆவார். தாரா என்னும் பெயரின் மூலச்சொல் த்ரீ (வடமொழி). 'கடப்பது என்பதாக அது பொருள்படும். வாழ்க்கை எனும் துன்பக்கடலைக் கடக்க உயிரினங்களுக்கு உறுதுணையாக இருப்பவள். உயிரினங்களின்பால் அவளுக்கு இருக்கும் கருணை, துயரங்களினின்றும் மீட்க விழையும் தயாள குணம்: தாயின் பாசத்தைவிடப் பன்மடங்கு பெரியது.

தாராவின் தோற்றம்பற்றி இருவிதக் கதைகள் உண்டு. முதல் கதை. தாரா தந்திராவின்படி அவள் வெகு காலத்துக்கு முன்பு அரசகுமாரியாகப் பிறப்பெடுத்தாள். தெய்வ பக்தியும் இரக்க குணமும் மிகுந்தவளாக வளர்ந்தாள். நியாயவான்களான துறவிகளையும் பெண் துறவிகளையும் தவறாமல் சென்று சந்தித்து மலர், கனிகள் கொண்ட தாம்பாளத்தை அவர்கள்முன் வைத்து வணங்கியும் வந்தாள். அவளது இறை ஈடுபாடும் பிறர்க்கு உதவும் குணமும் துறவிகளைப் பெரிதும் மகிழ்வித்தது. அவர்கள் தாராவிடம் உன்னுடைய மறுபிறவியில் நீ ஒரு ஆண்மகனாகப் பிறந்து இறைப்பணியைச் செய்யவும் அவன் கீர்த்தியைப் பரப்பவும் வேண்டும் என்று நாங்கள் இறைவனைத் தொழுது வேண்டிக் கொள்கிறோம் என்றனர். அப்போது, அவள் இறை பணி செய்யவும் அவரது சிறப்பைப் பரப்பவும் ஆண்பெண் எனும் பாகுபாடு தேவையில்லை என்றும் தான் இந்தப் பெண் உடலுடனேயே அதைச் செய்ய விழைவதாகவும் சொல்லி அவர்களது அறிவு முதிர்ச்சியில் இருந்த குறைபாட்டை வெளிப்படுத்தினாள். தாராவைப் பெண்ணியம் பேசிய மூத்தோராகக் கொள்ளலாம்.

மற்றொரு கதை. அவலோகிதேஸ்வராவின் (கருணை புத்தர்) கண்களில் உலகத்து உயிர்களின் துயர் கண்டு சிந்திய கண்ணீர்த் துளியினின்றும் தோன்றியவள் தாரா என்பது தாரா தந்திராவின் மூன்றாவது அத்தியாயத்தில் சொல்லப்பட்டுள்ளது. அவ்விதம் வலது கண்ணில் வெளிப்பட்ட கண்ணீர்த் துளியினின்று பச்சைநிறத் தாராவும், இடது கண்ணில் இருந்து வழிந்த கண்ணீர்த் துளியினின்று வெள்ளை நிறத் தாராவும் தோன்றினர். எனவே தாரா 'அவலோகிதேஸ்வரா'வின் தேவி எனவும் அறியப்படுகிறாள்.

வரலாறு

சரித்திர நோக்கில் தாரா, திபேத் அரசனான சோங்டென் காம்போவின் (Songsten Gampo 649 AD) இரு மனைவியராகக் குறிக்கப்/படுகிறாள். வெண்மைநிற தாரா சீன மன்னனின் மகளாகவும் (Wen Cheng), பச்சைநிற தாரா நேபாள இளவரசி பர்குட் (Bhrikuti) ஆகவும் தெரிய வருகிறது.

புத்த மதக் கோட்பாடுகளில் நிறம் மிகுந்த வலிமையும் செறிந்த பொருளும் கொண்டது. புத்தத் துறவிகளின் தியானத்துக்கு, முன்பே முடிவு செய்யப்பட்டிருந்தவிதத்தில் அந்த வர்ணங்கள்

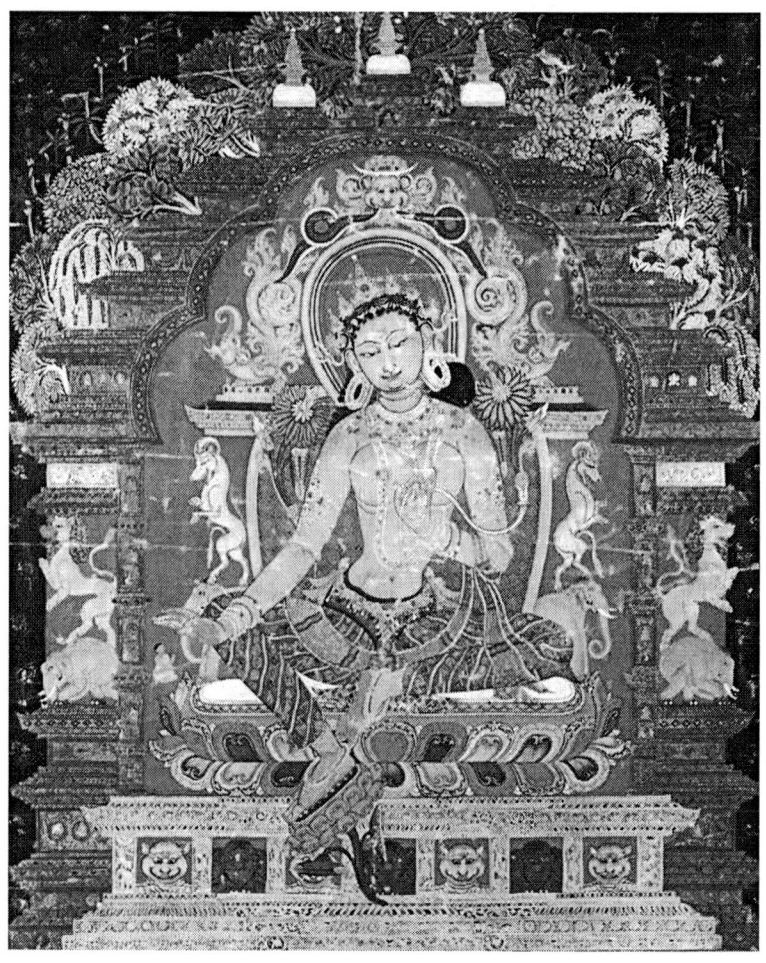

தாரா - தங்கா ஓவியம்

ஓவியங்களில் இடம்பெற்றன. வர்ணங்கள் கடவுளரின் குணத்தையும் சக்தியையும் அவர்களுக்கான தொழிலையும் குறிக்கும் காரணிகளாகப் பயன்பட்டன. நிறங்களின் குணம் அங்கு தலையாயதாக உணரப்பட்டது. அதில் மறைந்துள்ள ஆன்ம வலிமையை தியானத்தில் தீவிரமாக ஈடுபடுபவர்கள் மட்டுமே உய்த்துணர்ந்து உயர முடியும். அதனால் துறவிகள் தாராலைப் பற்பல நிறங்களில் கண்டுகளிக்கின்றனர். அவற்றில் மிகவும் போற்றப்படும் நிறங்கள் பச்சையும் வெண்மையும் ஆகும்.

தாராவை முதலில் ஓவியத்தில் படைத்த ஓவியன் பச்சை நிற தாராவை கன்னியாகவும் வெண்மை நிறத் தாராவை பெண்மையின் முழுமை நிறைந்த அன்னையின் உருவமாகவும் வடித்தான். பின் வந்த ஓவியர்கள் தாராவை எந்தவித மாற்றமும் இல்லாமல் அப்படியே ஓவியமாக்கினார்கள். இன்றும் அது தொடர்கிறது.

பச்சை நிற தாரா

ஆற்றலும் வலிமையும் கொண்டவள் அவள். பச்சை நிறம் இளமையின் துடிப்புக்கும் செயல் வேகத்துக்கும் அடையாளமாக ஒளிர்கிறது. அமோக சக்தி என்று குறிக்கப்படும் கர்மாவின் வடிவான புத்தரும் பச்சை நிறத்துடன்தான் இணைக்கப்படுகிறார். தாராவும் கர்ம புத்தரும் ஒரே குடும்பத்தைச் சேர்ந்தவர்கள் என்பது நமக்குத் தெரிகிறது. அவள் இயக்கத்தின் உருவம். ஓவியன் அவளை இடது காலை மடித்து வலது கால் பாதம் கீழே படிந்த விதமாகத் தாமரை ஆசனத்தில் ஓயிலாக அமர்ந்திருக்கும் நிலையில் வடிக்கிறான். மடித்த இடது கை விரல்களில் நீலத்தாமரையின் பச்சைத்தண்டு படிந்து இருக்கிறது. சக்திக்கும் தூய்மைக்கும் குறியீடான அம்மலர் வளைந்து அவளது இடது தோளில் உரசிக் கொண்டு இருக்கிறது. வலது கை அருள் பாலிக்கும் விதமாக அமைந்துள்ளது. அவள் அங்கங்கள் முழுவதும் பல்வித நிறங்களில் கற்கள் பதித்த நகைகள் மிளிர்கின்றன.

மெலிந்த, மிகுந்த எழில் கொண்ட உடலமைப்பு கொண்ட விதமாகவே ஓவியங்களில் அவள் படைக்கப்படுகிறாள். கண்களுக்கு இதமளிக்கும் அழுத்தமான பச்சைநிறம் கொண்ட அவள் உடல், பல்வித மலர்கள் வரையப்பட்டுள்ள திண்டில் எழிலாகச் சரிந்தபடி தாமரை ஆசனத்தில் அமர்ந்த நிலையில் ஓவியமாக்கப்படுகிறது. அதில் ஓவியனின் படைப்பு உத்தி மிகவும் எளிமையானதாகவும் அடக்கமானதாகவும் உள்ளது. வண்ணக் கலவைகள் கண்களை உறுத்தாத விதத்திலும், அவளது உடல் எழிலை எடுத்துக்காட்டும் விதத்திலும் தேர்வு செய்யப்பட்டுள்ளன. உருவத்தைக் கட்டும் எல்லைக்கோடுகள் வண்ணத்துடன் ஒன்றிக் கலந்துவிடுகின்றன.

இவ்விதம் பேரெழிலும் பிறரறிய இயலாத குணங்களும் கொண்ட அவளை, புத்த சமய நூல்களில் விவரித்த விதமாகவே ஓவியர்கள் படைத்தார்கள். பக்தர்கள் அவளது சக்தி தங்களைச் சூழும் வினைகளிலிருந்தும், மன பயங்களினின்றும், உலக ஆசாபாசங்

களில் இருந்தும் மீட்கும் என நம்புகிறார்கள். துன்பத்திலிருந்து மீட்டு இனிமையும் அமைதியுமான வாழ்க்கையை அவள் கொடுப்பாள் என்று திடமாக நம்பி அவளைத் தொழுகிறார்கள்.

முதலாம் தலாய்லாமா அவள், உயிர்களைப் பின்வரும் எட்டு பேரழிவுகளிலிருந்து மீட்கும் வலிமை கொண்டவள் என்று போற்றுகிறார்.

அவை:

1. அரிமாவும் அகந்தையும்
2. மதயானைகளும் உருவழித் தோற்றங்களும்
3. வனத்தீயும் பகைமையால் தோன்றும் வெறுப்பும்
4. அரவுகளும் பொறாமையும்
5. கொள்ளையர்களும் கொள்கை வெறி சார்ந்த சிந்தனைகளும்
6. பேராசையும் சிறைவாசமும்
7. வெள்ளப்பெருக்கும் முறைதவறிய காமமும்
8. பேய்களும் சந்தேகங்களும்

வெண்ணிற தாரா

பல சமயங்களில் வெண்ணிற தாரா புத்தர்களின் தாயாக விளிக்கப்படுகிறாள். ஒரு தாயின் பரிவுடையவளாக நோக்கப்படுபவள் அவள். அவளது நிறம் தூய்மையைக் குறிக்குமென்றாலும் அனைவருக்கும் உரியதான, முழுவதுமான உண்மையையும் குறிக்கிறது. அவள் ஏழு விழியாள். முகத்தில் இரண்டும், நெற்றியில் ஒன்றும், இரு கைகளிலும் கால்களிலும் ஒவ்வொன்றும் என்பதாக அவை அமைந்துள்ளன. அவ்விழிகள் அவளது பரிவுக்குச் சான்றாக உள்ளன. பிரபஞ்ச உயிர்களின் துயர் துடைக்கவும், பயம் அகற்றவும், தீய சக்திகளினின்றும் அவர்களை மீட்கவும், எந்நேரமும் ஆயத்தமாக இருப்பவள் அவள். இளமையும் வனப்பும் மிகுந்த எழில் முகத்தாள். அணிகலன்களும், உடலை இறுகப் பற்றிய வண்ண ஆடைகளும் அவளை அலங்கரித்துத் தாழும் சிறப்புப் பெறுகின்றன. சிற்றிடையும் திரண்ட மார்பகமும் பெண்மையின் முழுமையை விவரிக்கின்றன. காண்போர் அவளது அழகில் உன்மத்தமாவதில் வியப்பேதும் இல்லை.

ஓவியன் அவள் வலது கை, அருள்பாலிப்பதாகவும் இடது கையில் கட்டைவிரல் மோதிர விரல் கொண்டு வெள்ளைத் தாமரை மலரின் தண்டைப் பற்றியிருப்பதாகவும் வடிவமைக்கிறான். அந்த மலர் அவளது இடது தோளில் உரசியபடி இருக்கிறது. தன்னைத் தொழுபவரை ஆட்கொள்ளும் அன்பு அதில் வெளிப்படுகிறது. அந்த வெள்ளைத் தாமரை 'உத்பலா' என்று குறிக்கப்படுகிறது. அதில் மூன்று நிலை மலர்ச்சிகள் உள்ளன. முதலாவது, விதைகள். அவை புத்தருடைய முற்காலச் சின்னம் (புத்த காஸ்யபர்). இரண்டாவது, மலர்ந்த மலர். அது 'சாக்கிய முனி' என்னும் இன்றைய புத்தரின் சின்னம். மூன்றாவது மலரும் தருணத்துக்குக் காத்திருப்பது. அது வருங்கால 'மைத்ரேயா' புத்தரின் சின்னம். தாரா, புத்தரின் முக்காலத்தையும் தன்னிடத்தே கொண்டவள். அவள் தனதிரு கால்களையும் மடக்கி வஜ்ராசனத்தில் அமர்ந்து இருக்கிறாள். அமைதியும் கனிவும் கொண்ட முகத்தோற்றம் உள்ளவள்.

இவ்விதம் இந்த இரு தாரா தேவியரும் புத்த சமயத்தில் மிகுந்த போற்றுதலுக்கும் வணங்குதலுக்குமானவர்கள். ஓவியன் அவர்களை வடிப்பதில் பெரு மகிழ்ச்சியும் ஆழ்ந்த திருப்தியும் காண்கிறான். அவள் காமம் சார்ந்தவளா கருணை மிகுந்தவளா என்பதில் எப்போதும் விவாதங்கள் இருந்து கொண்டுதான் உள்ளன. ஓவியர்கள் புத்தமத நூலில் விவரித்துள்ளபடி மிகுந்த எச்சரிக்கையுடனும் மாறாத அடையாளங்களுடனும் வழி வழியாக தாராவை ஓவியத்தில் வடித்து வருகிறார்கள்.

• • •

14. நேபாள ஓவியங்கள்

வடக்கில் சீனாவுக்கும் தெற்கில் இந்தியாவுக்கும் இடைப்பட்ட இமாலயப் பள்ளத்தாக்கில் உள்ள பகுதிதான் நேபாளம் என்று இன்று குறிப்பிடப்படும் நாடு. கி.பி. 2 ஆம் நூற்றாண்டில் அங்கு ஆட்சியில் இருந்த 'க்ராட்' மன்னர் பற்றிய விவரங்கள் அதிகம் வரலாற்றில் கிடைக்கவில்லை. கி.பி.2 ஆம் நூற்றாண்டு முதல் 9 ஆம் நூற்றாண்டுவரை 'லிச்சவி' வம்சத்தினரின் ஆட்சி அங்கு இருந்தது. அதை அந்த நிலத்தின் பொற்காலம் என்று வரலாறு சொல்கிறது. அப்போது பொருளாதார வளர்ச்சியும், ஓவியம், சிற்பம், கட்டிடக் கலை போன்ற நுண்கலைகளின் சிறப்பும் புதிய எல்லைகளைத் தொட்டன. அதன்பின் 'தாகூர்' வம்சம், 'மல்லா' வம்சம் அங்கு ஆட்சி செய்தன. ஐந்து நூற்றாண்டுகள் ஆட்சி செய்த 'மல்லா' அரசர்களின் ஆட்சியில் அப்பகுதி மன்னரின் ஆணைக்குட்பட்ட அரசகுமாரர்களின் நிர்வாகத்தில் சிறு நாடுகளாக நிலைகொண்டன.

உண்மையில் அவை தன்னிச்சையாகவே செயற்பட்டன. தனிப்படையும் தமக்கான நாணயமும் கொண்டவையாக அவை இருந்தன. அந்தக் கால கட்டத்தில்தான், நேபாளத்தில் மீண்டும் கலை செழித்து வளர்ந்தது. கட்டடக் கலையில் அதன் முதிர்ச்சி இன்றும் அங்குள்ள புராதன கட்டடங்களில் தெரிகிறது.

ஆனால், இந்த அமைப்பு தொடரவில்லை. சிறு நாடுகள் தமக்குள் விரோதம் பாராட்டிப் போரில் இறங்கிவிட்டன. 1768-ல் பிருத்வி நாராயண் ஷா என்னும் கூர்க்கா மன்னன் காட்மாண்டுவைத் தாக்கித் தன்வசம் கொண்டுவந்தான். மற்ற நிலப்பகுதிகளையும் கைப்பற்றி நேபால நாட்டை உருவாக்கினான். 1844-ல் நேபால நாட்டின் முதல் அமைச்சர் ஐங் பகதூர் ராணா ராணுவப் புரட்சியின் மூலம் ஆட்சியைக் கைபற்றினான். ஆனால் மன்னர் தொடர்ந்து அரண்மனையில் வசிக்க அனுமதித்தான். ராணாவின் வாரிசுகளின் ஆட்சி 1951 வரை தொடர்ந்தது. அவர்களது 104 ஆண்டுகால ஆட்சியில் நேபாளம் பல மேம்பாடுகளையும் முன்னேற்றங்களையும் கண்டபோதும் மக்களிடையே அவர்களது ஆடம்பரம் மிகுந்த வாழ்க்கை முறையே நினைவில் நிற்கிறது.

ஓவியங்கள்

நேபால ஓவியங்கள் பற்றிய முதல் தகவல் 11 ஆம் நூற்றாண்டின் சமய சுவடிப் பிரதிகளில் கிடைக்கிறது. இலை, மரப்பலகை, ஒலைச்சுவடிகளைப் பாதுகாக்கும் மரப்பலகைகள் போன்றவற்றில் அவ்வோவியங்கள் காணப்படுகின்றன. அந்த நூற்றாண்டின் தொடக்கத்தில் இந்திய நிலம் சார்ந்த புனித சுவடி ஓவியங்களிருந்தும் உண்டான அகத்தூண்டுதலினால் கிடைத்ததுதான் நேபால ஓவியங்களின் தொடக்கம் என்பது வல்லுநர்களின் கருத்து. இந்து சமய புனித ஓலைச்சுவடிகளில் காணப்படும் ஓவியங்களை விட, புத்த சமய புனித ஓலைச்சுவடிகளில் உள்ள ஓவியங்கள் அதிக அலங்காரத்தன்மை கொண்டவையாக உள்ளன. நேபாளத்தின் தொடக்கக் காலச் சுருள் ஓவியங்கள் 'பட', 'தோரணா', 'பாவுபா', 'தங்கா' என்பதாக பல வடிவங்களில் இருந்தன. அவ்வித ஓவியச் சுருள்கள் தனியார் வசம் இருந்தன. விழாக்காலங்களில் மட்டுமே அவை பொதுமக்கள் பார்வைக்குக் கொண்டுவரப்பட்டன. நேபால ஓவியங்களில் அதன் கருப்பொருள், ஓவியம் படைக்கப் பட்ட தேதி, ஓவியத்தின் உரிமையாளர் பெயர் போன்ற விவரங்களும் ஒரு சில சமயங்களில் அவற்றுடன் ஓவியனின் பெயரும்

நேபாள தங்கா ஓவியம்

குறிக்கப்பட்டிருக்கும் என்பது அதன் தனித்தன்மையைக் குறிக்கும் செய்தி.

'நேபாளக்கலை' (The Art of Nepal) என்னும் நூலில் அதன் ஆசிரியர் (Stella Kramrisch) 'நேபாளத்துக்கு முதலில் அறிமுகமான ஓவியங்கள் வங்காள-பிஹார் நிலப்பகுதிகளை ஆண்டு வந்த 'பாலா' மன்னரின் ஆட்சிகாலத்தில் எழுதப்பட்ட புத்த சமய ஓலைச் சுவடிகளில் உள்ள ஓவியங்களே. 1028 ஆம் ஆண்டுடன் தொடர்பு படுத்தப்படும் 'அஷ்டசஹஸ்ரிகா ப்ரக்ஞுபாரமிதா' என்னும் புத்த சமய ஓலைச்சுவடியின் மேல் பலகையிலும், சுவடிகளிலும் காணப்படும் ஓவியங்கள் அவற்றுள் ஒன்று' என்று குறிப்பிடுகிறார்.

பிரதாப ஆதித்ய பாலா என்னும் நூல் ஆசிரியர் தமது 'நேபாளக்கலை' (Art of Nepal) என்னும் நூலில் 'ஓலை சுவடிகளில் காணப்படும் ஓவியங்கள் அதிலுள்ள அருளுரைகளுக்கு விளக்கங்களாகவும், அவ்வாறன்றித் தன்னிச்சையானதாகவும் உள்ளன. பொதுவாகச் சுவடிகளைப் பாதுகாக்கும் மேல்பலகையில் காணப்படும் ஓவியம் நுணுக்கமானதாகவும், விவரங்கள் கொண்டதாகவும் படைக்கப் பட்டுள்ளன. ஓலைச்சுவடிகளில் உருவங்கள் கீறப்பட்டும் உள்ளன. பயன்படுத்தப்பட்ட வண்ணங்களின் எண்ணிக்கையும் குறைவாகக் காணப்படுகின்றன. 'அஷ்ட சஹஸ்ரிகா ப்ரக்ஞுபாரமிதா' என்னும் சுவடி நூல் புத்தரின் வாழ்க்கையில் நிகழ்ந்த எட்டு நிகழ்ச்சிகளை விவரித்துப் போற்றுவது. கி.பி.11-14 நூற்றாண்டுகளுக்கு இடையில் சுவடி ஓவியங்கள் மாறுதல் இல்லாததாகவும், முன்னதன் அடிச்சுவட்டை அணுப்பிசகாமல் பின்பற்றி மறு பதிப்பு செய்வதாகவுமாகவே இருந்தது. சுவடிகளின் பிரதிகளிலும் புதிய ஓவியங்கள் எதுவும் சேர்க்கப்படவில்லை' என்கிறார்.

இந்திய நேபாள புனித ஓலைச்சுவடிகளின் துவக்கம் ஒரே சமய மரபை, மதப்பின்னணியைப் பின்பற்றியதென்றாலும் அவற்றை அணுகி ஆராயும்போது அவற்றில் உள்ள வேறுபாடுகள் தெரிய வருகின்றன. எடுத்துக்காட்டாக, ஓவியங்களில் உள்ள சிவப்பு வண்ணம் தெளிவான வேறுபாடு கொண்டதாக உள்ளது. அவ்விதமே, நேபாள ஓவியங்களில் காணப்படும் உருவங்களின் கோடுகள் அழுத்தமாகவும், இந்திய ஓவியங்களில் அவை மெல்லியதாகவும் இறுக்கம் குறைந்ததாகவும் காணப்படுகின்றன. தொடக்ககால நேபாளச் சுருள் ஓவியங்களான 'பட' (வடமொழி), 'தோரணா' அல்லது 'பவுபா' (நேவாரி) 'தங்க்கா' (திபேத்)

அமைப்பிலும், பயன்பாட்டிலும் வேறுபாடு கொண்டதாக இருந்தன. இவற்றுக்குப் பெரும் பங்களிப்பாக 13 ஆம் நூற்றாண்டில் வந்த திபேத் ஓவியங்கள் இருந்தன. அழுத்தமான புத்த சமயத்தாக்கம் கொண்ட அவை 'தங்க்கா' என்று அறியப் பட்டன. 'நேவாரி - பவுபா' இந்துக் கடவுளரை கருப் பொருளாகக் கொண்டிருந்தன. என்றாலும் அவ்விரண்டின் அடிப்படைக் கட்டமைப்பும் வண்ணங்களின் உத்தியும் வேறுபாடின்றியே இருந்தன.

நேபாள ஓவியங்களில் உருவங்களின் முகத்தில் உணர்ச்சிகள் வெளிப்படுத்தப்படவில்லை. 'முத்திரை' என்று குறிப்பிடும் அங்கங்களின் நிலைப்பாடுகள் அவற்றின் உணர்வுகளை வெளிக்கொணரப் பயன்பட்டன. 'பட' அல்லது 'தோரணா' ஓவியங்களில் நீண்ட கதையின் பல நிகழ்ச்சிகளின் தொடர்ச்சி காணப்பட்டது. 'தங்க்கா' ஓவியங்கள், மையப்படுத்தப்பட்ட ஒரு உருவத்தையும் சுற்றிலும் ஏராளமான நுணுக்கங்களை உள்ளடக்கியவையாகவும் இருந்தன. கி.பி. 13-14 நூற்றாண்டின் நேபாள மண்டல ஓவியங்களில் இரண்டு தற்சமயம் மும்பையில் உள்ள 'வேல்ஸ் அருங்காட்சியகத்தின்' (Prince of Wales Museum, Mumbai) பாதுகாப்பில் உள்ளன. ஒன்றில் போதிசத்வர்கள் சூழப்பட்ட அமிதாப்பின் உருவமும் மற்றொன்றில் எட்டு போதிசத்வர் களுடன் காணப்படும் 'ரத்ன சாம்பவா' உருவமும் உள்ளன. இவற்றில் காணப்படும் வட்டங்கள், சதுரங்கள் மற்ற வடிவங்கள் போன்றவை மத்திய ஆசிய நிலத்துக்குப் பொதுவானதாகவும் இன்றைய நேபாள மண்டல ஓவியங்களுடன் ஒத்துப்போவதாகவும் உள்ளன.

16 ஆம் நூற்றாண்டில் காட்மாண்டு நகரம் திபேத்திய இந்திய வர்த்தகத்துக்கு மையத்தளமாக வளர்ந்தது. அந்தக் காலக் கட்டத்தில்தான் நேபாள தங்க்கா ஓவியங்களில் திபேத் ஓவியமுறையின் தாக்கம் அழுத்தமாகப் படிந்து நிலை கொண்டது. ஓவியத்துக்குத் தலைப்பிடுதல், ஓவியம் படைத்த தேதி, அதன் உரிமையாளரின் பெயர் போன்ற விவரங்கள் இவற்றிலும் இடம் பெற்றன. ஓவியத்தையும் அதைத் தாங்கிய கித்தான் பரப்பையும் தீர்க்கமான எல்லைக்கோடு பிரித்துக்காட்டியது. அது வேலைப் பாடுகள் கொண்ட இலை பூக்களின் நெளிகளாகவும், மேகக்கூட்டம், மலை போன்றவை அமைந்ததாகவும் இருந்தன.

நேபாளச் சுவடி ஓவியங்களும் தோரண ஓவியங்களும் குப்தப் பேரரசின் ஆட்சிக்காலத்து கலை உத்திகளிருந்து கிளைத்தவைதான்

என்றாலும் பிந்தைய ஆண்டுகளில் நேபாள ஓவியங்கள் அஜந்தா குகை புத்த ஓவிய வழியைப் பின்பற்றின. 15 ஆம் நூற்றாண்டின் பிற்பகுதிவரை இந்திய ஓவிய பாதிப்பு அவற்றில் காணப்பட்டன. மண்டலா, தங்க்கா போன்ற உத்திகள் நேபாள ஓவியங்களில் படிந்து நிலைத்ததற்கு வெளிப்படையான தடையங்கள் கிடையாது என்றாலும், 14 ஆம் நூற்றாண்டிலிருந்து அவற்றில் இம்மாற்றங்கள் தோன்றத் தொடங்கிவிட்டதை உணர முடிகிறது.

நமக்குக் கிட்டிய மத்திய கால ஓவியங்களில் சில:

1. விஷ்ணுவின் பத்து அவதாரங்கள் - 1220 கி.பி.

2. புத்தரின் அருள் உரைகளை வடமொழியில் கொண்ட சுவடிகள், அவற்றில் காணப்படும் தியானத்தில் அமர்ந்திருக்கும் புத்தர் உருவம், புத்த தேவியர்களின் ஓவியங்கள் -1274 கி.பி.

3. ஹிதோபதேசம் 1594 கி.பி. மடக்கும் நூல் (தாளில் எழுதப் பட்டது).

பின்னாளில் ஓவியங்கள் கித்தான், தாள் போன்றவற்றிலும் இடம் பெற்றன. மரப்பேழைகள், ஓவியம் தீட்டப்பட்ட துணி ஒட்டப் பட்ட பெண்களின் அணிகலன் வைக்கும் பேழை போன்றவை 15ஆம் நூற்றாண்டில் நடைமுறையில் இருந்தன. 'விஷ்வந்தரா ஜாதகா' என்னும் புத்தரின் அருள் உரையினின்றும் எடுக்கப்பட்ட ஏழு நிகழ்ச்சிகளைச் சித்திரிக்கும் ஓவியங்கள் இந்தக் கால கட்டத்தில் படைக்கப்பட்டவை.

கி.பி. 13 முதல் 18 ஆம் நூற்றாண்டு வரை நேபாளத்தில் இருந்த மல்லா ஆட்சிக் காலத்தில் கலைகள் வளருவதற்கான சூழ்நிலை மிக உகந்ததாக அமைந்திருந்தது. ஓவியத்தின் அடிப்படை வடிவ, வண்ண உத்திகளில் மாற்றம் ஏதும் நிகழவில்லை என்றாலும் காலம் சார்ந்த மாற்றத்தின் சாயல்கள் அவற்றில் படியத்தான் செய்தன.

17 ஆம் நூற்றாண்டின் தொடக்கத்தில் மல்லா ஆட்சியின் உடைப் பதிவுகளுடன் ராஜஸ்தானி, பஹாடி, முஹலாய உடை வகைகளும் ஓவியங்களில் இடம் பெறுவதைக் காண முடிகிறது. காட்மாண்டுவும் ஓவியங்களின் வளர்ச்சிக்குத் தனது பங்கை அளித்தது. எடுத்துக்காட்டாக, ஓவியத்தில் மைய உருவத்தைச் சுற்றி இருக்கும் துணைக்கடவுளரின் வடிவமும் அமைப்பும் நேபாள நிலம் தவிர பிற இந்திய நில ஓவியங்களில் இடம் பெறவில்லை. மல்லா ஆட்சியின் இறுதிப் பகுதியில் ராஜஸ்தானி

ஓவியப் பாணி சுவடிகள், துணி, தாள், சுவர் ஓவியங்கள் என்று அனைத்திலும் தனது பாதிப்பை ஏற்படுத்தியது. மல்லா மன்னர்களின் மாளிகைச் சுவர் ஓவியங்களில் காணப்படும் ஓவியங்கள் அரசர்கள், அவர்களின் குடும்ப உறவினரின் உருவங்கள் கொண்டதாக இருக்கின்றன. இவை ராஜஸ்தானி ஓவியப் பாணியைப் பின்பற்றிப் படைக்கப்பட்டவை.

1768-ல் பிருத்வி நாராயண் ஷா நேபாளத்தைத் தாக்கி ஆட்சியைப் பிடித்தபோதும், கலைவளர்ச்சிக்கு எந்தவித இடையூறும் ஏற்படுத்தாமல் அவற்றை அவற்றின் போக்கிலேயே தன்னிச்சையாக வளர உதவி செய்தான். அவனது ஆட்சியில்தான் ஓவியக் கலையின் தொடர்பு அறாத பயணம் நவீன காலத்தில் நுழைந்தது. 19ம் நூற்றாண்டில் ராணா வம்ச அரசர்களின் கைக்கு நேபாளம் வந்தது. ஆங்கிலேய வாழ்க்கை முறையில் பெரிதும் ஈடுபாடு கொண்ட அவர்களது ஆட்சியில் சொந்த நிலத்தின் சாயல் இல்லாத ஓவியங்கள் படைக்கப்பட்டன. இருந்தபோதிலும், அங்கும் இங்குமாக ராஜஸ்தானி பாணி ஓவியங்கள் விடாமல் ஒட்டிக் கொண்டுதான் இருந்தன.

காமத்தின் வழி பெரும் பேறு அடைதல்

நேபாள தங்கா ஓவியங்களில், 15ஆம் நூற்றாண்டு முதல் வண்ணங்களில் மாற்றம் நிகழத் தொடங்கியது. ஓவியர்கள் பழைய வெளிறிய நிற வண்ணங்களை விட்டு ஒளிரும் முதல்நிலை (Primary) வண்ணங்களை இடம்பெறச் செய்தனர். இதற்குக் காரணம், தாந்திரிக வழிபாட்டு முறைகளைப் பின்பற்றும் வழக்கம் மக்களிடையே பிரபலம் அடைந்ததுதான். இந்து மதம் சார்ந்த தாந்திரிக சிவசக்தியின் மரபுரீதியான உருவங்களும், புத்த சமயப்பிரிவான வஜ்ராயானம் சார்ந்த 'மஹாகாலா', 'மஞ்ஜுஸ்ரீ', 'யோகேச்வர்', போன்ற கடவுள் உருவங்களும் சம அளவில் ஓவியங்களாயின. தங்க்கா ஓவியங்களிலும் இவை பரவலாக இடம் பெற்றன. தாந்திரிகம், சிலரே அறிந்த ரகசிய சக்தி, மந்திர சக்தி, பல விதமான முத்திரை அடையாளங்கள், காமம், புணர்ச்சி போன்றவற்றைக் கொண்டதாக இருந்ததால் அவை அனைத்தும் ஓவியங்களில் இடம்பெற்று வழிபடப்பட்டன. ஆலயங்களில் சிலை வடிவாக அவை நிறுவப்பட்டன. அவற்றில் பெண் உருவம் அதிக அளவில் இடம் பெற்றது.

காமத்தையும் உடல் உறவையும் அழகுணர்ச்சியுடன் பொருத்தி, அதை முக்திநிலை எய்தும் சாதனமாக உணரவைப்பது நேபாள ஓவியப்பாணியில் உள்ள சிறப்பு அம்சம். பொதுவாக தெற்கு ஆசிய நாடுகளில் மனித வாழ்க்கையின் இந்தப் பகுதி வெளிப்படையாகப் பேசப்படுவதோ, பகிர்ந்து கொள்ளப்படுவதோ தவிர்த்தல் என்பதுதான் சமுதாயக் கட்டமைப்பாக இருக்கிறது. தொடக்ககால நேபாள ஓவியங்களில் ஆண் கடவுளர் தமது தேவியரை தழுவியவாறு இருப்பது காணப்பட்டது. அவ்வித ஓவியங்கள் படைப்பது அங்கு இயல்பானதாகவே இருந்தது. அவ்வகை பிரக்ருதி-புருஷன் ஆலிங்கன நிலை, ஓவியம் சிற்பம் இரண்டிலும் பரவலாகக் காணப்படுகிறது. பிரக்ருதி அல்லது மாயா என்பது பெண்மையின் குறியீடாகவும் புருஷன் என்பது ஆணாகவும் குறிக்கப்பட்டு இருப்பது கிழக்கு நாடுகளில் மனித அறிவின் எல்லை, மூலம், குணங்கள் பற்றிய ஆய்வின் முடிவு.

நேபாள தங்கா ஓவியங்களிலும் பெரும் சினத்துடன் தாந்திரிக கடவுளர் தமது தேவியரைப் புணரும் நிலையில் படைக்கப்பட்டுள்ளதைக் காணலாம். 'மஹா சிவ சக்தி' என்னும் பாவுபா ஓவியம் தரையில் நிமிர்ந்து படுத்துக் கிடக்கும் சிவன் மேல் சக்தி புணரும் விதமாகத் தீட்டப்பட்டுள்ளது. 15 ஆம் நூற்றாண்டு ஓவியம் ஒன்றில் புத்தரின் அம்சமான (புத்தா அக்ஷோப்யா) பதினாறு கைகள் கொண்ட 'ஹெருகா' மிகுந்த சினம் கொண்டவராகத் தனது தேவியைத் தழுவியிருப்பதும் 18 ஆம் நூற்றாண்டு ஓவியங்களில் பைரவரும் சக்தியும் இணைந்து இருப்பதும் தொடர்ந்து ஓவியமாக்கப்பட்டன.

சம்பரா வஜ்ராவர்த்தி, உமாமஹேஷ்வர் ஆகிய கடவுளரின் புணர்ச்சி நிலை ஓவியங்கள் மீண்டும் மீண்டும் நேபாள ஓவியங்களில் காணக்கிடைக்கும் கருப்பொருளாக உள்ளது. அங்கு அவ்விதக் காமம் சார்ந்த ஓவியங்கள் சமயத்துக்குப் புறம்பானது அல்ல என்றாலும் அவை மக்கள் மத்தியில் வெளிப்படையாகப் பகிரப்படவில்லை. இதன் காரணமாக இவ்வகை ஓவியங்கள் பொது இடங்களில் இடம் பெறவில்லை. ஆலயங்களிலும் புத்த துறவிகள் தொழும் மடங்களிலும்தான் அவற்றைக் காண முடிந்தது. இது இயல்புக்கு முரணாகத் தோன்றும். இது தொடர்பான விவாதங்கள் பல உள்ளன. கலை, காமத்தை இறை சார்ந்ததாகவும், அழகியல் பொதிந்ததாகவும், என்றும் நிலை கொண்டதாகவும் ஆக்குகிறது. உயிர்களின் இனப்பெருக்கத்துக்கான ஒரு செயலைக் கலையியலும் உற்பத்தியும் இணைந்த

உன்னதமாக அது மாற்றுகிறது என்பது ஒரு வாதம். ஆண் பெண் இணைவது என்பது தாந்திரிக புத்த மார்க்கத்தில் காமத்தின் குறியீடு. அவ்வியக்கம்தான் உலகத்தைத் தோற்றுவித்தது. எனவே நிரந்தரமான அந்த இயக்கச் சுழற்சி இல்லாமல் எதுவும் இருக்க முடியாது என்பது வழி வழி வந்த பொதுக் கருத்து. பிரம்மம் முதல் புழுவரை இவ்வுறவில் கட்டுண்டு கிடக்கிறது.

இம்மாதிரியான புணர்ச்சி நிலை உருவங்கள் நேபாளத்தில் ஆலயங்களின் மரக் கட்டுமானங்களிலும் வடிக்கப்பட்டன. மக்கள், இவ்விதச் சிலைகள் ஆலயத்தைத் தீய சக்திகளிடமிருந்து காக்கவும், இயற்கை சீற்றங்களை மயக்கி அவற்றை வலுவற்றன வாக ஆக்கவும் செய்வதாக நம்பினார்கள். மதுபானி ஓவியங்களிலும் குறிப்பாக முதல் இரவுக்கான அறைச் சுவரோவியங்களில் தாந்திரிக தத்துவம் சார்ந்த உடல் கிளர்ச்சி கொள்ளவும் இனப் பெருக்கத்துக்கானதுமான கருத்துகொண்ட உருவக் குறியீடுகள் காணப்படுகின்றன. 'கோபர்' என்று குறிக்கப்படும் அறையில் ஆவுடை சிவலிங்கத்தைக் குறிக்கும் விரிந்த தாமரை மலரும் சுற்றிலும் இனப்பெருக்கத்தைக் குறியீடாகக் கொண்ட பல காட்சிகளும் கொண்டதாக அவ்வோவியங்கள் அமைந்துள்ளன.

தொடக்ககால நேபாள ஓவியங்களில் பிறப்பு, இறப்பு, வாழ்க்கை, ஆசை, என்னும் மனிதனின் நான்கு நிலைகள் தென்படுகின்றன. தத்துவார்த்தமாக, பிறப்பு என்பது தோற்றத்தையும், இறப்பு மதத்தைக் குறிக்கவும் இறைவனை வணங்கவும், காமத்துக்குக் குறியீடாக வாழ்க்கையும், முடிவற்ற இன்பத்துக்கு அடையாளமாக ஆசையும் சொல்லப்படுகின்றன. ஒவ்வொரு மனிதனின் செயற்பாடும் அந்த இன்பத்தை அடைய வேண்டித்தான் நிகழ்கிறது. வாழ்க்கையின் தொடக்கமும் கலையின் பிறப்பும்கூட அங்குதான் தொடங்குகிறது. பிரபஞ்சத்தையும் வாழ்க்கையின் புதிர்களைப் புரிந்துகொள்வதும், இறைவனை உணரும் நிலையும் அதிலிருந்து தான் கிட்டுகிறது. பிரக்ருதி-புருஷன் ஐக்கியத்தில் மனம் நிலைத்து தியானித்தலும் நிகழ்கிறது.

'சக்தி' என்பது பெண் தெய்வத்தின் குறியீடாக இந்து மதத்தில்தான் சொல்லப்படுகிறது. புத்த தாந்திரிக வழிபாட்டு முறையில் 'சக்தி' என்பது பிரக்ஞை (அறிவால் அடையும் மனமுதிர்ச்சி) என்றே பொருள்படுகிறது. மேலும், புருஷ்ஷ என்பவன் இயக்கமற்றவன். பிரக்ருதியே இயக்கத்தின் மூலம் என்பது இந்துக்களின் கோட்பாடு. புத்த தாந்திரிக வழிபாட்டு முறையில் இது இடம் மாறிவிடுகிறது.

அங்கு புருஷ்தான் இயக்கத்தின் மூலம். பிரக்ருதியின் இயக்கம் அவன் சார்ந்ததுதான். அவ்விரண்டும் இணைந்து வெளிப்படுவது தான் 'மஹா சுகம்' அல்லது 'போதி சித்தா'.

மாயையும் மஹேஸ்வரனும், லிங்கமும் யோனியும், பிரக்ருதியும் புருஷ்ம் நேபாளக் கலைக்கு அடிப்படைக் குறியீடுகளாக அமைந்துள்ளதை அடையாளம் காணமுடிகிறது. இந்து தாந்திரிக வழிபாட்டு முறையில் பெண்தான் பிரபஞ்ச வல்லமையின் சின்னம். மாயா, யோனி, பிரக்ருதி, இல்லாத மஹேஸ்வர், லிங்கம், புருஷ்ஷ், மூன்றும் உயிரற்ற உடலாகிவிடுகிறது. அவளது ஆண் அவளுடன் இணைந்த பின்னரே உயிரும் சக்தியும் பெறுகிறான். நேபாள ஓவியங்களில் இந்தக் கருத்துகள் தொடர்ந்து கருப்பொருளாகப் பயன்படுத்தப்பட்டன.

தாந்திரிக வழிபாட்டினர் உறங்கும் விதை போன்ற சக்தியை வழிபாடுகள், யோகா, புணர்ச்சி, ஆகியவற்றின் மூலம் விழிப்படையச் செய்து, தங்கள் மனோ சக்தியை முக்காலம் உணரும் வீரியம் கொண்டதாக வளர்த்துக் கொள்ளமுடியும் என்று நம்பினார்கள். தங்களையே அந்தக் கடவுளரிடம் கண்டார்கள். இவை எல்லாம் அவ்வோவியங்களில் பிரதிபலித்தன. மனிதனின் உலகியல் சார்ந்த இச்சைகளை, அகம் / புறம் என்பதாகப் பிரித்து உணர்வதை இந்த ஓவியங்கள் விரிவாகக் கூறின. காமத்தின் வெளிப்பாடும் அவற்றில் ஒன்று. நேபாளக் கலை வடிவம் மனிதனின் பேராவல்களையும் உணர்ச்சிப் பெருக்குகளையும், ஓவியங்கள், ஆலயங்கள் ஆகியவற்றில் அடையாளச் சின்னங்களின் வாயிலாகப் பதிவு செய்கிறது.

'சாம்ராவஜ்ரவாதி' ஆலிங்கனத்தைக் காட்சிப்படுத்தும் ஓவியம் புனிதமானது, வழிபாட்டுக்குரியது. எனவே அது ஆலயங்களிலும் தனியார் வழிபாட்டுத்தளங்களிலும் தொழப்படுகிறது. அதில் ஓவியப் பரப்பின் மையத்தில் தழுவிய நிலையில் இருக்கும் கடவுளரைச் சுற்றித் துணை தெய்வங்களின் கூட்டம் உள்ளது. இது ஓவியத்தை ஒரு மண்டல வடிவமாகக் காட்டுகிறது. வட்ட வடிவில் உள்ள விரிந்த தாமரையில் ஆலிங்கன உருவங்கள் உள்ளன. தாமரையை ஒரு சதுரம் கட்டுகிறது. காண்போரை ஓவியத்தின் மையப்பகுதிக்கு ஈர்த்துச் செல்லும் வலிமை கொண்டவை அவை. மண்டலத்தின் மையப்பகுதியை 'புத்தர்' அல்லது 'ஞானம்' என்று குறிப்பிடுவர். மண்டல ஓவியத்தில் காணப்படும் காட்சிகளும் உருவங்களும் ஞானத்தின் மூலம் மனதை ஒருநிலைப்படுத்துவதற்குமான காட்சிவழி ஊர்திகள்.

மண்டல ஓவியங்களில் முன்பே முடிவு செய்யப்பட வடிவங்களும் காட்சிகளும், அவற்றை முறைப்படுத்தப்பட்டதாகவும் மனதுக்கு இசைவானதாகவும் வடிவமைக்கப்பட்டிருக்கும். குழப்பமான, முறைப்படுத்தப்படாத, கடவுள் உருவங்கள் ஓவியமாக்கப்பட முடியாது. அதில் ஒளிரும் வண்ணங்கள், மேலுலகம் ஒளி மிகுந்தது என்பதை சூசகமாகச் சொல்லுகின்றன.

கலை உலகில் காமம் எப்போதும் ஓவியமாக்கப்படும் கருப்பொருளாக இருந்து வருகிறது. நேபாள ஓவியப்பாணியில் அது இனப்பெருக்கத்தின் குறியீடாக இடம் பெறுகிறது. காமம் இல்லாத நேபாள ஓவியம் முழுமை அடையாதது; குறைபட்டது.

● ● ●

15. மதுபானி ஓவியங்கள்

மக்களின் உணர்ச்சிவயப்படும் தன்மையிலிருந்து எழும் வெளிப்பாடுதான் மக்கள் கலை என்று கொள்ளப்படுகிறது. அழகியல் நோக்கில் அதன் தரம் என்பது குறைவாகக் கருதப்பட்டாலும் நுண்கலையுடன் மிகுந்த நெருக்க முடையதுதான் அது. ஒரு சமுதாயத்தின் ஒழுக்க மதிப்பீடுகளின் தடத்தில் சென்று, அதன் உளவியல் கூறுகளை உள்ளடக்கிய உணர்வுகளைப் பிரதிபலிப்பதுதான் அதன் வலிமையும் சிறப்பும். கூடவே கலை அனுபவத்தையும் அது அளிக்கத் தவறுவதில்லை.

மிதிலா என்றும் மிதிலாஞ்சல் என்றும் அழைக்கப் படும் வடக்கு பிஹார் மாநிலத்து மக்களிடையே தங்களைப் பற்றின ஒரு பெருமிதம் உண்டு. பிஹாரின் மற்ற பகுதிகளைக் காட்டிலும் மிதிலா நிலம் புனிதமானது என்னும் வழிவழி நம்பிக்கைக்குக் காரணமாக ஆரிய கலாசாரம் முதன்முதலில் இங்கு தான் வேர் கொண்டது என்னும் வரலாற்றுச்

செய்தியைக் கூறலாம். தங்களது தொன்மையான மொழி, சமுதாய ஒழுக்கங்கள், கலாசாரம் ஆகியவற்றின் அறுபடாத தொடர்ச்சி பற்றின பெருமை இன்றும் அவர்களிடையே காணப்படுகிறது. சாத்திரங்களில் குறிப்பிட்டுள்ளபடி பிறப்பிலிருந்து இறப்புவரையான மத நியதி களை இம்மியும் பிசகாமல் கடைப்பிடிப்பதில் இறுகிய பிடிப்பு உடையவர்களாக அறியப்படுபவர்கள் அம்மக்கள். சீதை, புத்தர், மஹாவீரர் போன்ற புனித ஜீவன்களின் பிறப்பிடம் அந்த நிலம்தான்.

தங்களுடைய இல்லங்களை ஓவியங்களால் நிரப்பி அழகுறச் செய்யும் பழக்கம் வீரகாவிய காலம் தொடங்கி இன்றுவரை வந்துள்ளது எனும் நம்பிக்கையும் அவர்களிடையே நிலவுகிறது. கவி துளசிதாசர் தமது 'ராம சரித மானஸ்' எனும் காவியத்தில் சீதா பிராட்டி இராமரை மணக்கும் நாளில் மிதிலை மக்கள் தங்கள் இல்லங்களை இவ்வித ஓவியங்களால் அழகுபடுத்தியதை நுணுக்கமாக விவரிக்கிறார்.

மிதிலை என்று அறியப்படும் நிலப்பகுதியில் சம்பாரன், சகர்சா, முஸாபர்பூர், வைசாலி, தர்பங்கா, மதுபானி, சமஷ்டிபூர் ஆகிய ஜில்லாக்களும், மோங்கிர், பெகுசராய், பகல்பூர், பூர்ணியா ஆகியவற்றின் சில பகுதிகளும் அடக்கம். என்றாலும் இந்த ஓவியங்கள் மதுபானி பகுதியில்தான் அதிக அளவில் படைக்கப் படுகின்றன. இதனாலேயே அவை மதுபானி ஓவியங்கள் என்று அறியப்படுகின்றன. அங்கிருந்துதான் அதிக அளவில் அவை கலைச் சந்தைக்குச் செல்கின்றன.

மதுபானி ஓவியங்களின் சிறப்பு அவை அந்த நிலத்தின் பெண்களால் மட்டுமே தீட்டப்படுவதாகும். அங்கு ஆண்களுக்கு இடமில்லை. வம்சம் வம்சமாக தாயிடமிருந்து மகளுக்கு என்று இக்கலை ஒரு குடும்பச் சொத்து போல, கைமாறி வந்துள்ளது. அந்தணர்குலப் பெண்கள், உயர் வர்க்கப் பெண்கள், தலித் இனப் பெண்கள் படைப்பது என்று மூன்று விதமான ஓவியமுறை இங்கு நடைமுறையில் உள்ளது. அந்தணப் பெண்டிரின் ஓவியங்கள் ஒளிரும் வண்ணங்கள் கொண்டதாகவும், உயர் வர்க்கப் பெண்களின் படைப்புகள் வண்ணம் குறைந்து, கோடுகள் நிறைந்ததாகவும் இருக்கின்றன. தலித் இனப் பெண்கள் கைமுறைத் தாளில் (Hand Made Paper) சாணம்கொண்டு மெழுகி, பழுப்புக் கோடுகளின்மேல் கருப்புள்ளிகள் கொண்டு ஓவியம் படைத்தனர். அந்தணர் குடும்பங்களை அதிகமாகக் கொண்ட ஜித்வர்பூர் எனும் கிராமத்திலும், உயர் ஜாதிக் குடும்பங்களை அதிகமாகக் கொண்ட ரத்னி எனும் கிராமத்திலும் மதுபானி

மதுபானி ஓவியம் 'மணமக்கள்'

ஓவியங்கள் வியாபார நோக்கில் படைக்கப்படுகின்றன. 1964-65இல் பிஹார் மாநிலத்தில் பஞ்சம் பீடித்ததுதான் இந்த ஓவியங்கள் கலைச் சந்தைக்கு வரக் காரணமாயிருந்தது. அந்தப் பஞ்சகாலத்தில், அப்பகுதி மக்களுக்கு ஒரு வருவாய்க்கு வழி செய்யும் விதமாக 'இந்தியக் கைவினை அமைப்பு' (All India Handicrafts Board) இந்த ஓவியங்களைக் கைமுறைத் தாள்களில் படைக்கச் செய்து உலகக் கலைச் சந்தையில் அவற்றை அறிமுகப் படுத்தியது. அப்போதிலிருந்து, மதுபானி ஓவியங்கள் படைப்பது நிரந்தர வருமானம் தரும் முழுநேரத் தொழிலாக இருந்து வருகிறது.

மதுபானி ஓவியங்களை வெளிக் கொணர்ந்த மேலை நாட்டவர் என்று வில்லியம், மில்ட்ரெட் ஆர்ச்சர் (William and Mildred Archer) தம்பதியரைக் கூறலாம். ஆங்கில ஆட்சியில் வில்லியம் ஆர்ச்சருக்கு இப்பகுதியை நிர்வகிக்கும் பொறுப்பு கிடைத்தபோது மதுபானி ஓவியங்களின் அழகில் மயங்கிய தம்பதியர் அவர்களிடமிருந்து சில மாதிரிக் கோட்டுப் படங்களைத் தாளில் வரையக் கேட்டுப் பெற்றுக் கொண்டனர். பின்னர் அவை லண்டனில் உள்ள 'இந்திய ஆவணக் காப்பக'த்தில் (Indian Records Office, now a part of The British Library) இந்திய கிராமக்கலைகளை ஆராயும் பகுதியில் பாதுகாக்கப்பட்டன.

ஒரு பெண் சிறுமியாயிருக்கும்போதே தனது தாய், பாட்டி போன்றவரிடமிருந்து ஓவியம் தீட்டுவதை விளையாட்டாகக்

கற்று, அதில் முதிர்ந்து, பின் தனது திருமண நாளின் முதல் இரவன்று கணவனுக்குத் தனதாற்றலை வெளிப்படுத்துவதாக இது அமைகிறது. மைதிலிப் பெண்டிர் தங்கள் குடும்பத்தின் மதச் சடங்குகள், பண்டிகைகள், விருந்துகள், திருமணங்கள் என்று எப்போதும் இல்லத்தின் சுவர்களை ஓவியங்களால் அழகுபடுத்துவர். 'கோப்ஹார்' என்னும் அறையில்தான் திருமணம் தொடர்பான எல்லா நிகழ்ச்சிகளும் கொண்டாடப்படும். அப்போது அங்கு ஏற்றிவைக்கப்படும் தீபம் தொடர்ந்து நான்கு நாட்கள் அணையாமல் எரியும்படிப் பாதுகாப்பார்கள்.

மதுபானி ஓவியங்களில் கருப்பொருள், கிராமியச் செவிவழிக் கதைகளும், புராண இதிகாசங்களிலிருந்து தேர்வு செய்யப்பட்ட கதைகளும், தாந்திரிகச் சின்னங்களும், கடவுளின் உருவங்களும் என்பதாகவே இருக்கும். முதல் இரவுக்கான அறையில் ஓவியங்களைத் தீட்டும்போது உறவினப் பெண்டிர், கிராமப் பெண்டிர் என்று எல்லோரும் உற்சாகமாக அதில் பங்கு கொள்வார்கள். அப்போது படைக்கப்படும் ஓவியங்களில் மையக் கருப்பொருள் காதலும், பெண் கருவுற்று சந்ததியைப் பெருக்குவதும் என்பதாகவே இருக்கும். சீதா இராமர் திருக்கல்யாணம், கிருஷ்ணர் இராதை காதல் லீலைகள் என்று தொடங்கும் அவை மண மக்களுக்கு மெல்ல உடலுறவை அறிமுகப்படுத்தும். இச்சுவர் ஓவியங்கள் மக்களும் செல்வமும் பெருக வாழ்த்துவதாகவே இருக்கும்.

மிதிலையில் வாழும் சமூகத்தில் ஒரு குடும்பத்தின் நிர்வாகம், முடி வெடுத்தல் என்று அனைத்துமே அந்தக் குடும்பத் தலைவியின் பொறுப்பில்தான் நிகழும். மைதிலிப் பெண்டிர் சக்தியை வழிபடுபவர்கள். எனவே, தாந்திரிக வழிபாடும் அவர்களின் வழிபாட்டில் இணைந்திருந்தன. சிவசக்தி, காளி, துர்கை, அனுமன் ஆகிய கடவுளர் உருவங்களும்; மீன், கிளி, யானை, ஆமை, பரிதி, நிலா, தாமரை, மூங்கில்மரம் போன்ற இனப்பெருக்கத்தைக் குறிக்கும் உருவங்களும் அந்த ஓவியங்களில் விரவியிருந்தன. ஓவியத்தில் கடவுள் உருவம் மையப்படுத்தப்பட்டது. அதற்குத் துணை செய்யும்விதமாகச் செடி, கொடி, மலர்வகைகள் பின்புலத்தில் எழிலுடன் இடம்பெற்றன. உருவங்கள் உருமாற்றம் பெற்றன. மானுட/கடவுள் முகமும் பாதங்களும் பக்கவாட்டில் அமைக்கப்பட்டு உடல் முன்புறம் காண்போருக்குத் தெரியுமாறு அவை வரையப்பட்டன. மிருகங்கள் எப்போதும் பக்க வாட்டிலேயே அமைக்கப்பட்டன. அவை உடல் முறுக்கியபடி கூட வரையப்பட்டன. அந்த ஓவியங்களில் காணப் படும்

வெளியுலகக் கலை அறிவால் மாசு படாத கற்பனைவளம் எவரையும் கிறங்கச்செய்யும்.

மதுபானி ஓவியர்கள் வேப்பிலை, மருதாணி இலை, மலர்கள் ஆகியவற்றிலிருந்து கிடைக்கும் சாற்றுடன் வாழை இலைப் பாலைச் சேர்த்து, இயற்கையிலிருந்து கிடைக்கும் கோந்து கொண்டு நன்கு குழைத்து, வண்ணங்களை உண்டாக்கிக் கொண்டார்கள். அந்த வண்ணங்களை உருவக் கோடுகளுக் கிடையில் ஒரே விகிதத்தில் பூச மூங்கிலின் ஒருபுறத்தில் துணியைச் சுற்றி அதைத் தூரிகையாகப் பயன் படுத்தினார்கள். மூங்கிலின் கூர்மையான பகுதிகொண்டு கோடுகளை வரைந்து கொண்டார்கள். உருவங்களைச் சுவற்றில் தூரிகைகொண்டு நேரிடையாகவே வரைந்தார்கள். மூல உருவத்தைச் சுவற்றில் பரப்பி அதன்மேல் விளம்பும் வழக்கம் அவர்களிடமில்லை. வண்ணங்கள் உணர்ச்சி களுடன் தொடர்புபடுத்தப்பட்டன.

காலப்போக்கில் அங்காடிகளில் கிடைக்கும் வேதியல்முறையில் உற்பத்தி செய்யப்படும் வண்ணங்கள் இயற்கை வண்ணங்களின் இடத்தைப் பிடித்துக்கொண்டன. பொடி செய்யப்பட்ட வண்ணங்களை வாங்கி அவற்றை ஆட்டுப்பாலுடன் கலந்து பயன்படுத்தும் வழக்கம் இப்போது பின்பற்றப்படுகிறது. என்றாலும், கருப்பு வண்ணம் மட்டிலும் பழைய முறையிலேயே (விளக்கெண்ணெய் கொண்டு கிடைக்கும் புகை ஏடு) புழக்கத்தில் இருந்து வருகிறது.

மதுபானி ஓவியங்கள் சுவர்களிலிருந்து தாளுக்கு இடம் மாறிய பிறகு, அதில் ஒரு புதிய படைப்புவழியும், கற்பனை வீச்சும் உண்டானது. மதம்சார்ந்த சடங்குகளிலிருந்தும் அது விலகியது. இன்று பிஹாரி பெண்கள் மதுபானி பாணி ஓவியங்களைத் துணி களிலும் அறிமுகப்படுத்திவிட்டனர். புடவைகள், துப்பட்டாக்கள், மேசை, படுக்கை விரிப்புகள் என்று நவீன விஞ்ஞானம் கொடுத்த வண்ணங்களைப் பயன்படுத்தி வியாபார உத்தியில் இறங்கி விட்டனர்; எனினும், ஓவியங்கள் படைப்பதில் பணத்துக்கு ஆசைப்பட்டு மரபு வழியிலிருந்து விலகவில்லை. அவ்விதமே, இயற்கை வண்ணங்கள் கொண்டு இல்லச் சுவர்களிலும் செய்முறைத் தாள்களிலும் ஓவியங்கள் படைப்பதும் தொடர்ந்து நிகழ்ந்துகொண்டுதான் உள்ளது.

• • •

16. பாட்னா கலம்

பிஹார் மாநிலத்தில் மதுபானி ஓவியங்களைப் போலவே 'பாட்னா கலம்' என்று அறியப்படும் சிற்றோவியங்களும் புகழ்பெற்றவை. ஆங்கிலத்தில் அவை Provincial Mughal Paintings என்று பிரிக்கப் படுகின்றன. அவை இருநூறு ஆண்டுகள் பழமையானவை. முகலாய ஆட்சி இந்திய மண்ணில் நிலைகொண்டபோது, ஹுமாயூன் தம்முடன் இரண்டு பாரசீக ஓவியர்களை அழைத்து வந்தார். அவரே ஒரு தீவிர ஓவியராக இருந்ததுதான் அதற்குக் காரணம். அந்த ஓவியர்கள் ஹிராட் பகுதியிலிருந்து பாரசீகத்துக்கு இடம் பெயர்ந்தவர்கள். சீன ஓவிய முறை நன்கு கற்றவர்கள். 'தாஸ்தான் இ அமீர் ஹம்ஸா' என்னும் பாரசீக நூலுக்கு ஓவியங்கள் படைக்க அவர்கள் இந்தியா வந்தனர்.

ஹுமாயூனின் புதல்வர் அக்பர் தமது ஆட்சி காலத்தில் பெரும் எண்ணிக்கையில் ஓவியர்களை

அரசவையில் பணிக்கு அமர்த்தினார். அப்போதுதான் இந்திய ஓவியப் பாணியுடன் பாரசீகப் பாணி கலந்து ஒரு புதிய பாணி தோற்றம் கண்டது. முகலாயப் பாணி என்று பின்னர் அழைக்கப் பட்ட அது பலபடியாகக் கிளைத்தது. அவற்றில் ஒன்றுதான் 'பாட்னா கலம்'.

ஒளரங்கஜீப் ஆட்சியில் கலைகளுக்கும் கலைஞருக்கும் பேராபத்து வந்தது. அரசவை கலைக்கூடம் மூடப்பட்டு ஓவியர்கள் வேலையின்றி நிற்க நேர்ந்தது. வேறு வழியின்றி அவர்கள் பிழைப்பு தேடி டில்லி நகரை விட்டு வெளியேறி, புதிய ஆர்வலர்களை நாடிப் போகத் தொடங்கினார்கள். அப்போது வங்காளத்தில் நவாப் மன்னர்களின் செல்வாக்கும் புகழும் உச்சகட்டத்தில் இருந்தன. எனவே ஓவியர்கள் மூர்ஷிதாபாத் சென்றனர். ஆனால் அதி விரைவில் நவாப் ஆட்சி கும்பினி தாக்குதலில் நிலைகுலைந்து முடிவுக்கு வந்ததால் மிரண்டு பாட்னாவுக்கு இடம் பெயர்ந்தனர். அந்த சமயத்தில் பாட்னா நகரம் மேலைத் தொழிற்சாலைகளால் ஒரு வர்த்தக மையமாக மாறத் தொடங்கியிருந்தது. அங்கு நிலைகொண்டு ஓவியர்கள் ஏராளமான ஓவியங்களைப் படைத்தனர். அவை பின்னாட்களில் 'பாட்னா கலம்' என்று இனம் காணப்பட்டன.

இவ்விதம் வந்த ஓவியர்களில் சேவக் ராம் (1770-1830), ஹுலஸ் லால் (1785-1875) இருவரும் முக்கியமானவர்கள். சேவக் ராம் ஓவியங்களில் நேரிடையாகத் தூரிகை கொண்டு உருவங்களை வரைந்தார். தமது ஓவியங்களில் ஆங்கிலேயரின் விருப்பத்துக் கேற்ப, கருப் பொருளை அறிமுகப்படுத்தினார். அம்மட்டுமின்றி, உத்தியிலும் மாறுதல்களைப் புகுத்தினார். அவரது ஓவியங்களில் துறவிகள், விவசாயி, தானியம் விற்போர், குயவர், நெசவாளி, படகன் என்பதாகக் கருப்பொருளைக் காணமுடிகிறது. இந்திய இலக்கியத்துக்குக் காட்சி வடிவம் கொடுத்து வண்ண ஓவியங்களைப் படைத்த ஓவியக் குடும்ப வழியில் வந்த இந்த ஓவியர்கள் பிழைப்பின் கட்டாயம் காரணமாக ஆங்கிலேயரின் ரசனைகளுக்கு ஏற்ப தங்கள் ஓவிய அணுகுமுறைகளை மாற்றிக் கொண்டனர். அதுபோலவே, சிவலால், சிவ தயால் லால் என்ற இரு ஓவியர்கள் சிற்றோவியங்களுக்குப் பிரபலமானவர்கள். செழிப்பான தொழில் நடத்திய இவர்களுக்கு அதிக எண்ணிக்கையில் ஐரோப்பிய இந்திய வாடிக்கையாளர் இருந்தனர்.

'பாட்னா கலம்' ஓவியங்களில் பிஹார் நிலத்தின் எளிய மக்கள், அவர்தம் தொழில், பழக்கங்கள், கலாசாரம், மதம் போன்றவையே

கருப்பொருளாக இடம் பெற்றன. தொடக்கத்தில் ஓவியத்துக்கான தாள்களை அவர்களே தயாரித்துக்கொண்டனர். பலவித மலர்வகை, இலைகள், உலோகங்கள், களிமண், அரக்கு ஆகியவற்றைக் கலந்து கிடைக்கப்பெறும் வண்ணங்களைக் கொண்டு தந்தம், உலோகம், மைக்கா போன்ற பரப்புகளில் ஓவியங்கள் படைக்கப் பட்டன. ஆங்கிலேயர் இந்தியாவை விட்டுச் சென்றபோது ஏராளமான பாட்னா ஓவியங்களை வாங்கிச் சென்றனர். அதன்பின்னர் இந்த ஓவியப் பாணியின் இறங்கு முகம் தொடங்கியது.

லண்டன் நகரில் உள்ள கென்ஸிங்டன் (Kensington) அருங்காட்சி யகத்தில் 200 ஓவியங்களும், பாட்னா அருங்காட்சியகத்தில் 65 ஓவியங்களும் பாதுகாக்கப்பட்டுள்ளன. இதல்லாமல், சைத்தன்ய மஹாசபா, குதா பக்ஷ் வாசக சாலை, லலித் கலா அகாதமி, பாட்னா ஓவியக் கல்லூரி ஆகிய இடங்களிலும் 'பாட்னா கலம்' ஓவியங்களைக் காணமுடியும்.

•••

17. சுவடி ஓவியங்கள்

பெரும்பாலான இந்தியக்கலைகள் மதத்துடனேயே தொடர்பு கொண்டவையாக இருந்ததற்குத் தெளிவான வரலாற்றுத் தடயம் உள்ளது. கி.பி. முதலாம் நூற்றாண்டிலேயே ஓவியங்கள் ஓலைச் சுவடிகளில் மதம் சார்ந்த அறவுரைகளுக்கு விளக்கங்களாகப் பயன்படுத்தப்பட்டன. 11 ஆம் நூற்றாண்டில் பாலா மன்னர்களின் ஆட்சியில் எழுதப்பட்ட புத்த மதச்சுவடிகள்தான் இவற்றில் முதலில் கிடைத்தவை. அவ்விதமே குஜராத் மாநிலத்திலிருந்து சமண சமய அறவுரைச்சுவடிகள் கிடைத்தன. 12 ஆம் நூற்றாண்டில் நிகழ்ந்த இஸ்லாமியப் படை எடுப்புகளால் பாலா ஆட்சியி லிருந்த புத்தமத வழிக்கலைகள் நேபாளத்துக்கும் திபெத்துக்கும் நீர்த்துப்போன வடிவில் சென்றடைந்து இமயமலைப்பகுதியில் புத்தத் துறவிகளால் வளர்க்கப்பட்டன.

இந்திய நிலத்தின் மேற்குப் பகுதியான குஜராத்தில் அதே காலத்தில் சமண மத அருளுரைச் சுவடிகள் செழித்து வளர்ந்தன. இது அங்கு வாழ்ந்த சமண மதத்தைப் பின்பற்றிய கடல் வாணிபம் செய்த செல்வந்தர்களின் ஆதரவாலும், அவர்கள் தந்த பொருள் உதவியாலும் நிகழ்ந்தது. ஓவியங்கள் கொண்ட அறவுரைச் சுவடிகள் அவர்களால் நிறுவப்பட்ட வாசகசாலைகளில் பாதுகாக்கப் பட்டன. பதினைந்தாம் நூற்றாண்டில் ஓவியங்கள் சுவடிகளிலிருந்து பாரசீகம் மூலம் அறிமுகப்படுத்தப்பட்ட தாள்களுக்கு இடம் பெயர்ந்தன. அந்த நிகழ்வு, ஓவியங்களின் ஓவியப் பரப்பை அதிகமாக்கியது. அத்துடன் பதினாறாம் நூற்றாண்டில் நீலமும் பச்சையும் ஓவியங்களில் அறிமுகமாயின.

தொடக்ககால சமண சுவடி ஓவியங்களில் பக்கவாட்டு மனித முகத்தில் மறைந்துள்ள முகப்பகுதியின் கண் உருவத்திலிருந்து கிளைத்து மிதப்பது போன்ற தோற்றம் காணப்பட்டது. முதலில் அந்த ஓவியங்களில், சமணத் துறவிகள், அவர்களது குரு, ஓவியங்கள் படைக்கப் பொருளுதவி செய்த செல்வந்தர் போன்றவரின் உருவங்கள்தான் முன்னிலைப்படுத்தப்பட்டன. பின்னாட்களில், மெள்ள மெள்ள அவற்றில் பின்புல அமைப்பிலும், வண்ண உத்தியிலும் மாற்றங்கள் தோன்றின.

தமிழ் நாட்டிலும் நமக்கு சுவடி ஓவியங்கள் காணக் கிடைக்கின்றன. பனை மரங்களிலிருந்து சேகரிக்கப்படும் ஓலைகள் அவற்றின் நிறம், தரம், ஒற்றுமை போன்ற தன்மையின் அடிப்படையில் பிரிக்கப்பட்டு, முறைப்படி பதப்படுத்தப்பட்டன. பின்னர் அவை ஒரே அளவாக வெட்டப்பட்டு ஒருபுறம் துளையிடப்பட்டு, நூல்கொண்டு கட்டப்பட்டன. உருவங்கள் எழுத்தாணி கொண்டு அழுத்தமாக ஓலையில் கீறப்பட்டன. பின்னர், ஓவியர்கள் வரைந்த பரப்பில் அழல் புகையை நன்கு பூசிப் பின் நீர்கொண்டு ஓலைகளைக் கழுவினார்கள். துணி கொண்டு ஓலையைத் துடைத்துத் தேவையற்ற சாயத்தை நீக்கினார்கள். அவ்விதம் செய்யாவிட்டால் சாயம் தேவையற்ற இடங்களிலும் நிரந்தரமாகப் படிந்து, ஓவியத்தைப் பாழ் செய்துவிடும்.

சுவடியில் காணப்படும் ஓவியங்கள் இரண்டு வகைப்படும். ஒன்று, எளிமையானவை, மற்றது வண்ணங்களுடன் ஆனவை. பெரும் பாலானவை ஒற்றைக் கோடுகளால் ஆனவைதான். வண்ணங் களற்றதாகவே இருக்கும். சுவடிகளில் அவை நீள் சதுர (oblong) வடிவிலேதான் அமைந்திருக்கும். சுவடி முழுவதும் ஓவியம்

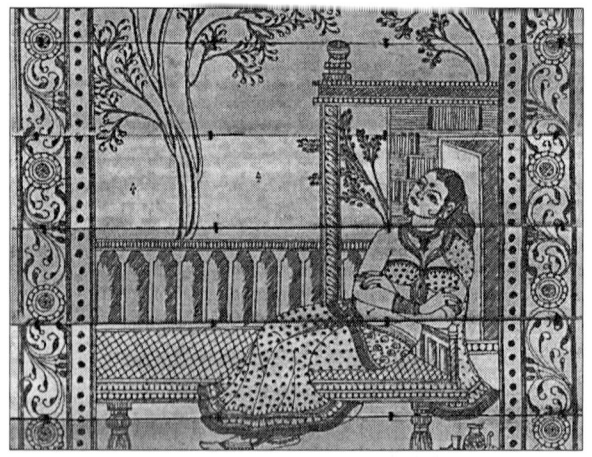

சுவடி ஓவியம் - விஷ்ணு

சுவடி ஓவியம்

மட்டுமே இருக்குமானால் அது துளை இடப்படுவதில்லை. எழுத்துகளும் ஓவியங்களும் இடம் பெற்றிருக்கும் சுவடிகள் இரு ஓரங்களிலும் துளையிடப்பட்டு நூலால் இணைக்கப்படும். மேலும் கீழும் பலகை கொண்டு அவை பாதுகாக்கப்படும். பலகைகளில் நேர்த்தியும் அலங்காரமும் கொண்ட பூ, இலை போன்ற வடிவங்கள் வண்ணங்களில் படைக்கப்படும். தந்தத்தினால் ஆன வடிவங்கள் அப்பலகையில் பதிக்கப்படுவதும் உண்டு. சுவடிகளைக் காக்கும் பலகைகளின் உட்புறத்தில்தான் ஓவியங்கள் தீட்டப்படும். எனவே, காண்போருக்கு அது தெரிய வாய்ப்பில்லை. தற்காலப் புத்தகங்களில் வெளிப்புறத்தில் காணப்படும் ஓவியங்களுக்கு நேர்மாறானவிதத்தில் இது உள்ளது. மேலும், சுவடிகளின் மேற் பலகையில் நூலின் தலைப்போ நூலாசிரியர் பெயரோ இடம் பெறாது.

எழுதிய சுவடிகளில் ஓவியங்கள் இடம் பெறுவதல்லாமல் சில புதியவகை அமைப்புகளிலும் ஓவியங்கள் உள்ளன. ஓவியத்தைப் பகுதி பகுதியாக சுவடிகளில் வரைந்து கொண்டு அவற்றை மேலிருந்து கீழாக நூலில் இணைத்து ஒரு சதுரம் அல்லது நீள் சதுரம் உண்டாக்கி ஓவியம் படைப்பதும் உண்டு. அவை சுவற்றில் தொங்கவிடப்படக்கூடியவையாக இருக்கும். மடித்தும் வைக்கலாம். இந்த உத்தி ஒடிஷாவிலிருந்து பெற்றதாகும்.

சுவடி ஓவியங்கள் சுவடிகளில் எழுதத் தொடங்கியதுமே உண்டாகி விட்டவை. இந்தியாவின் பல பகுதிகளிலும் அவை தொடர்ந்து புழக்கத்தில் இருந்துவந்தாலும், ஒடிஷா நிலப்பகுதியில் இந்த உத்தி அதன் உச்சத்தைத் தொட்டது. வடிவ எழிலும், செய் நேர்த்தியும், முதிர்ச்சியையும் கொண்ட அது அனைவரையும் ஈர்த்தது. அவர்கள் பனை ஓலைகளை ஓவியம் தீட்டப் பதப்படுத்திய உத்தி விரிவானது. மரங்களிலிருந்து வெட்டப்பட்ட பச்சைப் பனை ஓலைகள், முதலில் தேவைக்கேற்ப நீள்சதுர வடிவில் வெட்டப்படும். அதிலுள்ள நீர் வற்றும்வரை வெய்யிலில் அவை உலரவைக்கப்படும். ஆனால், அது முற்றுமாகக் காய்ந்துவிடவும் கூடாது. அதன் பின் அவ்வோலைகள் ஈரமான மண்ணில் புதைக்கப் பட்டு நான்கு அல்லது ஐந்து நாட்களுக்கு ஊற வைக்கப்படும். பின்னர் அவை நீரில் நன்கு கழுவப்பட்டு மறுபடியும் உலர வைக்கப்படும். ஆனால், இப்போது அவை காற்றில்தான் உலர வேண்டும், வெய்யிலில் அல்ல. அவ்விதம் உலர்ந்த ஓலைகள் தானியக்கிடங்கில் தானியக் குவியலில் புதைத்து வைக்கப்படும். அதுதான் ஓலைகளைப் பதப்படுத்தும் இறுதி நிலை. இவ்வாறு

செய்வதால் ஓலைகள் விரைத்த தன்மை பெறுகின்றன. மேலும் பூச்சிகளும் அவற்றை அணுகுவதில்லை.

ஓலைகளில் உருவங்கள் அல்லது எழுத்துகள் எதுவாயினும் மிகுந்த கவனத்துடன் எழுத்தாணி கொண்டு கீறிக்கொள்வார்கள். தவறு நேர்ந்தால் திருத்த முடியாது. வரைவது முடிந்தபின், ஓலையின் மேல், அவரை இலை, தேங்காய் மூடி இரண்டையும் எரிப்பதால் உண்டாகும் கரிப்பொடி, புளி, நல்லெண்ணெய் ஆகியவற்றின் கலவையில் கிடைக்கும் பசையை நன்கு தேய்ப்பார்கள். பின்னர் துணி கொண்டு ஓலைகள் துப்புரவாகத் துடைக்கப்படும். கோடுகள் உண்டாக்கிய பள்ளத்தில் படியும் அந்தக் கருநிறப் பசை, உருவங்களைத் தெளிவாகக் காட்டும். சுவடிகளில் ஓவியம் தீட்ட காய், கனிமம் போன்றவற்றில் இருந்து உண்டாக்கும் வண்ணங்கள் பயன்படுத்தப்படும்.

இந்தியாவில் காகிதம் புழக்கத்துக்கு வந்தபின் இந்தக் கலை உத்தி அநேகமாக இல்லாமலேயே போய்விட்டது. என்ற போதிலும் ஒடிஷா மாநில அருங்காட்சியகம், இருவித சுவடி ஓவியங்களையும் ஏராளமாகச் சேகரித்துப் பாதுகாத்து வருகிறது. அவற்றில் ஜயதேவரின் 'கீத கோவிந்தம்', ரூபா கோஸ்வாமியின் 'பிடக்தா மதாபா', ஷிஷு ஷங்கர்தாஸின் 'உஷா விலாசா' போன்றவை குறிப்பிடத்தக்கவை. இவற்றில் ராதாகிருஷ்ண உல்லாசங்களும் சல்லாபங்களும் மனம் கவரும் ஓவியங்களாக உள்ளன. அத்துடன் இயற்கை எழிலும் அவற்றில் ஏராளமாக இடம் பெற்றன. பல சுவடிகளை மேல் கீழாக நூல் கொண்டு தைத்து, பெரிய அளவில் (12x10) தீட்டிய ஓவியங்களின் கருப்பொருள் இந்து மதம் சார்ந்த கடவுளர், தேவியர்களின் உருவங்கள் வழிவழியாக அமைந்த நிலைகளில் (posture) உள்ளன. இன்றும் கூட இந்தப் பாணி ஓவியங்களைப் படைப்பது பூரி, கட்டக் மாவட்டங்களில் அரசாங்கத்தின் உதவியுடன் கைவினைக் கலைஞர்களால் நிகழ்ந்து வருகிறது.

•••

18. தஞ்சாவூர் ஓவியங்கள்

தமிழ் நாட்டை ஆண்ட விஜயநகர நாயக்கர், பீஜப்பூர் சுல்தான், கடைசியாக மராட்டியர் ஆட்சி இவற்றால் தமிழ் நிலத்தில் பொருளாதார, கலாசார மாற்றங்கள் நிகழ்ந்தன. தஞ்சை மண்ணில் புதிய கலைத் தளங்கள் தோன்றின. மராட்டிய ஆட்சி தஞ்சையை தலைநகராகக் கொண்டு தமிழ் நாட்டில் 16 ஆம் நூற்றாண்டு முதல் இரண்டு நூற்றாண்டு காலம் இருந்தது. தென் இந்திய அரசியல் களம் முழுப்பத்தில் இருந்த நேரம் அது. இந்த ஓவியப்பாணி 16-18 ஆம் நூற்றாண்டுகளில் நாயக்கர்-மராட்டிய ஆட்சிக்காலத்தில் அவர்களின் அரவணைப்பில் வளர்ந்தது.

18 ஆம் நூற்றாண்டில் தஞ்சையைத் தலைநகராகக் கொண்டு தமிழ் நாட்டை ஆண்ட மராட்டிய மன்னர்கள் மராட்டிய மண்ணில் போற்றப்பட்ட பல கலாசார பழக்கங்களை தமிழ் மண்ணுக்கு அறிமுகப்படுத்தினர். 'கதா காலட்சேபம்' என்று

இன்று புழக்கத்தில் இருக்கும் இசையுடன் கலந்த கதை சொல்லும் உத்தி, குழுப்பாடல் மூலம் இறை துதி செய்யும் 'நாம சங்கீர்த்தன' பாணி, 'புரவி ஆட்டம்', 'தஞ்சாவூர் ஓவியங்கள்' என்று அழைக்கப் படும் ஓவியப் பாணி போன்றவை இங்கு வேர் பிடித்து, தழைத்து வளர்ந்தன. மராட்டிய ஆட்சியில் மக்களும் கலைஞர்களும் மைசூர், ஆந்திரா, பீஜப்பூர், மராட்டா, குஜராத் பிரதேசங்களி லிருந்து தஞ்சைப்பகுதியில் நிலைகொண்டு வாழத் தலைப் பட்டனர். இவர்களின் கலை உத்திகளும் பாணிகளும் தமிழ் மண்ணில் புழங்கத் தொடங்கின. அத்துடன் மேலை நாடுகள், சீனா தேச ஓவிய உத்திகளும்கூட இவற்றுடன் கலந்தன. மற்ற ஓவியப் பாணிகளைப்போல இல்லாமல் தஞ்சாவூர் ஓவியப் பாணி ஓவியத்துடன் கைவினைக் கலையும் கலந்து ஒரு புதிய வடிவம் கொண்டதாக மலர்ந்தது.

கருப்பொருள்

தஞ்சாவூர் ஓவியங்களில் கருப்பொருள் என்பது இந்து மதம் சார்ந்ததாகவே இருந்தது. கடவுளரின் உருவங்கள் அதில் வரையப் பட்டன. வடிவங்கள் உறைந்த தன்மையிலேயே இருந்தன. இதை, முகம் ஓவியமாக்கப்படும் (Portrait) மேலை நாட்டு ஓவியப் பாணியுடன் ஒப்பிடலாம். அசைவுகள், நிகழ்வுகள் போன்றவை தவிர்க்கப்பட்டதாகத் தோன்றுகிறது. 'வெண்ணை உண்ணும் கிருஷ்ணன்', 'ஆலிலைமேல் குழந்தை கிருஷ்ணன்', 'ராமர் பட்டாபிஷேகம்', 'தேவியர் உருவங்கள்' என்பதான ஓவியங்கள் திரும்பத் திரும்ப படைக்கப்பட்டன. மக்களால் அவை விரும்பப் பட்டதுதான் இதற்குக் காரணம்.

உத்தி

பொதுவாக, அளவில் பெரியதாக இருக்கும் இந்தவகை ஓவியங்கள் வெகு நேர்த்தியான, செதுக்கல் வேலைப்பாடுகள் கொண்ட மரச்சட்டத்தின் நடுவில் அமைந்திருக்கும். சட்டமும் ஓவியத்தின் ஒரு பகுதியாகவே கருதப்படும். வரையப்படும் உருவங்கள் உருவ அளவில் ஒன்றுக்கொன்று தொடர்பில்லாமல் இருக்கும். கடவுளின் உருவம் பெரிய அளவில் கித்தானின் பெரும் பகுதியை நிறைத்திருக்கும். மற்ற உருவங்கள் ஓவியத்தின் கீழ்ப்பகுதியில் வரிசையிலோ, அல்லது ஒழுங்குடன் கூடிய குழுவாகவோ அமைந்திருக்கும். உருவங்களும் உருண்டு திரண்ட பருமனான உடல் கொண்டபடியாகவே படைக்கப்படும். அவற்றில் பெண்மை சாயல் மேலோங்கியிருக்கும். முரட்டுத்தனம் தவிர்க்கப் பட்டு நளினம் கூடியதாக அவை காணப்படும். மைய உருவம் கரும்

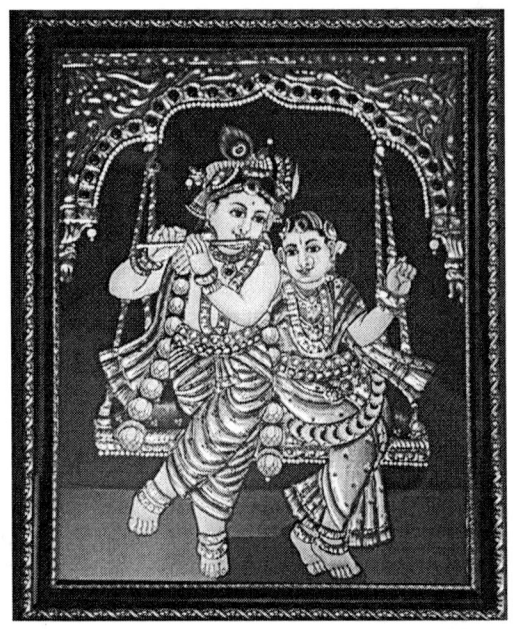

தஞ்சாவூர் ஓவியம்

பச்சை, திட நீலம் அல்லது ஒளிர் சிவப்பு ஆகிய பின்புல வண்ணங் கொண்டு சமைக்கப்படும். நீலம், மஞ்சள், பச்சை அல்லது வெள்ளை நிறங்களில் மைய உருவங்கள் அமையும். வண்ணங்கள் திடமான கலவையாகத் தீட்டப்படும். உருவக்கோடுகள் வண்ணங ்களுக்கான எல்லையை முடிவு செய்யும். உருவம் எப்போதும் ஒரு மாளிகையின் உட்புறத்தையோ அல்லது கோயிலின் உள்சுற்றையோ பின்புலனாகக் கொண்டிருக்கும். பின்புலன் எவ்விதக் கட்டட அமைப்பும் இல்லாது இருப்பினும் மேற்கவிகை, திரைசீலைகள் போன்றவை அதை உணர்த்தும்விதத்தில் இடம் பெற்றிருக்கும். திடமானதும் அழுத்தமானதுமான கோடுகள் ஓவியத்தைக் கட்டும்.

வடிவம்

தொடக்க காலத்தில் இவ்வோவியங்களில் வண்ணங்கள் அதிகப் பரப்பில் பயன்படுத்தப்பட்டன. அவற்றில் வெளிறிய வண்ணக் கலவைகளுக்கும் இடம் இருந்தன. பின்னர், அவை ஆடம்பரம் மிகுந்த, காண்போரின் கவனத்தை ஈர்க்கும்விதத்தில் அதிக அளவில் தங்க வேலைப்பாடுகள் கொண்டதாகவும், அழுத்தம்

கூடிய ஒளிர் வண்ணங்களால் தீட்டப்பட்டதாகவும் மாறத் தொடங்கின. உருவங்களைச் சுற்றிய கோடுகளின் வெளிப்புறத்தில் வரிசையான புள்ளிகளும், மேல் பகுதியில் நெளி நெளியாகத் தொங்கும் சரிகை திரைச்சீலைகளும், செல்வச் செழிப்பை மிகைப்படுத்திக் காண்பித்தன. மலர்களும், மலர் மாலைகளும் இயற்கையிலிருந்து விலகி ஒரு அலங்காரம் கூடிய விதத்தில் அமைந்திருந்தன.

தஞ்சாவூர் ஓவியங்களில் நாம் அதன் மேற்புறத்தில் பறக்கும் மனித உருவங்களைக் காணலாம். அவை மையத்தில் அமைந்திருக்கும் கடவுள் உருவத்தின் மேல் மலர் தூவியநிலையில் அமைந்திருக்கும். இந்திய ஓவிய, சிற்பங்களில் பறக்கும் மனித உருவங்கள் என்பது புதியது அல்ல. ஆனால் இவற்றில் இந்த உருவங்கள் தமது தோளின் பின்புறத்தில் முளைத்த இறக்கைகளை விரித்தபடி படைக்கப் பட்டிருக்கும். இந்த வடிவம் ஈரானிய, கிருஸ்தவ மரபுகளிலிருந்து பெறப்பட்டிருக்கக்கூடும். கிருஷ்ணரைக் குழந்தையாக உருவகப்படுத்தும் ஓவியங்களின் மேற்புறத்தில் காணப்படும் வடிவமைக்கப்பட்ட மேகக் கூட்டத்தின் பின்னாலிருந்து இவ்விதஉருவங்கள் மேலெழும்பிப் பூக்கூடையிலிருந்து மலர்களை இறைப்பதைக் காணலாம்.

கித்தான் உருவாக்கும் முறை

'பட்ட சித்ர' முறை ஓவியம்போல தஞ்சை ஓவியம் தீட்ட அதன் கித்தான் அமைப்பதும் மிகுந்த அயர்ச்சி கொடுக்கும் செயல்தான். பதப்படுத்தப்பட்ட பலா மரத்தின் பலகைகளை ஒருங்கிணைத்து, புளியங்கொட்டையை அரைத்துக் கிடைக்கும் பசை கொண்டு பலகையின் மேல் தடிமனான அட்டையைப் பிசிர் இன்றியும், காற்றுக்குமிழ் இல்லாதவாறும் ஒட்டுவார்கள். நன்கு காய்ந்த பலகையின் மீது இரண்டு அடுக்குகளாகத் துணியை ஒட்டிக் காயவைப்பதுடன் முதல்நிலை முடியும். பொடி செய்யப்பட்ட கல்லுடன் கிளிஞ்சலைப் பொடி செய்து கிடைக்கும் சுண்ணாம்பை நன்கு கலந்து, அதில் கோந்து சேர்த்து இளகிய பதத்தில் பிசைந்து, பலகையின் மேல் இரண்டு மூன்று முறை பூசுவார்கள். கல்கொண்டு பலகையின் பரப்பை நன்கு தேய்த்து வழ வழுப்பான தளமாக ஆக்குவார்கள். படைக்கப்போகும் ஓவியம் திடமாக அதில் அமரத்தான் இத்தனை முன் ஏற்பாடுகள்.

ஓவியம் சமைத்தல்

முன்பே தாளில் வரையப்பட்டிருக்கும் உருவங்களை கித்தான் பரப்பில் பொருத்தி, அதன்மேல் விளம்பிப் பதிவெடுப்பார்கள். அதில் அனைத்து வடிவங்களின் கோடுகளும் இடம்பெறும். பின்பு தூரிகைகொண்டு வடிவங்களை வண்ணத்தால் வரைந்து கொள்வார்கள்.

கொதிக்க வைக்காத சுண்ணாம்புப் பொடியைப் பசையுடன் கலந்து பிசைந்து, கித்தான் பரப்பில் தேர்ந்தெடுத்த பகுதிகளில் சீராகப் பூசி, சிறிது போலப் புடைக்கச் செய்வார்கள். வெட்டிய கண்ணாடித் துண்டுகள், விலை உயர்ந்த கற்கள் அந்தப் பரப்பில் பதிக்கப்படும். அவற்றைச் சுற்றிக் கலவையைத் திரும்பவும் பூசித் திடப்படுத்து வார்கள். தங்கம், வெள்ளித் தகடுகளையோ காகிதங்களையோ வெட்டி வடிவங்களாக்கி ஒட்டுவார்கள். அணிகலன்கள், ஆடைகள் போன்றவற்றில் இவை இடம் பெறும். இதன் பின்னர்தான் வண்ணம் தீட்டுவது தொடங்கும். வண்ணம் தீட்ட இயற்கை வண்ணங்களே பயன்பட்டன. ஓவியம் முடிந்தபின் அதற்குப் பளபளப்பான பூச்சு கொடுத்து, சட்டம் கட்டுவார்கள்.

தஞ்சாவூர், மதுரை நகரங்களைத் தலைநகரங்களாகக் கொண்டு ஆளத் தொடங்கிய நாயக்கர் ஆட்சியின்போது ஆந்திராவின் ராயலசீமா பகுதியிலிருந்து ஓவியக் குடும்பங்கள் தமிழ் மண்ணில் வந்து வாழத்தொடங்கின. இந்தப் பாணி ஓவியங்கள் அவர்களால் குலத் தொழிலாக படைக்கப்பட்டன. தஞ்சாவூர் திருச்சி பகுதியில் 'ராஜு' என்றும் மதுரையில் 'நாயுடு' என்றும் அவர்கள் அறியப் பட்டனர்.

மற்ற கிராமிய கலைபோன்று, இந்த ஓவியங்களைப் படைத்ததிலும் ஓவியனின் குடும்பத்தின் பங்களிப்பு என்பது இருந்திருக்கிறது. இவற்றின் விலையும் எல்லோரும் அணுகிவிட முடியாதபடிதான் இருந்திருக்க வேண்டும். அரசவை, மற்றும் செல்வந்தர் இல்லங்களில்தான் இவை இடம் பெற்றிருக்க வேண்டும். கோயில்களுக்கு இந்த ஓவியங்களைத் தமது சந்ததியருக்குப் புண்ணியம் தேடி காணிக்கையாக அவர்கள் கொடுத்திருக்கவேண்டும். மிகையான ஒளிரும் வண்ணங்கள்கொண்டு இவை படைக்கப் பட்டதற்கு, இந்த ஓவியங்கள் பெரும்பாலும் ஒளி குறைந்த பூஜை அறைகளிலும், கோயில் மண்டபங்களிலும் பார்வையிலிருந்து விலகியும் இருந்ததைக் காரணமாகச் சொல்லலாம்.

அந்த ஓவியக் குடும்பங்களின் இப்போதைய நிலை பரிதாபத்துக் குரியது. இன்று, இந்த ஓவியப் பாணி அனைவருக்குமானதாகி விட்டது. இங்கு ஓவியன் முக்கியமல்ல. ஏனெனில் அவன் எதையும் படைக்கவில்லை. மறுபதிவுதான் செய்கிறான். ஓவியத்தில் உருவமோ வண்ணங்களின் கோர்வையோ மாறுவதில்லை. கித்தானும் நவீன வண்ணங்களும் மரபை ஒதுக்கி இடம் பிடித்துக் கொண்டுவிட்டன. எனவே நேர்த்தியில்லாத, கொச்சைப்படுத்தப் பட்ட தஞ்சாவூர் ஓவியங்கள் உலகெங்கும் காணக் கிடைக்கின்றன.

முடிவாக

தஞ்சாவூர் ஓவியப் பாணியைக் கிராமியக் கலையாக அணுக இடமில்லை. இசை வடிவில் கிடைத்த புதிய வடிவை ஏற்று வளர்த்த தமிழ் மண் ஓவியத்தில் அவ்வாறு செய்ததற்கான தடயம் ஏதும் உண்டா? ஓவியர்கள் பயன்படுத்திய தூரிகை எத்தகையதாக இருந்தது? அது அவர்களாலேயே உருவாக்கப்பட்டதா? தமிழ் மண்ணில் தடம்பதித்த இந்தப் பாணி மராட்டிய மண்ணில் என்னவானது? மைசூர் ஓவியங்களும் ஏறத்தாழ இதே பாணியானவைதான் என்பது போன்ற ஐயங்களுக்கு விளக்கம் கிடைத்தால் இக்கட்டுரை முழுமை பெறும்.

•••

19. 'பட்ட சித்ர' ஓவியங்கள்

ஒடிஷா மாநிலத்தின் கிராமியக் கலையான 'பட்ட சித்ர' (Patta Chitra) ஓவியக் கலை அழியும் தறுவாயில் இருந்த சமயம் அதற்கு உயிர்கொடுத்து அதைப் பிரபலமாக்கியவர் ஒரு வெளிநாட்டுப் பெண்மணி. அமெரிக்க நாட்டைச் சேர்ந்த ஹெலனா ஜிலே (Helena Zealey) ஐம்பதுகளின் இடைக்காலத்தில் இந்தியா வந்தார். ஒடிஷா 'பட்ட சித்ர' ஓவியங்களின் உன்னதம் கண்டு வியந்து போனார். கூடவே அந்த ஓவியர்களின் வறுமை நிலையையும், வாழ்க்கைப் போராட்டத்தையும் புரிந்து கொண்ட அவர், அவர்களின் ஓவியங்களை உலகக் கலைச் சந்தையில் அறிமுகப்படுத்தி அவற்றின் சிறப்பை பல நாடுகளும் உணரச் செய்தார். அத்துடன் அவர்களது வருமானத்துக்கும் வழி செய்தார்.

'பட்ட' என்றால் வடமொழியில் 'துணி' என்று பொருள். 'பட்ட' துணி, 'சித்ர' ஓவியம். துணி

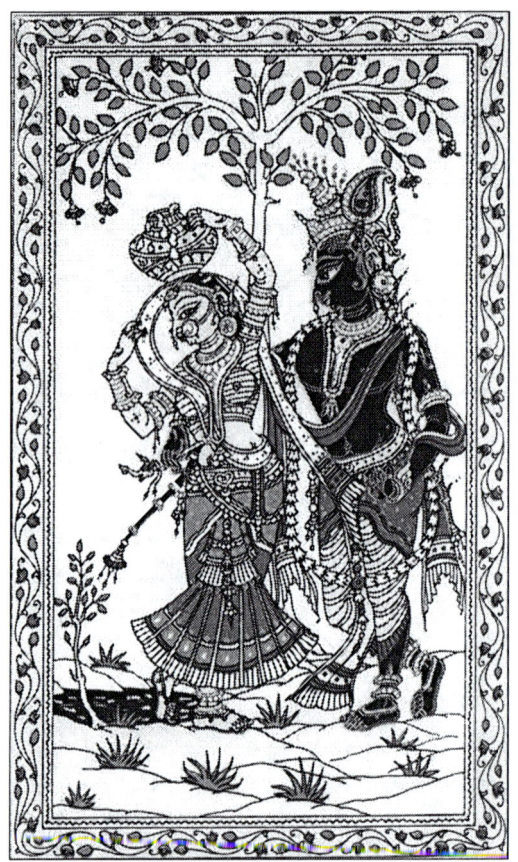

'பட்ட சித்ர' ஓவியம் - ராதா கிருஷ்ணர்

ஓவியம் என்று புரிந்துகொண்டுவிட்டால் எளிதாக மேலே படிக்கலாம்.

தோற்றம்

இதன் தொடக்கம் என்று தேடினால், அது பூரி ஜெகந்நாதர் கோவில் தோன்றிய காலத்துக்கு முன்பு காணப்படவில்லை என்பது தெரிய வருகிறது. கியோன் ஜஹாரில் உள்ள சீதாபன்ஜியில் காணப்படும் பளிங்கு ஓவியங்களில் நடைமுறைப் பாணியை முழுவதுமாகக் காண முடியவில்லை. எங்கோ சில தொடர்புகள் தென்படினும் வண்ணங்களைக் கையாண்டவிதம்

இன்றைய முறையிலிருந்து வெகுவாக வேறுபடுகிறது. பூரி ஜெகன்நாதர் கோவிலின் தோற்றமே இந்த ஓவியப் பாணிக்குத் தொடக்கமாகக் கொள்ளப்படுகிறது.

இக்கோயிலின் மூன்று திரு உருவங்களும் (ஜெகந்நாதர், பல பத்திரர், சுபத்திரை) மரத்தாலானவை. அவற்றைத் துணியால் இறுக்கமாகக் கட்டி, சீமைச் சுண்ணாம்புடன் கோந்தைக் குழைத்துப் பூசி, நன்கு காய்ந்தபின் அதன்மேல் வண்ணங்கள் கொண்டு ஓவியம் தீட்டுவார்கள். சிவப்பு, மஞ்சள், கறுப்பு, வெள்ளை ஆகிய வண்ணங்களே அதற்குப் பயன்படுத்தப்படும். இந்த ஓவியப் பாணியும் பூரி கோயிலும் வெகு இறுக்கமான பிணைப்பு கொண்டவை.

வரலாறு

கடந்த காலத்தில், ஒடிஷா மாநிலத்தில் ஒரு உன்னதமான ஓவியப் பாணி புழக்கத்தில் இருந்தது. இதை, 'காங்ரா', 'பஹாடி' பாணிகளுடன் அதன் நிலம் சார்ந்த கலை வெளிப்பாட்டுக்கு ஒரு விதத்தில் ஒப்பிடலாம். இன்றளவும் அது 'சித்ரகார்' என்று விளிக்கப்படும் ஓவியர்களால் காப்பாற்றப்பட்டு வருகிறது. பூரி, ரகுராஜ்புர், பரலாகேமண்டி, சிக்கிடி, சோனேபுர் ஆகிய நகரங்களில்/ கிராமங்களில் இந்த ஓவியர்கள் வசித்து வருகிறார்கள்.

'பட்ட சித்ர' ஓவியங்களை மூன்றுவிதமாகப் பிரிக்கலாம்.

1) துணியின்மீது வரையப்படுவது. (பட்ட சித்ர)
2) சுவற்றில் வரையப்படுவது. (பிட்டி சித்ர bitti chitra)
3) பனை ஓலையில் வரையப்படுவது. (தாலி பத்ர சித்ர அல்லது போத்தி சித்ர)

இவை அனைத்திலும் 'பாணி' என்பது அனேகமாக ஒன்றாகவே இருந்தது. ஒரே ஓவியர் மூன்று தளத்திலும் இயங்கியதுகூட அதன் காரணமாக இருக்கலாம்.

முந்தைய காலங்களில் தலைமை ஓவியருக்கும் தலைமை சிற்பிக்கும் வேறுபாடோ இடைவெளியோ இருக்கவில்லை. இரு சாராரும் ஒரே தளத்தில் இயங்கினர். ஒடிஷாவின் கோயில் சிற்பத்திலும் ஓவியத்திலும் காணப்படும் ஒற்றுமைக்கு இதுதான் காரணம். இன்றும் இவை இரண்டும் ஒன்றாகவே இயங்குவதைப் பார்க்கலாம். 'சித்ரகார்' என்று அழைக்கப்படும் இவர்கள் தமது

பெயருடன் 'மொஹாபாத்ர' 'மஹாராணா' என்ற பொதுப்பெயரை இணைத்தே அறியப்படுகிறார்கள்.

கோயில் 'சித்ரகார்' என்பவர்கள் பரம்பரையாகக் கோயிலுடன் தொடர்பும் நெருக்கமும் கொண்டவர்கள். 'அனாசரா பட்டி'கள் மட்டுமே இவர்களால் தீட்டப்பட்டன. அவற்றில் ஜெகந்நாதர், பலபத்திரர், சுபத்திரா ஆகியோரின் உருவங்கள் ஓவியமாகத் தீட்டப்படும். தேர் வீதி உலா வருவதற்கு முன்பாக இவை வழிபாட்டில் இடம்பெறும். கோயிலின் விழாக்கால வழக்கப்படி தேர் வீதி உலாவுக்குப் பதினைந்து தினங்கள் முன்னதாக மூல மூர்த்திகள் பொது மக்களின் வழிபாட்டிலிருந்து விலக்கப்படும். இது கடவுள் புனித நீராடி ஜுரத்தால் பீடிக்கப்பட்டு நோயுற்றதால் அவருக்கு ஓய்வு கொடுக்க என்பதாக ஐதீகம். அந்த இடத்தில் 'அனாசரா பட்டி' வழிபாட்டுக்காக வைக்கப்படும். ஒவ்வொரு ஆண்டும் அவை அதன் பயன் முடிந்தபின் தூக்கி எறியப்படும். அடுத்த ஆண்டில் புதியது வரும்.

பூரி, புவனேஷ்வர், கோனார்க் கோயில்கள் கட்டப்பட்ட பல நூற்றாண்டுகளுக்குப் பின்பே இவ்வோவியப் பாணி புழக்கத்துக்கு வந்துள்ளது. இன்று இக்கோயில்களின் உள்ளே பழைய ஓவியங்கள் ஏதும் காணப்படவில்லை. விரோதிகளின் நாசவேலை காரணமாகவும், இயற்கை சீற்றத்தின் பாதிப்பாலும் இவை அழிந்துவிட்டிருக்கவேண்டும். நமக்கு இன்று காணக் கிடைப்பது புதுப்பிக்கப்பட்ட ஓவியங்களும், சமீபகாலத்தில் தீட்டப்பட்ட ஓவியங்களும்தான். ஆனால், 18ஆம் நூற்றாண்டு முதல் பல கோயில்களிலும், மடங்களிலும் முக்கியமாக தெற்கு நிலப் பகுதியில் தீட்டப்பட்ட ஓவியங்கள் முழுமையாகவே உள்ளன. இப்பகுதி அதிகம் அறியப்படாததாகவும் ஓரளவு ஒதுக்கப் பட்டதாகவும் கூட இருந்து வந்துள்ளது.

கருப் பொருள்

பட்ட சித்ர பாணி ஓவியத்தில் 'கருப்பொருள்' எப்போதுமே வைணவ சமயத்தையே சார்ந்திருக்கும். பூரி ஆலயத்தில் இருக்கும் ஜெகந்நாதர்தான் இக் கலைஞர்களின் கற்பனை ஊற்றுக்கு ஆதாரமான விஷயம். அவர் சார்ந்த புராணக் கதைகள், மஹா பாரதம், இராமாயணம், ஜெயதேவர் இயற்றிய 'கீத கோவிந்தம்', தசாவதாரம், காமகுஜரா, நாம குஞ்சரா, கடவுளரின் வெவ் வேறு

உருவங்கள் போன்றவைதான் பெரும்பாலான ஓவியங்களின் கருப் பொருளாக அமையும்.

'பாணி'

'பட்ட சித்ர' ஓவியங்கள் கலையியலையும் கிராமியப் பாணியையும் இணைத்து உருவானவை என்றாலும், கிராமியச் சாயலை மிகுதியாக இவற்றில் காணலாம். இந்த ஓவியங்களில் காணப்படும் உடைவகைகள் முகலாய உடைகளைப் பிரதிபலிக் கின்றன. உருவங்கள், சில குறிப்பிட்ட தேர்ந்தெடுக்கப்பட்ட நிலைகளிலேயே காணப்படுகின்றன. தொடர்ந்து காண்போருக்கு அது சலிப்பூட்டுவதாக இருக்கும். ஆனால், சில தொடர் நிகழ்ச்சிகளை ஓவியமாக்கும்போது இது தவிர்க்க முடியாததாக ஆகிவிடுகிறது. குறிப்பிட்ட உருவத்தின் நிலையைக் கொண்டே அவற்றை அடையாளம் காணவேண்டியுள்ளது.

இந்த ஓவியங்களில் நிலக்காட்சியோ (Landscape) தொலைதூரக் காட்சியோ இருக்காது. வரையும் உருவங்கள் அடுத்தடுத்துக் காணப்படும். அவற்றின் உருவம் தொடர்பான ஒத்திசைவுடன் காட்டப்பட மாட்டாது. ஓவியத்தின் பின்புலம் பெரும்பாலும் சிவப்பு வண்ணம் கொண்டே தீட்டப்படும். செடி, கொடி, மலர் போன்றவை நளினத்துடன் அமைந்திருக்கும். ஓவியத்தைச் சுற்றி இருக்கும் அலங்கரித்த எல்லைப்பகுதி (Decorative Border) அதற்கு அழகூட்டும். மொத்தத்தில் ஓவியமே ஒரு அலங்கரிக்கப்பட்ட தன்மையுடன் (Design Based) காணப்படும்.

உத்தியும் செயல்முறையும்

ஒரு 'பட்ட' ஓவியனின் வரை கூடம் (Studio) என்பது அவன் வீடுதான். வீட்டில் உள்ள அனைவருக்கும் ஓவியம் தீட்டுவதில் ஒரு முறையான பங்கிருக்கும். பெரும்பாலும் பெண்கள் கித்தான் செய்வது, பசை செய்வது, வண்ணங்களைக் கித்தானில் ஓவியனுக்குத் துணையாக அவனது வழிகாட்டுதலின்படித் தீட்டுவது போன்ற வற்றில் பங்கேற்பர். ஓவியன் எப்போதும் ஒரு ஆண் மகனாகவே இருப்பான். இல்லத்தலைவனாகவும் இருப்பான். ஓவியத்தை நிர்ணயிப்பவன் அவன்தான். தொடக்கமாக உருவக்கோடுகளை வரையும் போதும், ஓவியத்தை முடிக்கும்போதும் அவன் தனித்துச் செயற்படுவான். இப்போதெல்லாம் பல பெண்கள் உற்சாகத்துடன்

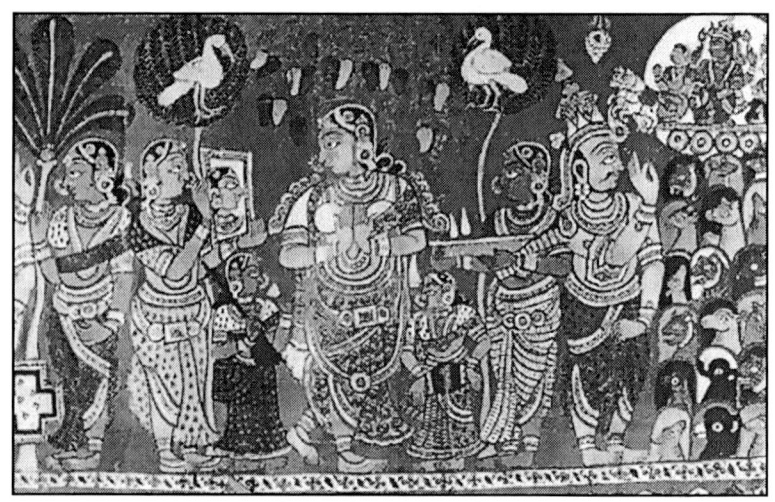

ஒரிசா கிராமிய ஓவியம்
'கண்ணாடியில் முகம் நோக்கும் பெண்கள்'

தாங்களே முழு ஓவியத்தையும் படைக்கிறார்கள். அவர்களில் சிலர் இதைத் தமது தொழிலாகவும் கொண்டுள்ளனர்.

ஓவியம் தீட்டுவதற்காகப் பயன்படும் துணி (கித்தான்) பெரும் பாலும் பழையதாகவே இருக்கும். ஆனால் அந்த ஓவியம் வழிபாட்டுக்காகத் தீட்டப்படுவதானால், புதிய துணி பயன்படுத்தப்படும். புளியங்கொட்டையிலிருந்து உண்டாக்கப் பட்ட ப்கானதுடன் சீமைச் சுண்ணாம்பைக் கலந்து கித்தானின் மேல் பூசுவார்கள். அதன் மேல் இரண்டுவிதக் கற்களைக்கொண்டு அழுத்தமாகத் தேய்த்து சமன் செய்வார்கள். பின்பு அந்தத் துணியை வெயிலில் நன்கு உலர வைப்பார்கள். அதன்மேல் உருவம் வரைய அவர்கள் பென்சில் கரிக்கோல் போன்றவற்றை நாடுவதில்லை. நேரிடையாக, தூரிகைகொண்டு வெளிர் சிவப்பு அல்லது பழுப்பு வண்ணத்தில் உருவங்களை வரைவார்கள். தூரிகைகளும் அவர்களே செய்துகொள்வார்கள் என்பதை முன்னரே பார்த்தோம். இந்தத் தரம் குறைந்த தூரிகையினால் அவர்கள் பிசிர் இல்லாத, தொடர்ச்சியான ஒரே அடர்த்தி கொண்ட கோடுகளை வரைவது அவர்களின் தொழில் முதிர்ச்சியைக் காட்டுகிறது.

ஓவியங்களுக்கு அவர்கள் பயன்படுத்திய வண்ணங்களும் நிலம் சார்ந்தவையே. காய், நிலம், கல் போன்றவற்றிலிருந்து வண்ணங் களை உண்டாக்கினார்கள். 'ஹிங்குலா' என்னும் கனிப்பொருள்

கொண்டு சிவப்பு வண்ணத்தையும், கற்களைக்கொண்டு 'ஹரிதலா' என்ற மஞ்சளையும், உண்டாக்கினார்கள். கருப்பு நிறம் கண் மை கொண்டோ தேங்காய் மூடியை எரித்துக் கிடைக்கும் புகை ஏடையோ கொண்டு பெறப்பட்டது, சங்கு கிளிஞ்சல்களைப் பொடி செய்து, கொதிக்கவைத்து, வடிகட்டி வெண்மை பெறப்பட்டது. வண்ணங்கள் உண்டாக்குவது என்பது மிகவும் அயர்வூட்டும் பணிதான். ஆனால் கிடைக்கும் பயன் அதை மறக்கச் செய்யும்.

ஒளிர் வண்ணங்களைக் கொண்டே பெரும்பாலும் ஓவியங்கள் தீட்டப்பட்டன. சிவப்பு, மஞ்சள், கருநீலம், கருப்பு, வெள்ளை என்று தெரிந்தெடுத்த வண்ணக் கலவைகளே பயன்படுத்தப் பட்டன. மிக நேர்த்தியான இக்கலவைகள் தூய்மையான வண்ண பேதத்தை உண்டாக்கின.

ஓவியத்தை முடித்தபின்பு அதன்மேல் 'லேக்கர்' (lacquer) பூச்சு கொடுப்பதன்மூலம் அதை ஒளிர வைப்பார்கள் (glossy) நெருப்பின் மேல் ஓவியத்தை அதன் அடிப்புறம் சுடும்படிப் பிடித்துக்கொண்டு மேற்புறம் 'லேக்கர்' பூச்சு கொடுக்கப்படும். இது ஓவியத்தைக் காற்றின் பாதிப்பிலிருந்தும் பாதுகாக்கும்; ஓவியத்தில் வண்ணங்களின் நிறமும் மங்காமலிருக்கும்.

ஆனால் இக்கலை சுணக்கம் கண்டுவிட்டது. ஓவியர்கள் தொடர்ந்து செய்ததையே செய்து வருகிறார்கள். அதில் படைப் பூக்கம் காணாமல்போய், வெறும் உற்பத்திசெய்யும் தன்மைதான் எஞ்சி நிற்கிறது. இது தஞ்சாவூர் ஓவியங்களுக்கும் பொருந்தும். இந்தத் தேக்கத்திலிருந்து அவர்கள் வெளிப்பட்டு, புதிய அணுகுமுறைகளைத் தேர்ந்தெடுத்து, தமது கலைப் பயணத்தைத் தொடர வேண்டும்.

● ● ●

20. 'கும்பினி' ஓவியங்கள்

'கும்பினி ஓவியங்கள்' என்னும்போது 17ஆம் நூற்றாண்டின் தொடக்கத்திலிருந்து 18ஆம் நூற்றாண்டின் இடைக்காலம் வரையிலும் பிறநாட்டவருக்கு இந்திய ஓவியர்களால் தீட்டப்பட்ட கோட்டோவியங்கள், நீர்வண்ண ஓவியங்கள், மைக்கா, கண்ணாடி, தந்தம், சங்கு, கிளிஞ்சல் ஆகியவற்றின்மீது செய்த ஓவியங்கள் என்று முற்றிலும் வெவ்வேறான உத்திகள் அவற்றுள் அடங்கும்.

17ஆம் நூற்றாண்டில் கிழக்கிந்திய கும்பினி தனது வரம்பெல்லையை தெற்காசிய நிலப்பகுதியில் விரிவுபடுத்தியது. அதன் தொடர்ச்சியாக, ஆங்கிலப் பணியாளர் ஏராளமாக இந்தியாவுக்கு வந்து ஒரு புதிய வாழ்க்கையை அமைத்துக் கொள்ளத் தொடங்கினர். இந்தியாவின் பல நிலப்பகுதிகளில் அவர்கள் பயணித்தபோது காண நேர்ந்த புதிய

இயற்கை எழிலும், அசரவைத்த புராதன அடையாளங்களும் அவர்களை ஒரு புதிய உலகுக்குக் கொண்டு சென்றன. தாங்கள் காண நேர்ந்ததை தமது உற்றார் உறவினருக்குக் காட்டி மகிழ விழைந்த அவர்களுக்கு, புலப்பட்ட வழிதான் இந்த ஓவியங்களின் தொடக்கம். 1819ஆம் நூற்றாண்டில் இந்தியா வந்த சுற்றுலாப் பயணிகள் இந்திய ஓவியர்களைக் கொண்டு தாங்கள் விரும்பிய காட்சியை ஓவியமாக்கி உடன்கொண்டு சென்றனர். அவை ஆங்கிலேயருக்கு ஏற்றவாறு மேலைநாட்டு வழியில் தீட்டப் பட்டன. அவற்றைத்தான் 'கும்பினி ஓவியங்கள்' என்று குறிக்கிறார்கள். அந்த ஓவியங்கள் வழக்கமான இந்திய பாணியில் (Tempera) தீட்டப்படாமல் நீர் வண்ணங்களில் தீட்டப்பட்டன. நீர் வண்ண ஓவிய முறை அதுவரை இந்தியாவில் கையாளப்படாதது என்பது மட்டுமின்றி, அறிமுகமற்றதும் கூட.

இந்தப் பாணி ஓவியங்கள் இந்தியாவின் பல நகரங்களில் தோன்றத் தொடங்கின. அவை அந்தந்த நிலத்தின் தனித்தன்மையும் கொண்டவையாக இருந்தன. முன்பே அங்கு நடைமுறையில் இருந்த ஓவியப்பாணி இவற்றிலும் தொடர்ந்தது. தொடக்கத்தில் இவ்வகை ஓவியங்கள் கல்கத்தா நகரில் அதிக அளவில் தீட்டப்பட்டன. அந்நகர் கும்பினியாரின் முக்கியமான வியாபார நிலப்பகுதியாக இருந்ததே அதற்குக் காரணம். இந்த ஓவியங்கள் அப்போது உயர் நீதிமன்ற தலைமை நீதிபதியாக இருந்த இம்பே பிரபு (Lord Impey, 1777-1783), கவர்னர் ஜெனரலாக இருந்த மார்க்வைஸ் வெல்லஸ்லி (Marquess Welesley, 1798-1805) இருவராலும் பெரிதும் ஊக்குவிக்கப்பட்டன. இருவருமே காட்டு விலங்குகள், பறவைகளைப் பிடித்துக் கூண்டிலடைத்து, மக்கள் பார்வைக்கு வைத்திருந்தனர். இந்திய ஓவியர்களை ஒப்பந்த முறையில் பணிக்கு அமர்த்தி அவை ஒவ்வொன்றையும் ஓவியங்களாக்கி அந்த அந்தக் கூண்டுகளில் பொருத்தி அவை பற்றின விவரங்களையும் அதன்கீழ் எழுதி வைத்தனர். இந்திய ஓவியர்களை அவர்கள் தேர்ந்தெடுத்தற்குக் காரணம் ஆங்கிலேய ஓவியர்கள் கேட்ட தொகை மிக அதிகமானதாக அவர்கள் உணர்ந்ததுதான்.

கும்பினி பொறுப்பில் பாதுகாக்கப்பட்ட தாவர இயல் பூங்காவிலும் இதை முன்மாதிரியாக்கொண்டு அரிய தாவரங்கள் பல ஓவியங்களாக்கப்பட்டு மக்கள் பார்வைக்கு வைக்கப்பட்டன. பனாரஸ் எனப்படும் காசி எப்போதுமே ஒரு முக்கிய யாத்திரிக நகரமாக இருந்தது. பக்தர்கள் மட்டுமல்லாது சுற்றுலாப் பயணிகளும் அங்கு தவறாது வருகை தந்தனர். சென்னை

இன்னொரு நகரம். அங்கு கிளைவ் பிரபுவும் (Lord Clive) அவரது மனைவியும் 1798 முதல் 1804 வரை வசித்தனர். 1803-ல் டில்லியை கும்பினிவசம் கொண்டு வந்தபின் அதன் அங்காடி விரிவடைந்தது. அந்த நகரின் உன்னதமான முகலாய ஆட்சிக் காலத்திய கட்டடங்கள் எப்போதும் ஏராளமான பயணிகளை ஈர்த்தவாறு இருந்தது. அங்கு 'தந்த'ப் பரப்பில் தீட்டப்பட்ட ஓவியங்கள் மிகவும் பிரசித்தம். இவை தவிர, எல்லோரும் விரும்பிய ஓவியப் பொருள்களில் இந்தியர்கள் வசித்த வீடுகள், வேலையாட்கள், கோச் வண்டிகள், புரவிகள், கும்பினி பணியாளர்கள் சேமித்து வைத்திருந்த அரும் பொருள்கள் போன்றவை அடங்கும். இம்பே சீமாட்டி (Lady Impey) இந்த ஓவியர்களைப் பெரிதும் ஊக்குவித்தார்.

தொடக்ககாலங்களில் இதைப் போற்றிப் பேணியவர்களின் எண்ணிக்கை விரல் விட்டு எண்ணக்கூடியவிதத்திலேயே இருந்தது. 19ஆம் நூற்றாண்டின் தொடக்கத்தில் இதில் ஈடுபட்ட சில இந்திய ஓவியர்கள் இதில் கிடைக்கும் வருவாயில் ஈர்க்கப்பட்டு உற்சாகமாகத் தொடர்ந்து ஈடுபட்டனர். எல்லோரும் விரும்பிக் கேட்கும் காட்சிகளை முன்கூட்டியே ஓவியங்களாகத் தீட்டி விற்பனை செய்தனர். அவற்றில் இந்தியக் கலையைப் பிரதிபலிக்கும் உருவங்கள், கட்டடங்கள், ஆலயங்கள், திருவிழாக்கள், சாதிய வேறுபாடுகளைக் காட்டும் உருவங்கள், தொழில் சார்ந்த மனிதர்கள், இந்தியரின் உடை வகைகள் போன்றவை அதிக அளவில் விலைபோயின.

பாட்னா நகரில் சேவக்ராம், டில்லி நகரில் குலாம் அலி கான், அவா குடும்பத்தினர் அந்நாளில் புகழ்மிக்க ஓவியர்களாகத் திகழ்ந்தனர். ஓவியர் சேவக்ராம் 1790-களில் தொழில் தேடி பாட்னாவுக்குச் சென்றார். 1820களில் இந்தியரின் இல்லத்து விழாக்களையும் பண்டிகைகளையும் சித்திரிக்கும் ஓவியங்கள் பெரும் எண்ணிக்கை யில் அவரால் தீட்டப்பட்டு விலைபோயின. குலாம் அலிகான் பெரிதும் ஓவியமாக்கியது கிராமத்துக் காட்சிகளைத்தான். குடும்பத்தின் மற்ற ஓவியர்கள் மனித முகங்களை (PORTRAIT) வரைவதில் தேர்ந்திருந்தனர்.

தென் இந்தியாவில் சென்னை நகரில் கும்பினி ஆட்சி நிலைத்தபின் அவர்களுக்காக இவ்வகை ஓவியங்களைப் பெரும்பாலும் தஞ்சாவூர் பாணி ஓவியர்கள்தான் தீட்டினார்கள். வடக்கில் பல முகலாய ஓவியக் குடும்பங்களிலிருந்து ஓவியர்கள் தங்கள் ஓவியப் பாணியிலிருந்து இதற்கு இடம்பெயர்ந்தனர். இந்த ஓவியர்களுக்கு

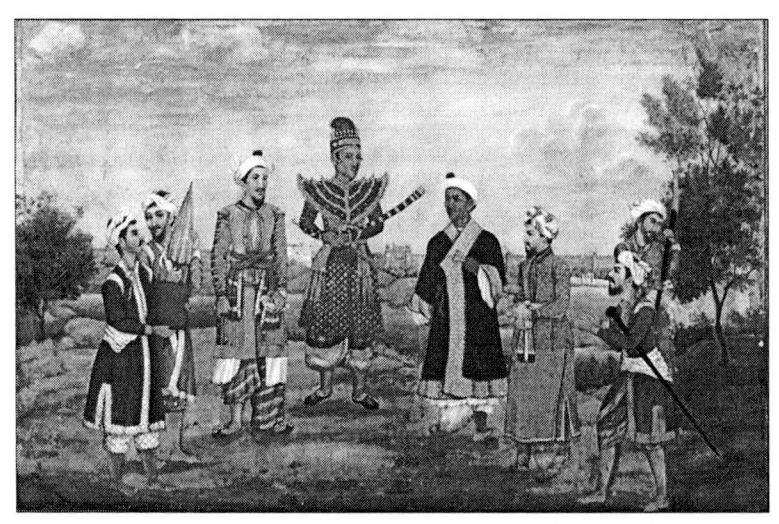

கும்பினி ஓவியம் -
இந்திய மற்றும் பர்மிய உடைகளில் எட்டு ஆண்கள்

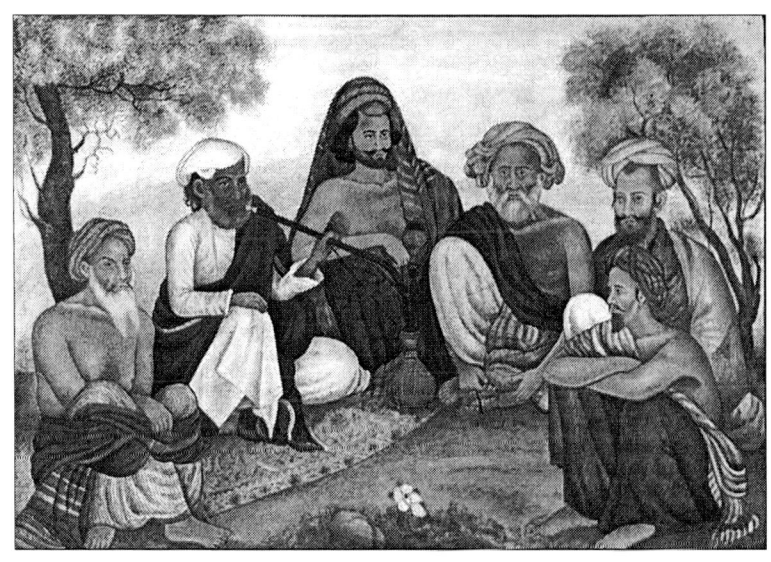

கும்பினி ஓவியம் - கான் பகதூர் கான் வம்சம்

கும்பினி ஓவியம் -
'பணிப்பெண்'

கும்பினி ஓவியம் -
கருப்பு நாரை

மேலை நாட்டு ஓவிய முறை அறிமுகப்படுத்தப்பட்டது. இந்த ஓவியங்களில் தனித்தன்மை என்பது மேலை நாட்டு நிலம் சார்ந்த மாயத் தோற்றம், இயல்புவாதம், ஒத்திசைவு பற்றின அவர்களின் கோட்பாடு ஆகியவற்றின் தாக்கம் இந்திய ஓவியப்பாணியில் இந்திய சித்தாந்தத்துடன் கலந்ததுதான்.

இந்த நிகழ்வின் பயனாகக் கலப்பு உத்திகள், புதிய ஓவிய மொழிகள் ஆகியவை தோற்றம் கண்டன. பொதுவாக இம்மாற்றம் கும்பினி யார் வாழ்ந்து புழங்கிய நிலப் பகுதிகளில் அளவற்ற வளர்ச்சி கண்டது. டில்லி, பஞ்சாப், ராஜஸ்தான் போன்ற வடக்கு / மேற்கு இந்தியப் பகுதியிலும், முர்ஷிதாபாத், பாட்னா, கல்கத்தா, உத் ஆகிய கிழக்கு நிலப்பகுதி நகரங்களிலும், தெற்கே சென்னை, தஞ்சாவூர், திருச்சிராப்பள்ளி, மலபார் ஆகிய இடங்களிலும் இவ்வோவி யங்களின் புழக்கம் மிகுந்திருந்தது. இவ்வகை ஓவியங்கள் கும்பினியாரின் வருகைக்குமுன்பே இந்தியா வந்த போர்ச்சுகீசிய வர்த்தகர்களாலும் இந்திய ஓவியர்களைக் கொண்டு ஓவியமாக்கப்பட்டன. அந்த ஓவியங்கள் தற்போது ரோம்நகரில் 'பிப்லியோதெக் செசனெடென்ஸ்' (Biblioteca Casanatense) என்னும் இடத்தில் பாதுகாப்பாக உள்ளன.

18 ஆம் நூற்றாண்டின் பிற்பகுதியில் கர்னாடக மைசூர் போர்களின்போது தென் இந்திய நிலப்பகுதிகளில் இந்தப் பாணி ஓவியங்கள்

பரவலாகத் தீட்டப்பட்டன. அப்போது இங்கு வசிக்கத் தொடங்கிய ஆங்கிலேயர், முந்தையவர் போல முரட்டுக் குணம் கொண்டவர்களாக இல்லாமல் நடுத்தர உயர் வர்க்கம் சார்ந்து, தங்களுக்கென்ற கொள்கை, மற்றும் கலை ரசனை உடையவர்களாக இருந்தனர். அதற்கேற்றாற்போல் அவர்கள் இந்திய நிலத்தின் அழகில் மயங்கினர். இந்திய நாட்டில் கண்ட அந்நிய இயற்கை எழில், மக்கள் என்று எல்லாமே கனவு உலகத்தோற்றம் கொண்ட ஓவியங்களாகவே அவர்கள் உணர்ந்தனர். அவர்களில் பலர் தம்முடன் காகிதங்களும் பென்சிலும் கொண்டு சென்றனர். தாம் கண்ட பல காட்சிகளைக் கோட்டுப்படங்களாக வரைந்து கொண்டனர். அவைபற்றிய குறிப்புகளையும் எழுதிக் கொண்டனர். மெல்ல மெல்ல, இந்தப் பதிவுகளைத் தம்மைக் காட்டிலும் இங்கு வாழும் ஓவியர்களால் இன்னும் சிறப்பாகவும் திறமையாகவும் செய்ய முடியும் என்று அவர்கள் உணர்ந்தனர்.

அந்தக் காலகட்டத்தில் இந்திய ஓவியர்கள் தங்களைப் பேணி வாழ்வளிக்கும் புரவலர்கள் அருகி வருவதைக்கண்டு கலங்கி யிருந்தனர். எதிர்காலம் ஓர் இருளான பாதையைத்தான் அவர்களுக்குக் காட்டியது. எனவே, ஆங்கிலேயரின் வேண்டுகோளை ஏற்றுக்கொண்டு ஆர்வத்துடனும், எவ்விதத் தயக்கமும் இல்லாமலும் அவர்கள் ஓவியங்களைத் தீட்டித் தந்தனர். அதற்கென தங்கள் பாணியில் ஆங்கிலேயருக்கு ஏற்புடைய மாற்றங்களைச் செய்ய அவர்கள் சிறிதும் தயங்கவில்லை. ஆனால் ஆங்கிலேயருக்கோ இந்திய ஓவியர்களின் ஓவியங்கள் மிகுந்த இந்திய நிலம் சார்ந்ததாகவும், கலையியலோ, எழிலோ இல்லாததாகவுமே தோன்றியது. ஆங்கிலேயர் அவற்றைக் கலைப் படைப்புகள் என்பதிலும் ஆவணப் பதிவுகள் என்றுதான் கருதினார்கள். என்றபோதிலும், நாளடைவில் அவர்களைத் திருப்தி செய்யவல்ல ஓவியர்கள் வரத்தான் செய்தார்கள்.

இந்த ஓவியப்பாணி 19 ஆம் நூற்றாண்டின் பிற்பகுதியில் நின்று போனது. அதற்கு முக்கியமான காரணம் புகைப்படக் கலையின் தோற்றம்தான். ஓவியர்களின் உதவியின்றித் தாம்விரும்பியவற்றை அதன்மூலம் பதிவு செய்து கொள்ளும் வழக்கம் ஆங்கிலேயரிடம் உண்டானதும் இது மெல்ல மெல்ல உயிர்விட்டது.

●●●

21. காளிகாட் ஓவியங்கள்

வங்காளத்தில் 'பதுவா' என்று அறியப்படும் கிராமிய ஓவியர்கள் மூலம்தான் காளிகாட் ஓவியங்கள் தோன்றின. 19 ஆம் நூற்றாண்டில் இந்தப் பாணி ஓவியக் கலை கல்கத்தா நகரில் காளிகோயிலைச் சுற்றியிருக்கும் அங்காடி வீதிகளில் செழித்து வளர்ந்தது. இதனாலேயே அது 'காளிகாட் ஓவியங்கள்' என்று பின்னாட்களில் அழைக்கப்பட்டது. இப்போதுள்ள காளி கோயில் 19ஆம் நூற்றாண்டின் தொடக்கத்தில் கட்டப்பட்டது. பின்னர் கோயிலைச் சுற்றி அங்காடி வீதிகளும் உண்டாயின. வங்காளத்தின் பல பகுதிகளினின்றும் மரபு சார்ந்த இந்துக் கடவுளர்களின் உருவங்களை ஓவியமாக்கிய கைவினைக் கலைஞர்கள் இங்கு குடியேறினர். இவ்வாறு அவர்கள் வந்து வாழத் தொடங்கிய பகுதி அவர்கள் தொழில் சார்ந்த 'படபரா' என்று அழைக்கப்பட்டது. ஒரு பகுதி நேரத் தொழிலாகத்

தொடங்கிய இந்த ஓவியப் பாணி பின்னாவில் தேவையின் காரணமாக முழுநேரத் தொழிலாக உருக்கொண்டது.

தொடக்கத்தில் இந்த ஓவியங்களின் கருப்பொருள் இந்துக் கடவுளரும் அவர்தம் லீலைகளும் என்பதாகத்தான் இருந்தது. புராண இதிகாசங்களிலிருந்து கிராம மக்களிடையே புழக்கத்தி லிருந்தவிதத்திலேயே அந்த ஓவியங்கள் படைக்கப்பட்டன. காலப்போக்கில் ஓவியத்தின் கருப்பொருள் என்பது மதம் சாராததாகவும் நிகழ்கால நகர நாகரிகத்தைப் பிரதிபலிப்பதாகவும் விரிவடைந்தது. அதுவரை ஓவியர்களின் செயற்பாட்டு எல்லை, ஆலயம்-மதம் இவை தாண்டி வந்தது கிடையாது. இஸ்லாம் மதத்தினருக்கும் இங்கு இடமிருந்தது. அவர்களுக்கான ஓவியங்களும் அங்கு படைக்கப்பட்டன.

ஓவியர்கள் தமது படைப்புக்கருவின் தளத்தை விரிவாக்கியது அதன் வளர்ச்சிக்குப் பெரும் உரமாக அமைந்தது. கல்கத்தா நகர மாந்தரின் ஐரோப்பிய மோகத்தை அவர்கள் தமது ஓவியங்களில் அங்கதம் செய்து படைத்தார்கள். சமுதாய மாற்றம், மக்களிடம் ஏற்பட்ட மேலைநாட்டுக் கலாசார பாதிப்பு, தொழிற் புரட்சியின் தாக்கம் எதையும் விட்டுவைக்கவில்லை. தமது சொந்த அடையாளங்களை மறைக்கப் பெரிதும் பாடுபட்ட 'பெங்காலி பாபு'க்கள், ஒழுக்கம் கெட்ட பெண்கள், பெண் சுகத்துக்காக அலையும் ஒழுக்கங் கெட்டவன், கணவனைப் பிரம்பால் அடித்து தண்டிக்கும் பெண், மனைவியைக் கொலை செய்பவன் போன்ற ஓவியங்கள் இந்தியக் கலாசார அழிவைத் தெளிவாகக் காட்டின. இவ்வாறாக ஓவியன் ஒரு சமுதாய வருணனையாளனாக (Commentator) செயற்பட்டான்.

திருமதி பெல்நாஸ் (Mrs.Belnos) என்னும் ஐரோப்பியப் பெண் ஓவியர் தனது 'வங்காளத்தின் பாங்கு' (Manners of Bengal, 1832) என்னும் புத்தகத்தில் தான் அங்கு கண்ட ஓவியங்கள், படைப்பு சார்ந்த குறைபாடுகள் மிகுந்ததாகவும், கிராமியக் கடவுளரை கருப்பொருளாகக் கொண்டதாகவும் இருந்தனவென்றும், ஏழை கூட அவற்றை விலைகொடுத்து வாங்கித் தனது இல்லத்தில் வைக்கமுடிந்தது என்றும் குறிப்பிடுகிறார். ஓவியன் ஒரு ரூபாய்க்கு 16 முதல் 64 ஓவியங்கள் வரை விற்றான். எனவே, அவை நடுத்தர, ஏழை இல்லங்களை அலங்கரித்ததில் வியப்பேதுமில்லை.

ஆனால் இதில் வருத்தம் தரும் செய்தி என்னவென்றால் இந்தியக் கலை ஆர்வலர்களும் கலை வரலாற்று வல்லுநர்களும் இவற்றைக்

கேவலமாக மதித்துப் புறந்தள்ளியதுதான். விக்டோரிய கலாசார வட்டத்துக்குள் வராத எதையும் அவர்கள் ஏற்க மறுத்தார்கள். அன்றைய ஓவியர்களும் இதற்கு விதி விலக்கல்ல. இந்தியக் கலையை அதன் மரணத்திலிருந்து மீட்டெடுப்பதாகச் சொல்லிக்கொண்ட வங்காள மறுமலர்ச்சி ஓவியர்களுக்கூட இந்த ஓவியப் பாணியில் கிராமிய பாதிப்பு மிகுந்துள்ளதாகச் சொல்லி அதை ஏற்க மறுத்தனர். இந்த ஓவியங்களில் காணப்பட்ட கடவுளரின் உருவ அமைப்பு தரம் குறைந்ததாகவும், வேத, இதிகாசங்களில் விவரித்த விதத்துக்கு மாறாகவும் இருப்பதாகவும் குறை கூறினார்கள்.

அன்றைய ஆங்கில எழுத்தாளர் ருட்யார்ட் கிப்ளிங் இவ்வோவியங்களால் ஈர்க்கப்பட்டு இவற்றில் இருந்த கலை உன்னதம் பற்றி உலகுக்குச் சொன்னார். ஏராளமான ஓவியங்களை வாங்கிச் சேமித்துப் பாதுகாத்தார். பின்னால், 1917-ல் அவற்றை விக்டோரியா, ஆல்பர்ட் காட்சியகங்களுக்கு அன்பளிப்பாகக் கொடுத்தார். இவையும் 'ப்ராக்' (Prague) காட்சியகத்தில் உள்ளவையும்தான் இன்று காளி காட் ஓவியங்களின் உயர்வையும் சிறப்பையும் பறைசாற்றும் மிச்சங்கள். காளி காட் ஓவியங்கள் பற்றி எழுதிய வில்லியம் ஆர்ச்சர் (William Archer) இருபதாம் நூற்றாண்டு பாரிஸ்வாழ் ஓவியர்கள் இந்த ஓவியங்களைப் போட்டிபோட்டுக்கொண்டு வாங்கினார்கள் என்கிறார். 'குலாப் சுந்தரி', 'ரோஸ் அழகி' போன்ற காளி காட் ஓவியங்களின் பாதிப்பை நாம் பிக்காசோ (Picasso), ஃபெர்னாண்ட் லெகர் (Fernand Leger) ஹென்றி மத்தீஸ் (Henri Mathisse) போன்றோரின் ஓவியங்களில் காணலாம்.

இங்கு இன்னொரு இழப்பையும் நாம் நினைவுகூரவேண்டும்; காளிகாட் ஓவியங்கள் எதிலும் ஓவியர்கள் தமது பெயரைப் பதிவுசெய்யாமல் போனதுதான் அது. 20ஆம் நூற்றாண்டின் முதல் கால்பகுதிக்குப் பின்னர்தான் இந்த ஓவியங்களைப்பற்றிய விழிப்புணர்வு ஓவியர்களிடமும் கலை ஆய்வாளர்களிடமும் காணத் தொடங்கியது. இந்திய ஓவியப் பாணிகளில் இது ஒரு முக்கியத் தடம் என்ற உணர்வு அவர்களிடம் உண்டானது. அவ்வமயம், தொழிற் புரட்சியின் காரணமாகக் கலைநசிவு ஏற்படத் தொடங்கிவிட்டதாக அறிவு ஜீவிகள் கவலை கொண்டார்கள். குறிப்பாக, இந்திய மண்ணில் மேலை நிலக் கலாச்சாரத் தாக்கம் நமது விலைமதிப்பற்ற கலாச்சாரத்தை அழித்துவிடும் பேரபாயம் ஏற்பட்டது. அலங்காரத்தை அடிப்படையாகக் கொண்ட நமது

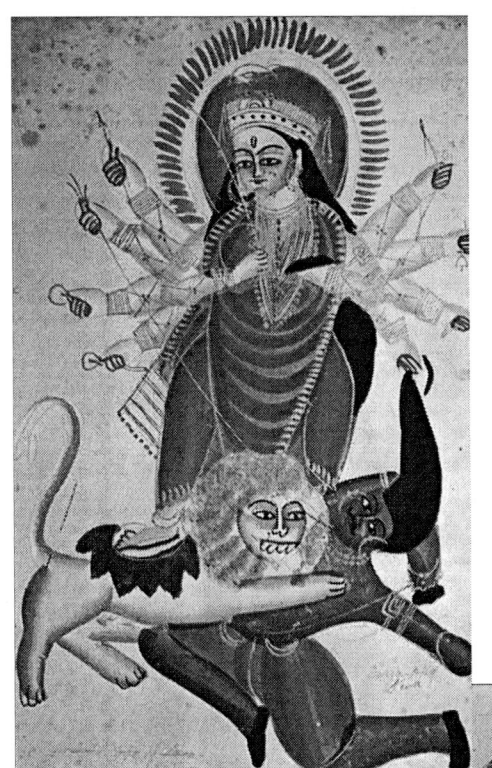

காளிகாட் ஓவியம் -
மஹிஷாசுரமர்த்தினி
(1880)

காளிகாட் ஓவியம் -
மயில் வாகனத்தில் கந்தர்
(1860)

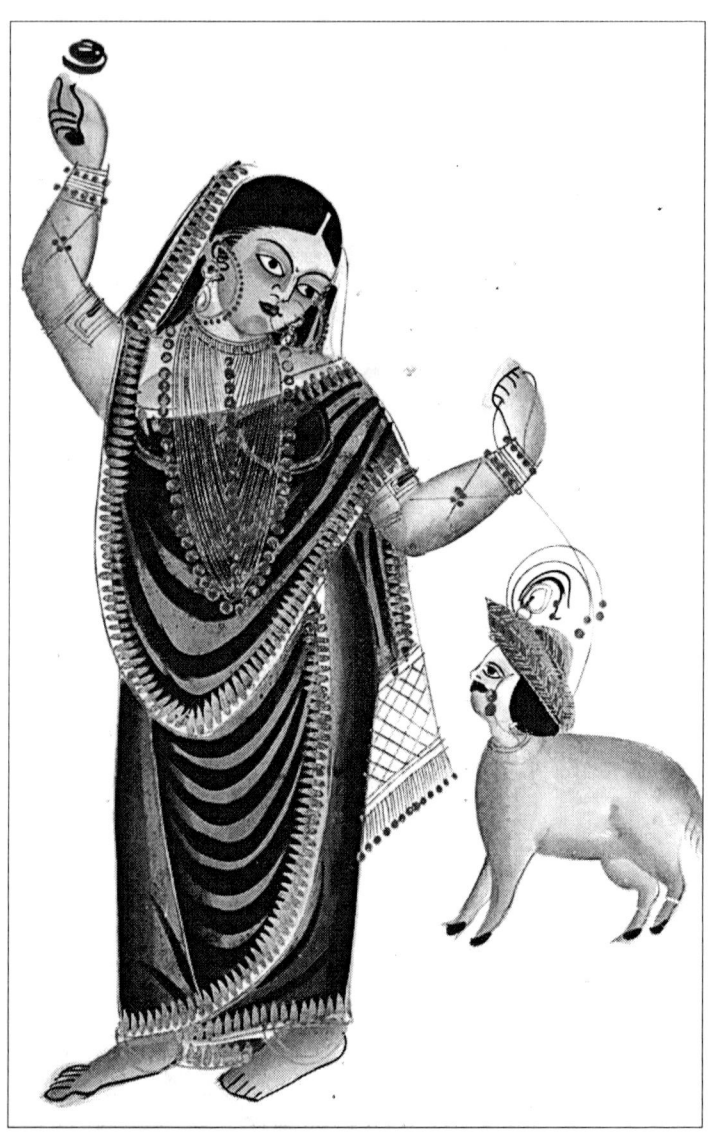

ரோஜாவையும் மனித முகம் கொண்ட ஓர் ஆட்டையும் பிடித்திருக்கும் அந்தப்புரப் பெண். 'ஆட்டுக் கணவன்' என்பது வங்காளத் திருமணங்களில் கிண்டலுக்காகப் பயன்படுத்தப்படும் ஒரு சொல். பெண் ஆதிக்கத்தைப் பரிகசிக்கவும் இது பயன்படுத்தப்படுகிறது.

கலை (Decorative Indian Art) தரம் குறைந்ததாகக் கருதப்பட்டு, அடையாளம் மாறி அழுகத்தொடங்கியது. அதை மீட்டெடுக்க வேண்டியது தலையாய கடமையானது. அதன் விளைவாகக் கிராமிய கலைமரபுகள் ஒரு புதிய பரிணாமம் பெற்றன. அவற்றை மீட்டெடுத்துக் காப்பாற்றுவது, ஆவணப்படுத்துவது போன்ற செயல்களில் தீவிரம் தோன்றின. அதுதான் காளிகாட் ஓவியங்களுக்கு உரிய இடத்தைக் கொடுக்க உதவின. காளிகாட் ஓவியப் பாணியின் பொற்காலம் என்று 19ஆம் நூற்றாண்டின் மையப் பகுதியிலிருந்து 1920கள் வரையான காலகட்டத்தைக் குறிப்பிடுகிறார்கள். இந்திய நவீன ஓவியப் பாணியின் தொடக்கமாக அது உணரத் தலைப்பட்ட பின் அவற்றின் புகழ் கூடியது. விலையும் கூடியது. அதை வாங்குவோரின் ஆர்வமும் அதிகமாயிற்று.

கிராமப்புற எளிய ஓவியப்பாணியிலிருந்து உருவானதுதான் காளிகாட் ஓவியப் பாணி. அதற்கு முன்பாக மொகலாய, ராஜஸ்தான் பாணி ஓவியங்களில் கையாண்ட செறிவுமிக்க நுணுக்கமான அலங்கார அடிப்படையிலான (Decorative) படைப்புகளிலிருந்து இந்த ஓவியப்பாணி விலகி எளிமை மிகுந்ததாக இருந்தது. தடையற்ற லாகவமான கோடுகளையும், நீரில் கரைந்து பரவும் வண்ணங் களையும் அவற்றில் காணமுடியும். 20ஆம் நூற்றாண்டு ஓவியர்கள் தம் நிலம் சார்ந்த, செறிவுமிக்க ஒரு கலைப்பாணியைத் தேடி அலைந்துகொண்டிருந்த நேரத்தில் காளிகாட் பாணி மேலை நாட்டுப் பாணியைப் புரட்டித்தள்ளிய புதிய காற்றாக வந்தது. மேலைநாட்டுத் தைல வண்ண ஓவியங்களைப் படைக்க எடுத்துக் கொண்ட நேரம் என்பதற்கு மாறாக, இவற்றில் கையாளப்பட்ட எளிமை, விரைவு ஆகியவை ஜாமினி ராய் போன்ற வங்க ஓவியர்களைப் பெரிதும் கவர்ந்தது. ஓவியர் ஜாமினி ராய் தொடக்கத்தில் மேலைப்பாணி மனித முகங்களையும் (Portraits) 'இம்ப்ரஷனிச'த்துக்குப் பிந்திய (Post Impressionism) 'நிலக் காட்சி'களையும் (Landscape) ஓவியமாக்குவதில் திறமை மிக்கவராக விளங்கினார். தனது நிலமான சந்தால் மக்களின் படைப்புகள், காளிகாட் ஓவியப் பாணி 'பதுவா' ஓவியங்கள் ஆகியவற்றிலிருந்து தேர்வு செய்து தனக்கென்று ஒரு தனிப் பாணியை உருவாக்கினார். அதன்பயனாக சக ஓவியர்களின் கண்டனத்துக்கும் ஏச்சுக்கும் ஆளானார்.

காளிகாட் ஓவியங்கள் வழக்கமான இந்திய ஓவியப் படைப்பு உத்தியில் அமையாமல் மேலை நாட்டு நீர் வண்ண உத்தியில் படைக்கப்பட்டன. ஆனால், அந்த ஓவியர்கள் மலிவான தயார்

நிலையில் கிடைத்த வண்ணங்களை தரம் குறைந்த மில் தாள்களில்தான் படைத்தனர். அதிக நுணுக்கங்கள் இல்லாமல் குறுகிய காலகட்டத்தில் எளிமை மிகுந்தவையாக அமைந்தன. ஓவியங்களுக்கான காகித அளவு 11 cms அகலம்/17 cms நீளம் அல்லது 28 cms அகலம்/43 cms நீளம் என்பதாக இருந்தது. மேல் கீழாகவே ஓவியங்கள் அமைந்தன. அணில், கன்றுகள் ஆகியவற்றின் ரோமத்தைப் பயன்படுத்தி அவர்களே தூரிகை செய்துகொண்டார்கள். மிகுதியான நீருடன் வண்ணங்களைக் கலந்து, விரைவாகத் தூரிகைகளை அசைத்து ஓவியத்தின் பரப்புகளில் பூசி நிரப்பினார்கள்.

காளி காட் ஓவியனின் தூரிகைப் பயன்பாடு நான்குவிதமாக இருந்தன.

1) நீருடன் கூடிய அடர்ந்த தூரிகையின் கூர்முனை, வண்ணத்திலோ, கறுப்பு நிறத்திலோ தோய்க்கப்பட்டு ஒரே வீச்சில் உருவத்தின் நிழல் பகுதியைப் பூசவும், உருவத்தின் உருண்டை வடிவைக் கொணரவும் (Tubular Mass) பயன் படுத்தப்பட்டது.

2) கறுப்பு அல்லது இருண்மை கூடிய வண்ணங்களைக் கொண்டு புருவம், கண்கள், நாசி, வாய் போன்ற பகுதிகளை மெல்லிய கோடுகளால் தீட்டினார்கள்.

3) கனம்கூடிய அடர்த்தியான வண்ணக்கோடு ஓவியத்தின் எல்லைப் பகுதியை முடிவு செய்தது.

4) இடைப்பட்ட தட்டையான மெல்லிய வண்ணப்பரப்பு உடலின் நிறத்திலிருந்து உடைகளின் வேறுபாட்டைக் காட்டப் பயன்பட்டன.

இப்படிப் படைக்கப்பட்ட ஓவியங்களில் உருவங்கள் தட்டையான காகிதப் பரப்பிலிருந்து மேலே எழும்பி வருவது போன்றதொரு மாயத் தோற்றத்தைக் கொண்டிருந்தன. கடவுளருக்கும் மானுடருக்கும் எவ்வித வேறுபாடும் இன்றி, ஒரேவிதமான உடை, நகைகள்தான் அவற்றில் இடம்பெற்றன. பின்னாளில் ஓவியங்களில் வெள்ளி வண்ணமும் இடம் பெற்றது.

காளிகாட் ஓவியப் பாணியில் காணப்படும் பாதிப்பு மற்றும் உண்மையான, கலப்பில்லாத அமைப்பு பற்றின மாறுபட்ட கருத்துகளும் உள்ளன. ஒரு சாரார் இவற்றில் ஆங்கிலப் பாணித்

தாக்கம் வெளிப்படையாக உள்ளது என்கிறார்கள். மற்றொரு சாரார், நிலம் சார்ந்த பாதிப்பும், சமூகக் கட்டமைப்பும்தான் இதன் வேர் என்கிறார்கள். ஒரியா நிலத்தின் 'பட்ட சித்ர' பாணியின் ஒரு வகையான சுருள் ஓவியங்களிலிருந்து (Scroll Paintings) கிளைத்தது தான் இது என்று சொல்வோரும் உள்ளனர்.

காலப்போக்கில் கண்களுக்கும் மனதுக்கும் புதிய தோற்றத்தையும் ஒரு புதிய அழகையும் காண்பித்த 'நாட்காட்டி' (Calender) ஓவியங்கள், ஜெர்மனி நாட்டிலிருந்து அறிமுகமான 'பிரதி' ஓவியங்கள் (Prints) மக்களிடையே ஒரு விருப்ப மாற்றத்தை ஏற்படுத்தின. இதனால், காளிகாட் ஓவியங்களும் ஓவியர்களும் மெல்லமெல்ல முடங்கி, முடிவில் இல்லாமற் போகும் நிலை ஏற்பட்டது.

காளிகாட் ஓவியங்கள் எப்போதுமே சாமானியனை மனத்தில் கொண்டே படைக்கப்பட்டன. செல்வந்தருக்கானவையாக அவை இருக்கவில்லை. அது நமது மண்ணின் மிக உயர்ந்த கலைப்பாணி என்பதில் இரண்டுவிதக் கருத்துகள் இருக்க முடியாது. இன்றைய தலைமுறை ஓவியர்களுக்கும் வருங்கால சந்ததியினருக்கும் காளிகாட் ஓவியப்பாணி ஓர் அரிய கருவூலமாகத் திகழும்.

● ● ●

22. சீக்கிய ஓவியங்கள்

மன்னன் சன்சார் சந்த் தென் பகுதி இமயமலைப் பள்ளத்தாக்கில் ஒரு பெரும் சக்தியாக விளங்கி சுமார் 25 ஆண்டுகள் காங்ராவை தலைநகரமாகக் கொண்டு ஆட்சி செய்தான். 1806-ல் கூர்க்கா படை காங்ரா கோட்டையைக் கைப்பற்றியது. மன்னன் சன்சார் சந்த் சீக்கிய மன்னன் ரஞ்சித் சிங்கின் உதவியை நாடினான். ஆனால் கூர்க்காவின் பிடியிலிருந்து விடுபட்ட அது சீக்கிய ஆட்சியின் பிடியில் சிக்குண்டதுதான் பலனாயிற்று. கி.பி. 1810 இல் ரஞ்சித் சிங் காங்ரா கோட்டையைப் பிடித்தான். பஞ்சாப் மலைப் பிரதேசத்தைத் தன்வசம் கொண்டு வந்தபின் அவன் சர்தார் தேசாசிங் மஜீதியா என்பவரை அதன் ஆளுநராக நியமனம் செய்தான். 1813 இல் சீக்கியப் படை ஹரிபூர் குலேர் பகுதியை தன் வசம் கொண்டு வந்தது. மன்னன் பூப் சிங் அப்போது ஒரு கப்பம் கட்டும் நிலையை

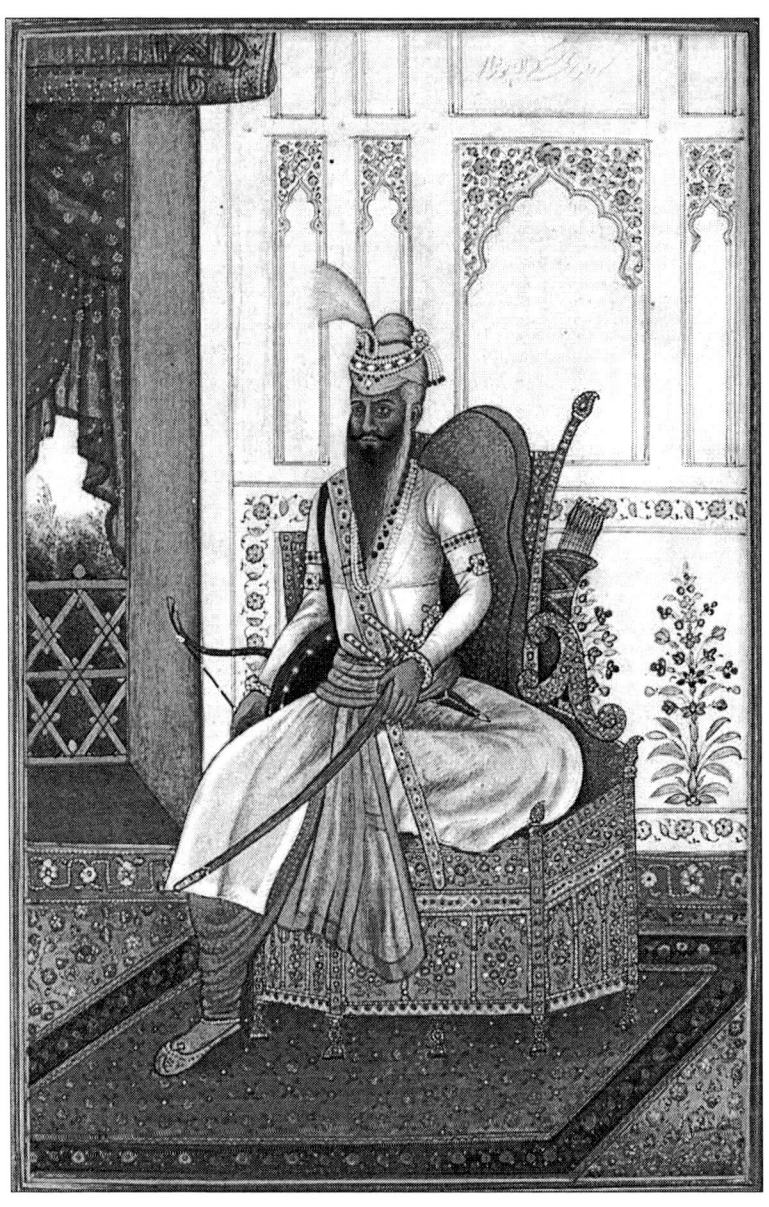

சீக்கிய சிற்றோவியம் -
மகாராஜா ரஞ்சீத் சிங், 1830

குரு நானக்கும் மிகப் பெரும் மீனும், 18ம் நூற்றாண்டு

குரு கோவிந்த் சிங் (பறவையுடன்) குருநானக் தேவைச் சந்திக்கிறார். 18ம் நூற்றாண்டு

அடைந்தான். லாகூரில் நிலைகொண்ட சீக்கிய ஆட்சி வல்லமை மிகுந்ததாக வளர்ந்தது.

அதன் காரணமாக, குலேர் பகுதி ஓவியர்கள் மன்னன் ரஞ்சித் சிங், அவை சர்தார்கள் ஆகியோரின் ஆதரவைப் பெற்று லாகூருக்கு இடம் பெயர்ந்தனர். அவர்களுள் ஓவியன் நயன்சுக்கின் மூன்றாவது மகன் நிக்காவும் ஒருவன். அவன் சிறிது காலம் சம்பா அரசனின் ஆதரவில் இருந்தான். மன்னன் ரஞ்சித் சிங் அவனுக்கு நிலம் சாசனப்படுத்தினான். கோகுல், சாஜு, ஹர்கு, தாமோதர் போன்ற 'பஹாடி' ஓவியர்களும் சீக்கிய அரசவையில் இடம் பெற்றிருந்தனர்.

அதுவரை லாகூரில் முகலாயப் பாணியின் சாயல் படிந்த ஓவியங்கள்தான் படைக்கப்பட்டுக் கொண்டிருந்தன. பின்னர் வந்த சீக்கிய ஓவியம், காங்ரா பாணி ஓவியத்தினின்றும் நேரடியாகக் கிளைத்த ஒன்றுதான். 'பஹாடி' ஓவியர்களின் வருகைக்குப் பின்னர் முகலாய பாணியால் செறிவு பெற்று வளர்ந்த காங்ரா பாணி அங்கு தடம் பதித்து, முகலாயப் பாணியுடன் கலந்து சீக்கிய ஓவியத்துக்கு ஒரு புதிய தோற்றம் கொடுத்தது.

தொடக்கத்தில் சீக்கிய குருமார்களின் உருவங்களும், 'ஜனம் சாக்கி'யிலிருந்து தேர்ந்தெடுக்கப்பட்ட காட்சிகளும்தான் ஓவியங் களாயின. மெள்ள மெள்ள, அரசவை சீக்கியப் பெருமகனார்களின் உருவங்கள் ஓவியமாவதும் நடைமுறைக்கு வந்தது. அவர்களுக்குத் தங்கள் உருவத்தைப் புரவியில் அமர்ந்தவாறும், நாற்காலியில் வீற்றிருக்கும்விதமாகவும் ஓவியத்தில் காண்பது பெரு மகிழ்ச்சி கொடுத்தது. ஓவியன் சாஜு லாகூர் அரசவையில் பணியிலிருந்த சீக்கியப் பெரு மகன்களையும், காஷ்மீரத்து அந்தணர்களையும் ஓவியமாக்கினான். அவற்றுடன் மஹா பாரதம், இராமாயணம், கிருஷ்ணர் கதை, ஹோலி பண்டிகை காட்சிகளும் சுவர் ஓவியங்களாகவும், சிற்றோவியங்களாகவும் ஏராளமாகப் படைக்கப்பட்டன. போர் காட்சிகளுக்கும் வேட்டை காட்சி களுக்கும் அங்கு பெருமளவில் இடம் பெற்றன, அவற்றில் அவர்களின் வீரமும் போர் குணமும் தெளிவாகத் தெரிந்தன.

கால்சா அரசவையில், டோக்ரா, சீக்கியர், முசல்மான், இந்து என்று அனைவருக்கும் இடம் இருந்தது. பல்வித சமுதாய அந்தஸ்து கொண்டவர்கள் அங்கு குழுமியிருந்தனர். இதனால் அரசவை ஓவியங்களில் மன்னர் குடும்பத்து ஓவியங்களுடன் மற்றவரின் உருவங்களும் ஓவியங்களாக இடம் பெற்றன. ('பஹாடி' ஓவியங்களில் இது நிகழவில்லை.) இந்த ஓவியங்களில்

கட்டுப்பாடற்ற உணர்ச்சிகூடிய விதமாகவும், அடக்கமில்லாத படியும் மக்கள் தோற்றம் கொண்டனர். இது முகலாய, காங்ரா பாணி ஓவிய வழக்குக்கு முற்றிலும் மாறானது. லாகூர் தவிர, கபூர்தலா, அமிர்சரஸ், பாட்டியாலா, ஜிண்ட், நாபா போன்ற நகரங்களிலும் ஓவியம் பெரும் ஆர்வலர்களைக் கொண்டதாக விளங்கியது.

ரஞ்சித் சிங் இறந்த பின்னரும் ஷேர் சிங் ஆட்சியில் (184-148) ஓவியம் படைப்பது முழுவீச்சில் தொடர்ந்தது. ஆனால் அதன் பின்னர் மெள்ள அதன் வேகம், வீச்சு எல்லாமே அடங்கத் தொடங்கியது. அய்ஜாஸுத்தீன் (F.S.Aijazuddin) தமது நூலில் '19ஆம் நூற்றாண்டு சிற்றோவியர்களுக்கு அங்கு புதிதாகப் படைக்க எதுவும் இருக்கவில்லை. அவர்கள் தங்கள் பிழைப்புக்காக முந்தைய ஓவியங்களையே திரும்பத் திரும்ப ஓவியங்களாக்கினர். அவற்றில் அவர்களுடையது என்று எந்தப் பங்களிப்பும் இருக்கவில்லை. அது, ஒரு தேர்ந்த இசைக் கலைஞனின் இசையைத் திக்கித் திக்கிப் பாடுவதற்கு ஒப்பானதாகவே இருந்தது' என்று சோகத்துடன் பதிவு செய்துள்ளார்.

பஞ்சாப் நிலப் பகுதியில் இயங்கிய ஓவியர்கள் 1) நகாஷ் 2) முஸாவிர் என்று இரண்டு வகையாக அறியப்படுகிறார்கள்.

நகாஷ் ஓவியன் அடிப்படையில் ஒரு கைவினைக் கலைஞன். கேளிக்கை களின்போது அந்த இடத்தை அலங்கரிப்பது, விளக்குகளால் ஒளிரச்செய்வது, விலாசப் பலகைகள், கடிதங்கள் எழுதும் தாள், திருமண அழைப்பிதழ் போன்றவற்றை அமைத்தல், இன்னபிற சாசனங்களை எழுதுவதுதான் அவனது தொழில். இஸ்லாமியர் தொழும் இடங்களில் பாரசீக, அரபு மொழியில் குரானிலிருந்து அறவுரைகளை மிக எழிலாக எழுதுவதும் அவன்தான். தனது படைப்புகளுக்கு அவன் தேர்ந்தெடுத்த கருவிகள் 'முஸாவிர்' ஓவியனின் கருவிகளிலிருந்து முற்றிலும் வேறுபட்டவை.

முஸாவிர் ஓவியன் வண்ணங்களைக் கொண்டு சிற்றோவியங் களைப் படைத்தான். ஓவியர்கள் இமாம் பக்ஷ்க்ஷ், முகம்மது பக்ஷ்க்ஷ் இருவரும் அங்காடி வீதிகளில் உலவும் பல மனிதர்களை உன்னிப்பாகக் கவனித்து உள்வாங்கிக் கொண்டு, பின்னர் ஓவியக்கூடத்தில் தமது ஓவியங்களில் அவர்களைக் கொணர்ந்தனர். அந்த ஓவியங்கள் ஆர்வலர்களால் விலைகொடுத்துப் பெறப்பட்டன. மன்னர்களுக்கும் அரசவை பெருமகனாருக்கும் பரிசாக அளிக்கப் பட்டன. மதம் சார்ந்த நிறுவனங்களுக்கு அவை நன்கொடையாக

அளிக்கப்பட்டு அவற்றின் கட்டட அறைகளை அலங்கரித்தன.

ஓவியக் குடும்பங்கள் ஒன்றாக நகரின் ஒரு பகுதியில் வசித்தன. அவர்களின் குடும்பப் பெயரில் (கரானா) இன்றும் அப்பகுதிகள் அழைக்கப்படுகின்றன. அவ்வகை ஓவியக் குடும்பங்களில் சுக்தாய் (CHUGH TAI) கேஹர் சிங் கிஷன் சிங், புர்க்கு நயன் சிங் குடும்பங்கள் பிரசித்தமானவை. காஷ்மீரக் கலைஞர்களின் பங்களிப்பு என்பது மிகப் பெரும் அளவிலான ஒன்று. கம்பளம், பட்டு போன்ற கலைப் படைப்புகள் அவர்களால்தான் அறிமுகப்படுத்தப்பட்டு வர்த்தகரீதியில் புகழடைந்தன. ஒவ்வொரு ஓவியனின் குடும்பமும் தனக்கென ஒரு தனிப் பாணியைத் தேர்ந்தெடுத்துப் பயணம் செய்தது.

1875 -ல் ஆங்கிலேயர் ஆட்சியில் லாகூரில் நிறுவப்பட்ட 'மாயோ ஓவியப் பள்ளி'யிலிருந்து (இப்போது அது பாகிஸ்தானில் உள்ளது) பல சிறந்த ஓவியர்கள் உருவானார்கள். காலப்போக்கில் ஓவியர் குடும்பங்கள் படைப்புலகின் மையப் பகுதியை விட்டு ஒதுங்கி, சிதறி காணாமல் போனார்கள்.

• • •

23. அச்சுப் பிரதி ஓவியங்கள்

அச்சுத்தொழில் 1556-ல் போர்ச்சுகல் தேசத்து மதபோதகர்கள் மூலமாக கோவாவில் நிறுவப் பட்டது. இந்தியாவில் அதன் அறிமுகம் அப்போது தான் நிகழ்ந்தது என்று கொள்ளலாம். ஐரோப்பிய நாடுகளில் அந்தக் காலகட்டத்தில் அச்சுத் தொழில் வெகு சிறப்பாகச் செயற்பட்டுக் கொண்டிருந்தது. அதற்குத் தேவைப்பட்ட மனித சக்திக்கு ஈடுகொடுக்க அதிகரித்துவந்த தொழிலில் ஈடுபடுத்த இந்தியாவின் பங்களிப்பு என்பது நிகழத் தொடங்கியது.

19ஆம் நூற்றாண்டின் தொடக்கத்தில் பிரதி ஓவியங்கள் புத்தகச் சித்திரங்கள் வழியாக அறிமுகமாயின. இந்தக்கலை அப்போதைய ஆங்கில ஆட்சிக் காலத்தில் (18-19ஆம் நூற்றாண்டுகளில்) இரண்டு கிளைப் பாதைகளில் பயணப்பட்டது. முதலாவது,

ஐரோப்பிய அச்சு வல்லுநர்களைப் பின்பற்றிச் செயற்பட்டது. நிலம்சார்ந்த பிரதான அச்சுத்தொழிலில் இருந்து விலகி இவர்கள் ஓவியத்துடன் இணைந்த பிரதிகளை இந்திய நிலத்தில் வாழும் ஐரோப்பியர்களுக்கும் தாய்நாட்டில் வாழும் ஆங்கிலேயர்களுக்கும் ஏற்புடையவாறு உண்டாக்கினார்கள். இரண்டாவது, இந்திய நிலத்தின் தேவைகளுக்கேற்ப பிரதேச இலக்கிய மொழிகளைச் சார்ந்து வளரத் தொடங்கியது.

அந்த நிலம் சார்ந்த மொழிப் புத்தகங்களுக்கு கோட்டுப் படங்கள் தேவைப்பட்டன. அதன் காரணமாக, ஒற்றைப்பக்கப் படங்கள் அச்சடிக்கப்பட்டன. இந்தியாவில் 19ஆம் நூற்றாண்டில் அங்காடி அச்சகங்கள் (Bazaar Schools) செயல்படத் தொடங்கின. ஒற்றைப்பக்க, நிலம் சார்ந்த பிரதிச் சித்திரங்கள் (one side prints) தோன்றியது அவ்வாறுதான். நிலம் சார்ந்த இடைவெளிகளிலும், அடையாளங்களிலும் வெவ்வேறான அவை, தங்களுக்கு உந்துசக்தியாக வங்காளம், பஞ்சாப், ராஜஸ்தான், மொகலாய சிற்றோவியங்களிலிருந்தும், கிராமிய மரபுகளிலிருந்தும் அகக்கிளர்ச்சி பெற்றன. மேலும், இந்தியா வாழ் ஐரோப்பிய மக்களிடமிருந்த உத்தி, கலை சார்ந்த சுவைகளாலும் பாதிக்கப்பட்டன.

அமிர்தசரஸ், லாகூர் நகர அங்காடிகளில் பெரும் எண்ணிக்கைகளில் உலாவந்த பிரதி ஓவியங்கள் சீரிய வளர்ச்சியின் பலனாக மக்களிடையே பரவலாக வலம்வந்து கலை வெளிப்பாட்டுக்கும் கருத்துப் பரிமாற்றத்துக்கும் உரிய சிறந்த சாதனமாக நாடு முழுவதும் உருவாயின. (அதே காலகட்டத்தில் வடக்கு கல்கத்தா நகர் அங்காடித் தெருக்களில் காணப்பட்ட 'பட்டாலா பாணி' (Bat-tala School) பிரதி ஓவியங்கள் படாடோபம் கூடியதாக இருந்தன) இவை அழகியல் சார்ந்ததாக எப்போதுமே இருக்கவில்லை என்றாலும் தரம் கொண்டவையானதாகவே இருந்தன.

இந்தப் புதிய உத்தியின் தொடக்கம் 19ஆம் நூற்றாண்டின் இறுதிகளில் பஞ்சாப் சமவெளி ஓவிய முறைகளிலிருந்துதான் உருக்கொண்டது என்று அடையாளம் காட்டிவிடமுடியும். இது அப்போதைய கலைச்சுவைகளைப் பேணிய ஐரோப்பியர்களுக்கு ஏற்புடையதாக இருந்தபோதிலும் ஐரோப்பியக் கலை விருப்பங்களை நிறைவு செய்யவில்லை. அதன் சமகால நிகழ்வான 'பட்டாலா' போல அதுவும் சிற்றோவிய (Miniature) வழியிலிருந்துதான் உருக்கொண்டது. அதேசமயம் அது கிராமிய மற்றும் ஐரோப்பிய தாக்கங்களின் கலவையில் தோய்ந்திருந்தது. இந்தப்

பிரதி அச்சு முறை, இந்தியாவுக்கு வருகைதந்த கலைஞர்கள், பயணித்தவர்கள் மூலமாகப் பரவிய ஓவியம் சார்ந்த அனுபவங்களாலும் நிலைகொண்டு வளர்ந்தது என்பது கண்கூடு. 1875 ஆம் ஆண்டு லாகூர் நகரில் வரைதல், ஓவியம் தீட்டுதல், அலங்கரித்தல் கற்க நிறுவப்பட்ட 'மாயோ கலைப்பள்ளி'யின் (Mayo School of Arts) ஊடாகவும் இந்த உத்தி கற்றுக் கொடுக்கப்பட்டிருக்கலாம். என்றாலும், அப்போதைய பிராந்திய அச்சுப்பிரதிகளை வைத்துப் பார்க்கும்போது அவை அப்பள்ளியில் பயின்ற மாணாக்கர்களால் படைக்கப்பட்டிருக்க வாய்ப்பில்லை என்பது தெளிவு.

அச்சுக்கலை நுணுக்கங்களை வங்காளக் கலைஞர்களைப் போலவே பஞ்சாப் கலைஞர்களும் கற்றிருக்க வேண்டும். கல்கத்தாவில் ஆங்கில அரசு அதிகாரிகள் இந்திய ஓவியர்களை நிலம்சார்ந்த வரைபடங்களை உருவாக்கப் பணியில் அமர்த்தினர் என்பது வரலாற்றுச் செய்தி. அதுபோலவே, பஞ்சாபிலும் தொழிற் கலைஞர்களை ஆங்கிலேய அதிகாரிகள் பணிக்கு அமர்த்தி இவ்வகை வரை படங்களை Engraving, Etching or Lithograph முறையில் பதிப்பிக்கப் பழக்கினார்கள். இது, இந்தத் தொழிலில் அவர்கள் தேர்ச்சிபெற உதவியது.

பஞ்சாப் அச்சுக் கலைஞர்கள் பற்றிப் பல்வேறு செய்திகள் உள்ளன.

'லாகூர் நகரம் ரஞ்சித் சிங் வசம் வருவதற்கு முன்பே தலை நிகழ்வு களால் புகழ் மிக்கதாக விளங்கியது. உயர்ந்த அலங்கரிப்புக் கலைஞர்கள் (Designers) தேர்ந்த எழுத்து உருக் கலைஞர்கள் (Calligraphers), கற்பனைவளம் மிகுந்த ஏடு கட்டுபவர் (Book Binder), இவர்களுடன் திறமையும் சிறப்பும் கொண்ட ஓவியர்களும் ஒரே தளத்தில் அருகருகே இயங்கினார்கள்... லாகூருக்குப் பின் அமிர்தசரஸ் நகரம் இத்தகைய சிறப்புடன் விளங்கியது. இந்த நகரங்களில் செயற்பட்ட ஓவியர் / கைவினை கலைஞர் பெரும்பாலும் இந்து, முஸ்லிம், சீக்கிய மதத்தினராக இருந்தனர். அந்தணர்கள், பொற்கொல்லர்கள், தச்சர்கள், நெசவாளர்கள் என்று அனைவரும் இதனுள் அடங்கினர். பஞ்சாப் நிலத்தின் ஓவிய வளர்ச்சிக்கும் முன்னேற்றத்துக்கும் 'ரம்காரியா' என்று அறியப்பட்ட தச்சுக் கலைஞர்களின் பங்களிப்பு முதன்மையானது. அவர்கள் பரம்பரைத் தச்சர்கள், திறமை மிக்க கைவினைக் கலைஞர்கள் என்பது அவர்களின் வேலைப்பாடு

மிகுந்த விதானங்கள், கைப்பிடியைத் தாங்கும் தூண்கள் முதலியவற்றிலிருந்து தெரிய வருகிறது.

'அங்கு இரண்டு பிரிவாக ஓவியர்கள் செயற்பட்டு வந்தனர். 'நகாஷா' என்றும் 'முஸாவிர்' என்றும் அவர்கள் அறியப்பட்டனர். ஆவணங்களை அழகுற அமைப்பது, இல்லங்களை ஒளியால் அலங்கரிப்பது போன்றவை 'நகாஷா'களின் பங்காகவும், உருவங்களை உயிரூட்டும் விதமாகப் படைப்பது 'முஸாவிர்'களின் பங்காகவும் இருந்தது. காலத்தின் மாற்றங்களுக்கு ஏற்ப அவர்களில் பலர் லாபம் தரும் அச்சுத் தொழிலுக்கு மாறியிருக்கக் கூடும். அவர்கள் தங்களது மரபு சார்ந்த படைப்புத் திறமையைத் தேவைக்கேற்ப அன்றைய நகரம் சார்ந்த, கல்வி அறிவு அதிகரித்து வந்த மக்களுக்கு மாற்றிக்கொடுத்தனர்.'

'பட்டாலா'வுக்கும் பஞ்சாப் அச்சுப் பிரதிகளுக்கும் இடையில் குறிப்பிடத் தக்க வேற்றுமை என்று பார்த்தால், 'பட்டாலா' முழுவதும் புடைப்பு வகை (Reliefs) உத்தியில் உருவாக்கப் பட்டதும், பஞ்சாப் Lithograph முறையில் விலை மலிவான News Print தாளில் அச்சிடப்பட்டதும்தான். லிதோகிராபி முறை ஆங்கிலேயர்களால் அறிமுகப்படுத்தப்பட்ட புதிய உத்தியாகையால் அவர்களுக்கும் இந்தியக் கலைஞர்களுக்கும் ஏராளமான கருத்துப் பரிமாற்றங்கள் நிகழ்ந்தன. பஞ்சாப் பிரதி அச்சுக் கலைஞர்கள் அதன் நுணுக்கங்களை நேரிடையாகக் கற்றதைவிட ஆங்கிலக் கலைஞர்கள் செயற்பட்டபோது உடன் இருந்து பார்த்துக் கற்றதே அதிகம். லாகூர், அமிர்தசரஸ் நகரத்தெருக்களில் தங்கள் அனுபவத்தை மூலதனமாகக் கொண்டு இந்தியக்கலைஞர்கள் தங்களுடைய அச்சகங்களை நிறுவி, புத்தக படங்கள், ஒற்றைப்பக்க வண்ண ஓவியங்கள் அச்சடித்ததன்மூலம் படவணிகத் துறையில் (Picture Trade) நுழைந்தனர்.

நகரம் சார்ந்த நிகழ்வுகள், ராணுவ இயக்கம் தொடர்பான காட்சிகள், இந்துக்கடவுள், சீக்கிய குருமார்களின் உருவங்கள், அவர்கள் வாழ்க்கை நிகழ்வுகள், என்று இந்து சீக்கிய மத விரிவாக்கத்துக்கு ஏற்ப பல்விதத் தளங்களில் பஞ்சாப் அச்சுக்கலைத் துறையில் வளர்ந்தது. கல்கத்தா இயக்கத்தைக் காட்டிலும் பஞ்சாபில் கற்பனைவளம் மிகுதியாக இருந்தது. இது தவிர, புத்தகங்களிலும் பத்திரிகைகளிலும் பஞ்சாபின் கிராமிய அடையாளத்துடன் (Folk Identity) கூடிய சித்திரங்கள் பரவலாக அச்சிடப்பட்டன. 19 ஆம் நூற்றாண்டின் சிற்றோவியங்களுக்கு

இணையான கருப்பொருளுடனேயே இவையும் இருந்தன. இவற்றிலும் சீக்கிய மதத்தின் தாக்கம் வெளிப்படையாகவே தெரிந்தது. லாகூர், அமிர்தசரஸ் அச்சுப்பிரதிக் கலைஞர்கள் பஞ்சாப் ஓவியங்களிலிருந்து உள் வாங்கிக்கொண்ட அழகியலை அங்காடி சார்ந்த வெகுஜன ரசனைக்கு ஏற்ப வெளிக் கொணர்ந்தனர். ஆனால், அவை கலையைப் பகுத்தாராயும் தேர்வாளனுக்கானவை அல்ல.

இந்த இரண்டு வழிக்கலைஞரின் எண்ணமும் நோக்கமும் ஒன்றான போதிலும் கல்கத்தா வழியினரைக் காட்டிலும் பஞ்சாப் கலைஞர்களின் பிரதிகள் எளிமையானதாகவும் அழகுணர்வு குன்றியதாகவும் இருந்தன. என்றாலும், இவ்விரு வழிகளின் பொதுத்தன்மை மேலை கலைப்பார்வையை இந்தியக் களத்தில் அறிமுகப்படுத்துவதே. ஓவியக் கட்டுமானத்தில் (Composition) பஞ்சாப் வழியினர் கல்கத்தா வழியினரைப் போல வெற்றி பெறவில்லை. ஓவியத்தில் அடுக்குகளாக நிகழ்வுகளை அமைப்பதிலும் நிகழ்வுகள் ஒரு அடுக்கிலிருந்து அடுத்த அடுக்குக்கு ஊடுருவதும் நிகழ்ந்தது. ஓவியத் தளத்தில் ஆங்காங்கே அவற்றைத் தொடர்பில்லாமல் கட்டுமானம் செய்ததாகவும் இருந்தன.

பஞ்சாப் வழியின் செயல்முறையின் காரணமாக அவர்களது பிரதிகளில் உருவங்கள் கோடுகளால் ஆனதாக அமைந்தது. கல்கத்தா வழியில் இது அலங்கரித்த நேர்த்தியான மரச் செதுக்கல்களாக (Wood cuts) இருந்தது. பஞ்சாப் பிரதிகளில் பெரும்பாலும் கோடுகளுக்கு இடையில் வண்ணங்கள் நிரப்பு வதிலேயே கவனம் இருந்தது. அலங்காரக் கட்டமைப்புக் களுக்கும், தளத்தின் அமைப்புகளுக்கும் (Patterns and Textures) அங்கு மிகக் குறைந்த இடமே கொடுக்கப்பட்டது. ஆனால் கல்கத்தா வழியில் அவற்றுக்கு ஏராளமான முக்கியத்துவம் கொடுக்கப்பட்டது. வெறும் கறுப்பு வெளுப்பிலேயே வண்ண ஒழுக்கம் (Colour Tone) கொண்டதாக அவை இருந்தன. தொடக்ககாலப் பஞ்சாப் பிரதிகளில் புரிந்துகொள்ளுதலும் தேவையான முதிர்ச்சியும் இருக்கவில்லை. கலைஞர்களின் அனுபவக் குறைவை இது காட்டியது. தொடர்ந்து வந்த ஆண்டுகளில் தளத்தின் அமைப்பை முடிவுசெய்யும் திறன் கற்பனை கூடியதாக இருந்தது. என்ற போதிலும், புதிய அமைப்புகளை (Motives) அவர்களால் உருவாக்க முடியவில்லை. ஆனால், ஆண்டுகள் செல்லச்செல்லக் கோடுகள் தம்மிடம் இருந்த இறுக்கத்திலிருந்து விடுபட்டு வனப்புடைய அமைப்புகளாக மாறின. அவை

ஓவியத்தில் உயிர்பெற்று உலாவத்தொடங்கின. இது அவற்றின் சமிக்ஞைகளைத் தெளிவுபடுத்தி அவற்றின் அசைவில் கலையம் கூட்டிச் சொல்வதாக அமைந்தது. அவ்வகையில் அவை முழுமை பெற்றவையாக இருந்தன.

அமிர்தசரஸ் பிரதிகளும் லாகூர் லிதொகிராபியும் தாயாதிகள்தான். இரண்டு நகரங்களும் தொடக்ககால அச்சுக்கலையைப் பேணி வளர்த்தன. பல நேரங்களில் குறிப்பிட்ட ஓவியர்களே இரு நகரங்களிலும் இயங்கினர். லாகூரில் வசித்த பல முஸ்லிம் ஓவியர்கள் இந்து, சீக்கிய மத அடிப்படையிலான ஓவியங்களைப் படைப்பதில் எவ்விதத் தயக்கமும் காட்டவில்லை. இஸ்லாம் மதம் உருவ வழிபாட்டை ஏற்காததும் இதற்குக் காரணமாக இருக்கலாம். தங்கள் வழிபாட்டுத்தலங்களை, அரேபிய மொழியில் குரான் மேற் கோள்களுடன் அமைப்பதைத்தான் அவர்கள் பெரும் பாலும் செய்தனர். பஞ்சாபில் பரவலாக படைக்கப்பட்ட குடைந்தெடுக்கப்பட்ட முட்டைவடிவத் தந்தத்தில் அரசவை தாசிகளின் அமர்ந்தநிலை ஓவியங்களின் சாயலில், தினசரி காணும் காட்சிகளின் அச்சான பிரதி ஓவியங்கள் விரும்பி மக்களால் வாங்கப்பட்டன.

19 ஆம் நூற்றாண்டின் இறுதிப் பகுதியில் ஏராளமான ஓவியர்களும் கைவினைக் கலைஞர்களும் லிதோகிராபி அச்சகங்களை இலாகூர் அங்காடி வீதிகளில் நிறுவி, பிரதி ஓவியங்களை அச்சடித்தனர். 'லஹோராசிங்' 'மால்கி ராம்' 'க்வாரிஷ் மினாய்' என்ற பெயர்களுடன் அப்பகுதியிலிருந்து அச்சுப்பிரதிகள் கண்டெடுக்கப் பட்டன. 'குல்ஷன் ரஷ்டி'யின் உருது எழுத்துகளில் லிதோகிராபியின் பயன்பாடு பத்திரிகைகளுக்கான கோட்டு ஓவியங்களுக்கானவை என்று தெரியவருகிறது. இந்தப் பிரதிகளில் (கறுப்பு/வெளுப்பு) ஓவியனின் ஆளுமை தெளிவாக உணரப்படுகிறது. காளிகாட்வழி ஓவியங்களுக்கு இணையாக அவை அமைந்துள்ளன.

அமிர்தசரஸ், லாகூர் லிதோகிராப் பிரதிகளில் பஞ்சாப் நிலத்தின் சிற்றோவியங்களின் தாக்கம் தொடர்ந்து இருந்தது. தங்களுடைய உன்னத நாட்களில் அவர்கள் அந்தச் சிற்றோவியக் கட்டமைப்பில், ஒழுங்கில், வண்ண வடிவமைப்பிலிருந்து விலகவில்லை. 19 ஆம் நூற்றாண்டின் பிற்பகுதியில் ஆங்கிலவழி சிந்தனைகளை உண்மை யென்று ஏற்றுக்கொண்டு தமது கலைப் படைப்பில் அவற்றை நுழைத்துத் தளம் மாறிய வங்காள 'பட்டாலா' வழிபோல அல்லாமல் குறிப்புணர்த்தல், தெளியத் தெரியுமாறு உருவம்

அமைத்தல், அதை இயல்பான பின்புலத்தில், நிலத்தின் சாயல் மாறாதபடி கோடுகளால் பின்னுதல் என்றே இருந்தது.

என்றாலும், சில தொடர் கரு கொண்ட (Thematic) படைப்புகளில் காணப்படும் ஆங்கிலத் தாக்கம் தெளிவாகத் தெரிகிறது. லிதோகிராபி உத்தியில் அவர்களுக்கு சுயமாக ஏதும் செய்ய வாய்ப்பில்லாமல் போனது (கல்கத்தா வழியில் சுய கற்பனைக்கு ஏராளமான இடமிருந்தது). எனவே, அவர்களின் லிதோகிராபி செயல் என்பது ஆங்கில காலனி அதிகாரிகளிடமிருந்து பெற்றதாகவே குறுகியிருந்தது. பிரதிகளின் தரமும் மோசமானதாகவே அமைந்தது. விலைகுறைந்த தாளில் கவர்ச்சியற்ற பிரதிகள்தான் அச்சாயின. சிலசமயம் ஒருமுறை அச்சடிக்கப்பட்ட தாளின் மறுபுறம் மீண்டும் அச்சடிக்கப்பட்டது. அவர்களுக்குத் தாளின் தரம் என்பது ஒரு பொருட்டாகவே இருக்க வில்லை. அங்காடிகளிலும் அவற்றின் விலை காளிகாட் ஓவியங்கள்போல இல்லாமல் மலிவாகவே இருந்தது.

இவை எளிய ஜனங்களுக்கென்றே அச்சிடப்பட்ட கலை நயம் இல்லாத அங்காடிப் பிரதிதான்.

•••

24. ஃபூல்காரி

பஞ்சாப் நிலத்தின் கலைப்படைப்புகளில் 'ஃபூல்காரி' (Phulkari) மிகவும் புகழ் பெற்றது. அது, அவர்களது விழாக்களையும் மதம் சார்ந்த கொண்டாட்டங்களையும் சார்ந்திருந்தது, 'ஃபூல்காரி' வண்ணங்கள் கொண்டு தாளில் தீட்டப் பட்ட ஓவியமல்ல. வண்ணப் பட்டு நூல் ஊசி கொண்டு கையால் நெய்த கலை வடிவங்களைக் கொண்டது. பெண்கள் சார்ந்தது. அவற்றில், அடர்த்திகூடிய கலை நயம் கொண்ட பல்விதப் பூக்களின் வடிவங்கள் இடம் பெற்றிருக்கும். அதில் ஒளிரும் வண்ணங்கள் காண்போரை மயக்கும். தலையை அலங்கரிக்கும் துணியாகவோ தோளில் போர்த்திக் கொள்ளும் துப்பட்டாவாகவோ அவை பெண்களால் பெருமையாகப் பயன்படுத்தப் பட்டன. 'ஃபூல்' என்பது பூவைக் குறிக்கும். 'புஷ்பம்' என்னும் வடமொழிச் சொல்லிலிருந்து கிளைத்தது. 'கரம்' என்னும் வடமொழிச் சொல்

இங்கு 'கர்' ஆனது. கரத்தினால் செய்வதால் 'காரி'. ('கலம் காரி' நினைவுக்கு வருகிறதா?) ஆங்கிலத்தில் Embroidery என்று அறியப்படும் அந்தக் கலை பெண்களால் மட்டுமே வளர்ந்தது. காலப்போக்கில் இதன் செய்நேர்த்தி கூடிக்கொண்டு போயிற்று. நெய்யும் துணியின் நிறம் தெரியாதவாறு பூக்களும், இலைகளுமான வடிவமைப்பு கொண்டதாக அது மாற்றம் கொண்டது. 'பாக் ஃபூல்காரி' (Bagh Phulkari) என்னும் கொண்டாட்டமாக மக்களிடையே அது பரவியது.

இல்லத்தின் முதிய பெண்களால் விழாக்காலங்களிலும், திருமணமாகும் பெண்களுக்கும் அவை பரிசுப் பொருளாகக் கொடுக்கப்பட்டன. பெண்கள் வாழ்நாள் முழுவதும் தாங்கள் கலந்துகொள்ளும் திருமண, விழா நாட்களில் அவற்றைத் தலையில் அணிந்தும் தோளில் புரளவிட்டும் பெருமையுடன் வலம் வந்தனர்.

மணப்பெண்ணின் அல்லது மணமகனின் தாயோ பாட்டியோ இல்லத்தில் நிகழும் ஒரு மங்கல நிகழ்ச்சியை விருந்தும் இனிப்பும் கொடுத்துக் கொண்டாடிய பின், 'ஃபூல்காரி' படைப்பதைத் தொடங்குவார். முறுக்காத பட்டு நூலைப் பயன்படுத்தி ஊசிகள் கொண்டு துணியில் வடிவங்களைப் படைப்பார். அவர்கள் பயன்படுத்திய துணி நாற்புறமும் நெருக்கமான கட்டமைப்பு (Border) கொண்டதாகவும், துப்பட்டாவின் இருமுனைகளிலும் பல்லாவுடனும் இருக்கும். மணமகனின் பாட்டியால் (தந்தையின் தாய்) அவனுக்கு மனைவியாகும் பெண்ணுக்குப் பரிசாகக் கொடுக்கப்படும் ஃபூல்காரிக்கு 'வரிதா பாக்' என்று பெயர். அவ்விதமே, மணப்பெண்ணின் பாட்டியால் (தாயின் தாய்) 'சோப்' (Chope) என்று அழைக்கப்படும் ஃபூல்காரி திருமணத்தின்போது அவளது தலையை அலங்கரிக்கும். அதில் இரு முனைகளிலும் கட்டும் கோடுகள் (Border lines) இராது. அவளுக்கு வரவிருக்கும் தடையற்ற செல்வச் செழிப்புக்கு அடையாளமாக இருக்கும். திருமணச் சடங்குகளின்போது மணமகளை அலங்கரிக்கும் 'சுபேர்' எட்டு இதழ்களைக் கொண்ட ஐந்து தாமரை மலர்களைக் கொண்டதாக இருக்கும். அது வழி வழி வரும் அகத் தூய்மையைக் குறிக்கும்.

பெரும்பாலான ஃபூல்காரி வடிவங்களில் ஜியோமிதி முறைதான் பின்பற்றப்படும். துணியின் மேலும் கீழும் எல்லைக்கு உட்படாது இருக்கும். 'சாஞ்சி' ஃபூல்காரியில் தினசரி வாழ்க்கையைப் பிரதிபலிக்கும் காட்சிகள் இடம் பெறும். 'தர்ஷன்த்வார்' மற்றொரு

வகை ஃபூல்காரி. அது எப்போதும் சிவப்புத் துணியில்தான் அமையும். ஒரு ஆலயத்தின் நுழைவாயிலைக் காட்சிப்படுத்தும் விதமாக அது இருக்கும். மிக நெருக்கம் கூடிய வடிவக் கட்டமைப்புக்களுக்கு இடையே மனித உருவங்களைக் கொண்டிருக்கும் அவற்றை நேர்த்திக் கடனாக ஆலயங்களுக்குக் கொடுப்பார்கள்.

ஃபூல்காரி பெரும்பாலும் Darn எனப்படும் தையல் முறையிலேயே உருவாக்கப்படும். செங்குத்து, படுகை, சாய்வு என்று அவை விரவியிருக்கும். பளபளக்கும் ஒற்றை இழைப் பட்டுநூல் மீது ஒளி விழுந்து பற்பல நிறங்கள் சிதறும். சில சமயங்களில், இடையிடையே சிறு கண்ணாடி துண்டுகள் பொருத்தப்படும். அவை ஃபூல்காரியின் அழகை அதிகப்படுத்தும். துணியின் பின்புறமாகவே தைப்பது நிகழும். மேற்புறம் வடிவங்கள் ஏதும் இராது. முழுவதும் எண்ணிக்கையின் அடிப்படையில்தான் இது படைக்கப்படுகிறது. எனவே, தடிமனான கைத்தறித்துணியில் ஃபூல்காரி சிறப்பாகவும், பழுதின்றியும் அமையும்.

முடிக்கப்பட்ட ஃபூல்காரி துணி வேறொரு துணிகொண்டு சுற்றப்பட்டுப் பாதுகாக்கப்படும். இரண்டு அல்லது மூன்று நிறங்களை அடுத்தடுத்து அமைப்பதினாலும் வடிவங்களை ஒழுங்குபடுத்தும் கோணங்களினாலும், இவ்வகைப் படைப்புகள் எளிமையான அணுகுமுறை கொண்டதாகவும் மிகவும் கவர்ச்சி கூடியதாகவும் இருக்கும். மயில், தாரகை, பலவிதமான பூக்கள் போன்றவை நேர்கோடுகளின் கூட்டால் வடிவம் பெறும். பொன் நிற மஞ்சள், காவி, வெளிர் சிவப்பு வெள்ளை போன்ற நிறங்களே அவற்றில் அதிகமாகக் காணக் கிடைக்கும். நீலம் அல்லது பச்சை துணியின் எல்லைக்கோடாக அமையும். 'பாக்' (Bagh) பல சமயங்களில் இரண்டு நிறங்களையே கொண்டிருக்கும். தாளில் வரைந்து படிவம் எடுத்தலோ, வடிவங்களைத் தொகுத்த புத்தகமோ அங்கு கிடையாது. தைப்பவரின் கற்பனைச் செறிவும் திறனும்தான் உண்டு. தாளில் வரைதல் என்பது இல்லாததினால், மகளிர் ஃபூல்காரி படைப்புகளின் மாதிரிகளைத் தாயிடமிருந்து மகள் எனும் விதமாகவே எடுத்துச் செல்கின்றனர். இதனால், குடும்பத்துக்குக் குடும்பம் அதன் வடிவமும் வண்ணத் தேர்வு போன்றவையும் வேறுபடுகிறது. அன்றியும் அக்குடும்பத்தின் அடையாளமாகவும் அமைகிறது.

'பாவன்' ஃபூல்காரியில் (பாவன் என்றால் எண்ணிக்கையில் ஐம்பத்தி இரண்டு) பெண்கள் தமது படைப்பு மாதிரிகளைப் பாதுகாத்து வைப்பர். துணி 52 பகுதிகளாகப் பிரிக்கப்பட்டு ஃபூல்காரி வடிவ மாதிரிகள் அவற்றில் தைக்கப்படும். ஒரு பெண் அதன் உதவிகொண்டு, அவற்றிலிருந்து வடிவங்களைத் தையல் முறையில் துணியில் வடிவமைப்பார். பறவைகள், குறிப்பாக மயில் நீரோடை, நிலா, பல்வகைப் பூக்கள், பலகாலமாகப் புழங்கிவரும் பல்வகை நகைகளின் வடிவங்கள் இவற்றுடன், காய்கறிகளின் வடிவங்கள்கூட அங்கு இடம் பெறும். அதன் விளைவாக ஃபூல்காரி 'தனியா பாக்', 'மிர்ச்சி பாக்', 'கோபி பாக்' (கோஸ்), 'கரேலா பாக்' (பாகல்) என்பதாகவும் பெயர் பெறும். அவ்விதமாகவே வண்ணங்களின் எண்ணிக்கையின் அடிப்படையில் 'பஞ்ச ரங்கா', 'சாத் ரங்கா' என்றும் பெயர்கள் அமையும். இவ்வகைப் படைப்புகள் ஒரு பெண்ணின் கலையியலையும், படைப்புத் திறனையும், கற்பனை வளத்தையும் முடிவுசெய்ய ஏதுவாயிருந்தன. ஒரு குடும்பத்தின் பெருமையை, செழுமையை, பாரம்பரியத்தை இவை சமூகத்துக்கு எடுத்துரைத்தன.

எத்துணை செறிவுடனும், வண்ணக் கலவையுடனும் இருப்பினும், உற்று நோக்கினால் அவற்றில் வெறுமையாக விடப்பட்ட பகுதி இருப்பது புலப்படும். அது 'கண்ணேறு' இல்லாமல் இருக்கப் பின்பற்றப்படும் வழக்கம். குழந்தையின் முகத்தில் கரும்பொட்டு வைப்பதற்கு இணையானதுதான் இது. சில சமயம் 'ஓம்' என்னும் எழுத்துரு அதில் இடம் பெறுவதும் உண்டு.

காலம் சார்ந்த வாழ்க்கை முறையில் ஊடுருவும் புதிய வழக்கங்கள், கோட்பாடுகள் போன்றவற்றால் 20 ஆம் நூற்றாண்டில் ஃபூல்காரி படைப்பது என்பது இறங்குமுகமாக ஆகிப்போனது. மணமகளின் சீதனமாகவும், எப்போதும் குடும்ப சொத்தாகவுமே கைமாறிய அவை இன்று சாரளத் திரை, படுக்கை விரிப்பு, தலையணை உறை, சுவர் தொங்கல், ஷிபான் புடைவைகள், 'குர்த்தா' சட்டை, துப்பட்டா ஷால் என்பதாக எங்கும் இடம் பெற்றுக் குடிசைத் தொழிலாகச் செழிக்கிறது.

•••

25. இந்திய நவீன ஓவியம் – வங்க பாணி

இருநூறு ஆண்டு வெள்ளையர் ஆட்சியில் வங்கத்தில் கலை பலதரப்பட்ட, ஒன்றுக்கொன்று தொடர்பற்ற வழியில் வளரத் தொடங்கியது. அந்த வளர்ச்சி பெரும்பாலும், ஆட்சி செய்த வெள்ளை இனத்தவரின் தேவைக்கேற்றவாறும், விருப்பம் சார்ந்ததாகவுமே இருந்தது. அவ்விதமிருந்த போதிலும் அப்போதும் பல்வேறு பாணிகளும், அவற்றுக்கான தடங்களும் தோன்றித் தெளிவாக வளரத் தொடங்கின.

இந்திய நிலப்பகுதியில் ஆங்கிலேயர் ஆட்சி வேரூன்றி நிலைகொண்டபின், இங்கிலாந்திலிருந்தும் ஐரோப்பிய நாடுகளிலிருந்தும் கலைஞர்கள் குறிப்பாக ஓவியர்கள்/சிற்பிகள் இந்தியாவுக்குப் புதியவாழ்வு தேடிப் பெரும் செல்வந்தராகிவிடும் கனவுகளுடன் பயணப்பட்டனர். அவர்களுள்

தோராயமாக அறுபது கலைஞர்களை நாம் இனம் காணமுடியும். அந்தக் கலைஞர்கள் மூன்று உத்திகளில் படைப்புக் கலையில் ஈடு பட்டனர்.

1) கித்தானில் தைல வண்ண ஓவியங்கள் தீட்டுதல்
2) தந்தப் பரப்பில் நீர்வண்ணம் கொண்டு சிற்றோவியங்கள் படைத்தல்
3) தாளில் நீர்வண்ண ஓவியங்கள் மற்றும் பிரதி எடுத்தல்

அவர்களுள் தொழில்முறை கலைஞர்களுடன் உரிய பயிற்சியில்லாத பகுதிநேரக் கலைஞர்களும் இருந்தனர். அவ்வித ஓய்வுநேர ஓவியர்களின் படைப்புக்களை கலை முதிர்ச்சி கொண்டதாகக் கூறமுடியாதபோதிலும் 18/19 ஆம் நூற்றாண்டு வங்கத்தின் வாழ்க்கை விதம், மற்றும் இயற்கை தோற்றம் ஆகியவை மிகவும் இயல்பும் தெளிவும் கொண்ட விவரங்களுடன் அப்படைப்புகளில் காட்சிப்படுத்தப்பட்டன. அவை பின் நாட்களில் ஒரு வரலாற்றுப் பதிவாகப் போற்றப்பட்டன.

மேற்கத்திய பாணி அறிமுகம்

20 ஆம் நூற்றாண்டின் ஆரம்ப ஆண்டுகளில் வங்காளத்தில் தொடக் கத்தில் நடுத்தரக் குடும்பங்களிலிருந்த கல்வி கற்றோரின் எழுச்சி, அவர்களிடமிருந்த உட் பிரிவுகளைத் தாண்டி தேசத்தின் ஒரு கலாசார உந்துதலாக இனம் கண்டது. அவ்வாறு உண்டான எழுச்சியின் பயனாய், ஒன்றாய் இணைந்த அறிவுஜீவிகள் நவீனத் தொழில்நுட்ப அறிவியல், மற்றும் உள்தொடர்புகளின் விரிவாக்கத்தால் தமது நில மக்களிடமிருந்து மறைந்துவிட்ட (அல்லது தொலைந்துவிட்ட) கலாசார உன்னதத்தையும் அதன் எச்சத்தையும் தேடத் துவங்கினர். இவ்விதத் தேடல் அவர்களிடையே ஒரு புத்துணர்ச்சியைத் தோற்றுவித்தது. அதன் பயனாய், அவர் களிடமிருந்த படைப்பாற்றல், பாடல்கள், கவிதை, வீதி நாடகங்கள், ஓவியம் என்று பல்வேறு முகங்களாய் வெளிப்படத் தொடங்கியது. அது ஒரு மீட்சி கண்ட புத்தியக்கமாக விரிவாக்கம் கொண்டது.

இதற்கு ஊற்றுக்கண் என்று பின்னாளில் வல்லுநர் கூறியபடி, ஒரு வங்காள அறிவுஜீவிக் குடும்பம் அதற்கு அடிக்கோலியது. வசதிகள் கொண்ட வாழ்க்கை வாழ்ந்த தாகூர் குடும்பம்தான் அது. அக்குடும்பத்தின் பலரும் ஓவியம், கவிதை, நாடகம், புதினம்,

இசை என்று பலதுறைகளிலும் ஈடுபட்டு, வெற்றி கண்டனர். அக் குடும்பத்தின் மிகவும் புகழ்ச்சிக்குரிய ரவீந்திரநாத் தாகூர் இதற்கு முதற் காரணமாய் இருந்தார். வெள்ளை இனம் அல்லாத இலக்கிய நோபல் பரிசு பெற்ற முதல் மனிதரும் அவர்தான்.

ஓவியப் பயிற்சி என்பது 1839-ல் கல்கத்தாவில் 'மெகானிகல் இன்ஸ்டிட்யூட்' தொடங்கியபின்புதான் அறிமுகமாயிற்று. என்றாலும் முறையான பயிற்சி என்பது 1864-ல் Calcutta School of Industrial Art நிறுவப்பட்ட பின்னர்தான் ஒழுங்குபடுத்தப்பட்டது. பின்னர் அது அரசாங்க ஓவியப் பள்ளியாக உருமாற்றம் கண்டது. இளம் இந்திய மாணவர் பலரும் அங்கு கற்றுத் தேர்ந்து மேலைப் பாணி ஓவியம் தீட்டுவதிலும் சிற்பம் வடிப்பதிலும் சிறந்து விளங்கினர். அவர்கள்தான் இந்தியாவின் முதல் நவீன ஓவியச் சிற்பக் கலைஞர்கள் எனலாம். ஆனந்த பிரசாத் பாக்சி, ஸ்யாம் மிஷ்ரன் ஸ்ரீமணி போன்றோர் தொடக்க காலக் கலைஞர்கள். பாம சந்திர பானர்ஜி என்னும் இளைஞர் இந்திய புராண/ இதிகாசங்களி லிருந்து காட்சிகளைத் தேர்ந்தெடுத்துத் தைலவண்ணத்தில் ரவி வர்மாவுக்கு முன்பே ஓவியங்களாக்கியவர். பின்னர் ஜெர்மனியில் அவற்றைப் பதிப்பித்து சாதனை படைத்தார். இன்னும் சிலர் இத்தாலி நாடு சென்று ஓவியத்தில் உயர் படிப்பு படித்தனர். தேர்ந்த ஓவியரென்னும் பெருமையும் பெற்றனர். பின்னர் தோன்றிய சுதேசி இயக்கம் சார்ந்த புரட்சியின் நடுவிலும் மேற்கத்திய பாணிக்குத்தான் முதன்மை இடம் இருந்தது. 20 ஆம் நூற்றாண்டின் முதல் பாதிவரை அதுதான் எல்லோராலும் ஏற்றுக்கொள்ளப் பட்டது. அப்போது ஜமினி பிரஸாத் கங்குலி, ப்ரொஹலாத் கர்மார்கர், தேவி பிரஸாத் ராய் சவுத்திரி போன்றோர் முன் நிலையில் இருந்தனர்.

திருப்பு முனை

1896 இல் 'கல்கத்தா ஆர்ட் ஸ்கூல்' என்ற ஓவியப்பள்ளிக்கு ஹேவல் (E.B. Havell) என்னும் ஆங்கிலேயர் முதல்வராகப் பொறுப்பேற்றார். இதுதான் இந்திய ஓவிய நிகழ்வுகளில் மிக முக்கியமான திருப்பத்துக்குக் காரணமாயிற்று. E.B.ஹேவல் இந்திய மரபு ஓவியங்களின் மீது பெரும்பற்றும், மதிப்பும் கொண்டவர். இந்திய மக்களுக்கு மேலை பாணி ஓவியக் கல்வி தேவையற்றது என்றும், ஒரு இந்தியன் அடிப்படையில் இந்திய ஓவிய உத்திகளையும், வழிகளையும் அவசியம் கற்றுத் தேறவேண்டும் என்றும் வலியுறுத்தியவர். அவர் 1905-ல் ஓவியர் அபிநேந்திரநாத் தாகூரைப்

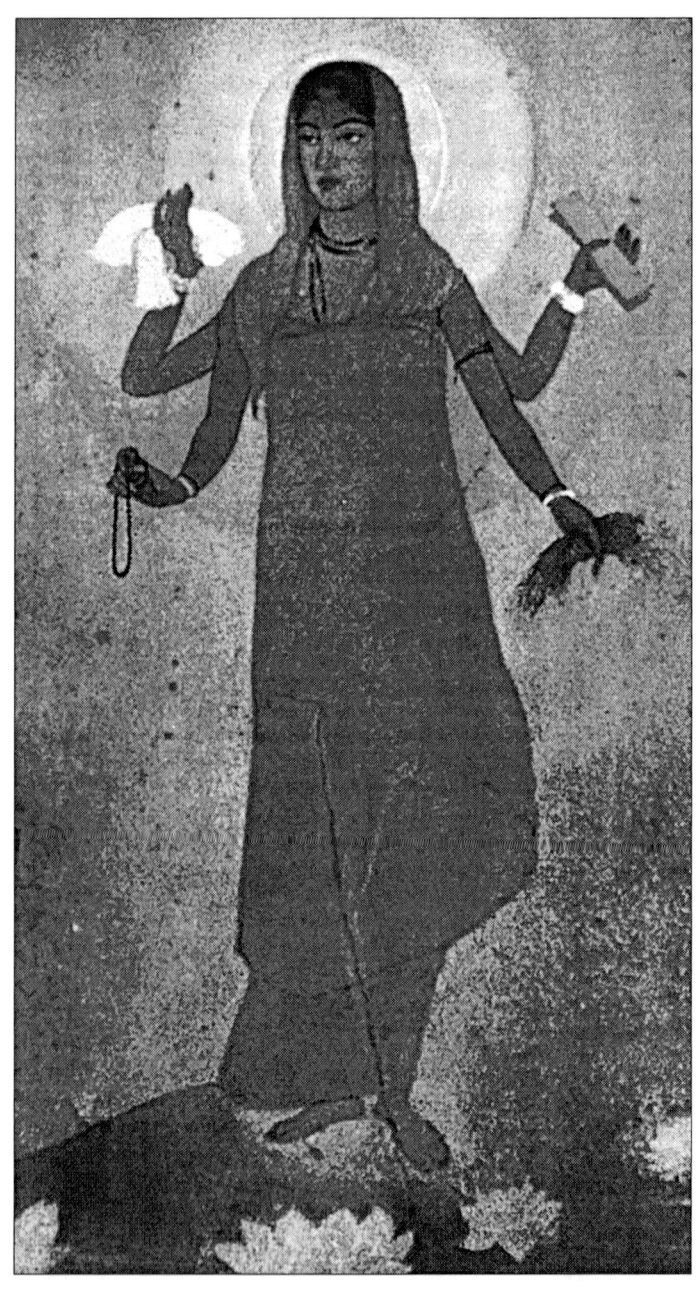

பாரத மாதா - அபிநேந்திரநாத் தாகூர், 1905

பள்ளியின் துணை முதல்வராக நியமித்தார். ஆனால் இதற்கு தாகூர் முதலில் எளிதில் இணங்கவில்லை. இருவரும் இணைந்து பள்ளியில் இந்திய பாரம்பரியக் கலை உத்திகளை முறையாகக் கற்க வழி செய்தனர். நந்தலால் போஸ், சுரேந்திரநாத் கர், அசித் குமார் ஹல்தார், ஓ. வெங்கடப்பா, சமரேந்திரநாத் குப்தா, சிஷ்டிந்திரநாத் மஜும்தார், சைலேந்திரநாத் டே போன்றவர் அங்கு ஓவியம் பயின்றனர். தாகூரும் அவர்களுக்கு மறுமலர்ச்சி ஓவியப்பாணியை அறிமுகப்படுத்தினார். தேசிய சுதேசி இயக்க ஓட்டத்துடன் இணைந்த அது, பெரும் வரவேற்பைப் பெற்றதுடன், நாடெங்கும் பரவியது. 'வங்க பாணி' (Bengal School) என்று பின்னர் அழைக்கப்பட்டது. அதுதான் இந்தியாவின் முதல் நவீன ஓவிய முயற்சி. ஆனால், உடல்நலக் குறைவால் தமது நாடு திரும்பிய ஹேவல் மீண்டும் இந்தியாவுக்கு வரவே இல்லை. 1915-ல் அபிநேந்திரநாத் தாகூரும் தமது உதவி முதல்வர் பதவியை விட்டு விலகினார்.

'வங்க பாணி'யில் அஜந்தா, மொகல், ஐரோப்பிய முப்பரிமாண அணுகல் முறை, ஜப்பானிய நீர்வண்ண உத்தி (Wash Techniques) அனைத்தின் தாக்கமும் விரவியிருந்தது. அவை, நீர்வண்ணம் கொண்டுதான் படைக்கப்பட்டன. பெரும்பாலும், இந்திய புராணம், இதிகாசம், வரலாறு, இலக்கியம் போன்றவற்றிலிருந்து தேர்ந்தெடுத்த நிகழ்வுகள் ஓவியங்களாயின. அபிநேந்திரநாத் தாகூர் புராண இதிகாசங்களைவிடவும் வரலாறு, இலக்கியம் போன்றவற்றிலிருந்து காட்சிகளைத் தமது ஓவியங்களின் கருவாக்குவதில் அதிக நாட்டம் கொண்டிருந்தார். ஓவியம் படைப்பதில் ஒரு புதிய அணுகுமுறையைத் தோற்றுவித்தார். ஆனால், அவரது சீடர்களில் ஒரிருவர் தவிர மற்றவரிடம் அது படியவில்லை. காலப்போக்கில், 'வங்க பாணி' ஓவியம் ஒரு படைப்பு சார்ந்த முயற்சியாகவே உறைந்து, பின்தங்கிப் போனது.

பாதை விலகிய பயணிகள்

20 ஆம் நூற்றாண்டின் ஆரம்ப ஆண்டுகளில், 'வங்க பாணி' காண்பேபாரிடம் பெரும் ஆர்வத்தை ஏற்படுத்தினாலும், சில இளைஞர்கள் அந்தப் பாணியிலிருந்து விலகி பல்வேறு முயற்சிகளில் ஈடுபட்டனர். அது அவர்களது தனித்தன்மையை வெளிக் கொணரவும், ஒரு கட்டிலிருந்து விடுபடவும் உதவியது. இந்த முயற்சியில் வெற்றி கண்டவருள் ககனேந்திரநாத் தாகூர், ஜாமினிராய், ரவீந்திரநாத் தாகூர் மூவரும் மிக முதன்மையானவர்கள்.

ககனேந்திரநாத் ஒரு கேலி சித்திரக்காரராக இருந்தவர். முதன் முதலாக ஓவியத்தில் கோடு, வண்ணம், ஒளி இவற்றைத் திறமையுடன் அடுக்கினார். அவரது ஓவியங்களில் கட்டடங்களும், அவற்றின் உட்புறங்களும் ஒளி/நிழல் சார்ந்த (Cubist) தன்மை கொண்டதாக இருக்கும். அரூபம் சார்ந்ததாகவும் அவரது ஓவியங்களை வகைப்படுத்த முடியும்.

கிராமக் கலைகளை மீட்டெடுக்கும் ஆர்வம் மேலோங்கி, பலரும் அதில் ஈடுபட்டிருந்தபோதிலும், ஓவியர் ஜாமினி ராய்தான் தமது ஓவியங்களில் அந்தப் பாணியை புகுத்தி வெற்றிகண்டார். மேலை நாட்டுப் பாணியாகிய ஒளி சார்ந்த முப்பரிமாண அணுகுமுறையை அறவே ஒதுக்கி, வங்க கிராமிய ஓவியங்களில் இருந்த தட்டை பரிமாணத்தை தமது ஓவியங்களில் கொணர்ந்தார். வண்ணங்களை சீராக, சம திண்மையுடன் தடித்த உருவக்கோடுகளுக்கு இடையில் விரவினார். உருவங்கள் கிராமிய உருவகம் சார்ந்ததாக இருந்த போதும் ஒரு புதிய அணுகுமுறையையும் கொண்டிருந்தன. சக ஓவியர்களிடமிருந்து பெரும் எதிர்ப்பை அவர் எதிர்கொள்ள நேர்ந்தபோதிலும் தமது பாதையில் உறுதியாகப் பயணித்தார். காலப்போக்கில் அவரது ஓவியங்களுக்குக் கலை உலகில் பெரும் வரவேற்பு கிடைத்தது.

ரவீந்திரநாத் தாகூர் 1920 களில் (அவரது 60 வயதை எட்டியிருந்த நேரத்தில்) ஓவிய உலகில் புகுந்தார். ஆனால், 12 ஆண்டுகளுக்குப் பின்னரே அவர் ஒரு குறிப்பிடத் தக்க நவீனபாணி ஓவியராக அறியப்பட்டார். தமது கவிதை, புதினங்கள் போன்றவற்றில் வங்க மண்ணின் மணத்தை விரவிய அவர் தமது ஓவியங்களில் முற்றுமாக அதைத் தவிர்த்தார். அந்த ஓவியங்கள் அவரின் கற்பனைத் தோற்றங்களின் பதிவுகள் எனவும், முழுவதும் தனியான அணுகுமுறை கொண்டவை எனவும் விமர்சிக்கப்பட்டன. அதன் மூலம் அவருக்கு உலக ஓவிய அரங்கில் நிகழும் புதிய பரிசோதனைகள் பற்றிய முழு ஞானமும் இருந்தது தெரியவந்தது.

அச்சகமும், பிரதி ஓவியங்களும்

ஓவியங்கள் பிரதி எடுக்கப்பட்டது என்பது, கும்பினி ஆட்சிக் காலத்தில் இந்தியாவில் அறிமுகப்படுத்தப்பட்டு ஓவியத்துறையில் ஒரு முக்கிய உத்தியாக வளர்ந்தது. 1786-88 களில், டானியல் இரட்டையர் (தாமஸ், வில்லியம்) 'கல்கத்தாவின் 12 கோணங்கள்' (Twelve views of Calcutta) ஓவியங்களைப்

பிரதியெடுத்தனர். ராம சந்திர ராய் வங்கத்தின் முதல் பிரதி ஓவியர் ஆவார். 1816-ல், அவர் 'அன்னதா மங்கல்' என்னும் வங்கமொழி நூலைப் பிரதி ஓவியங்களுடன் பதிப்பித்தார். ஆரம்ப காலங்களில் அச்சகங்கள் ஆங்கிலேயர் வசம் இருந்தபோதிலும், 19 ஆம் நூற்றாண்டில் வங்க மக்கள் மெதுவாகத் தங்கள் சொந்த அச்சகங்களை நிறுவி, அச்சுத் தொழிலில் ஈடுபட்டனர். தாங்கள் பதிப்பித்த நூல்களில் மரப்பலகை, உலோகத்தகடுகள் ஆகியவற்றின் பரப்பில் உருவங்களைக் கீறி, அவற்றிலிருந்து பிரதி எடுத்து இணைத்தனர். அவ்வகை நூல்கள் 'பட்டாலா' (Battala) என்று அழைக்கப்பட்டன. விலை மலிவான அந்த நூல்களில், இதிகாச, புராணம் சார்ந்த, அல்லது மக்களிடையே பரவலாக அறியப்பட்ட கதைகளும், சிறுவர்களுக்கான உரைநடையும் இருந்தன. சுமார் ஐம்பது ஆண்டுகளுக்கு முன்னர், தமிழில் 'பெரிய எழுத்து விக்கிரமாதித்தியன் கதைகள்', 'மரியாதை ராமன் கதைகள்', 'மதன காமராஜன் கதைகள்' போன்ற நூல்களில் மரப் பலகைகளில் கீறி உண்டாக்கிய உருவங்களைப் பிரதியெடுத்துப் பிரசுரித்ததை நாம் அறிவோம். அவற்றில் நாயக்கர் கால பாணியின் தாக்கம் மிகுந்திருக்கும். 'பட்டாலா' நூல்கள் பொது மக்களிடையே பெரும் வரவேற்பைப் பெற்றன. அந்தக் கோட்டுருவங்களைப் படைத்தவர்கள் தச்சுத் தொழில் சார்ந்த மற்றும் உலோகத் தகடுகளில் உருவங்களை உருவாக்கும் கைவினைக் கலைஞர்களின் வழி வந்தவர்கள். 'காளி காட்' ஓவியங்கள் அவர்களுக்கு மிக ஈர்ப்புடையதாக இருந்ததால் அதன் பாதிப்பைக் கொண்டவையாகவே அவை அமைந்தன.

'லிதோகிராஃபி' என்னும் மற்றொரு அச்சு உத்தியும் மக்களிடம் வரவேற்பைப் பெற்றது. அந்த உத்தி, ஓவியப்பள்ளியில் மாணாக்கருக்கு பயில் பாடமாக இருந்தது. ஆனந்த பிரஸாத் பாக்சி (Anandha Prasad Bagchi) தமது குழுவுடன் 1876 இல், 'கல்கத்தா கலைக்கூடம்' (Calcutta Art Studio) என்னும் 'லிதோகிராஃப்' அச்சுக்கூடத்தைத் தொடங்கினார். புராண, இதிகாசங்களிலிருந்து தேர்ந்தெடுக்கப்பட்ட கருப்பொருள்கொண்ட ஓவியங்கள் அங்கு பிரதியெடுக்கப்பட்டு, சந்தையில் விற்பனைக்கு வந்தன. தனி மனித உருவங்கள், எழுத்துருக்கள் போன்றவை பொருளாதாரம் சார்ந்த இடைத்தட்டு மக்களிடையே பெரும் வரவேற்பைப் பெற்றன. அவர்கள் அவற்றை சுவர்களில் தொங்கவிட்டு தமது இல்லங்களை அலங்கரித்தனர். இந்த அச்சுத் தொழிலில் பெரும் வெற்றி கண்டவராக கேரள ஓவியர் ரவி வர்மா அறியப்படுகிறார்.

அவர், 1894-ல் தமது சொந்த அச்சகத்தை நிறுவி ஜெர்மன் அச்சுக்கலை வல்லுநர்களின் உதவியுடன் தமது ஓவியங்களைப் பிரதியெடுத்தார். அதன் புகழ் நாம் நன்கு அறிந்த ஒன்றுதானே?

புதிய உத்திகள்

20 ஆம் நூற்றாண்டின் தொடக்கங்களில் இரண்டாம் உலகப் போரின் காரணமாக உலகம் பொருளாதார நெருக்கடி, மற்றும் பேரழிவுகளினால் ஒரு பெரும் சோதனையை எதிர் கொண்டது. அது எழுத்தாளர், ஓவியர், சிற்பி, திரைப்படம் என்று அனைத்துக் கலைத் துறையிலும் ஒரு விழிப்புணர்வைத் தோற்றுவித்தது. ஓவிய/சிற்பக் கலைஞர்கள் அதுவரைப் பின்பற்றிவந்த பழைய சலிப்பூட்டிய முறைகளை ஒதுக்கித் தள்ளிவிட்டு, குழுக்களாக இணைந்து புதிய சித்தாந்தங்களைப் படைப்புலகுக்கு அறிமுகப் படுத்தினர். அவை கலை உலகை உலுக்கின. அந்தத் தாக்கம் இங்கும் மாற்றங்களை நிகழ்த்தியது. அதன் பலனாக, 1905-இல் 'பங்கிய கலா சம்ஸத்' (Bengal Society of Art) என்னும் ஓவியர் குழு தொடங்கப்பட்டது. 1907-இல் 'இந்தியன் சொசைடி ஆஃப் ஓரியண்டல் ஆர்ட்' அமைக்கப்பட்டது. ஆனால் அதன் தொடக்ககால 30 உறுப்பினர்களில் ஐந்துபேர் மட்டுமே இந்தியர்.

1920-ல் ரவீந்திரநாத் தாகூர் தமது கல்விக்கூடமாகிய 'சாந்திநிகேதன்' வளாகத்தில் 'கலா பவன்' என்னும் கலைப் பள்ளியை ஓவியர் நந்தலால் போஸை முதல்வராகக் கொண்டு ஆரம்பித்தார். போஸின் பொறுப்பில் அங்கு கிழக்கும் மேற்கும் இணைந்து கலந்த ஒரு பாணி தோற்றம் கொண்டது. ஜப்பானி லிருந்து ஓவியர்கள் அங்கு வந்து மாணாக்கரை தமது பாணியில பயில்வித்தனர். நந்தலால் போஸின் இரு முக்கிய மாணாக்கர்கள் பினோத் பிஹாரி முகர்ஜியா, ராம் கிங்கர் பெய்ஜி. இருவரும் இரண்டு வழிகளில் பயணித்துப் பிரபலமாயினர்.

1933-ல் 'யங் ஆர்டிஸ்ட் யூனியன்' 'ஆர்ட் ரெபெல் ஸெண்டர்' என்ற இரண்டு குழுக்கள் செயற்படத் தொடங்கின. கோவர்தன் ஆஷ், அபானி சென், அன்னதா டே, போலா சட்டர்ஜீ, அதுல் போஸ், கோபால் கோஷ் போன்றோர் அவற்றில் குறிப்பிடப்பட வேண்டியவர்கள்.

2 ஆம் உலகப் போரின் உக்கிரத்துடன் 1942-43-ல் ஏற்பட்ட பஞ்சம் வங்கத்தை உலுக்கியது. லட்சக்கணக்கான மனித உயிர்களுடன் கணக்கிலடங்காத மிருகங்களும் உணவின்றிப் பலியாயின. பல

ஓவியர்கள் அந்தத் துயரங்களைத் தமது ஓவியங்களில் பதிவு செய்தனர். அரசாங்க ஓவியக் கல்லூரி ஆசிரியர் ஜெய்னுல் அபெதின் (Zainul Abedin), சித்திர பிரஸாத் என்னும் இடதுசாரி இயக்கத்தைச் சேர்ந்த தொண்டர் இருவருடைய படைப்புகளில் அவை அழுத்தமாகப் பதிவாயின.

கிழக்கு வங்கம்

இருநூறு ஆண்டுகால கும்பினி ஆட்சியில் கிழக்கு வங்கத்தில் எந்தவிதக் கலை இயக்கமும் நடைபெறவில்லை. ஆனால் அதே கால கட்டத்தில் கல்கத்தாவை மையமாகக் கொண்டு, கலை எழுச்சிகளும் அரசியல் புரட்சிகளும் உலகை பிரமிக்க வைத்தன. அந்தக் கலை இந்தியாவெங்கும் பரவி விரிந்தது. இன்றைய 'பங்களா தேஷ்' நாட்டில் உள்ள 'டாக்கா'விலோ, மற்ற எந்த நகரத்திலோ அவற்றின் சாயல்கூட இருக்கவில்லை. 'டாக்கா' ஒரு சிறிய, பரபரப்பில்லாத நகரமாகவே தொடர்ந்தது. கலை ஆர்வம் மிக்க இளைஞர் அங்கிருந்து பயணப்பட்டு கல்கத்தா நகரின் கலை இயக்கத்தில் சங்கமித்து, அங்கேயே நிலைகொண்டனர். 'டாக்கா' 'சிட்டகாங்' போன்ற நகரங்களுக்கு வந்த மேலை நாட்டு ஓவியர்கள் அந்த நகரக் காட்சிகளை தமது ஓவியங்களில் பதிவு செய்தனர். அவருள் பலர் பகுதி நேர ஓவியர்களாகவே இருந்தனர்.

இன்றைய பங்களாதேஷ் அருங்காட்சியகத்தில் டாக்கா நகரில் கொண்டாடப்படும் ஈத், முஹரம் பண்டிகை காட்சிகள் நீர் ஓவியங்களாகக் காட்சிப்படுத்தப்பட்டு உள்ளன. அவற்றைத் தீட்டிய ஓவியர் ஆலம் முஸாவிர் மூர்ஷிதாபாத் ஓவியக் குடும்பத்தை சேர்ந்தவர் என்று தெரிகிறது. 1947-ல் இந்திய நிலம் 'இந்தியா' 'பாகிஸ்தான்' என்று பிரிந்து தனிநாடுகளாக ஆனபின் கிழக்கு வங்கம் கிழக்கு பாகிஸ்தான் ஆகியது. அப்போது பல கிழக்கு வங்க முஸ்லிம் ஓவியர்கள் கிழக்கு பாகிஸ்தானுக்கு இடம் பெயர்ந்தனர். அவர்களது கலைப்பங்களிப்புதான் இன்றைய பங்களாதேஷ் நாட்டின் கலை வளர்ச்சிக்கு முதல் விதை.

•••

ஓவியமும் ஓவியனும்

ஓவியன்

ஓவியன் உருவானது அவனது பிள்ளைப் பிராயத்திலேயே துவங்கி விட்டது. ஆசானுடன் கூடவே அவன் வசித்து, அவரிடம் ஓவிய நுணுக்கங்களைக் கண்டும் கேட்டும் கற்றுத் தேர்ந்தான். அநேகமாக அவனது தந்தைதான் அவனது ஆசானாகவும் இருந்தார். பொதுமனிதர்களுக்கு அங்கு இடம் இருக்கவில்லை. ஓவியம் குலத்தொழில் என்பதாகத்தான் மற்றகலைகளைப் போல சமூகத்தில் இருந்தது. அரசவை ஓவியர்களின் மதியம் என்பது ஒரு போர்வீரனின் ஊதியத்துக்கு ஏறத்தாழச் சமமாக இருந்தது. சிறப்பான ஓவியங்களுக்கு மன்னர் ஊக்கத்தொகை கொடுத்துப் பாராட்டுவதும் நடந்தது. அரசவை ஓவியர்கள் மன்னருடன் வேட்டை, உல்லாசப் பயணம், போர்க்களம் என்று கூடவே பயணம் செய்து அவற்றை ஓவியங்களில் பதிவு செய்தனர். ஓவியர்கள் நிலத்தில் அமர்ந்து, உயரம் குறைந்த மரமேசை அல்லது பலகையின் மேல் தாளை பரப்பி ஓவியங்கள் படைத்தனர்.

உத்தி

ஓவியங்கள் தீட்டப்பட்ட முறை நீரில் குழையக்கூடிய திடமான வண்ணங்களும் தாளும் கூடிய எளிமையானதுதான். தொடக்க மாக, ஓவியன் தாளில், தான் படைக்கவிருக்கும் ஓவியத்துக்கான

உருவங்களைக் கரியாலோ, கரும் மசி கொண்டோ வரைந்து கொள்வான். பின்னர், அதன் மேல் நீர் மிகுதியாகக் கலந்த ஒரு வெளிறிய மஞ்சள் அல்லது நீல வண்ணம் கொண்டு சீறாகப் பூசுவான். தாளில் இருக்கும் கோட்டோவியம் தெளிவாகத் தெரியும்விதமாக அது அமையும். அதன்பின் பெரிய பரப்புகளை, தேர்ந்தெடுத்த வண்ணங்கள் கொண்டு சீராக நிரப்புவான். பின்னர் திரும்பவும் நீர்க்கலவை மிகுந்த சிவப்பு அல்லது கறுப்பு வண்ணத்தை ஓவியத்தின் மேல் பூசுவான். அந்த நிலையில் ஓவியம் வழுவழுப்பான கல் பரப்பின் மீது கவிழ்த்துக் கிடத்தப்படும். கூழாங்கல் அல்லது அதற்கிணையான வழுவழுப்பான கல்கொண்டு ஒரேவிதமான அழுத்தம் கொடுத்து ஓவியத்தைத் தேய்ப்பான். ஓவியம் வளர வளர இந்தத் தேய்த்தலும் தொடரும். ஓவியம் வழுவழுப்பாகவும் பளபளப்பாகவும் ஆகிவிடும்.

ஓவியத்தின் பெரும்பகுதி முடிந்துவிட்ட நிலையில் அதன்மேல் கல்கொண்டு பளபளப்பு ஏற்றப்படும். இப்போது ஓவியத்தில் நுணுக்கங்கள் மிகுந்த உருவங்கள் முழுமை பெறும். முடிவாக, உருவங்கள் கறுப்பு வண்ணக் கோடுகளால் கட்டப்படும். பின்னர் ஓவியத்தின் நாற்புறமும் வேலைப்பாடுகள் கொண்ட கட்டுமான வேலை அமையும். ஓவியம் இப்போது முழுமைபெற்றுவிடும்.

கருவிகள் தாள்

அன்றைய ஓவியர்களால் இரண்டுவிதமான தாள்வகை ஓவியம் படைக்கப் பயன்படுத்தப்பட்டது. ஒன்று, மெல்லிய சீரான வழுவழுப்புடைய பரப்பு கொண்ட வெண்ணிறத் தாள். மற்றது, சீரற்ற காகிதக்கூழிலிருந்து பெறப்பட்ட முறமுறப்பான பரப்பையுடைய கெட்டித்தாள். அதன் நிறமும் பழுப்புதான். அவற்றில் கல்கொண்டு தேய்த்து வழுவழுப்பு ஏற்றப்பட்டது. இந்த முறை சிற்றோவியம் படைக்கத்தான். பெரிய அளவு ஓவியங்கள் துணியில் தீட்டப்பட்டன.

வண்ணங்கள்

அண்மைக்கால ஆராய்ச்சிகளால் அப்போது ஓவியர்கள் பயன்படுத்திய வண்ணங்கள், அவற்றின் வகைகள், அவை உருவானமுறை பற்றின விவரங்கள் போன்றவை கிடைத்துள்ளன. வெள்ளை பலவிதங்களில் பெறப்பட்டது. அது உலோகம் சார்ந்ததாகவும், ஈயத்திலிருந்தும், தகரத்திலிருந்தும், துத்த

நாகத்திலிருந்தும் உண்டாக்கப்பட்டது. ஆனால் கறுப்பு எப்போதும் விளக்கின் புகையிலிருந்துதான் பெறப்பட்டது. அந்தமுறை மிகத்தொன்மையானது. 'ஒளிர் மஞ்சள்' (அதை இந்திய மஞ்சள் என்று அழைத்தார்கள்) பசுவின் சிறு நீரிலிருந்து பெறப்பட்டது. 'கரு நீலம்' எப்போதும் நாணலிலிருந்து பெறப் பட்டதாகவே இருந்தது (Indigo). 'இயற்கை நீலம்' (The Mineral Lazarite), 'ஒளிர் சிவப்பு' (Verilion Red), 'செவ்வீயம்' (Mercuric Sulphide) போன்ற வண்ணங்கள் பரவலாகப் பயன்பட்டன. பல்விதப் பச்சை நிறவகைகள் (Shades) கொண்டு ஓவியங்கள் தீட்டப்பட்டன. அவற்றில் தாமிர உலோகத்தை உப்பு நீரில் முக்குவதால், கிடைக்கும் (Copper Chloride) பச்சை பரவலாக பயன்பாட்டில் இருந்தது. மிருகக் கொழுப்பிலிருந்தும், மரங்களி லிருந்தும் கிடைக்கும் பசையை (Gum Arabic, Gum Tragacanth) வைத்து நன்கு குழைக்கப்பட்ட தங்கம், வெள்ளி போன்ற உலோகப் பொடிகளும் வண்ணங்களாகப் பயன்பட்டன.

இந்திய மஞ்சள் வண்ணம்

கி.பி. பதினைந்தாம் நூற்றாண்டில் பாரசீக நாடு மூலம் அறிமுக மானதுதான் இந்திய மஞ்சள் வண்ணம். ரோஜர் டிவர்ஸ்ட் (Roger Dewhurst) என்ற பொழுது போக்கு ஓவியன் (Amateur Artist) முதன் முதலாக 1786-ல் இந்தியாவில் இந்த வண்ணம் பயன்படுத்தப்பட்ட செய்தியைப் பதிவு செய்தான். அவன் தனது நண்பர்களுக்கு எழுதிய கடிதங்களில் வேப்ப இலையைக் கால்நடைகளுக்கு உணவாகக் கொடுத்து அவற்றின் சிறுநீர் கழிவைச் சேமித்துப பெறப்படுவதுதான் இந்திய மஞ்சள் என்று அதில் குறிப்பிட்டுள்ளான். என்றாலும் அதன் உண்மை பல ஆண்டுகளுக்கு ஒரு புதிராகவே இருந்தது. Merimee தனது ஓவியம் தொடர்பான நூலில் (1830) இக்கருத்தை அந்த வண்ணத்தில் சிறுநீரின் நாற்றம் இருந்தபோதும் ஒப்புக் கொள்ளவில்லை. George Field அது ஒட்டகத்தின் சிறு நீரினின்றும் பெறப்படுவதாக நம்பினான்.

1886-ல்தான் லண்டனில் இயங்கிவந்த 'Journal of the Society of Arts' என்ற அமைப்பு இந்தியாவில் 'புரே' (Pure) என்று அழைக்கப்பட்ட வண்ணம் பற்றின முறையான விசாரிப்புக்களைத் தொடங்கியது. அதன் பலனாய் ஒரு ஆய்வாளர் கொல்கத்தா நகரில் அப்பணியில் ஈடுபடுத்தப்பட்டார். வங்காளத்தில் மோங்கிர் என்னும் நகரில் ஒரு சிறிய கால்நடை பராமரிப்புக் கூட்டத்தின் சொந்தக்காரர் தாங்கள்

வளர்க்கும் பசுக்களுக்குப் பசும் மாவிலைகளையும் தண்ணீரையும் மட்டுமே உணவாகக் கொடுத்து வந்தனர். அந்தப் பசுக்களின் சிறுநீர் தெளிவான மஞ்சள் நிறம் கொண்டதாக இருந்தது. தேவையான உணவு அவற்றுக்குக் கொடுக்கப்படவில்லை என்பது அவற்றைப் பார்த்தவுடனேயே தெரிந்தது. அவ்வூரின் மற்ற இடையர்கள் அவர்கள் செய்வது இழிவான செயல் என்று அவர்களை வெறுத்து ஒதுக்கினார்கள். ஆண்டுக்கு 1000 முதல் 1500 பவுண்டு எடையுள்ள வண்ணத்தை அவர்கள் உற்பத்தி செய்வதாகச் சொன்னது அந்தத் தொழிலில் ஈடுபடுத்தப்பட்ட குறைந்த எண்ணிக்கையுள்ள பசுக்களை நோக்கும்போது ஐயம் ஏற்படுத்துவதாக இருந்தது.

இந்திய மஞ்சள், நீர் / தைலம் இரண்டிலும் கலந்து பயன்படுத்தப் பட்டது. அதன் ஒளிரும் தன்மையால் அது ஓவியங்களில் பெரும் அளவில் பயன்படுத்தப்பட்டது. நீருடன் கலந்து பயன்படுத்திய அந்த மஞ்சள் நிறம் விளக்கின் ஒளியிலும், இருளிலும் மங்கலாகத் தெரிந்தாலும் சூரிய ஒளியில் அதன் முழுமை வெளிப்பட்டது. தைலத்துடன் கலக்கப்பட்ட மஞ்சள் காய்வதற்கு நேரம் எடுத்துக் கொண்டது. அந்த மஞ்சளை எந்த ஒரு வண்ணத்துடனும் கலந்து புதிய நிறம் பெற முடியும்.

ஆங்கில அரசின் சட்டம் இருபதாம் நூற்றாண்டின் தொடக்கத்தில் இந்த வண்ணத்தின் உற்பத்தியைத் தடை செய்தது. இதற்கு இரண்டு காரணங்களைச் சொல்லலாம். இந்துக்கள் புனிதமாகக் கருதும் பசுவை இதற்காகத் துன்புறுத்துவதால் இதை அவர்கள் எதிர்த்தது ஒன்று. ஆங்கில அரசு பறவை / மிருகம் இவற்றைக் கொடுமைப்படுத்துவதற்கு எதிராக அதைத் தடை செய்து நடைமுறைப்படுத்திய சட்டம், மற்றது.

செய்முறை

மேலே சொன்ன முறையில் உணவு உட்கொண்ட பசுக்களிடமிருந்து பெறப்பட்ட சிறுநீர் பாத்திரங்களில் சேமிக்கப்பட்டு வெயிலில் காயவைக்கப்படும். அதிலுள்ள நீர் முற்றிலுமாக ஆவியாகியபின் எஞ்சும் திடப்பொருள் சிறுசிறு உருண்டைகளாக மாற்றப்பட்டுப் பாதுகாக்கப்படும். தேவைக்கேற்ப அவற்றை நன்கு கழுவிச் சுத்தம் செய்து, நூறுசதவீதம் பொடியாக்கி, நீர் அல்லது தைலத்துடன் கலந்து, ஓவியங்கள் செய்தனர். ஆனால் இதற்கு ஏன் இந்திய

மஞ்சள் எனும் பெயர் வந்தது என்பதற்கான செய்திகள் ஏதும் இல்லை. உண்மையில் இந்த வண்ணம் சிவப்பு கலந்த வெளிர் காவியாகத்தான் உள்ளது!

15ஆம் நூற்றாண்டில் பயன்படுத்த தொடங்கிய அதை 1908-ல் தடை செய்தது ஆங்கில அரசு.

ஓவியங்களைப் பாதுகாத்தலும் பராமரித்தலும்

ஓவியங்கள் அரச மாளிகைகளில் மிகுந்த அக்கறையும் பொறுப்பும் கொண்டவிதத்தில் கருவூலத்துக்கு இணையாகப் பாதுகாக்கப் பட்டன. சுவற்றில் பதிக்கப்பட்ட கல் பிறைகளில், அவற்றைத் தனித்தனியாக வேலைப்பாடு கொண்ட கைத்தறி துணி கொண்டு சுற்றி, ஒன்றின்மேல் ஒன்றாக அடுக்கி வைத்தனர். அளவுக்குத் தக்கவாறு அவை பிரிக்கப்பட்டன. ஓவியங்களின் கருப்பொருளுக்கு ஏற்றவிதத்திலும் அவை பிரிக்கப்பட்டன.

பல முகலாய ஓவியங்கள் அவற்றுக்கான உரைநடைகூடிய தாளில் நூல் வடிவில் பராமரிக்கப்பட்டன. ஆனால், ராஜ புத்திர அரசவைகளில் அவை அவ்விதம் ஒருங்கிணைக்கப்படவில்லை. அரச குடும்பங்களின் திருமணம், குழந்தைகளின் ஆண்டு நிறைவுநாள் போன்ற சமயங்களிலும், விழாக்காலங்களிலும், பண்டிகை தினங்களிலும் அவை அரச குடும்பத்தினர் கண்டு மகிழ்வுற அவைக்குக் கொணரப்பட்டன. அப்போதைய மக்கள் அவற்றைக் கண்டிருக்க முடியுமா என்பது சந்தேகமே.

ஓவியனும் ஓவியமும்

பொதுவாக, முகலாய அரசவையில் சிற்றோவியங்களைப் படைத்த பல ஓவியர்களின் பெயர்கள் நமக்குத் தெரியவந்த போதும், ராஜஸ்தான் பகுதி ஓவியர்களின் பெயர்கள் நமக்கு முழுவதுமாகக் கிட்டவில்லை. அவற்றின் இடம், படைக்கப்பட்ட காலம் போன்றவற்றைத் தோராயமாகவே அனுமானிக்க வேண்டி உள்ளது. ஆனால், ஹிமாசல மலைப்பகுதி 'பஹாடி' ஓவியர்கள் பலரும் நன்கு அறியப்படுகிறார்கள். காஷ்மீரிலிருந்து மதமாற்ற அச்சத்தால் நிலம் பெயர்ந்த ராஜநாகா (அவர்கள் 'ரஸ்தான்' அல்லது, 'ரைனா' என்றும் அறியப்படுவர்) அந்தணக் குடும்பத்தின் சந்ததிகள் காஷ்மீர் நிலப்பகுதி முழுவதிலும் பரவி, 'குலேர்', 'காங்ரா' பாணி ஓவியங்களுக்குத் தடம் உண்டாக்கினர். அந்தக்

குடும்பத்தின் வழித் தோன்றலான பண்டிட் சேவு ரைனா என்னும் ஓவியன், மானகு, நயன் சுக் என்னும் அவனது இரு புதல்வர்கள், பின்னர் அவர்களது ஆறு தலைமுறை சந்ததிகள் என்று 46 ஓவியர்கள் பற்றின தெளிவான குறிப்புகள் நமக்குக் கிடைத்துள்ளன. எந்த எந்த மன்னர் ஆட்சியில் யாரால் ஓவியங்கள் படைக்கப்பட்டன என்பது போன்ற விவரங்களும் பதிவு செய்யப் பட்டுள்ளன. அண்மைக்கால ஆராய்ச்சியின் பலனாய், ஓவியங்களின் வேறுபட்ட பாணிகள், அவற்றைப் படைத்த ஓவியர்களின் உத்தி, பயன்படுத்திய கருவிகள் பற்றின விவரங்களும் ஓவியர்கள் ஒரிடத்தில் நிலைகொண்டுவிடாமல் இடம் பெயர்ந்து பயணித்தும், ஓவியங்களைப் படைத்துள்ளதும் கூடத் தெரியவருகிறது. மன்னர்களிடையே இடைவிடாத நாடுபிடிக்கும் போர்களும், வெற்றி தோல்விகளும், போர் நிறுத்த உடன்படிக்கைகளும் நிகழ்ந்தவண்ணம் இருந்தன. அதன் பலனாக விளைந்த முகலாய ராஜபுத்திர பாணி ஓவியக் கலப்பில் ஒரு புதிய வடிவம் பிறந்து செழித்தவிதம் பற்றியும் தெரிந்துகொள்ள முடிகிறது.

• • •

உதவிய கட்டுரைகளும் அவற்றின் ஆசிரியர்களும்

- சுவர் ஓவியங்கள் - *Murals of India*, Benoy K Bhel
- கிராமிய ஓவியங்கள் - *Indian Folk Paintings*, Jagdish Mittal
- சிறு கோட்டோவியங்கள் - *Miniature Drawings*, Jagdish Mittal
- பாலா சிற்றோவியங்கள் - *Pala Painting*, Ashok Battacharya
- சிற்றோவியங்களில் "கீத கோவிந்தம்" - *Erotic Art & Symbols in Religious Places*, Shyam Prasad Sharma
- சிற்றோவியங்களில் "யோகினி" - M.L.Nigam, *Lalit Kala* - Issue 23, 1988
- பட்ட சித்ர ஓவியங்கள் - *Traditional patta painting of Orissa*, Ramaendra Mahapathra
- கும்பினி ஓவியங்கள் - *Company painting in 19th Centuray in India*, Marika Sardar
- இந்திய நவீன ஓவியம் - வங்க பாணி - *Bengal Art*, Abdul Masur
- திபெத் தங்க்கா ஓவியங்கள் - *Intent, In Tents, and Intense*, Ann Shaftel, Conservator of Thankas, Tsondru
- திபெத் தங்க்கா ஓவியங்கள் - *Green Tara and White Tara: Feminist Ideals in Buddist Art*, Nitin Kumar, Editor - ExoticindiaArt.com
- திபெத் தங்க்கா ஓவியங்கள் - *Tsakli: Tibetan Ritual Miniature Paintings*, Juan Li.
- அச்சுப் பிரதி ஓவியங்கள் - Punjab Pictures, Paula Sengupta, Art News Magazine of India

மற்றவை வலைதளத்தில் தேடியும் அவை சார்ந்த நூல்களைப் படித்தும் கிடைத்த தகவல்களின் அடிப்படையில் உருவானவை.